A LOVE LETTER TO AN OBSESSION THAT HAS
GRIPPED MORE THAN 3 BILLION PEOPLE AROUND THE WORLD.

by EDWARD ROSS

G|A|M|I|S|H

電玩遊戲進化史　圖解漫畫版

從桌遊、RPG、任天堂到VR
回味玩心設計大躍進的
魅力指南

愛德華·羅斯——著
劉鈞倫——譯

A GRAPHIC HISTORY OF GAMING

原點

Contents

關於逐格分析與參考資料｜

在《電玩遊戲進化史》一書，你會看到各種理論著作的引用，書中引用的所有文字，皆於從第 186 頁開始的〈逐格分析〉中標示出處。此外〈逐格分析〉還揭示與解釋了內文與畫格中的參考內容與典故，並對書中所探究的主題做補充說明，最後也另提供延伸閱讀的書目及遊戲、電影清單。

我在 1984 年升大二的那個暑假，霸佔了弟弟剛考上大學所得到的禮物，一台台灣生產的仿 Apple II 電腦（向父母索取 Apple II 電腦當獎勵還是我成功遊說弟弟的結果）。近 40 年後回頭看這件霸凌事件，它改變了我的人生。

那個暑假，這台 8 位元的 Apple II 電腦都擺放在我的房間（弟你真乖），整整兩個月的時間，讓我徹底探索及學習了當年人類所發展出最新、最先進的電腦⋯⋯遊戲。1984 年時期的台灣，才剛出現一些 Atari 2600 遊樂器的山寨機，還有極少數阿福同學家裡會有日本原裝的任天堂紅白機。這些遊樂器遊戲還處於圖形、音效、效能相當原始的早期階段，開發出來的遊戲也多屬於動作類型或射擊類型居多。倒是透過像是 Apple II 這類昂貴電腦平台（當年主機＋單色螢幕要 1.6 萬元台幣，磁碟機一台要 7000 元台幣）所設計出來的電腦遊戲，呈現出更多元豐富，甚至有深度的遊戲類型，例如 RPG 角色扮演遊戲、圖形冒險遊戲、策略遊戲、戰爭遊戲、模擬飛行遊戲，也成為了電子遊戲開發的最佳實驗及試煉場，為今天全球廣大的電子遊戲產業奠定了基石。

1984 年那個非常愉快的兩個月暑假裡，我玩到了幾個影響我一輩子的經典好遊戲，例如《創世紀 3》(Ultima III)、《陽犬號》(Sundog)、《幽靈戰士》(Phantasie)。這些都是 RPG 角色扮演遊戲，他們讓我接觸到從未想像過的「聽故事」體驗，也像是「第一人稱」的電影體驗。以前看小說、看電影，你總是旁觀者，故事的推進只有千篇一律的一種（儘管很好）。但是玩 RPG 角色扮演遊戲，你就是主角，你以第一人稱的方式來經歷整個歷程，自己決定要做什麼、要怎麼做（早期的這些美式 RPG 都是現在所謂的慘忍嚴苛「開放世界」，你一開始就無知／愚蠢地越級挑戰等級 99 的魔王及其屬地，一死再死，隨你便），都不是問題，所以每個人的冒險歷程和故事都截然不同。就像是電影《印第安納瓊斯》，你不再只是觀眾坐在螢幕前看著故事演完。在遊戲裡你就是主角印第安納瓊斯！更棒的是你可以自行決定去哪裡、收集什麼線索、解開什麼謎題，創造自己的故事和美好記憶。

這些在今天看來習以為常的體驗，在 1984 年的一名大二學生看來，卻是多麼地驚為天人！「沒有一個娛樂的體驗可以比遊戲更好了！小說、音樂、電影都沒辦法！」我那時就這麼認為，因為遊戲可以完全包含它們，而且還多了「親身體驗」這件事。「遊戲一定會成為和小說、音樂、電視、電影一樣重要的娛樂平台！」當年大二學生的我，比那時大部分是國小到高中生的玩家來說，算是年紀大，所以想得比較多。事實證明我說對了一部分，遊戲不僅成為一項重要的娛樂平台，其全球產值更在 2000 年左右逐漸超越各個娛樂產業，時至今日更是兩倍於其他娛樂產業的「總

和」！當年那個驚為天人的悸動，讓我在後來的職涯抉擇路上，選擇了轉往遊戲行業，第一份工作便到遊戲公司打雜做了許多事，深一層了解這個行業。更在一年之後的 1991 年，憑著一股傻勁、初生之犢不畏虎地創辦了《電腦玩家》雜誌，自此沒有脫離遊戲媒體行業。32 年過去，期間還經營過《遊戲基地》網站，開發過對應手遊時代的遊戲資訊 app，現在經營《舊遊戲時代》雜誌，出版了十數本各款經典遊戲主機的終極聖經。視為使命，樂此不疲。

閱讀《電玩遊戲進化史》這本遊戲歷史書，它用了漫畫這個絕佳適合講述遊戲產業的媒體形式，生動地呈現出遊戲產業的發展歷程與故事，觸動了我這位遊戲媒體老兵，回想起早年遊戲發展至今的點點滴滴，深有所感地寫下以上的故事與感想。本書不僅僅講述遊戲發展的歷程及期間發生的一些有趣故事，更對遊戲文化做了一番探究。漫畫家 Edward Ross 透過他對遊戲文化的歷史、理論、政治、經濟、美學等方面的探討，描述了遊戲文化的本質和意義，引發大家對遊戲文化的認識與重新思考。

市場上曾經出版過一些關於遊戲產業主題的中文翻譯好書，不過常發生譯者或審稿編輯對遊戲產業不夠熟悉，以致出現中文翻譯錯誤或專有名稱翻譯不到位的情況。《電玩遊戲進化史》這本書的中譯本因為有對遊戲產業足夠了解的譯者，讓我這位資深遊戲玩家及媒體人在閱讀過程中感到通體順暢，這一優點要特別提出來。

本書不只適合一般遊戲玩家和產業從業人員閱讀，也適合對遊戲文化感興趣的讀者。因為《電玩遊戲進化史》不是一本述說遊戲產業發展流水帳的書（當然讀者還是能從中了解遊戲產業發展的脈絡），能引發讀者對遊戲文化的思考和探索，有助於推動遊戲文化的發展和研究。我很高興看到這本書提供了這樣的思考高度與企圖。

《電腦玩家》/《舊遊戲時代》雜誌社長 徐人強

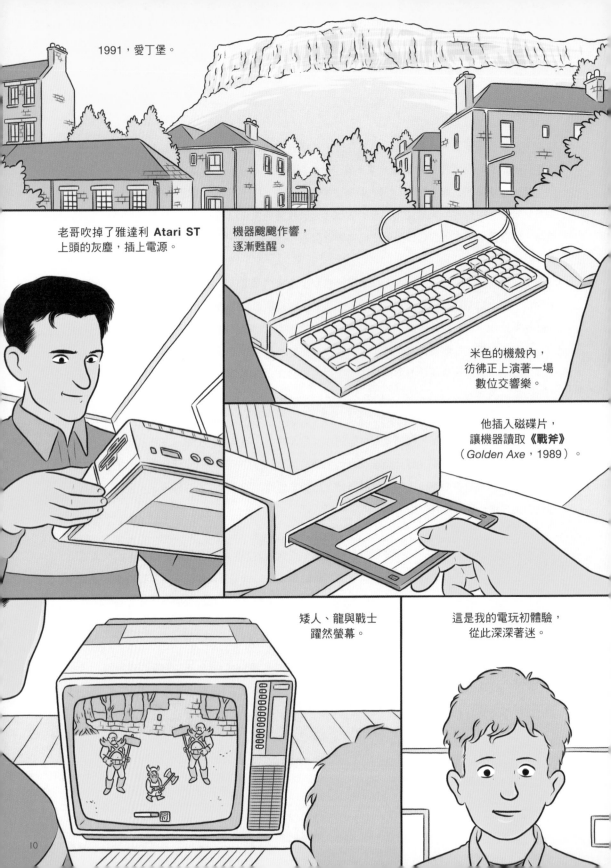

1991，愛丁堡。

老哥吹掉了雅達利 Atari ST 上頭的灰塵，插上電源。

機器颼颼作響，逐漸甦醒。

米色的機殼內，彷彿正上演著一場數位交響樂。

他插入磁碟片，讓機器讀取《戰斧》（*Golden Axe*，1989）。

矮人、龍與戰士躍然螢幕。

這是我的電玩初體驗，從此深深著迷。

10

大約 20 年後，
我買了自己的第一台
遊戲主機。

當然，我從小就
吸食著電玩奶水
長大，不過都是
在朋友家玩。

像是伊恩家
的**MD***，
還有派特家
的**SNES***。

那年夏天我們借來了 **N64***，整個假期廢寢忘食，全心破著
《007：黃金眼》（*GoldenEye 007*，1997）：
槍戰、寫實的場景、探索的興奮感，這些都讓我們無法自拔。

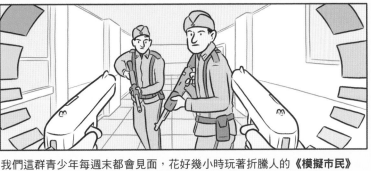

我們這群青少年每週末都會見面，花好幾小時玩著折騰人的 **《模擬市民》**
（*The Sims*，2000），或大家擠在同一台電腦旁，操作著 **《戰慄時空》**
（*Half-Life*，1998）的倒楣主角戈登·費里曼（Gordon Freeman）。

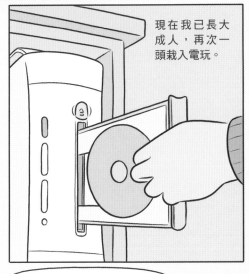

現在我已長大
成人，再次一
頭栽入電玩。

我開始明白電玩
不只是消遣。

不只是娛樂。

裡頭有某種動人
的東西。

我開始問自己：是什麼讓遊戲
如此特別？我們為何玩遊戲？
遊戲對我們造成了什麼影響？
遊戲又是從何而來？

我決定坐下來，
寫這本書，試著
找出答案。*

HOMO LUDENS

JOHAN HU

*MD（Mega Drive）為 SEGA 於 1988 年推出的遊戲主機。
*SNES（Super Nintendo Entertainment System，俗稱「超
任」）為任天堂用以與 MD 抗衡的 16 位元主機，於 1990
年推出。
*N64（Nintendo 64）為 SNES 的下一代主機，已進化至
64 位元，於 1996 年推出。

*作者手中所拿為約翰·赫伊津哈
（Johan Huizinga）《遊戲人》
（*Homo Ludens*，1938），詳見
第186頁〈逐格分析〉的 P15 及
P17 第 1～2 格。

我們為何開始玩？

遊戲從何而來？

也許它始終與我們同在。

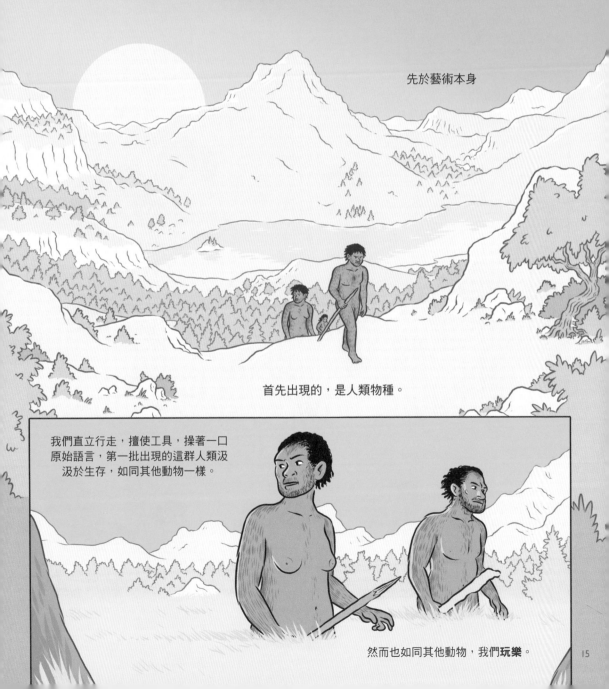

先於微晶片

先於棋盤

先於寫作

先於藝術本身

首先出現的,是人類物種。

我們直立行走,擅使工具,操著一口原始語言,第一批出現的這群人類汲汲於生存,如同其他動物一樣。

然而也如同其他動物,我們**玩樂**。

15

在動物王國中，我們能見到動物玩樂的大量證據。
靈長類會擺盪與追逐，幼熊會追蹤與扭打，鳥類會跳舞。

是本能驅使動物玩樂，這當然也發生在人類身上。就像幼猿或幼狼的扭打戲耍，人類的「鬼抓人」或「躲貓貓」等遊戲，其實正是對大自然生死鬥爭的模仿。

在最早期的玩樂形式中，我們追獵，我們逃散，我們躲藏，我們打架。

在我們還小時，無法參與狩獵或保護親族，「玩樂」便提供一座訓練場，這裡充滿歡笑與尖叫聲，掩蓋了背後極為嚴肅的目的。

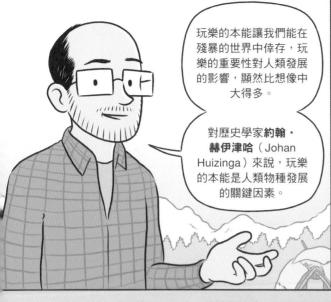

玩樂的本能讓我們能在殘暴的世界中倖存，玩樂的重要性對人類發展的影響，顯然比想像中大得多。

對歷史學家**約翰・赫伊津哈**（Johan Huizinga）來說，玩樂的本能是人類物種發展的關鍵因素。

如赫伊津哈所見，人類的一切文化與創造力，都源自玩樂本能。因為玩樂，人類第一次超越了基本需求，去思索比生存更為深遂的東西。

因為玩樂，我們實驗、探索、挑戰與競爭。我們測試各種想法、策略與哲學，看看它們是否可行。我們添加規則自我規範，抑或違反規則看看會發生什麼。

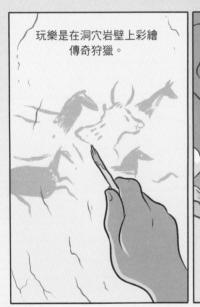

玩樂是在洞穴岩壁上彩繪傳奇狩獵。

玩樂是摩擦兩根木棍看看會發生什麼。

玩樂是跳舞、歌唱與音樂。

玩樂點燃了創造力與實驗精神，讓我們人類物種越發茁長壯大。

少了玩樂，我們將仍像動物般活著。

約旦，1974。

首都安曼在一次郊區道路工程中，意外挖出深埋 9,000 年的人類遺址殘骸。

許多物件都已毀壞，但在這片廢墟中，散落的裝飾頭骨與絕美瓷像間，考古學家發現了可能是至今最早的遊戲圖版。

石板上刻有小凹洞，這讓它很容易被誤判為其他工具。

但在考古學家細查下，這些凹洞與**播棋**（Mancala）出奇相似——播棋也是遊戲家族的一員，據考古記載，它出現在非洲、中東與南亞，至今依然被人們遊玩。

無論它是什麼遊戲，它都是在人類發展的關鍵時期誕生的。大約 12,000 年前，冰河期消退，此時人類邁入了空前壯大的發展期。

在這些部落中——如同約旦發現的那座——人類的創意與實驗精神大爆發。我們的**玩樂天性**引爆了藝術、文化、科技，當然也誕生出最早的第一批遊戲。

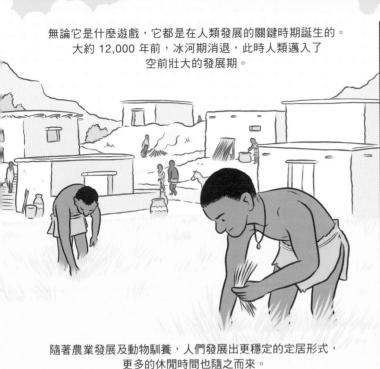

隨著農業發展及動物馴養，人們發展出更穩定的定居形式，更多的休閒時間也隨之而來。

在史前世界，東西只要到了人類手上就能玩。

當人類社會從原始的狩獵採集急速奔向下一階段，社交技巧也開始變得跟身體技能一樣重要。

遊戲圖版可在土中刮劃而成。

種子、貝殼與鵝卵石能充作棋子與指示物。

關節骨、獠牙與牙齒可以當骰子。

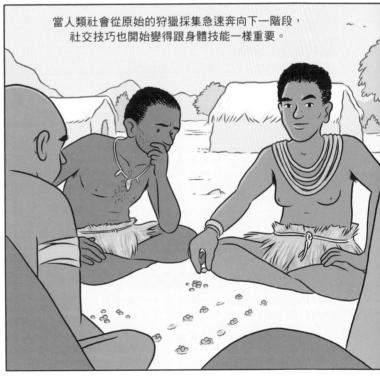

像**播棋**這類遊戲，表面上看似單純，但它提供了一個情境，摒除了高風險日常，讓玩家與家人朋友在此較量，測試虛張聲勢的技巧及社交敏銳度。

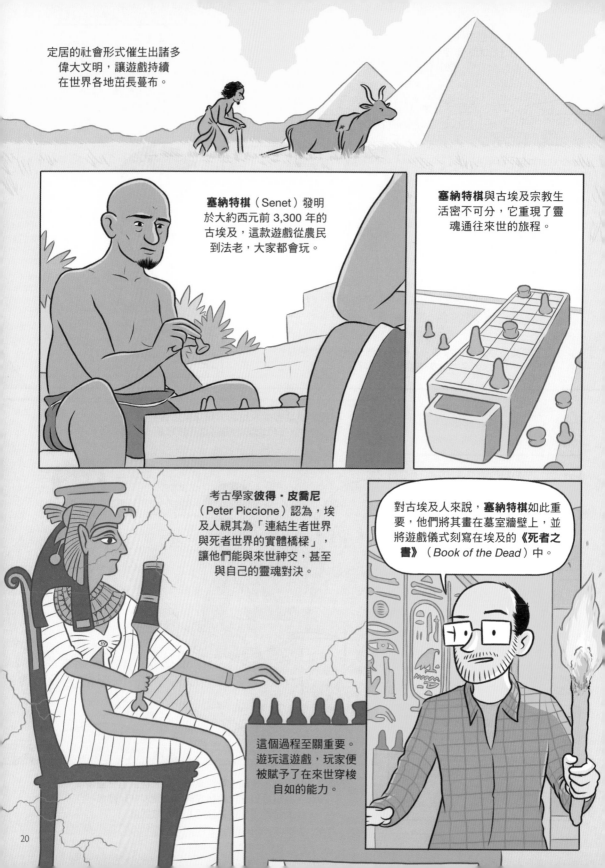

定居的社會形式催生出諸多偉大文明，讓遊戲持續在世界各地茁長蔓布。

塞納特棋（Senet）發明於大約西元前 3,300 年的古埃及，這款遊戲從農民到法老，大家都會玩。

塞納特棋與古埃及宗教生活密不可分，它重現了靈魂通往來世的旅程。

考古學家**彼得·皮喬尼**（Peter Piccione）認為，埃及人視其為「連結生者世界與死者世界的實體橋樑」，讓他們能與來世神交，甚至與自己的靈魂對決。

對古埃及人來說，**塞納特棋**如此重要，他們將其畫在墓室牆壁上，並將遊戲儀式刻寫在埃及的《死者之書》（*Book of the Dead*）中。

這個過程至關重要。遊玩這遊戲，玩家便被賦予了在來世穿梭自如的能力。

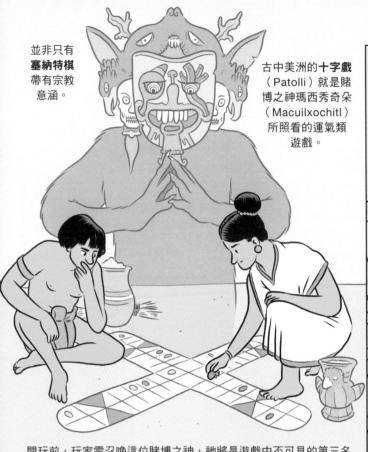

並非只有**塞納特棋**帶有宗教意涵。

古中美洲的**十字戲**（Patolli）就是賭博之神瑪西秀奇朵（Macuilxochitl）所照看的運氣類遊戲。

另一方面，古印度的印度教遊戲**吉安·喬巴**（Gyan Chaupar）──「智慧遊戲」之意──重現了人們擺脫罪惡以達天堂的鬥爭過程。

開玩前，玩家需召喚這位賭博之神，祂將是遊戲中不可見的第三名玩家。這類遊戲很靠運氣，假如玩家不受瑪西秀奇朵寵愛，可能就會輸掉寶貴資產。

這款遊戲流傳至今，便成了我們的童年經典遊戲**蛇梯棋**（Snakes and Ladders）。

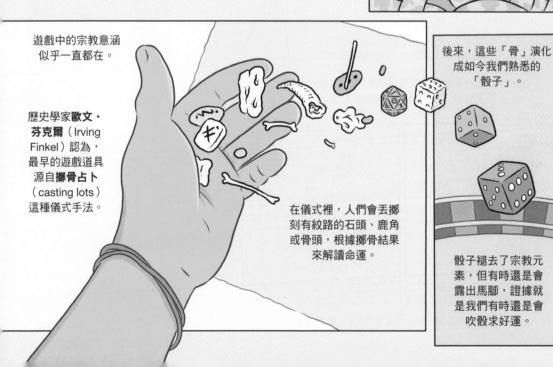

遊戲中的宗教意涵似乎一直都在。

歷史學家歐文·芬克爾（Irving Finkel）認為，最早的遊戲道具源自**擲骨占卜**（casting lots）這種儀式手法。

在儀式裡，人們會丟擲刻有紋路的石頭、鹿角或骨頭，根據擲骨結果來解讀命運。

後來，這些「骨」演化成如今我們熟悉的「骰子」。

骰子褪去了宗教元素，但有時還是會露出馬腳，證據就是我們有時還是會吹骰求好運。

根據**歐文・芬克爾**的說法，「遊戲在文化間流傳的方式，幾乎無法互相借鑑。」

古羅馬人熱愛競技場的壯麗戰鬥，但讓他們在城市的鵝卵石街道刻劃棋盤、下一場**播棋**與**井字遊戲**，他們也一樣開心。

古蘇美人或許會為他們的王，雕刻出絕世華美的棋盤，但幾世紀後的古亞述，宮廷守衛只需撿幾顆石頭、在雕像上刮劃出一道棋盤，就能遊玩一樣的棋戲。

遊戲的力量無人能擋，它超越了階級、語言及文化。任憑戰爭肆虐、文明崩毀，唯有遊戲繼續散布。

透過口傳的遊戲規則、塵土中刻劃的棋盤。

在大陸與大陸間流轉，在世代與世代間相傳。

以及旅人在下個目的地拾獲的棋石。

有一種遊戲，它的傳播比其他遊戲更暢行無阻。

在亞洲及印度次大陸，考古學家發現了一款能追溯自 1,400 多年前的遊戲。

在中國叫**象棋**。

在日本叫**將棋**。

在波斯叫**洽特蘭格**
（Chatrang）

每款都略有不同，但都有著相同基因。

你要用那些功能各異的棋子，保衛那顆柔弱但至關重要的王。

它的真正起源依然掩埋在歷史中，但就現有線索來看，該遊戲最早可追溯自西元 6 世紀的印度。

該遊戲可能是那個時代諸多熱門遊戲的混種，它在當時被稱為**恰圖蘭卡**
（Chaturanga），遊戲迅速傳遍各地。

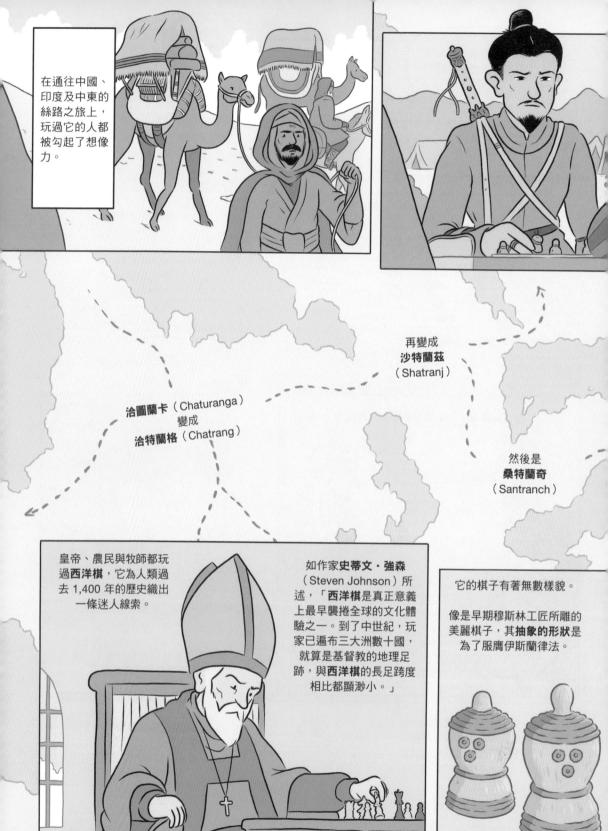

在通往中國、印度及中東的絲路之旅上，玩過它的人都被勾起了想像力。

洽圖蘭卡（Chaturanga）
變成
洽特蘭格（Chatrang）

再變成
沙特蘭茲
（Shatranj）

然後是
桑特蘭奇
（Santranch）

皇帝、農民與牧師都玩過**西洋棋**，它為人類過去 1,400 年的歷史織出一條迷人線索。

如作家**史蒂文・強森**（Steven Johnson）所述，「**西洋棋**是真正意義上最早襲捲全球的文化體驗之一。到了中世紀，玩家已遍布三大洲數十國，就算是基督教的地理足跡，與**西洋棋**的長足跨度相比都顯渺小。」

它的棋子有著無數樣貌。

像是早期穆斯林工匠所雕的美麗棋子，其**抽象的形狀**是為了服膺伊斯蘭律法。

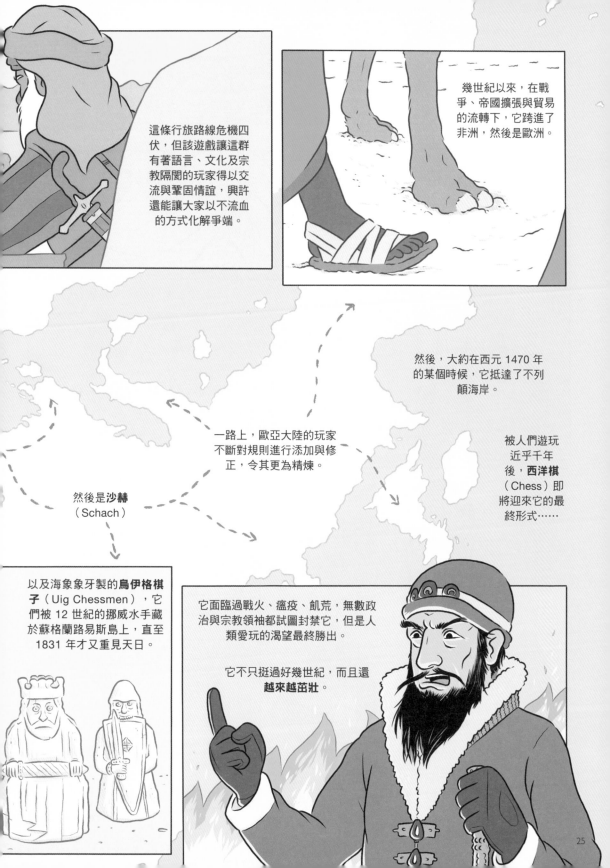

這條行旅路線危機四伏，但該遊戲讓這群有著語言、文化及宗教隔閡的玩家得以交流與鞏固情誼，興許還能讓大家以不流血的方式化解爭端。

幾世紀以來，在戰爭、帝國擴張與貿易的流轉下，它跨進了非洲，然後是歐洲。

然後，大約在西元 1470 年的某個時候，它抵達了不列顛海岸。

一路上，歐亞大陸的玩家不斷對規則進行添加與修正，令其更為精煉。

被人們遊玩近乎千年後，**西洋棋**（Chess）即將迎來它的最終形式……

然後是**沙赫**（Schach）

以及海象象牙製的**烏伊格棋子**（Uig Chessmen），它們被 12 世紀的挪威水手藏於蘇格蘭路易斯島上，直至 1831 年才又重見天日。

它面臨過戰火、瘟疫、飢荒，無數政治與宗教領袖都試圖封禁它，但是人類愛玩的渴望最終勝出。

它不只挺過好幾世紀，而且還**越來越茁壯**。

維也納，1770。

匈牙利發明家**沃夫岡・馮・肯佩倫**（Wolfgang von Kempelen）步入女皇**瑪麗亞・特蕾莎**（Maria Theresa）的宮廷。

他拉下布罩，揭曉他的發明

土耳其行棋傀儡
（Mechanical Turk）

上緊發條，隨著齒輪作響，機器開始運作。

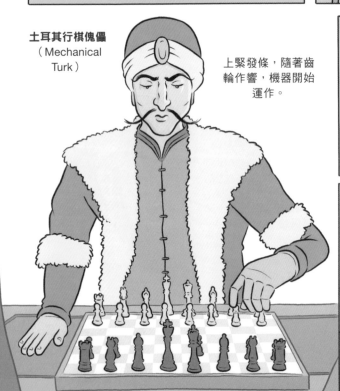

土耳其傀儡以其智力與技巧，在西洋棋棋局中能完美回擊對手的每一步。

這樣的東西前所未見。

我想你被「將死」了。

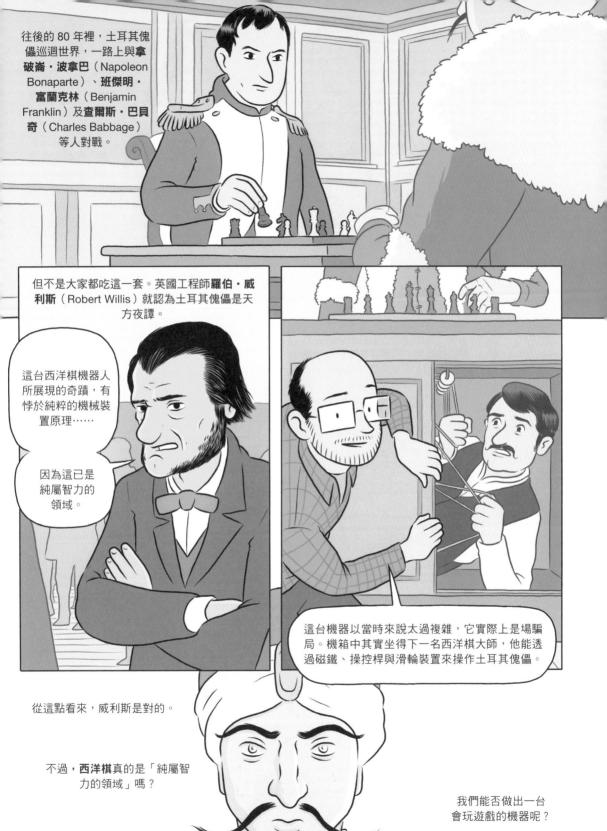

往後的 80 年裡，土耳其傀儡巡迴世界，一路上與**拿破崙·波拿巴**（Napoleon Bonaparte）、**班傑明·富蘭克林**（Benjamin Franklin）及**查爾斯·巴貝奇**（Charles Babbage）等人對戰。

但不是大家都吃這一套。英國工程師**羅伯·威利斯**（Robert Willis）就認為土耳其傀儡是天方夜譚。

這台西洋棋機器人所展現的奇蹟，有悖於純粹的機械裝置原理……

因為這已是純屬智力的領域。

這台機器以當時來說太過複雜，它實際上是場騙局。機箱中其實坐得下一名西洋棋大師，他能透過磁鐵、操控桿與滑輪裝置來操作土耳其傀儡。

從這點看來，威利斯是對的。

不過，**西洋棋**真的是「純屬智力的領域」嗎？

我們能否做出一台會玩遊戲的機器呢？

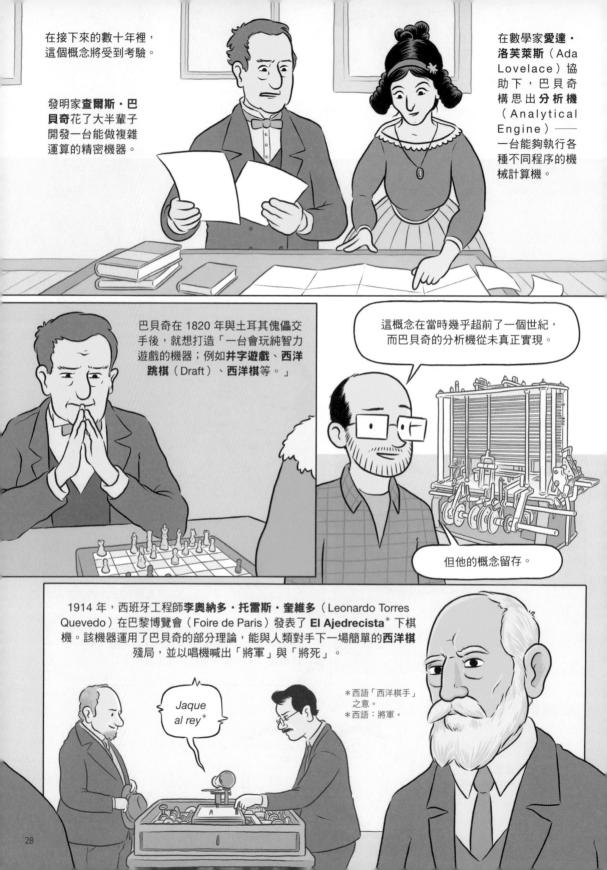

在接下來的數十年裡，這個概念將受到考驗。

發明家**查爾斯・巴貝奇**花了大半輩子開發一台能做複雜運算的精密機器。

在數學家**愛達・洛芙萊斯**（Ada Lovelace）協助下，巴貝奇構思出**分析機**（Analytical Engine）——一台能夠執行各種不同程序的機械計算機。

巴貝奇在 1820 年與土耳其傀儡交手後，就想打造「一台會玩純智力遊戲的機器；例如**井字遊戲**、**西洋跳棋**（Draft）、**西洋棋**等。」

這概念在當時幾乎超前了一個世紀，而巴貝奇的分析機從未真正實現。

但他的概念留存。

1914 年，西班牙工程師**李奧納多・托雷斯・奎維多**（Leonardo Torres Quevedo）在巴黎博覽會（Foire de Paris）發表了 **El Ajedrecista**[＊] 下棋機。該機器運用了巴貝奇的部分理論，能與人類對手下一場簡單的**西洋棋**殘局，並以唱機喊出「將軍」與「將死」。

Jaque al rey＊

＊西語「西洋棋手」之意。
＊西語：將軍。

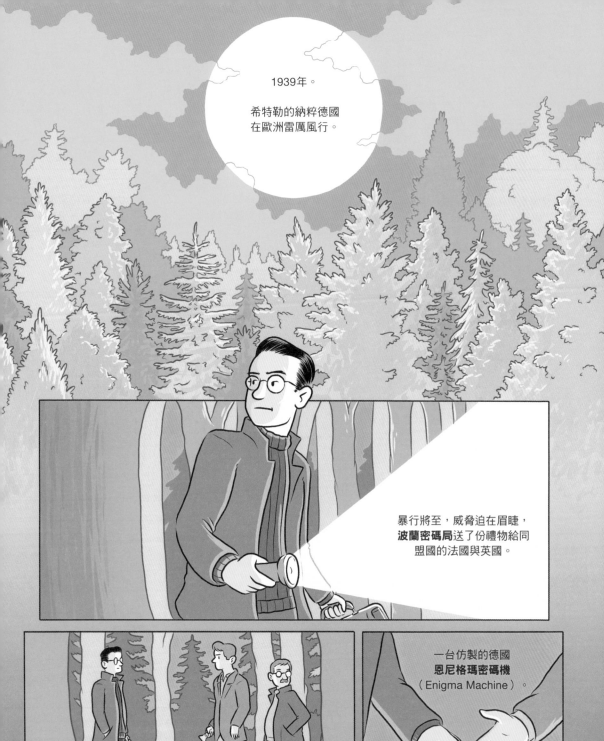

1939年。

希特勒的納粹德國
在歐洲雷厲風行。

暴行將至，威脅迫在眉睫，
波蘭密碼局送了份禮物給同
盟國的法國與英國。

一台仿製的德國
恩尼格瑪密碼機
（Enigma Machine）。

布萊切利園，英格蘭。

前途無量的年輕數學家**艾倫‧圖靈**（Alan Turing）授命破解德軍密碼，他看出這台恩尼格瑪密碼機是個了不起的裝置。

這台與打字機差不多大的可攜式箱盒，可將使用者打出的電文即時轉譯成密碼。

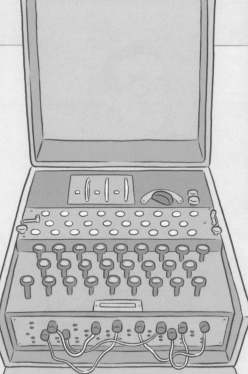

面板之下，電磁齒輪與轉子組成的裝置卡嗒作動，能將每個字母轉換成不同字母。

這些電文在公共電波中可以被攔截。但你若沒有恩尼格瑪密碼機與最新密鑰，它們將無法被識讀。

密鑰共有 $159×10^{18}$ 種組合，每日更新一次，德國人確信自己創造了一套牢不可破的系統。

圖靈從小就很迷**西洋棋與猜字謎**，而恩尼格瑪的密碼對他而言，或許就是畢生追求的最強字謎。

納粹的密碼過於複雜，單憑人腦是無法計算的，於是圖靈與他在布萊切利園的團隊開始投入到那個時代尚未成熟的電腦科技。

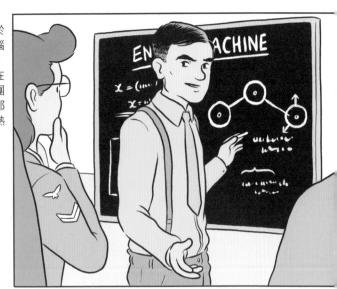

團隊日以繼夜，最終建造出 **Bombe**──這台電腦的唯一功能，就是徹底破解恩尼格碼的最新密鑰。

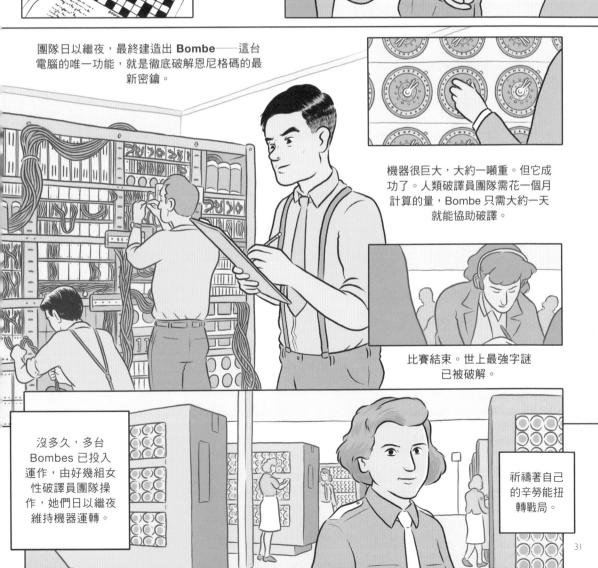

機器很巨大，大約一噸重。但它成功了。人類破譯員團隊需花一個月計算的量，Bombe 只需大約一天就能協助破譯。

比賽結束。世上最強字謎已被破解。

沒多久，多台 Bombes 已投入運作，由好幾組女性破譯員團隊操作，她們日以繼夜維持機器運轉。

祈禱著自己的辛勞能扭轉戰局。

31

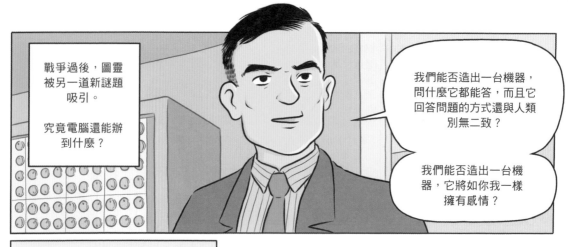

戰爭過後，圖靈被另一道新謎題吸引。

究竟電腦還能辦到什麼？

我們能否造出一台機器，問什麼它都能答，而且它回答問題的方式還與人類別無二致？

我們能否造出一台機器，它將如你我一樣擁有感情？

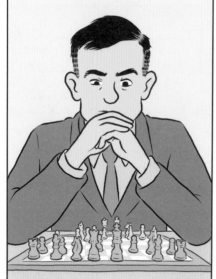

圖靈所想像的機器智能未來，已遠非這些占據整個房間的巨大機器所能及。話說回來，要訓練電腦思考，該從哪裡開始？

在古老的**西洋棋**中，圖靈相信自己已找到答案。

就算當時電腦的體積與效能都不斷增長，但圖靈很清楚，要設計一套能夠計算**西洋棋**所有棋步的電腦程式，是完全不可能的。

光是預測後三步棋，便會導出 20 億種可能。
四步以上，可能性將超過 2 兆。

簡單來說，**西洋棋**的可能棋步，比這座已知宇宙的原子數目還多。

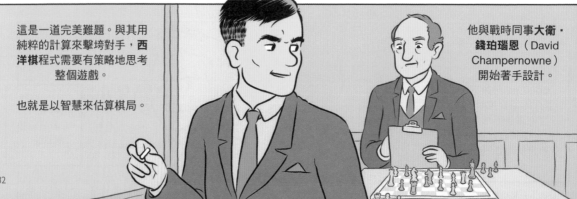

這是一道完美難題。與其用純粹的計算來擊垮對手，**西洋棋**程式需要有策略地思考整個遊戲。

也就是以智慧來估算棋局。

他與戰時同事**大衛・錢珀瑙恩**（David Champernowne）開始著手設計。

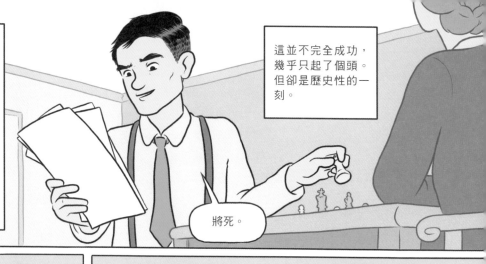

1952 年，他們的西洋棋程式 **Turochamp**＊ 完成了。

當時的電腦還無法運行這麼複雜的程式，因此圖靈靠自己的雙手來運行程式做測試，並以手動進行計算。

這並不完全成功，幾乎只起了個頭。但卻是歷史性的一刻。

將死。

接下來幾年，程式設計師與工程師將以遊戲來測試機器的極限，開發它們的智能。

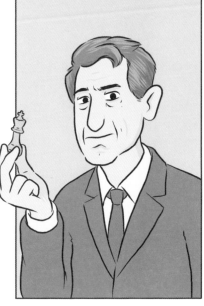

IBM 的**亞瑟・山繆**（Arthur Samuel）利用**西洋跳棋**進行他那開創性的機器學習實驗。再一次，受限於當時的記憶體容量與電腦效能，山繆讓他的程式「修剪掉」那些較無用的選項，指令集數量縮減後，再進行徹底計算。

1955 年，山繆的程式能夠記憶遊戲並從錯誤中學習，它能與自己對戰，以超乎人類想像的速度進行學習。

既能思考又能學習。

機器以智能擊敗人類高手玩家，將只是時間問題。

＊該程式以兩人的姓氏結合命名。

電玩迅速崛起

1950 年代，電腦開始進入大眾視野。還有什麼比遊戲更能展示電腦的潛力呢？

1950 年加拿大博覽會（Canadian National Exhibit），《大腦柏蒂》（Bertie the Brain）揭開了序幕，這台電腦能與人們玩井字遊戲。

1951 年英國博覽會（Festival of Britain）則有 Nimrod，這是台能玩古老遊戲**拈**（Nim）的巨大電腦。

1958 年，**威廉・席根波森**（William Higinbotham）的實驗室開放日當天，他的**《雙人網球》**（*Tennis For Two*）深受群眾喜愛，在簡單的示波器畫面中，呈現了遊戲的快節奏玩法。

這些早期電玩對那些有幸恭逢其盛的人來說，顯然是難以抗拒的。就像 Nimrod 當初在德國亮相時，圖靈所注意到的。

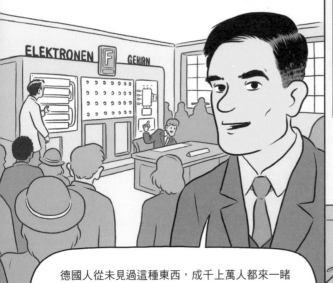

科學家興致勃勃展出電腦，但令他們沮喪的是，比起機器面板下的運作原理，群眾對遊戲更感興趣。

打造出這些遊戲機的實驗室並未意識到這些遊戲機的歷史意義，遊戲機一個個被解體，零件被拿去投入更有價值的項目中。

德國人從未見過這種東西，成千上萬人都來一睹風采，事實上在展覽的第一天……必須出動特警才有辦法管制群眾。

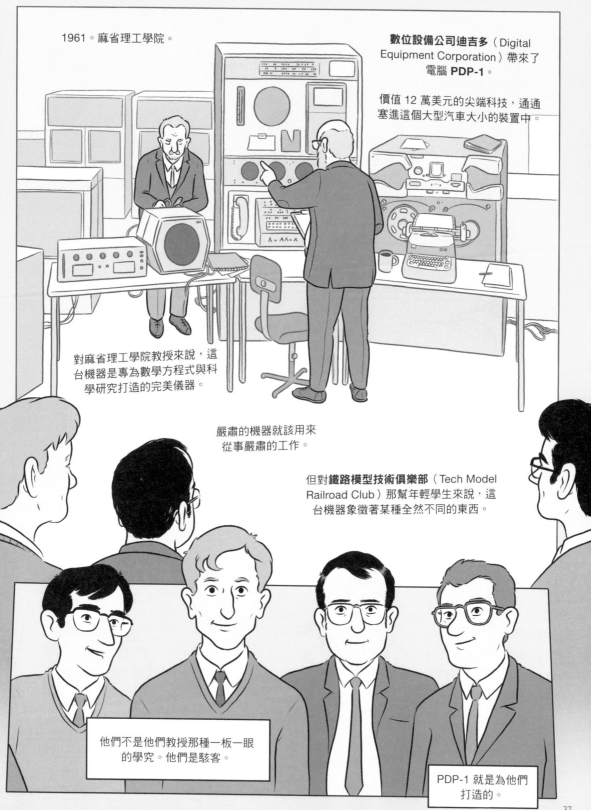

1961。麻省理工學院。

數位設備公司迪吉多（Digital Equipment Corporation）帶來了電腦 **PDP-1**。

價值 12 萬美元的尖端科技，通通塞進這個大型汽車大小的裝置中。

對麻省理工學院教授來說，這台機器是專為數學方程式與科學研究打造的完美儀器。

嚴肅的機器就該用來從事嚴肅的工作。

但對**鐵路模型技術俱樂部**（Tech Model Railroad Club）那幫年輕學生來說，這台機器象徵著某種全然不同的東西。

他們不是他們教授那種一板一眼的學究。他們是駭客。

PDP-1 就是為他們打造的。

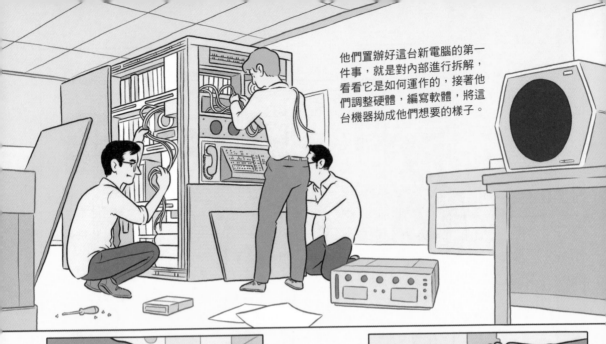

他們置辦好這台新電腦的第一件事，就是對內部進行拆解，看看它是如何運作的，接著他們調整硬體，編寫軟體，將這台機器拗成他們想要的樣子。

沒多久，PDP-1 就會玩**西洋棋**，並能合成巴哈賦格曲；能用來繪製星象圖，並能創建馬雅曆。

就像我們新石器時代的祖先一樣，這群學生受到玩樂欲望的驅使。他們玩，是為了探索；他們拗彎規則，是為了揭露新可能。

因為電腦不該只會處理數字。

電腦還要會跳舞、唱歌、玩樂！

PDP-1 也召喚著大學輟學的**史提夫·羅素**（Steve Russell）。此時正值太空競賽高潮，對一個從事 AI 工作、痴迷於科幻小說與壞品味電影的年輕男性來說，未來從沒像現在這麼近。

他渴望最偉大駭客的殊榮。**西洋棋**他見識過了，**西洋跳棋**也見識過了。

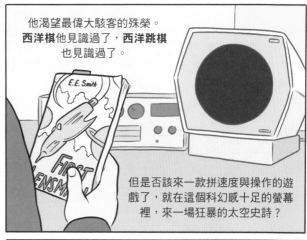

但是否該來一款拼速度與操作的遊戲了，就在這個科幻感十足的螢幕裡，來一場狂暴的太空史詩？

太空戰爭。這個想法開始生根，在他同事幾個月的溫和慫恿下，羅素決定坐下，將他的願景化為現實。

程式設計工作從數天變成數月。聖誕節來了又走。新的一年即將來到。羅素只是埋首於寫程式。

他的遊戲，就這樣一個位元一個位元地，敲進 PDP-1 的打孔帶（ticker-tape）式記憶體。

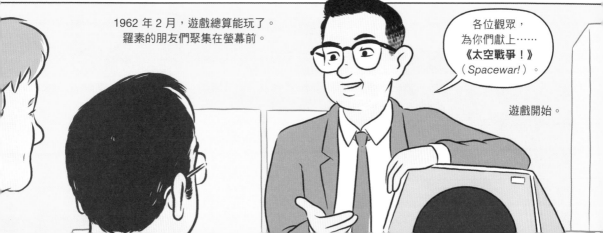

1962 年 2 月，遊戲總算能玩了。羅素的朋友們聚集在螢幕前。

各位觀眾，為你們獻上……**《太空戰爭！》**（Spacewar!）。

遊戲開始。

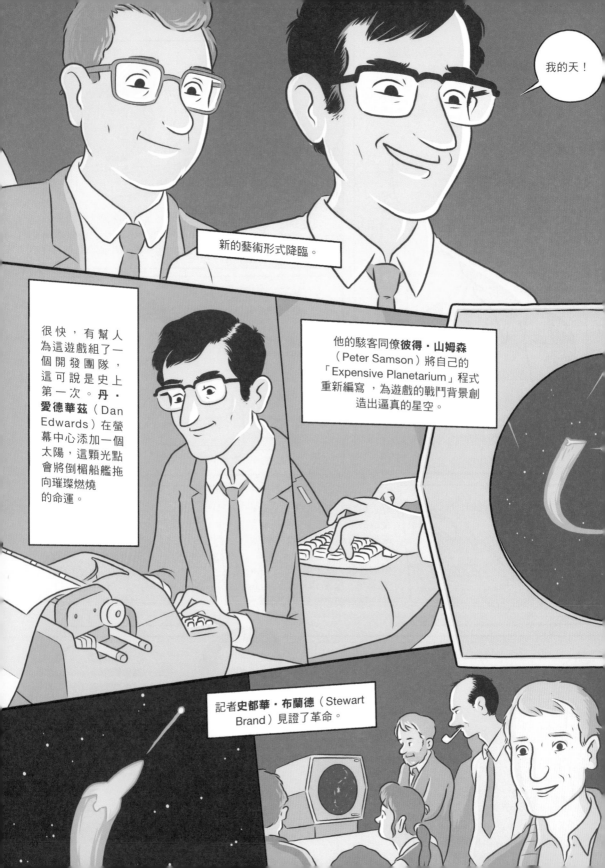

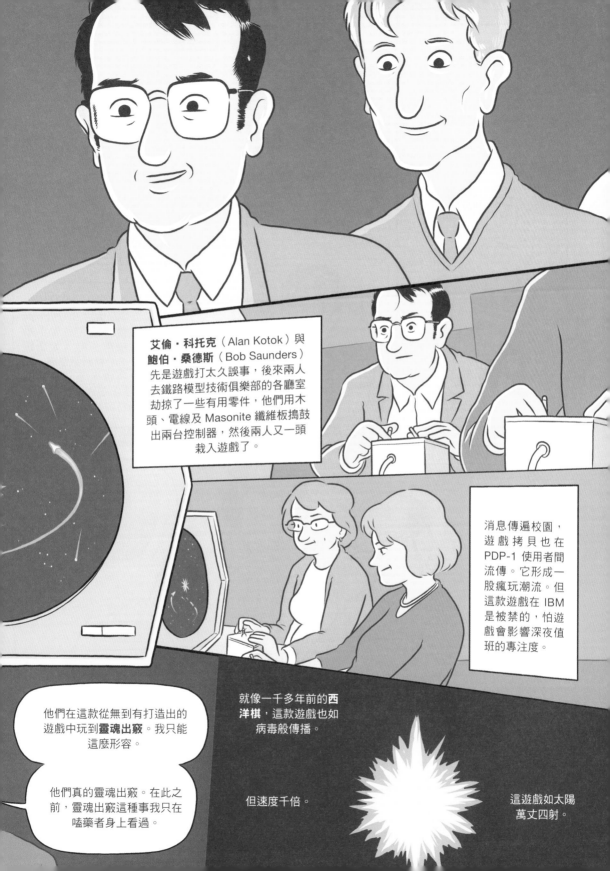

艾倫・科托克（Alan Kotok）與鮑伯・桑德斯（Bob Saunders）先是遊戲打太久誤事，後來兩人去鐵路模型技術俱樂部的各廳室劫掠了一些有用零件，他們用木頭、電線及 Masonite 纖維板搗鼓出兩台控制器，然後兩人又一頭栽入遊戲了。

消息傳遍校園，遊戲拷貝也在 PDP-1 使用者間流傳。它形成一股瘋玩潮流。但這款遊戲在 IBM 是被禁的，怕遊戲會影響深夜值班的專注度。

他們在這款從無到有打造出的遊戲中玩到靈魂出竅。我只能這麼形容。

他們真的靈魂出竅。在此之前，靈魂出竅這種事我只在嗑藥者身上看過。

就像一千多年前的西洋棋，這款遊戲也如病毒般傳播。

但速度千倍。

這遊戲如太陽萬丈四射。

1970 年代，《太空戰爭！》之火持續延燒。**史都華‧布蘭德**在《滾石》（*Rolling Stone*）雜誌上聲稱他見到了「一個等待藝術家的藝術形式，一個等待神祕主義者的知覺形式。」

在史丹佛大學，電機系學生**比爾‧匹茲**（Bill Pitts）向朋友**休‧塔克**（Hugh Tuck）介紹這款遊戲。

欸，要是有人知道怎麼把這遊戲搞進酒吧裡，絕對會發財……

這真是天才主意。1969 年更平價的 PDP-11 推出後，兩人便著手組裝投幣式的《**太空戰爭！**》框體原型機，並將其改名為《**銀河遊戲**》（*Galaxy Game*，1971）。

不過，他們不是唯一有這種大膽想法的人。在加州，**諾蘭‧布希內爾**（Nolan Bushnell）與**泰德‧達布尼**（Ted Dabney）正著手複製他們自己的《**太空戰爭！**》。

若直接拿當時的現成電腦來用會太貴，他們靈機一動，打造了**專門跑遊戲的電路**。

他們的《**電腦太空戰**》（*Computer Space*，1971）安裝在時髦的未來主義框體中，其低廉的電路元件，代表這座機台將能以遠低於匹茲與塔克的價格賣出。

1971 年下半，《銀河遊戲》與《電腦太空戰》，兩款遊戲相隔數月陸續問世。在史丹佛學生會，《銀河遊戲》的獨立框體原型機迷倒了大家。

在當時，看著畫面中這些小東西被你操縱，而且還能發射魚雷，這樣的遊戲簡直是魔法。

但玩一場只要 10 分美元，兩人要回收 2 萬美元的投資將無比費時。

布希內爾與達布尼的機台則更成功一些。雖然操作上有點複雜，該遊戲在孩子與學生之間仍大受歡迎。

這兩組競爭團隊的求道之路並不孤單。早在 1950 年代初，發明家暨工程師**拉爾夫・貝爾**（Ralph Baer）就開始尋求在電視上玩遊戲的方法。

這個想法太超前，在他那個時代並無法實現，直到 1960 年代末，科技才終於趕上他的願景。

貝爾與電視公司 Magnavox 合作打造出革命性家用主機 **Magnavox Odyssey**，內建 12 款遊戲，包括《乒乓球》（*Table Tennis*，1972）與《射擊場》（*Shooting Gallery*，1972）。

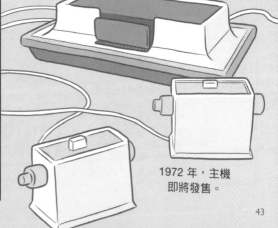

1972 年，主機即將發售。

布希內爾與達布尼打出漂亮首戰後，決定展開下一步，他們於 1972 年 6 月成立了史上第一家電玩公司 Atari。

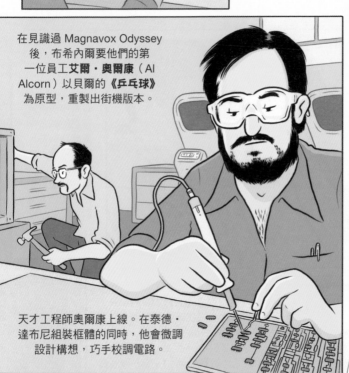

在見識過 Magnavox Odyssey 後，布希內爾要他們的第一位員工艾爾·奧爾康（Al Alcorn）以貝爾的**《乒乓球》**為原型，重製出街機版本。

天才工程師奧爾康上線。在泰德·達布尼組裝框體的同時，他會微調設計構想，巧手校調電路。

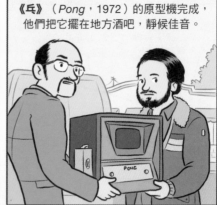

《乒》（*Pong*，1972）的原型機完成，他們把它擺在地方酒吧，靜候佳音。

幾週後一通電話打來。

他們的機台故障了。

到達 Andy Capp's Tavern 酒吧後，奧爾康撬開卡住的投幣箱。

遊戲大獲成功。

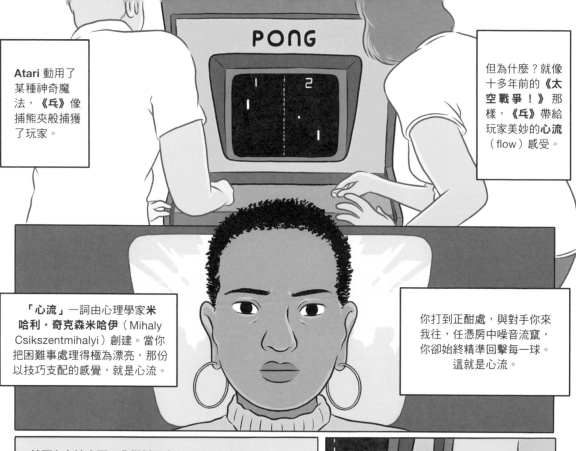

Atari 動用了某種神奇魔法，《乓》像捕熊夾般捕獲了玩家。

但為什麼？就像十多年前的《太空戰爭！》那樣，《乓》帶給玩家美妙的心流（flow）感受。

「心流」一詞由心理學家米哈利・奇克森米哈伊（Mihaly Csikszentmihalyi）創建。當你把困難事處理得極為漂亮，那份以技巧支配的感覺，就是心流。

你打到正甜處，與對手你來我往，任憑房中噪音流竄，你卻始終精準回擊每一球。這就是心流。

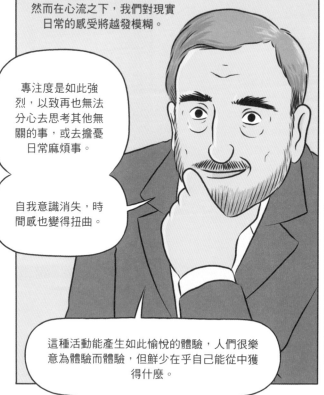

然而在心流之下，我們對現實日常的感受將越發模糊。

專注度是如此強烈，以致再也無法分心去思考其他無關的事，或去擔憂日常麻煩事。

自我意識消失，時間感也變得扭曲。

這種活動能產生如此愉悅的體驗，人們很樂意為體驗而體驗，但鮮少在乎自己能從中獲得什麼。

這種感知，這種與遊戲融為一體的感受……讓玩家投幣再投幣。

黏在發光螢幕前，任憑時間流逝。

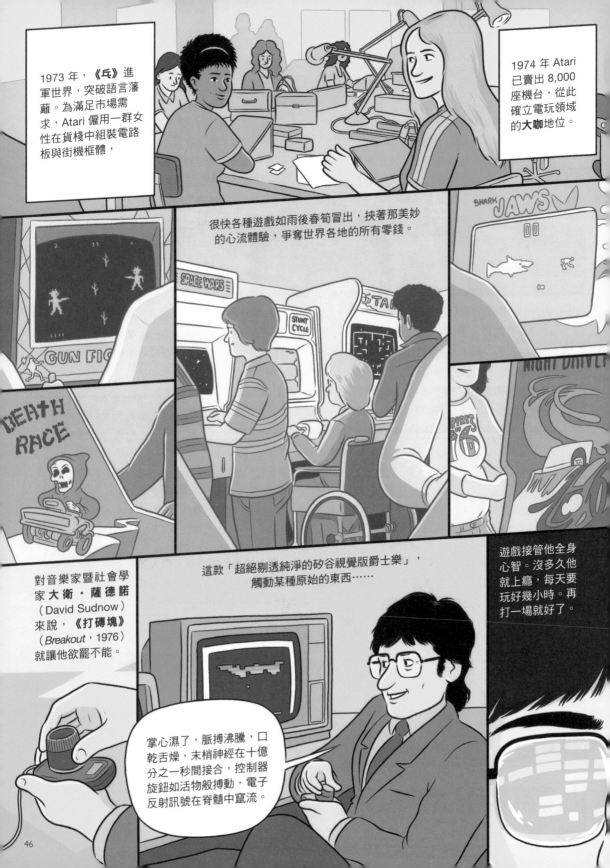

1973 年，《乒》進軍世界，突破語言藩籬。為滿足市場需求，Atari 僱用一群女性在貨棧中組裝電路板與街機框體，

1974 年 Atari 已賣出 8,000 座機台，從此確立電玩領域的**大咖**地位。

很快各種遊戲如雨後春筍冒出，挾著那美妙的心流體驗，爭奪世界各地的所有零錢。

對音樂家暨社會學家**大衛・薩德諾**（David Sudnow）來說，《打磚塊》（Breakout，1976）就讓他欲罷不能。

這款「超絕剔透純淨的矽谷視覺版爵士樂」，觸動某種原始的東西……

遊戲接管他全身心智。沒多久他就上癮，每天要玩好幾小時。再打一場就好了。

掌心濕了，脈搏沸騰，口乾舌燥，末梢神經在十億分之一秒間接合，控制器旋鈕如活物般搏動，電子反射訊號在脊髓中竄流。

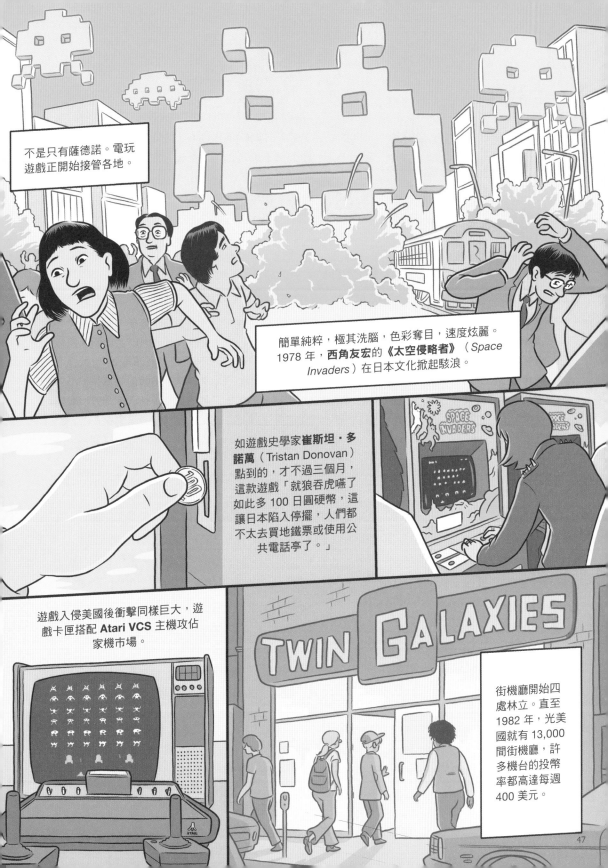

不是只有薩德諾。電玩遊戲正開始接管各地。

簡單純粹，極其洗腦，色彩奪目，速度炫麗。1978 年，**西角友宏**的**《太空侵略者》**（*Space Invaders*）在日本文化掀起駭浪。

如遊戲史學家**崔斯坦·多諾萬**（Tristan Donovan）點到的，才不過三個月，這款遊戲「就狼吞虎嚥了如此多 100 日圓硬幣，這讓日本陷入停擺，人們都不太去買地鐵票或使用公共電話亭了。」

遊戲入侵美國後衝擊同樣巨大，遊戲卡匣搭配 **Atari VCS** 主機攻佔家機市場。

街機廳開始四處林立。直至 1982 年，光美國就有 13,000 間街機廳，許多機台的投幣率都高達每週 400 美元。

《太空侵略者》成功後，遊戲設計師們開始爭奇鬥艷。

《爆破慧星》（Asteroids，1979）、
《小蜜蜂》（Galaxian，1979）、
《防衛者》（Defender，1981），
每款都在比難比兇猛的。

畫面上光亮頻閃，電子噪音節奏斷續，兩者合拍起舞。

按鍵在拍擊。

硬幣在投放。

難度越高，破關帶來的**光榮**與自豪就越強。這種 Fiero* 情懷也被視為電玩之所以成功的另一因素。

*Fiero 為義語「為勝利自豪」之意。詳見第194頁〈逐格分析〉的 P48 第 6 格。

只要一枚硬幣，玩家輕易就能觸及**心流**與 Fiero 這樣的原始感受。

一枚硬幣，讓你超脫肉體進入遊戲空間。

一枚硬幣，讓你與人類好友或電腦敵人來場大戰。

一枚硬幣，讓你感受挑戰與勝利的快感。

正如《**時代**》（Time）雜誌所說，電玩正閃電攻佔世界。

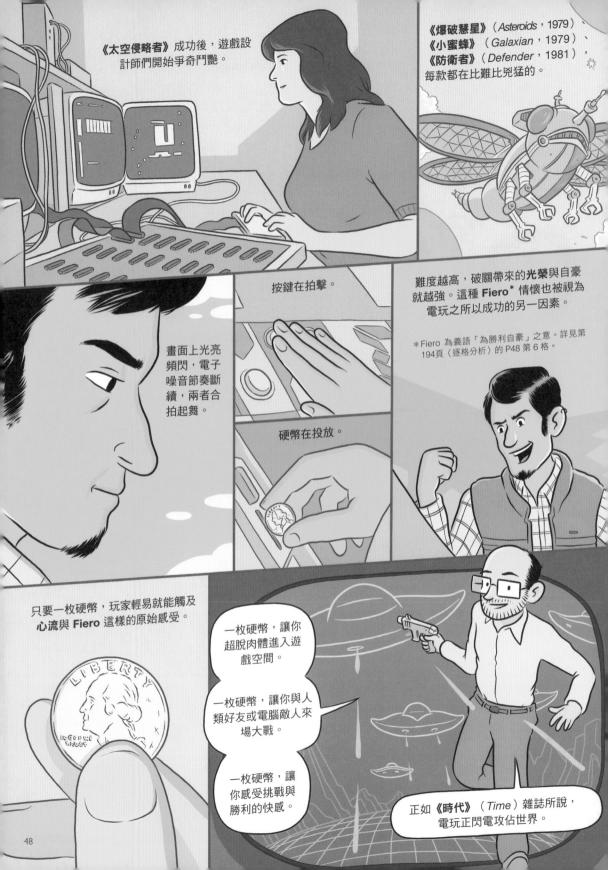

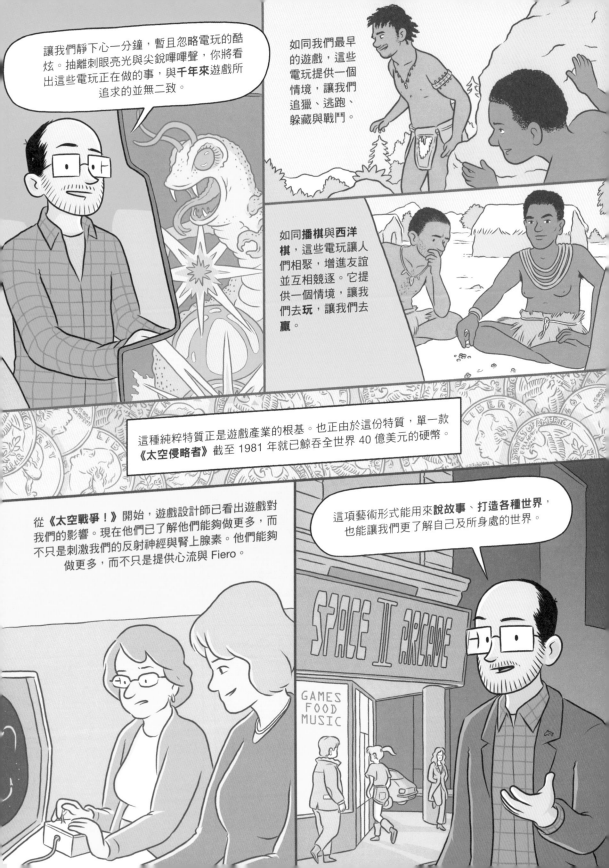

讓我們靜下心一分鐘，暫且忽略電玩的酷炫。抽離刺眼亮光與尖銳嗶嗶聲，你將看出這些電玩正在做的事，與**千年來**遊戲所追求的並無二致。

如同我們最早的遊戲，這些電玩提供一個情境，讓我們追獵、逃跑、躲藏與戰鬥。

如同**播棋**與**西洋棋**，這些電玩讓人們相聚，增進友誼並互相競逐。它提供一個情境，讓我們去**玩**，讓我們去**贏**。

這種純粹特質正是遊戲產業的根基。也正由於這份特質，單一款《太空侵略者》截至 1981 年就已鯨吞全世界 40 億美元的硬幣。

從《太空戰爭！》開始，遊戲設計師已看出遊戲對我們的影響。現在他們已了解他們能夠做更多，而不只是刺激我們的反射神經與腎上腺素。他們能夠做更多，而不只是提供心流與 Fiero。

這項藝術形式能用來**說故事、打造各種世界**，也能讓我們更了解自己及所身處的世界。

SPACE II ARCADE

GAMES
FOOD
MUSIC

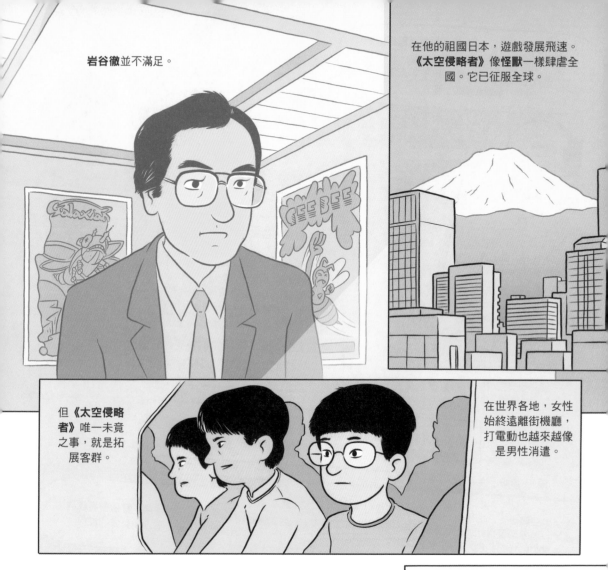

岩谷徹並不滿足。

在他的祖國日本，遊戲發展飛速。《太空侵略者》像怪獸一樣肆虐全國。它已征服全球。

但《太空侵略者》唯一未竟之事，就是拓展客群。

在世界各地，女性始終遠離街機廳，打電動也越來越像是男性消遣。

他寄望《小精靈》（Pac-Man，1980）能解決這問題。《小精靈》動用日本通俗卡哇伊元素，玩家將化身一隻設計簡單、造型怪可愛的小精靈，在一座有大量鬼魂出沒的迷宮中穿行。

它的造型，不過就是缺一片的黃色小披薩嘛！但小精靈的形象一出即成經典，所有人都愛它。

遊戲 1980 年在美國發行後造成轟動，吸引了全新客群進入街機廳。大量的商品化與流行跟風產物也隨之而來。

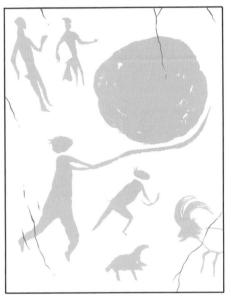

它的成功應該不足為奇。縱觀歷史，從洞穴壁畫到希臘神話，再到文藝復興雕像與動態影像，藝術總是關注於人或是與人相似的形式。

我們是個著迷於辨識相似性的物種，我們受過訓練的眼睛能夠找出周圍世界中的面孔，我們的藝術就是人類經驗的反射。

就像最早的棋戲中那些樸素的棋子那樣，第一批電玩遊戲利用塊狀的、抽象的圖像，讓街機的樂趣傳出去。

而對人眼來說，小精靈簡單的黃色外觀，又比它前輩的塊狀或三角形圖像更具吸引力。

在那顆有著楔形缺口的黃色圈圈中，我們看見某部分的自己。

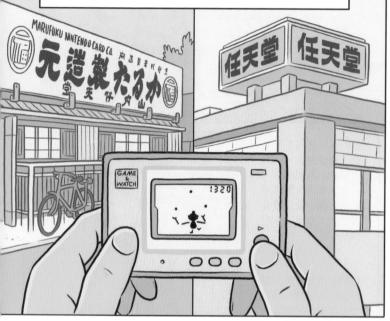

《小精靈》起的頭，**任天堂**將接續。任天堂最初是間花牌公司，成立於 1889 年，到了 1970 年代晚期，任天堂憑藉一系列街機、早期家用機以及掌機 **Game & Watch**，打入了高科技電玩世界。

但他們並未順利打入北美街機市場。

上千台賣不出去的《雷達領域》（*Radar Scope*，1979）框體堆在倉庫積灰塵。

為讓這些框體不要淪為廢鐵，打造救市之作的重任落到了極具遠見的夢想家**宮本茂**身上。

他的遊戲最初以美國通俗連環漫畫《大力水手》（*Popeye*，1976）為藍本，不過很快就進化成完全不同的東西。

木工　　　　女孩　　　　大猩猩

三者以「奇異的三角關係」攏在一塊，讓人想起《金剛》（*King Kong*，1933）或《美女與野獸》（*Beauty and the Beast*，1946）

負責銷售的美國方認為它註定失敗。

但《大金剛》（*Donkey Kong*，1981）接著成了有史以來最受歡迎的街機遊戲之一。

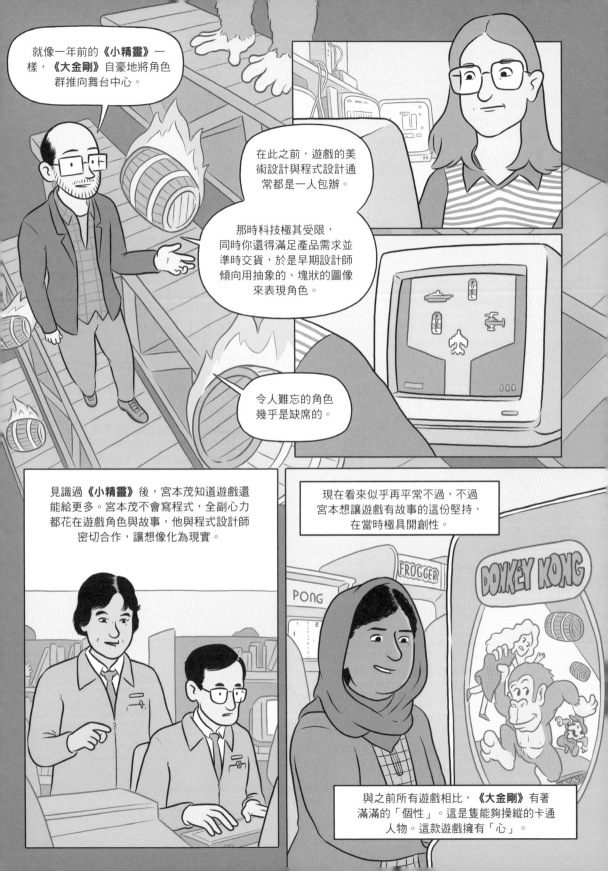

《大金剛》的英雄「Jumpman」極具辨識度，快速深入人心，是角色設計的大師級教材。

最重要的就是角色本身。

宮本想要一個「藍領英雄」，一個人人都有共鳴的角色。

於是他著手設計。他只有16×16的像素格可運用，為使這個角色具有**辨識度**、讓人**過目不忘**，每一格都需妥善利用。

戴**帽子**的話，動畫處理起來會比頭髮簡單。

小鬍子效果比嘴巴好，也能為角色的臉賦予特色。

加上**吊帶褲**，是為了襯托主角的手臂，讓動作更突顯。

如遊戲記者馬克・尼克斯（Marc Nix）所說，這裡的每個決定都是「很實用的解決方案，與 8-bit 的限制優雅共存」。

而角色的**鮮艷色彩**，放在遊戲的黑色背景前效果很好。

宮本並不知道自己正為任天堂的日後偉業打下根基，也不知道自己正在創造一個如**米老鼠**或**超人**般家喻戶曉的角色。

「Jumpman」後來改名**瑪利歐**，史上最成功的遊戲 IP 就此誕生。

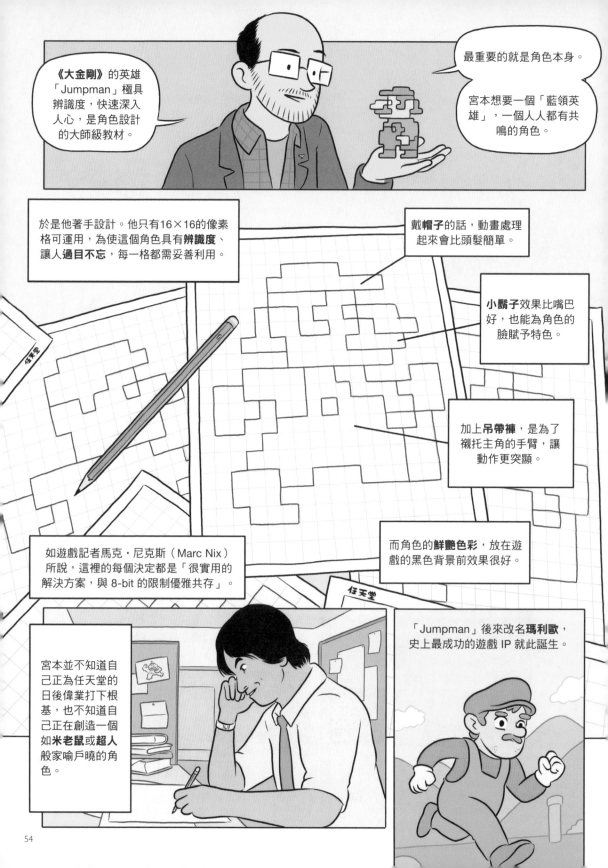

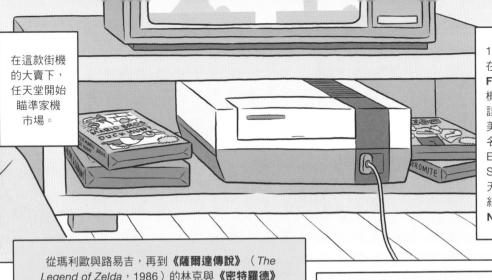

在這款街機的大賣下，任天堂開始瞄準家機市場。

1983 年他們在日本推出 **Famicom** 主機，1985 年該主機登陸北美市場，並更名為 Nintendo Entertainment System（任天堂娛樂系統），簡稱 **NES**。

從瑪利歐與路易吉，再到**《薩爾達傳說》**（The Legend of Zelda，1986）的林克與**《密特羅德》**（Metroid，1986）的薩姆斯，NES 主機的成功，關鍵就在任天堂的那雙巧手一再創造出歷久彌新的標誌性角色。

這些遊戲的腳本其實就是套用某些故事原型，它們參考了童話、奇幻小說與大眾文化電影如**《異形》**（Alien，1979）與**《第一滴血》**（Rambo）系列；話雖如此，對玩膩了無故事的清版遊戲的玩家來說，這些任天堂遊戲沁人心脾。

1983 年曾有許多人斷言電玩已死，此時消費者興趣下滑，眾多家機與發行商相繼沒落，Atari 也不得不將 70 萬份賣不出去的卡匣埋在新墨西哥州垃圾掩埋場。

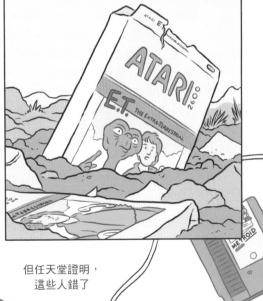

但任天堂證明，這些人錯了

NES 大獲成功。

儘管競爭對手相繼殞落，任天堂卻沒有獨佔這個產業太久。

1988 年，**SEGA** 發行了家機 **Mega Drive**；到了 1991 年，兩家公司的家機之戰來到一個新高潮：瑪利歐與音速小子首次交鋒。

不過瑪利歐與音速小子的成功，遠不只是那形象鮮明的角色設計。在**《音速小子》**（*Sonic the Hedgehog*，1991）中，當我們在關卡「碧山區域」（Green Hill Zone）中風馳電掣，一邊閃敵人一邊吃金幣時，畫面中速度與動作的**快感**，也流進我們身體。

音速小子從斜坡起飛時，我們**屏住呼吸**，
當他被打到、金幣噴滿螢幕時，我們會**痛到縮一下**。

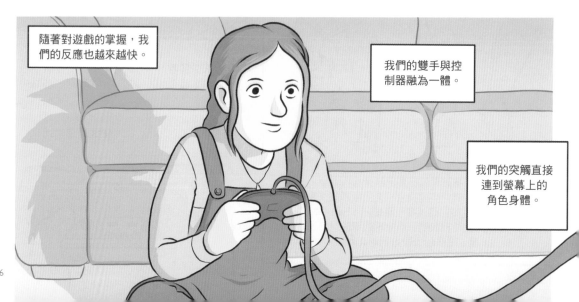

隨著對遊戲的掌握，我們的反應也越來越快。

我們的雙手與控制器融為一體。

我們的突觸直接連到螢幕上的角色身體。

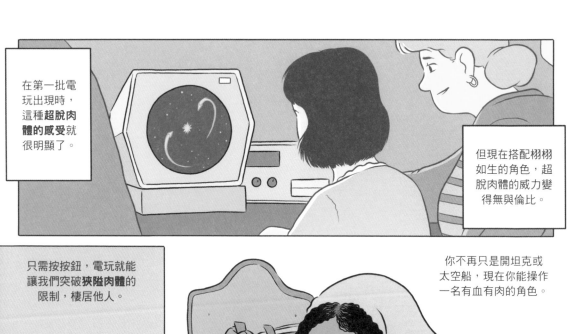

在第一批電玩出現時，這種**超脫肉體的感受**就很明顯了。

但現在搭配栩栩如生的角色，超脫肉體的威力變得無與倫比。

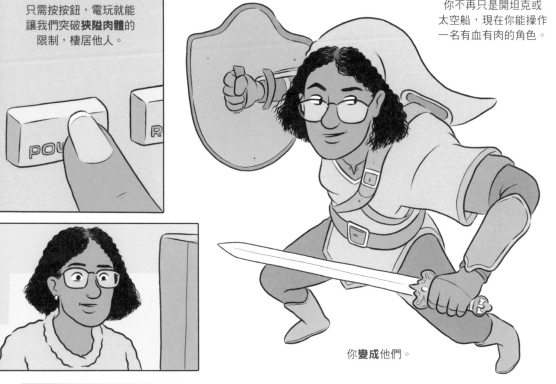

只需按按鈕，電玩就能讓我們突破**狹隘肉體**的限制，棲居他人。

你不再只是開坦克或太空船，現在你能操作一名有血有肉的角色。

你**變成**他們。

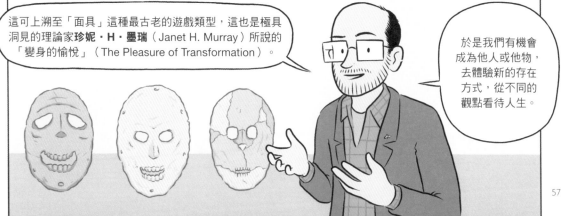

這可上溯至「面具」這種最古老的遊戲類型，這也是極具洞見的理論家**珍妮・H・墨瑞**（Janet H. Murray）所說的「變身的愉悅」（The Pleasure of Transformation）。

於是我們有機會成為他人或他物，去體驗新的存在方式，從不同的觀點看待人生。

變身的愉悅

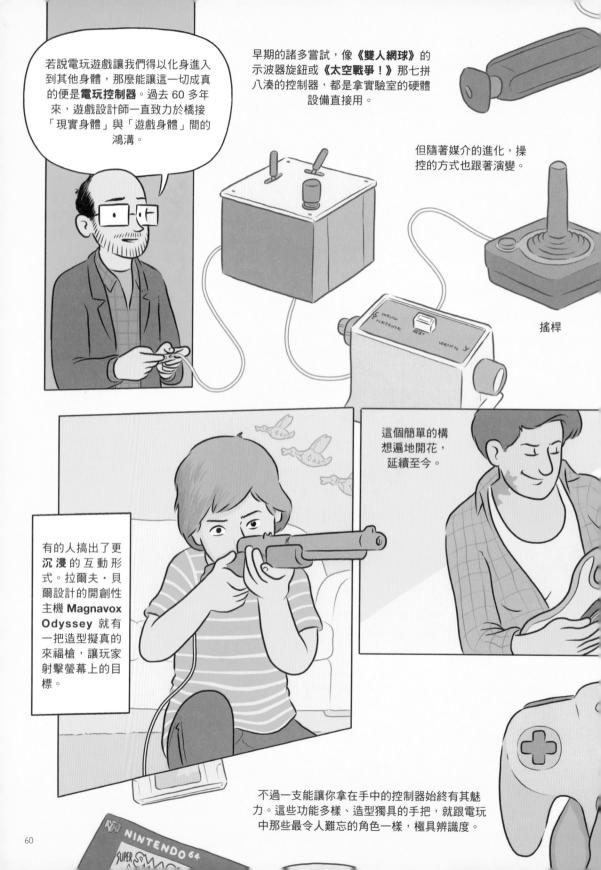

若說電玩遊戲讓我們得以化身進入到其他身體，那麼能讓這一切成真的便是**電玩控制器**。過去 60 多年來，遊戲設計師一直致力於橋接「現實身體」與「遊戲身體」間的鴻溝。

早期的諸多嘗試，像《雙人網球》的示波器旋鈕或《太空戰爭！》那七拼八湊的控制器，都是拿實驗室的硬體設備直接用。

但隨著媒介的進化，操控的方式也跟著演變。

搖桿

有的人搞出了更**沉浸**的互動形式。拉爾夫·貝爾設計的開創性主機 Magnavox Odyssey 就有一把造型擬真的來福槍，讓玩家射擊螢幕上的目標。

這個簡單的構想遍地開花，延續至今。

不過一支能讓你拿在手中的控制器始終有其魅力。這些功能多樣、造型獨具的手把，就跟電玩中那些最令人難忘的角色一樣，極具辨識度。

NINTENDO 64

SUPER S

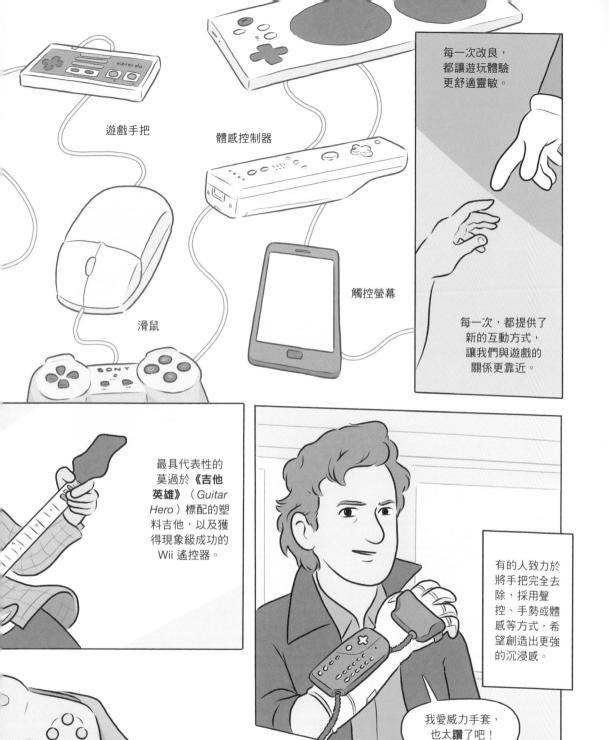

遊戲手把

體感控制器

觸控螢幕

滑鼠

每一次改良,
都讓遊玩體驗
更舒適靈敏。

每一次,都提供了
新的互動方式,
讓我們與遊戲的
關係更靠近。

最具代表性的
莫過於《吉他
英雄》(*Guitar
Hero*)標配的塑
料吉他,以及獲
得現象級成功的
Wii 遙控器。

有的人致力於
將手把完全去
除,採用聲
控、手勢或體
感等方式,希
望創造出更強
的沉浸感。

我愛威力手套,
也太**讚**了吧!

光是握著這些手把,就能激起你以前
玩遊戲的那股鄉愁。

遊戲控制器不只是了無生氣的人工製品，
它是我們能否代入遊戲角色的**關鍵要素**。

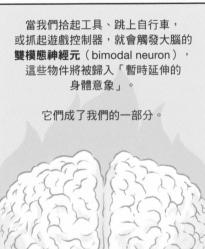

當我們拾起工具、跳上自行車，
或抓起遊戲控制器，就會觸發大腦的
雙模態神經元（bimodal neuron），
這些物件將被歸入「暫時延伸的
身體意象」。

它們成了我們的一部分。

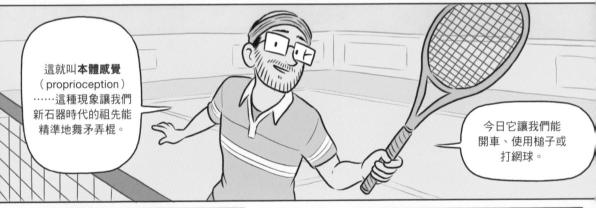

這就叫**本體感覺**
（proprioception）
……這種現象讓我們
新石器時代的祖先能
精準地舞矛弄棍。

今日它讓我們能
開車、使用槌子或
打網球。

在電玩中，本體感
覺更進一步。打電
動時我們的心靈將
向外延伸，它越出
我們生物性的身體
邊界，包覆住遊戲
控制器，然後再延
伸，包覆住我們所
控制角色的身體。

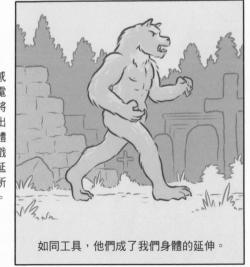

如同工具，他們成了我們身體的延伸。

與此同時，人類的另一項心理因素，讓我們與螢幕上的身體更靠近。

當我們看到別的身體在運動時，就會觸發**鏡象神經元**（mirror neuron），而大腦中負責處理身體運動的特定區塊也會因此發動。

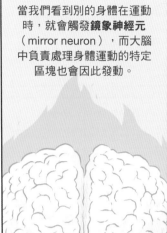

打電動也是如此。當我們的螢幕化身在跳躍時，大腦中負責處理跳躍的區塊也會點燃。

我們的**鏡象神經元**與**本體感覺**，聯合創造了一個輸入與反應的迴圈，讓我們與我們控制的角色合而為一。

本體感覺讓我們的身體延伸至另一個身體，同時鏡象神經元又讓我們下意識「感覺」到那個身體的運動。

人類與科技的這種驚人合體，讓理論家**喬許·柯爾**（Josh Call）忍不住將玩家與螢幕化身兩者的混雜關係形容為「賽博格（cyborg）身體——既是玩家的數位延伸，也是玩家的機械延伸。」

至此，電玩以該媒介得天獨厚的方式，讓自己越變越真實，模糊了藝術與體驗的界線。

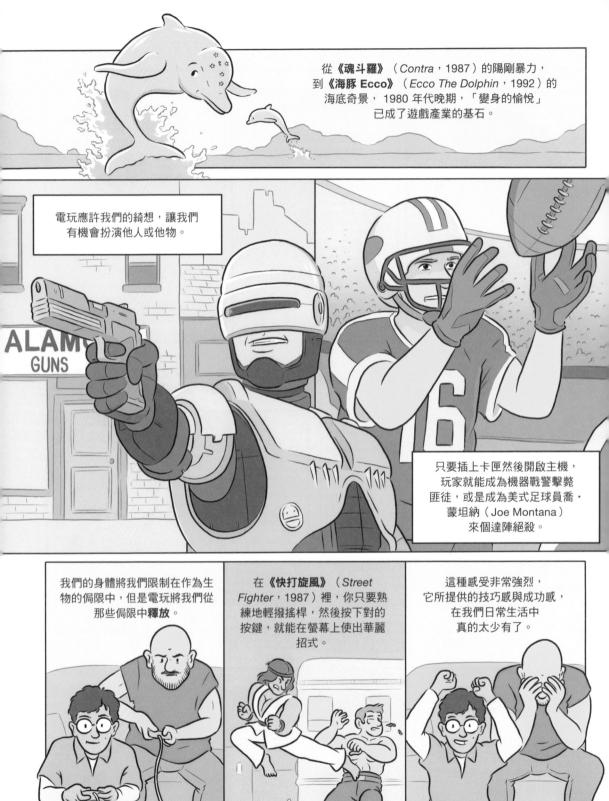

從《魂斗羅》（Contra，1987）的陽剛暴力，到《海豚 Ecco》（Ecco The Dolphin，1992）的海底奇景，1980 年代晚期，「變身的愉悅」已成了遊戲產業的基石。

電玩應許我們的綺想，讓我們有機會扮演他人或他物。

只要插上卡匣然後開啟主機，玩家就能成為機器戰警擊斃匪徒，或是成為美式足球員喬‧蒙坦納（Joe Montana）來個達陣絕殺。

我們的身體將我們限制在作為生物的侷限中，但是電玩將我們從那些侷限中釋放。

在《快打旋風》（Street Fighter，1987）裡，你只要熟練地輕撥搖桿，然後按下對的按鍵，就能在螢幕上使出華麗招式。

這種感受非常強烈，它所提供的技巧感與成功感，在我們日常生活中真的太少有了。

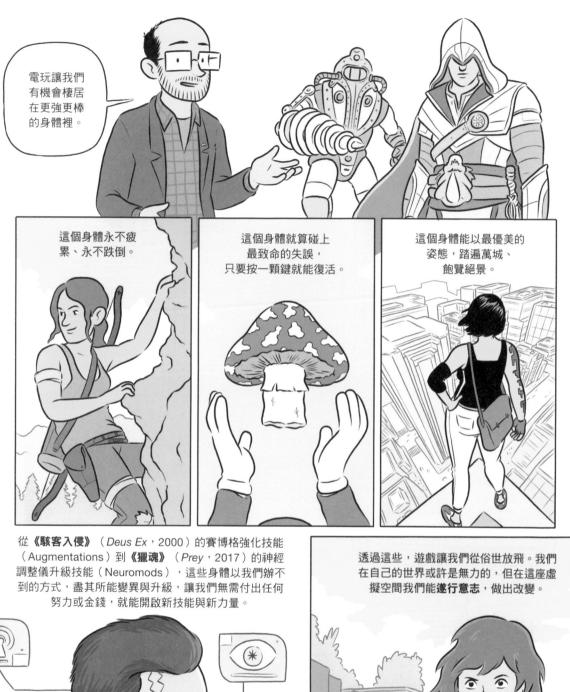

電玩讓我們有機會棲居在更強更棒的身體裡。

這個身體永不疲累、永不跌倒。

這個身體就算碰上最致命的失誤，只要按一顆鍵就能復活。

這個身體能以最優美的姿態，踏遍萬城、飽覽絕景。

從**《駭客入侵》**（*Deus Ex*，2000）的賽博格強化技能（Augmentations）到**《獵魂》**（*Prey*，2017）的神經調整儀升級技能（Neuromods），這些身體以我們辦不到的方式，盡其所能變異與升級，讓我們無需付出任何努力或金錢，就能開啟新技能與新力量。

透過這些，遊戲讓我們從俗世放飛。我們在自己的世界或許是無力的，但在這座虛擬空間我們能**遂行意志**，做出改變。

65

1980 年代接近尾聲時，電玩遊戲有了新的野心。這次不只要你變身，更要讓你**沉浸**。

在此之前的 30 年間，絕大多數遊戲都將玩家置於**第三人稱視角**，讓你從俯瞰或側面視角觀察遊戲世界。

《**終極戰區**》（*Battlezone*，1980）與《**銀河飛將**》（*Wing Commander*，1990）等遊戲透過座艙視角，耍弄了一下第一人稱玩法。

但過於低階的繪圖，無法引發玩家的沉浸感。

對遊戲設計師**約翰・卡馬克**（John Carmack）與**約翰・羅梅洛**（John Romero）來說這樣根本不夠。他們要的是玩家可以踩上地面、遊走 3D 空間，彷彿你人就在那裡。

天才程式設計師卡馬克上線了。

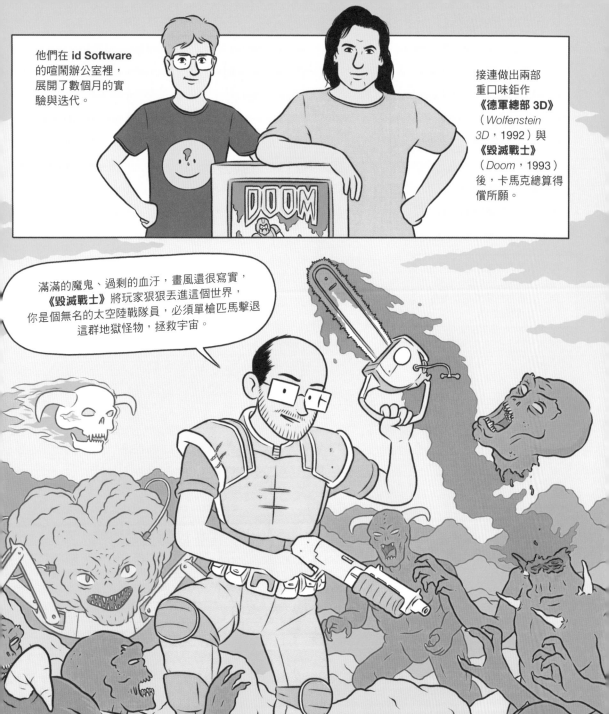

他們在 **id Software** 的喧鬧辦公室裡，展開了數個月的實驗與迭代。

接連做出兩部重口味鉅作**《德軍總部 3D》**（*Wolfenstein 3D*，1992）與**《毀滅戰士》**（*Doom*，1993）後，卡馬克總算得償所願。

滿滿的魔鬼、過剩的血汙，畫風還很寫實，**《毀滅戰士》**將玩家狠狠丟進這個世界，你是個無名的太空陸戰隊員，必須單槍匹馬擊退這群地獄怪物，拯救宇宙。

對 1990 年代早期的玩家來說，《毀滅戰士》有如天啟。

不再只是一連串的平台與陷阱，不再只是暈頭轉向的迷宮。這是一座實實在在的 3D 空間，在這你能漫遊穿行，**彷彿你人就在那。**

與瑪利歐及音速小子都不一樣，你不再是操縱一名**角色**，從俯瞰或側面視角看他們做動作。

這些是**你**的眼、**你**的手、**你**的魔鬼地獄。生死一瞬間，你唯一能信任的就是手中的霰彈槍。

《毀滅戰士》比起先前任何遊戲都更具沉浸感，彷若親臨。

啊啊！

當惡魔對你噴火球，你是真的感到害怕。在當時，一顆撲面而來的火球，真的會讓你在椅子上躲閃，這對當時的遊戲來說非常新鮮。

《毀滅戰士》美術設計凱文·克勞德。

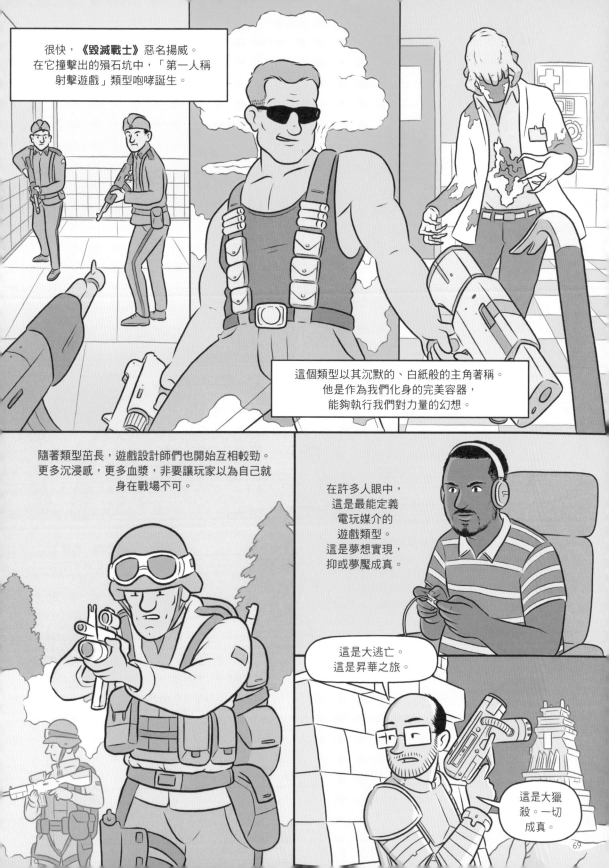

很快，《毀滅戰士》惡名揚威。
在它撞擊出的殞石坑中，「第一人稱
射擊遊戲」類型咆哮誕生。

這個類型以其沉默的、白紙般的主角著稱。
他是作為我們化身的完美容器，
能夠執行我們對力量的幻想。

隨著類型茁長，遊戲設計師們也開始互相較勁。
更多沉浸感，更多血漿，非要讓玩家以為自己就
身在戰場不可。

在許多人眼中，
這是最能定義
電玩媒介的
遊戲類型。
這是夢想實現，
抑或夢魘成真。

這是大逃亡。
這是昇華之旅。

這是大獵
殺。一切
成真。

《毀滅戰士》成功後，電玩產業重新校正客群，全副火力對準主流年輕白人男性。

基本上，所有新主機都以其**效能**與**速度**為號召。但主機再現真實的評判標準，不在於角色的人格特質與深度，而在於爆炸與血漿是否夠勁，肉體曲線是否夠真。

FINISH HIM!!

隨著冒險遊戲、飛行模擬遊戲等類型的沒落，主流電玩遊戲加倍火力在以白人男性英雄為中心、大場面不斷的故事。這些英雄形象，就是設計來吸引這些目標客群。

如同作家**萊利・麥克勞德**（Riley MacLeod）所說，「大部分遊戲提供的男人身體都異常魁梧，設計得像台優雅坦克。他們極端完美、天生神力，在那顆沒有脖子的頭顱上，鐫刻著一張無情的面龐。」

我們對力量的幻想，造就了這團肉體：男性身體被簡化為冷血暴力的機器。

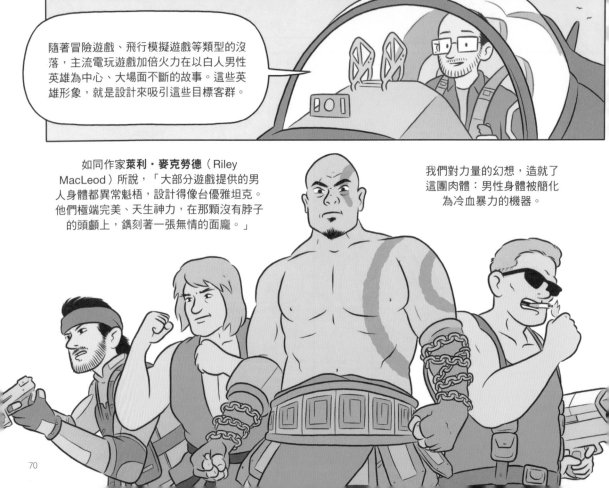

與流行文化的傾向相呼應，電玩媒介對這樣露骨的男子氣概是如此執迷，我們對「何為男人」的理解也因此形塑。

同時，這些遊戲也**強化**了文化對男性舉止的期待。如同麥克勞德所說，電玩裡男人的舉止就像「貪心、不受寵的小孩」，此人會「衝進來拿走他想要的，然後摧毀一切，一心遂著自己的欲望。」

從《怒之鐵拳》（*Streets of Rage*，1991）的爆肌打手到《戰爭機器》（*Gears of War*，2006）那名灰髮蒼勁的士兵，這些形象增添了某種文化壓力，讓我們嚮往特定體格，而我們的身體焦慮也被證實與此有關。

這些男性英雄的**價值**在於，他們不是用才智、同理心或好奇心來解決問題，而是靠體能與完美精準的霰彈槍轟擊。

在這個男性權益與暴力已然嚴重過剩的現實世界中，這些遊戲助長了「怎樣才 man」這種有害想法。

在現實世界中，性別有各種可能光譜，電玩則通常過分簡化，不只是將性別二元化，而且還置於**截然對立的光譜兩端**。

里昂！救命！

從最早人們為電玩注入故事開始，創作者就一直借用經典童話。

結果，男人大多成了英雄，在追尋目標的過程中推動故事前進。

謝謝你，瑪利歐！但我們的公主在另一座城堡中！

你一定是在說笑……

一直以來，女人被表現為缺乏內在生命與能動性的客體。

她們有待保護、拯救，或是成了獎賞。

當然，早期也有嘗試做出可使用的女性角色，但大多都只更加深性別刻板印象。

「小精靈小姐帶給女性玩家的，不過就是一個矛盾名字*與一個冒牌女性；根本只是在那顆貪吃的黃點點上，套上慣例的粉紅色作為性別符碼，再加上長睫毛與口紅，這樣就成了小精靈的女雙胞胎。」
——媒體評論家**瑪莎·金德**
（Marsha Kinder）

*《小精靈小姐》（*Ms. Pac-Man*）為《小精靈》在 1982 年的續作，其原文名包含了「Ms. / 小姐」與「Man / 男人」二字。

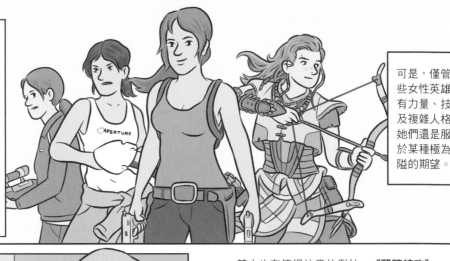

今日，從《古墓奇兵》（*Tomb Raider*，1996）的蘿拉·卡芙特到《地平線：期待黎明》（*Horizon Zero Dawn*，2017）的亞蘿伊，電玩遊戲提供越來越多強大的、標誌性的女性英雄，並以此作為號召。

可是，僅管這些女性英雄擁有力量、技巧及複雜人格，她們還是服膺於某種極為狹隘的期望。

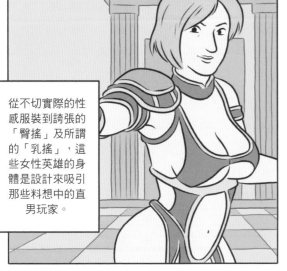

從不切實際的性感服裝到誇張的「臀搖」及所謂的「乳搖」，這些女性英雄的身體是設計來吸引那些料想中的直男玩家。

其中也有值得注意的例外。《鬥陣特攻》（*Overwatch*，2016）的札莉雅就是個健壯的女性英雄，她那迫人體格在女性角色中非常少見。

與此同時，劇情向的遊戲如《維吉尼亞》（*Virginia*，2016）、《林中之夜》（*Night in the Woods*，2017）與《奇妙人生》（*Life is Strange*，2015），它們的女性主角並非由她們的身體所定義，而是在於她們豐富的內在生命。

然而，**以男性為中心**依然是壓倒性的趨勢。如女性主義評論家**卡莎·波立特**（Katha Pollitt）所說，「訊息很清楚。男孩是常數，女孩是變數；男孩是中心，女孩是外圍；男孩是個體，女孩是類型。是男孩定義了整個群體，定義了群體的故事與價值觀。女孩只存在於與男孩的關係中。」

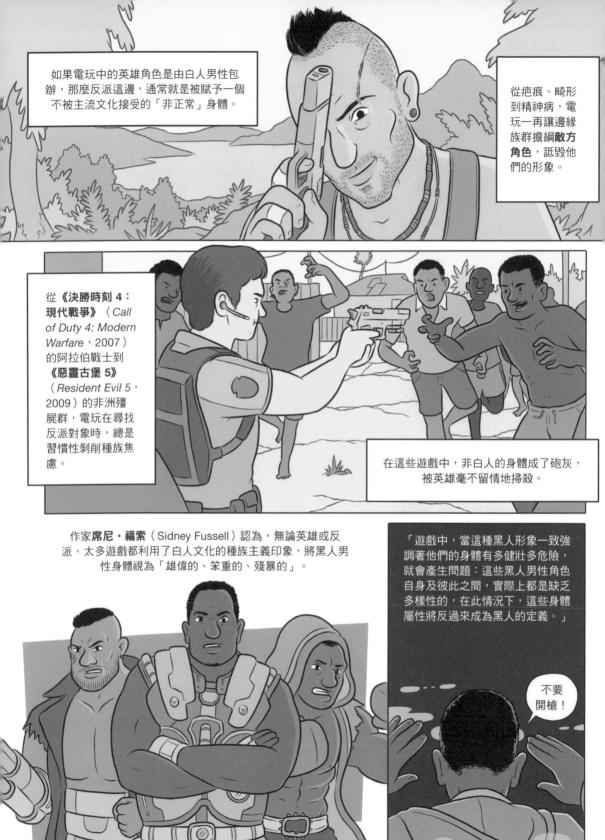

如果電玩中的英雄角色是由白人男性包辦，那麼反派這邊，通常就是被賦予一個不被主流文化接受的「非正常」身體。

從疤痕、畸形到精神病，電玩一再讓邊緣族群擔綱**敵方角色**，詆毀他們的形象。

從《**決勝時刻 4：現代戰爭**》（*Call of Duty 4: Modern Warfare*，2007）的阿拉伯戰士到《**惡靈古堡 5**》（*Resident Evil 5*，2009）的非洲殭屍群，電玩在尋找反派對象時，總是習慣性剝削種族焦慮。

在這些遊戲中，非白人的身體成了砲灰，被英雄毫不留情地掃殺。

作家**席尼·福索**（Sidney Fussell）認為，無論英雄或反派，太多遊戲都利用了白人文化的種族主義印象，將黑人男性身體視為「雄偉的、笨重的、殘暴的」。

「遊戲中，當這種黑人形象一致強調著他們的身體有多健壯多危險，就會產生問題：這些黑人男性角色自身及彼此之間，實際上都是缺乏多樣性的，在此情況下，這些身體屬性將反過來成為黑人的定義。」

不要開槍！

為讓角色增色，「種族」其實是常用的角色速寫方式。

就跟許多奇幻作品的作法一樣，**《魔獸世界》**（*World of Warcraft*，2004）從現實人類世界的誇張刻板印象中汲取靈感，為遊戲中細節豐富的奇幻世界捏製不同種族。

於是我們有高貴的、美洲原住民風的牛頭人。

神祕的、東方主義熊貓人。

以及帶有牙買加口音、奉行巫毒教的食人妖。

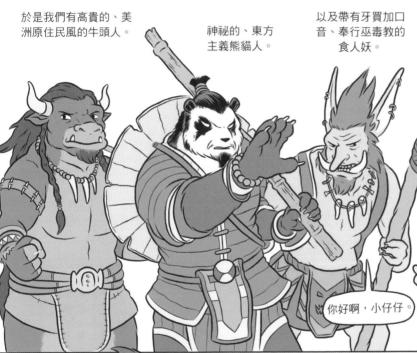

你好啊，小仔仔。

這種速寫的確有助於創造出紋理豐富的文化織錦，為遊戲賦予深度，但正如社會學家**梅麗莎・蒙森**（Melissa Monson）所說，「從西方殖民史直接撕下一頁，就能得到這樣的角色刻劃。」

每個種族涇渭分明，其天賦及性情也被截然區分，該遊戲正危險地玩弄著**種族本質主義**──也就是你的種族會生物性地決定你的本性。

歐洲白人文化是預設的人類方，非白人文化就揹鍋非人類方，該遊戲強化了白人至上主義這種**倒退觀念**。

當然，有些遊戲的非白人角色就試著**挑戰**了種族主義式與本質主義式的形象——其所提供的不再只是殘暴的英雄或反派，而是一名複雜、飽滿的角色。

早期遊戲開發者、非裔加勒比法籍工程師**穆里爾・特拉米斯**（Muriel Tramis）對電玩的說故事潛力深感著迷。她的遊戲《自由：黑暗中的反叛者》（Freedom: Rebels in The Darkness，1988）探索了法國蓄奴的歷史，玩家將扮演一名反叛的種植園奴隸。

在我製作這款遊戲的當時，這些故事並不為人所知，因為它們被掩蓋了……我有義務去記憶它們。

《陰屍路》（The Walking Dead，2012）中的非裔美籍大學教授李・艾弗雷特，這個人物被寫得細緻而飽滿，他的救贖之旅仰賴的並非暴力，而在於能否保護並扶養他所救下的幼小女孩克萊門汀。

這樣的角色刻劃，不僅是對電玩中黑人男性形象的反擊，也是對一般男性形象的反擊，艾弗雷特的角色形象有同情心、有缺陷，是一個複雜的人。

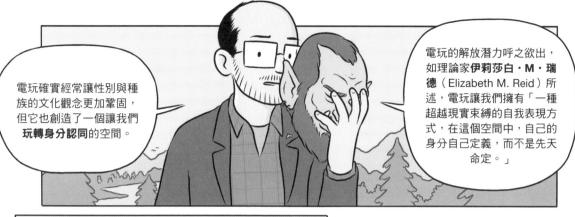

電玩確實經常讓性別與種族的文化觀念更加鞏固，但它也創造了一個讓我們**玩轉身分認同**的空間。

電玩的解放潛力呼之欲出，如理論家**伊莉莎白・M・瑞德**（Elizabeth M. Reid）所述，電玩讓我們擁有「一種超越現實束縛的自我表現方式，在這個空間中，自己的身分自己定義，而不是先天命定。」

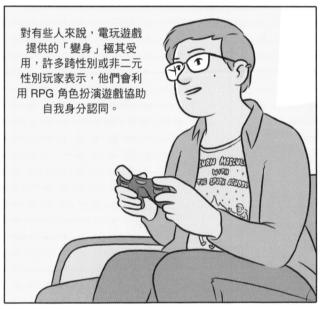

對有些人來說，電玩遊戲提供的「變身」極其受用，許多跨性別或非二元性別玩家表示，他們會利用 RPG 角色扮演遊戲協助自我身分認同。

如記者**蘿拉・凱特・戴爾**（Laura Kate Dale）所說，電玩「提供一處讓人安心探索自我身分的所在。像我在現實世界被視為男性，但《**魔獸世界**》提供了一個探索空間，在這裡我被視為女性，令人自在。」

有些人是在進行這種身分扮演後，才認識到自己是跨性別者。正如一名 Reddit 用戶如此回憶道：

實情是，我真的不知道我那時為何會這樣。我只知道當人們在這些遊戲中對我使用女性稱謂時，那感覺真的很好……

有部分真的要感謝這些遊戲，我才終於能夠承認自己真正想要的。

對有些人來說，電玩所提供的「暫時延伸的身體意象」不僅僅是一場力量之旅；它也讓人們有機會棲居在一個更有歸屬感的身體中。

從《小派對》（*Little Party*，2015）中母愛的沉靜與自豪，到《救火者》（*Firewatch*，2016）中的失落與渴望，在深掘人類經驗與情感方面，電玩成了越來越強大的工具。

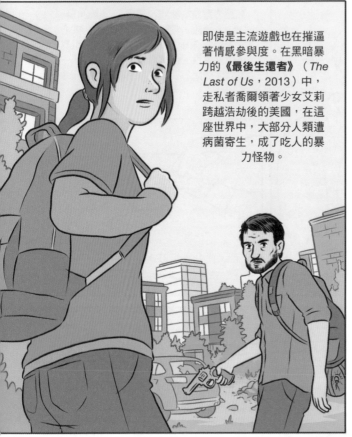

即使是主流遊戲也在摧逼著情感參與度。在黑暗暴力的《最後生還者》（*The Last of Us*，2013）中，走私者喬爾領著少女艾莉跨越浩劫後的美國，在這座世界中，大部分人類遭病菌寄生，成了吃人的暴力怪物。

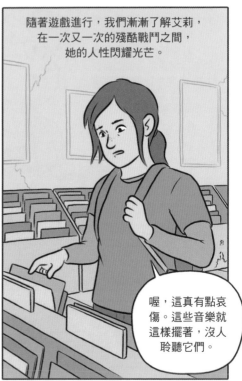

隨著遊戲進行，我們漸漸了解艾莉，在一次又一次的殘酷戰鬥之間，她的人性閃耀光芒。

喔，這真有點哀傷。這些音樂就這樣擺著，沒人聆聽它們。

她講笑話，彈吉他哼歌，並緩慢笨拙地學會吹口哨。

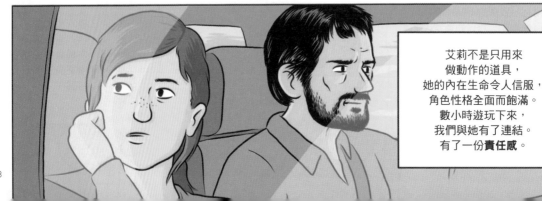

艾莉不是只用來做動作的道具，她的內在生命令人信服，角色性格全面而飽滿。數小時遊玩下來，我們與她有了連結。有了一份**責任感**。

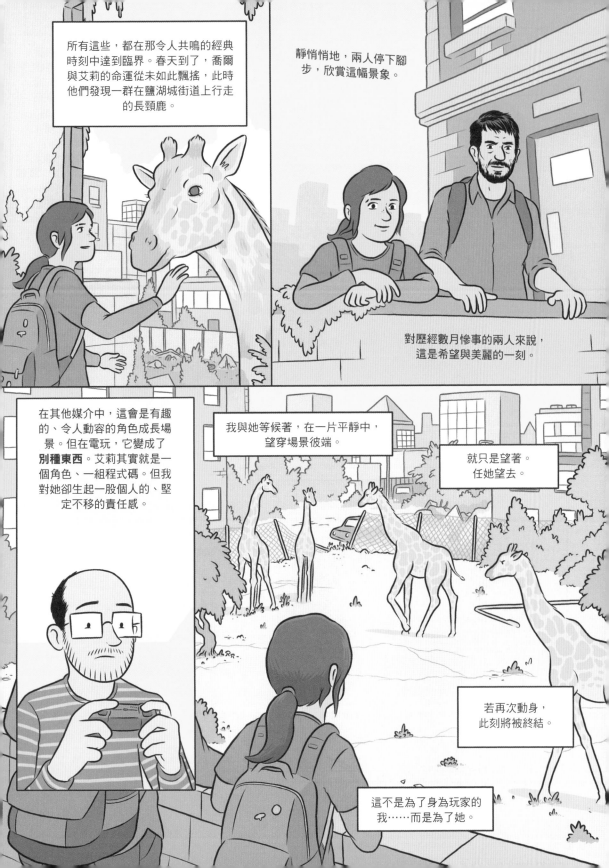

所有這些，都在那令人共鳴的經典時刻中達到臨界。春天到了，喬爾與艾莉的命運從未如此飄搖，此時他們發現一群在鹽湖城街道上行走的長頸鹿。

靜悄悄地，兩人停下腳步，欣賞這幅景象。

對歷經數月慘事的兩人來說，這是希望與美麗的一刻。

在其他媒介中，這會是有趣的、令人動容的角色成長場景。但在電玩，它變成了**別種東西**。艾莉其實就是一個角色、一組程式碼。但我對她卻生起一股個人的、堅定不移的責任感。

我與她等候著，在一片平靜中，望穿場景彼端。

就只是望著。任她望去。

若再次動身，此刻將被終結。

這不是為了身為玩家的我……而是為了她。

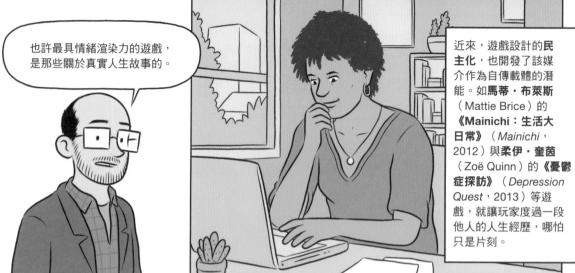

也許最具情緒渲染力的遊戲，是那些關於真實人生故事的。

近來，遊戲設計的**民主化**，也開發了該媒介作為自傳載體的潛能。如**馬蒂・布萊斯**（Mattie Brice）的**《Mainichi：生活大日常》**（*Mainichi*，2012）與**柔伊・奎茵**（Zoë Quinn）的**《憂鬱症探訪》**（*Depression Quest*，2013）等遊戲，就讓玩家度過一段他人的人生經歷，哪怕只是片刻。

《Mainichi：生活大日常》讓你以一名年輕跨性別女性觀點，過上一段生活日常。

畫面採用 Q 版角色扮演遊戲風格，你將置身在一座每個人都不甚友善的世界，體驗一段越發辛酸的日常。

幻夢般的生猛作品**《癌症似龍》**（*That Dragon, Cancer*，2016），講述著一個家庭與他們的癌末嬰孩一起度過的艱難時光。

這是一段痛心歷程。沒有力量升級，沒有加命，對這一切我們束手無策，只能在寶寶喬爾發燒痛苦時試著安撫他。

主流遊戲賴以建立的是對力量的幻想，而這款悲觀、**褫奪力量與信心**的遊戲，正是主流遊戲的對立鏡像。這遊戲會讓你潸然淚下，對於這名未曾謀面的孩子，你會油然生起悲傷。

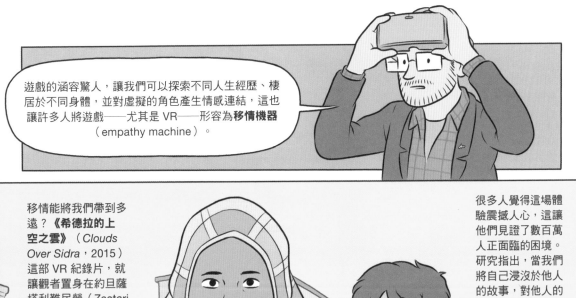

遊戲的涵容驚人，讓我們可以探索不同人生經歷、棲居於不同身體，並對虛擬的角色產生情感連結，這也讓許多人將遊戲——尤其是 VR——形容為**移情機器**（empathy machine）。

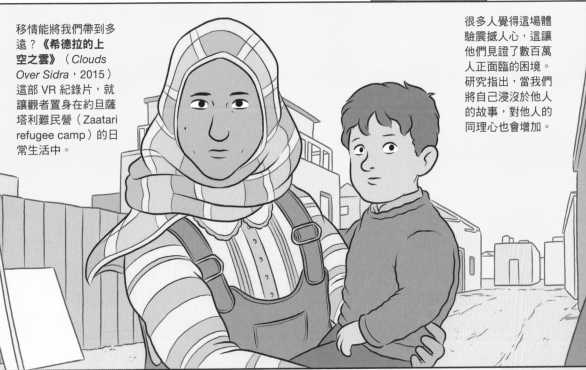

移情能將我們帶到多遠？**《希德拉的上空之雲》**（*Clouds Over Sidra*，2015）這部 VR 紀錄片，就讓觀者置身在約旦薩塔利難民營（Zaatari refugee camp）的日常生活中。

很多人覺得這場體驗震撼人心，這讓他們見證了數百萬人正面臨的困境。研究指出，當我們將自己浸沒於他人的故事，對他人的同理心也會增加。

但對遊戲設計師**楊若波**（Robert Yang）來說，**《希德拉的上空之雲》**這類專案不過就是一場**高科技的災難觀光**，它剝削了他人的不幸，提供富裕的西方人「同理的幻覺」。

若你非要透過昂貴的 360° VR 讓難民影像環繞著你，才有辦法相信這些痛苦的話，那我想你可能並不在乎他們的痛苦。

我不要你的同情，我要的是正義！

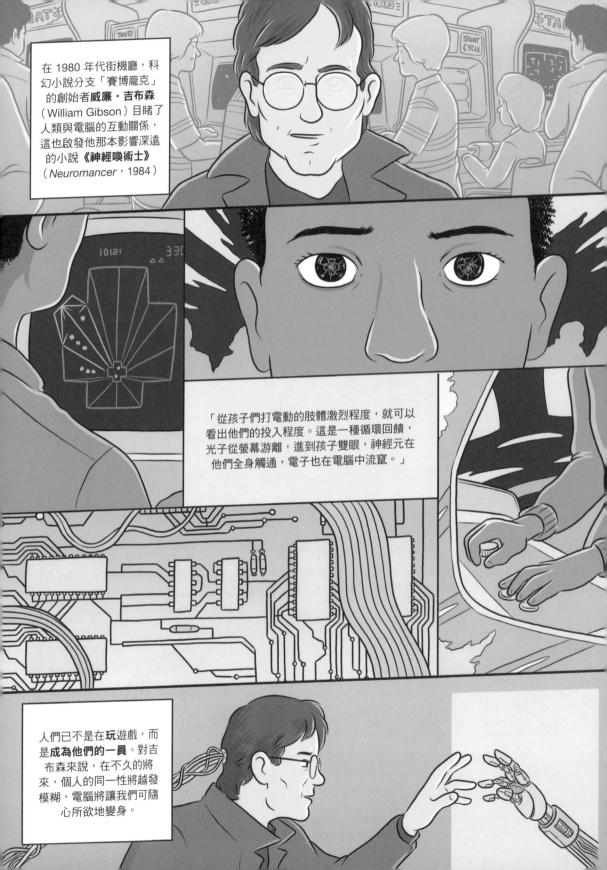

在 1980 年代街機廳，科幻小說分支「賽博龐克」的創始者威廉·吉布森（William Gibson）目睹了人類與電腦的互動關係，這也啟發他那本影響深遠的小說《神經喚術士》（Neuromancer，1984）

「從孩子們打電動的肢體激烈程度，就可以看出他們的投入程度。這是一種循環回饋，光子從螢幕游離，進到孩子雙眼，神經元在他們全身觸通，電子也在電腦中流竄。」

人們已不是在**玩遊戲**，而是**成為他們的一員**。對吉布森來說，在不久的將來，個人的同一性將越發模糊，電腦將讓我們可隨心所欲地變身。

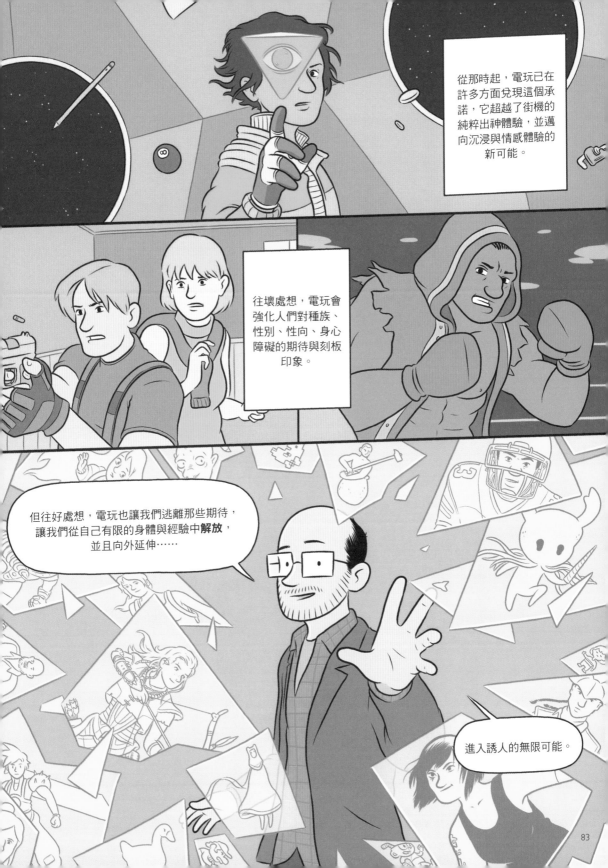

從那時起，電玩已在許多方面兌現這個承諾，它超越了街機的純粹出神體驗，並邁向沉浸與情感體驗的新可能。

往壞處想，電玩會強化人們對種族、性別、性向、身心障礙的期待與刻板印象。

但往好處想，電玩也讓我們逃離那些期待，讓我們從自己有限的身體與經驗中**解放**，並且向外延伸……

進入誘人的無限可能。

遊玩的空間

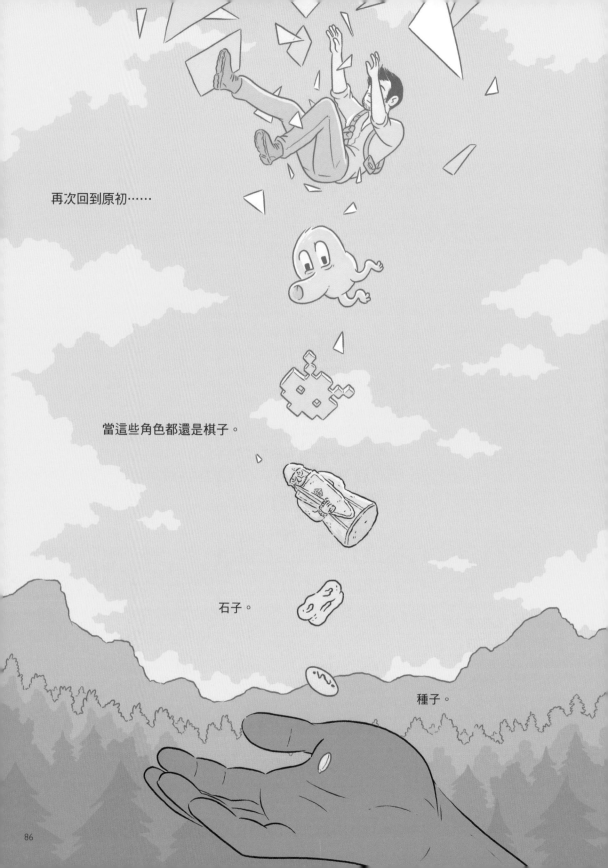

再次回到原初……

當這些角色都還是棋子。

石子。

種子。

然而所有棋子
都需要棋盤。

所有遊戲也都需要能被
遊玩的空間。

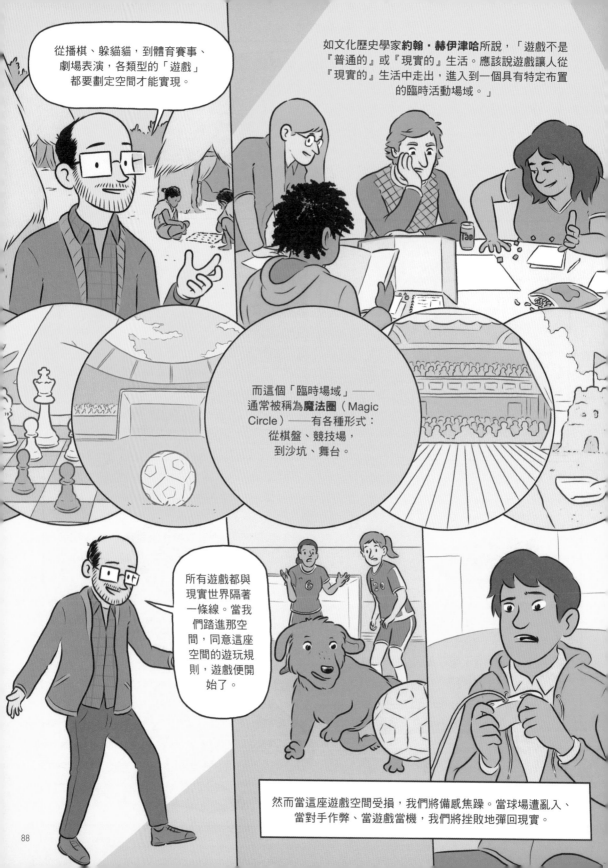

從播棋、躲貓貓，到體育賽事、劇場表演，各類型的「遊戲」都要劃定空間才能實現。

如文化歷史學家**約翰・赫伊津哈**所說，「遊戲不是『普通的』或『現實的』生活。應該說遊戲讓人從『現實的』生活中走出，進入到一個具有特定布置的臨時活動場域。」

而這個「臨時場域」——通常被稱為**魔法圈**（Magic Circle）——有各種形式：從棋盤、競技場，到沙坑、舞台。

所有遊戲都與現實世界隔著一條線。當我們踏進那空間，同意這座空間的遊玩規則，遊戲便開始了。

然而當這座遊戲空間受損，我們將備感焦躁。當球場遭亂入、當對手作弊、當遊戲當機，我們將挫敗地彈回現實。

因此也難怪所有類型的遊戲，基本上都執著於空間與走法。

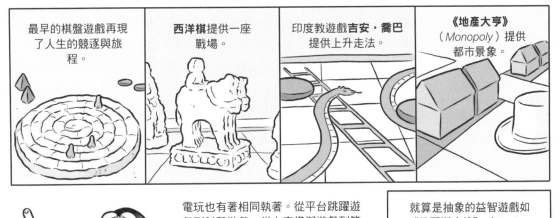

最早的棋盤遊戲再現了人生的競逐與旅程。

西洋棋提供一座戰場。

印度教遊戲**吉安・喬巴**提供上升走法。

《地產大亨》（*Monopoly*）提供都市景象。

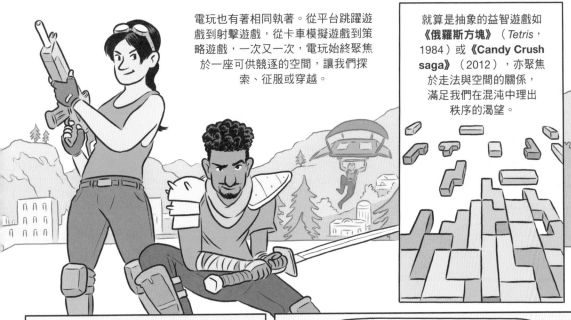

電玩也有著相同執著。從平台跳躍遊戲到射擊遊戲，從卡車模擬遊戲到策略遊戲，一次又一次，電玩始終聚焦於一座可供競逐的空間，讓我們探索、征服或穿越。

就算是抽象的益智遊戲如**《俄羅斯方塊》**（*Tetris*，1984）或**《Candy Crush saga》**（2012），亦聚焦於走法與空間的關係，滿足我們在混沌中理出秩序的渴望。

電玩對空間與走法的這種執著從一開始就有了，從**《太空戰爭！》**將我們自地球家園傳送至驚險之地的那一刻起，這種執著就一直伴隨。

不過最早的電玩遊戲都囿限在螢幕框框，這也呼應了遊戲板或運動場上標示嚴格的界線。

對有些人來說，這就是不夠好。他們想掙脫螢幕的框限。去闖破。**去探險。**

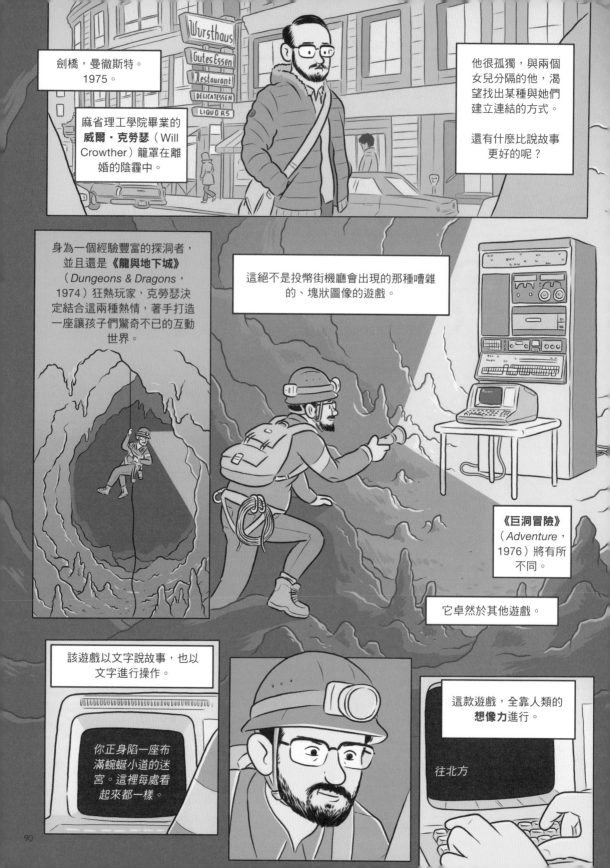

劍橋，曼徹斯特。
1975。

麻省理工學院畢業的**威爾·克勞瑟**（Will Crowther）籠罩在離婚的陰霾中。

他很孤獨，與兩個女兒分隔的他，渴望找出某種與她們建立連結的方式。

還有什麼比說故事更好的呢？

身為一個經驗豐富的探洞者，並且還是**《龍與地下城》**（Dungeons & Dragons，1974）狂熱玩家，克勞瑟決定結合這兩種熱情，著手打造一座讓孩子們驚奇不已的互動世界。

這絕不是投幣街機廳會出現的那種嘈雜的、塊狀圖像的遊戲。

《巨洞冒險》（Adventure，1976）將有所不同。

它卓然於其他遊戲。

該遊戲以文字說故事，也以文字進行操作。

你正身陷一座布滿蜿蜒小道的迷宮。這裡每處看起來都一樣。

這款遊戲，全靠人類的**想像力**進行。

往北方

很快，這款遊戲不再只是父親送給女兒的禮物。

就跟《太空戰爭！》一樣，《巨洞冒險》很快就有了自己的生命。

遊戲透過阿帕網（ARPANET，網際網路的前身）散播全國，玩過的人都深深著迷。

它的成功令克勞瑟驚呆。但或許不該那麼吃驚。

不像《太空戰爭！》，也不像街機遊戲，這遊戲並不剝削我們對心流與 Fiero 的貪戀。《巨洞冒險》滿足的，是更深沉、更情感的需求。

就像荷馬（Homer）的神話故事，或是托爾金（J. R. R. Tolkien）與娥蘇拉‧勒瑰恩（Ursula K. Le Guin）的史詩世界那樣，《巨洞冒險》觸動了人類最原始的渴望：我們永恆追尋，揭開未知祕境；我們願出走、去探險。

你正在一間三十呎高的壯麗房間。橙石結成的冰河形成了房間牆壁。

就算這些都只在我們的想像中進行，《巨洞冒險》無論如何都是第一款提供史詩環境的電玩遊戲，並預示了即將到來的事。

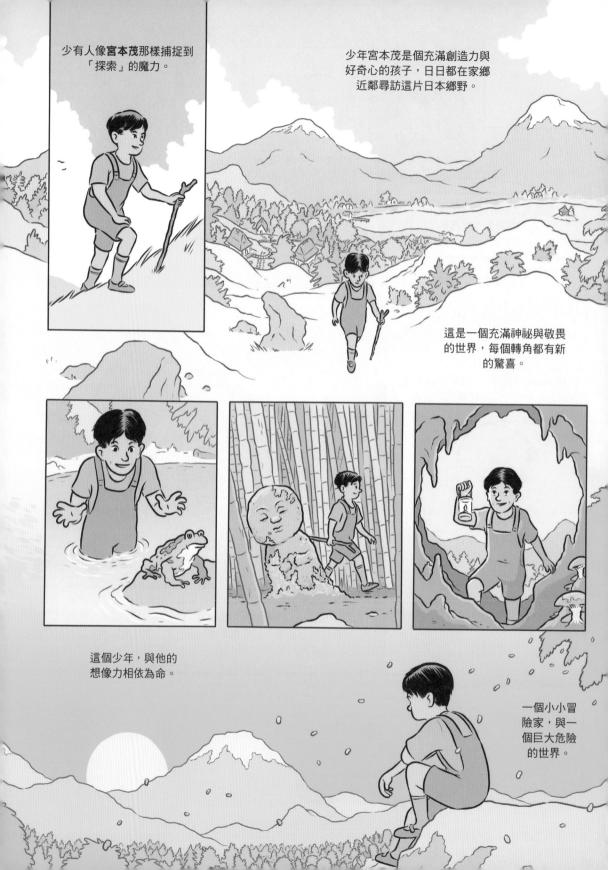

少有人像**宮本茂**那樣捕捉到「探索」的魔力。

少年宮本茂是個充滿創造力與好奇心的孩子，日日都在家鄉近鄰尋訪這片日本鄉野。

這是一個充滿神祕與敬畏的世界，每個轉角都有新的驚喜。

這個少年，與他的想像力相依為命。

一個小小冒險家，與一個巨大危險的世界。

成年後的宮本茂試著在《薩爾達傳說》中重新捕捉這些體驗。他想將這些驚嘆感受裝瓶，讓他人也能享受。

＊海拉魯（Hyrule）為《薩爾達傳說》中的架空世界。

捕捉這種魔幻體驗的關鍵之一，就是打造一個值得探索的世界。

不是去想這是在做遊戲，我們要想這是在澆灌一座名為「海拉魯」＊的微縮庭園。

「微縮庭園」是宮本茂的核心設計哲學——此概念根植於日本文化中的庭園式盆景，亦即箱庭。

如遊戲設計師海爾·金格（Chaim Gingold）所闡釋：「庭園是朝氣蓬勃的動態系統，充滿祕密，自主能動，轉換自如，可以生成各種行為。庭園擁有自己的內在生命。這座世界沒有你也能繼續運作。」

在這個概念中，宮本茂為他的遊戲世界找到了完美典範。不是打造現實世界的巨型複製品，而是創造一座幻想的微觀宇宙。

這些世界充滿祕密與神祕，我們的好奇心與冒險精神在這裡將得償所願。

按下開關，這些神話國度就躍然眼前。

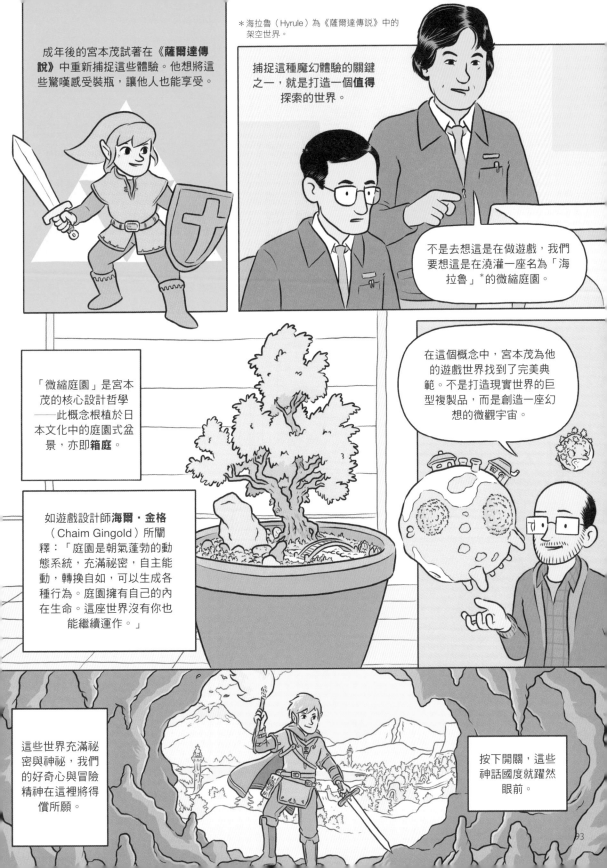

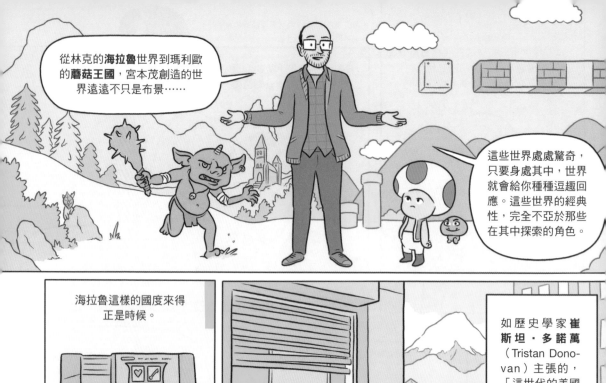

從林克的**海拉魯**世界到瑪利歐的**蘑菇王國**，宮本茂創造的世界遠遠不只是布景……

這些世界處處驚奇，只要身處其中，世界就會給你種種逗趣回應。這些世界的經典性，完全不亞於那些在其中探索的角色。

海拉魯這樣的國度來得正是時候。

The Legend of ZELDA

如歷史學家**崔斯坦‧多諾萬**（Tristan Donovan）主張的，「這世代的美國與日本小孩受都市化影響，他們在外晃蕩、探險、嬉戲的自由都大大受限，對他們來說，這是虛擬替代品。」

歡樂、繁盛、精心校調，宮本茂的魔幻世界為這個媒介立下新標準，也奠定了任天堂未來幾年的市場主導地位。

當大自然的魔幻與神祕讓位給了公寓與停車場，人們的童年神話體驗，漸漸轉從宮本茂式的電玩遊戲中獲得。

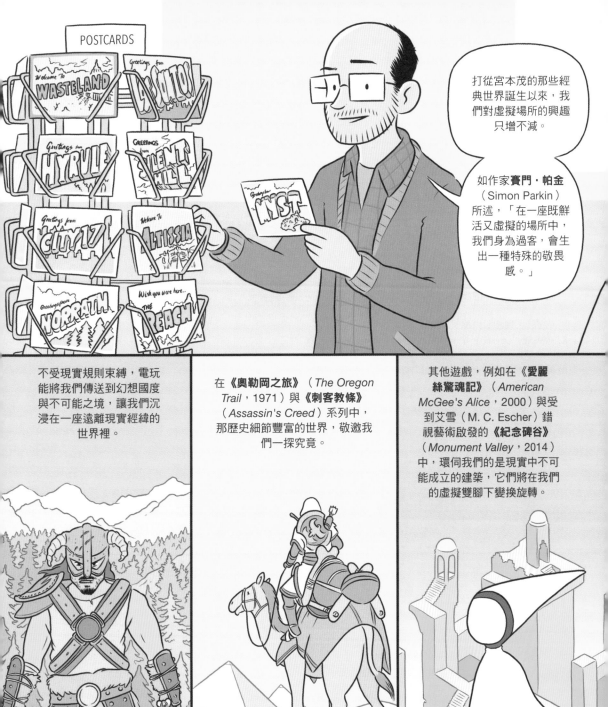

POSTCARDS

Welcome To WASTELAND

Greetings from RAPTURE

Greetings from HYRULE

GREETINGS from SILENT HILL

Greetings from CITY 17

Welcome To ALTISSIA

Greetings from NORRATH

Wish you were here... THE BEACH

Greetings from MYST

打從宮本茂的那些經典世界誕生以來，我們對虛擬場所的興趣只增不減。

如作家**賽門·帕金**（Simon Parkin）所述，「在一座既鮮活又虛擬的場所中，我們身為過客，會生出一種特殊的敬畏感。」

不受現實規則束縛，電玩能將我們傳送到幻想國度與不可能之境，讓我們沉浸在一座遠離現實經緯的世界裡。

在《**奧勒岡之旅**》（*The Oregon Trail*，1971）與《**刺客教條**》（*Assassin's Creed*）系列中，那歷史細節豐富的世界，敬邀我們一探究竟。

其他遊戲，例如在《**愛麗絲驚魂記**》（*American McGee's Alice*，2000）與受到艾雪（M. C. Escher）錯視藝術啟發的《**紀念碑谷**》（*Monument Valley*，2014）中，環伺我們的是現實中不可能成立的建築，它們將在我們的虛擬雙腳下變換旋轉。

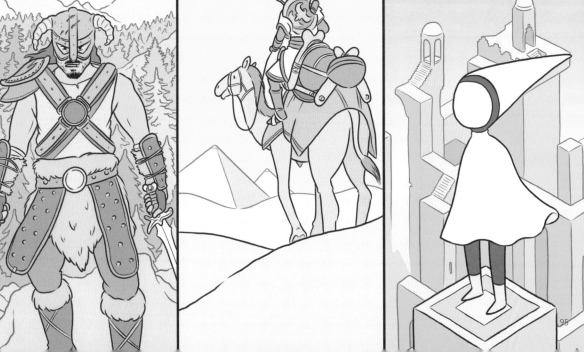

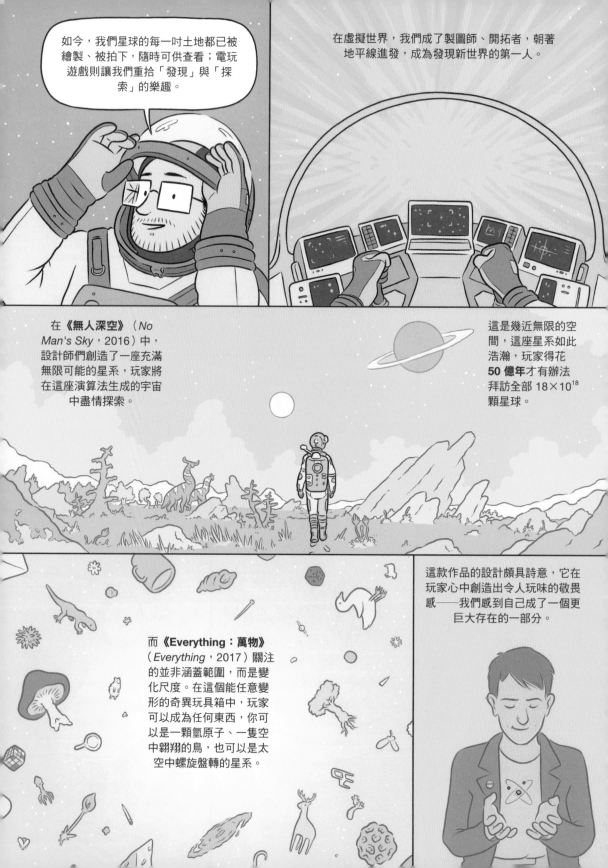

如今，我們星球的每一吋土地都已被繪製、被拍下，隨時可供查看；電玩遊戲則讓我們重拾「發現」與「探索」的樂趣。

在虛擬世界，我們成了製圖師、開拓者，朝著地平線進發，成為發現新世界的第一人。

在《無人深空》（No Man's Sky，2016）中，設計師們創造了一座充滿無限可能的星系，玩家將在這座演算法生成的宇宙中盡情探索。

這是幾近無限的空間，這座星系如此浩瀚，玩家得花 **50 億年**才有辦法拜訪全部 18×10^{18} 顆星球。

而《Everything：萬物》（Everything，2017）關注的並非涵蓋範圍，而是變化尺度。在這個能任意變形的奇異玩具箱中，玩家可以成為任何東西，你可以是一顆氫原子、一隻空中翱翔的鳥，也可以是太空中螺旋盤轉的星系。

這款作品的設計頗具詩意，它在玩家心中創造出令人玩味的敬畏感——我們感到自己成了一個更巨大存在的一部分。

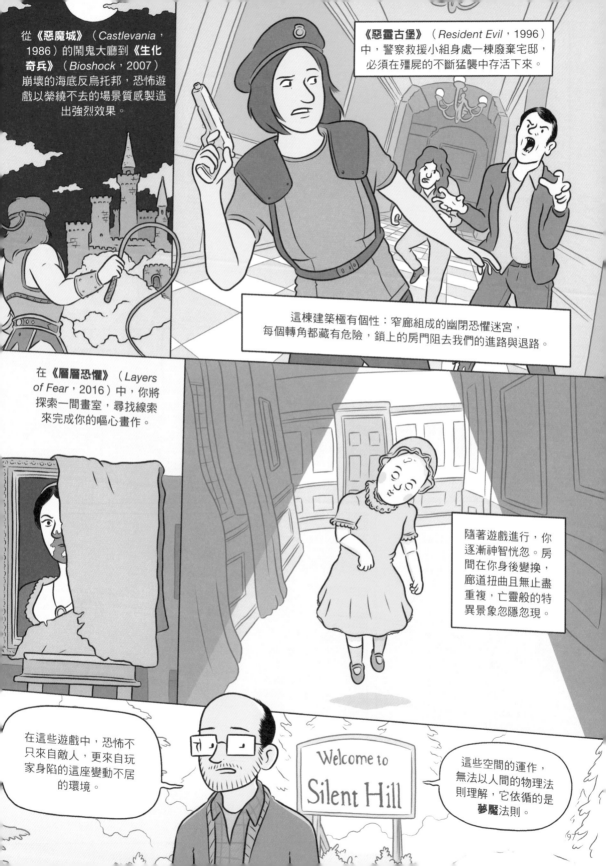

從《惡魔城》（Castlevania，1986）的鬧鬼大廳到《生化奇兵》（Bioshock，2007）崩壞的海底反烏托邦，恐怖遊戲以縈繞不去的場景質感製造出強烈效果。

《惡靈古堡》（Resident Evil，1996）中，警察救援小組身處一棟廢棄宅邸，必須在殭屍的不斷猛襲中存活下來。

這棟建築極有個性：窄廊組成的幽閉恐懼迷宮，每個轉角都藏有危險，鎖上的房門阻去我們的進路與退路。

在《層層恐懼》（Layers of Fear，2016）中，你將探索一間畫室，尋找線索來完成你的嘔心畫作。

隨著遊戲進行，你逐漸神智恍忽。房間在你身後變換，廊道扭曲且無止盡重複，亡靈般的特異景象忽隱忽現。

在這些遊戲中，恐怖不只來自敵人，更來自玩家身陷的這座變動不居的環境。

Welcome to
Silent Hill

這些空間的運作，無法以人間的物理法則理解，它依循的是**夢魘**法則。

其它遊戲則以更露骨的場景激發恐懼。殭屍生存合作遊戲《惡靈勢力》（*Left 4 Dead*）系列中，玩家在逃離這群不死怪物時，將一路穿越城市街道、郊區住宅、醫院及購物中心。

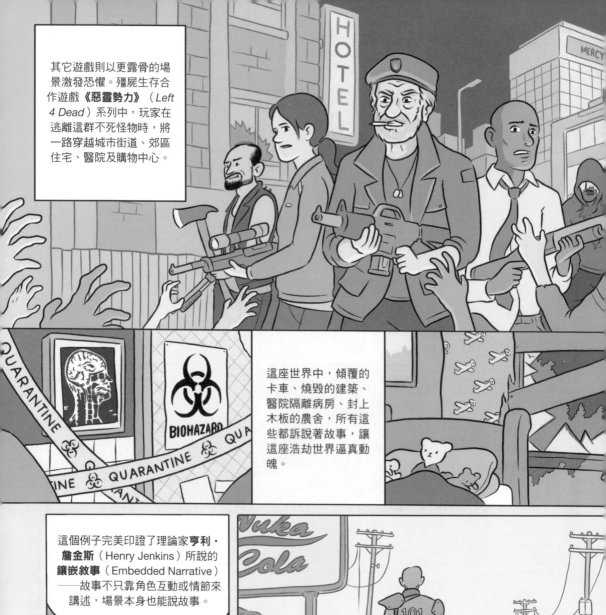

這座世界中，傾覆的卡車、燒毀的建築、醫院隔離病房、封上木板的農舍，所有這些都訴說著故事，讓這座浩劫世界逼真動魄。

這個例子完美印證了理論家**亨利‧詹金斯**（Henry Jenkins）所說的**鑲嵌敘事**（Embedded Narrative）——故事不只靠角色互動或情節來講述，場景本身也能說故事。

這是一種非常強大的敘事工具，可套用在任何場景物件上。例如《異塵餘生》（*Fallout*，1997）中浩劫過後的美國文化遺產，以及《冤罪殺機》（*Dishonored*，2012）的鯨魚龐克城（Whalepunk），這些都為虛擬世界添加深度與細節。

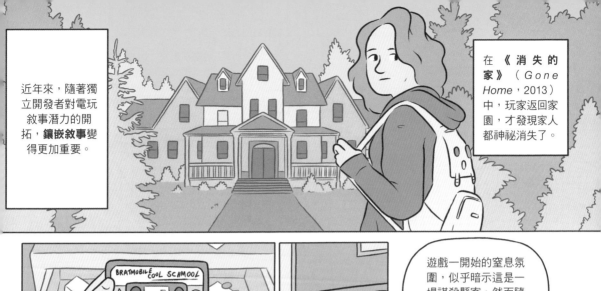

近年來，隨著獨立開發者對電玩敘事潛力的開拓，**鑲嵌敘事**變得更加重要。

在《消失的家》（*Gone Home*，2013）中，玩家返回家園，才發現家人都神祕消失了。

遊戲一開始的窒息氛圍，似乎暗示這是一場謀殺懸案，然而隨之浮現的，卻是一場私密的、對家人內在生命的痛徹探索。

我們開始在屋裡探索。我們翻找抽屜、撕下冰箱門上的便條、翻閱日記，揭開我們家人的消失之謎。

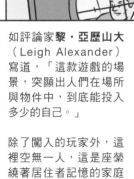

如評論家黎·亞歷山大（Leigh Alexander）寫道，「這款遊戲的場景，突顯出人們在場所與物件中，到底能投入多少的自己。」

除了闖入的玩家外，這裡空無一人，這是座縈繞著居住者記憶的家庭空間。

這是一個沒有鬼的鬼故事。這個故事將由生活中的尋常物件以及沿途拾獲的隻字片語拼湊而成。

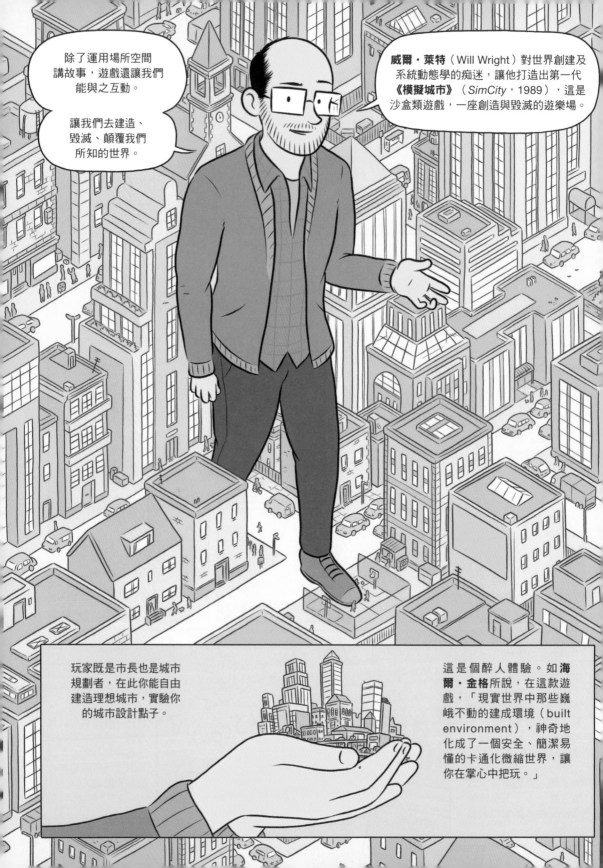

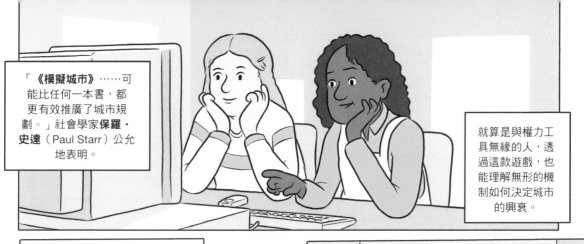

「《模擬城市》⋯⋯可能比任何一本書，都更有效推廣了城市規劃。」社會學家**保羅・史達**（Paul Starr）公允地表明。

就算是與權力工具無緣的人，透過這款遊戲，也能理解無形的機制如何決定城市的興衰。

雖然這款遊戲可能被萊特視為「玩具」，但不代表它的模擬是中性的。

該遊戲向我們推銷了技術官僚的治國願景：城市生活的複雜動態可以化約並模擬，人們的生活與富足亦能化約為純粹的數字與代碼。

《模擬城市》被用於學校乃至大學教育，許多城市規劃者也是玩這款遊戲長大的，現今他們越來越多人所使用的設計程式，與該遊戲有著驚人相似。《模擬城市》的技術官僚治國幻想，也許正滲進現實中。

現代城市規劃者如上帝般俯瞰城市，卻也可能看不到那些必然受他們決策衝擊的人們。

現實世界的城市成了另一座可供細調與耍弄的虛擬空間。

也許從沒有遊戲像《Minecraft》（2009）那樣，如此美麗地擁抱我們對創造與毀滅的痴迷。

遊戲中，玩家現身一座方塊世界──在這片由程式生成的地貌中，你唯一要做的就是生存。

為此，你得開始開採資源，將其製成有用的工具及建材，你也得建造一座避難所度過黑夜。

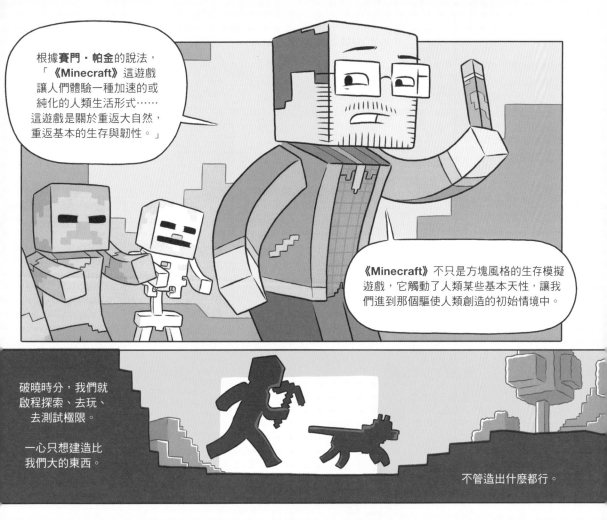

根據**賽門‧帕金**的說法，「《Minecraft》這遊戲讓人們體驗一種加速的或純化的人類生活形式……這遊戲是關於重返大自然，重返基本的生存與韌性。」

《Minecraft》不只是方塊風格的生存模擬遊戲，它觸動了人類某些基本天性，讓我們進到那個驅使人類創造的初始情境中。

破曉時分，我們就啟程探索、去玩、去測試極限。

一心只想建造比我們大的東西。

不管造出什麼都行。

從玩家通力重建古代奇觀，到敘利亞難民打造夢幻家園為未來打氣，這款遊戲所釋放的**創造力**巨大無比。

《Minecraft》觸動了人類的基本需求。它給了我們工具與空間，就像在沙盒中玩耍的小朋友那樣，我們創造與毀滅，與同伴同心協力，並釋放被現實壓抑的想像力。

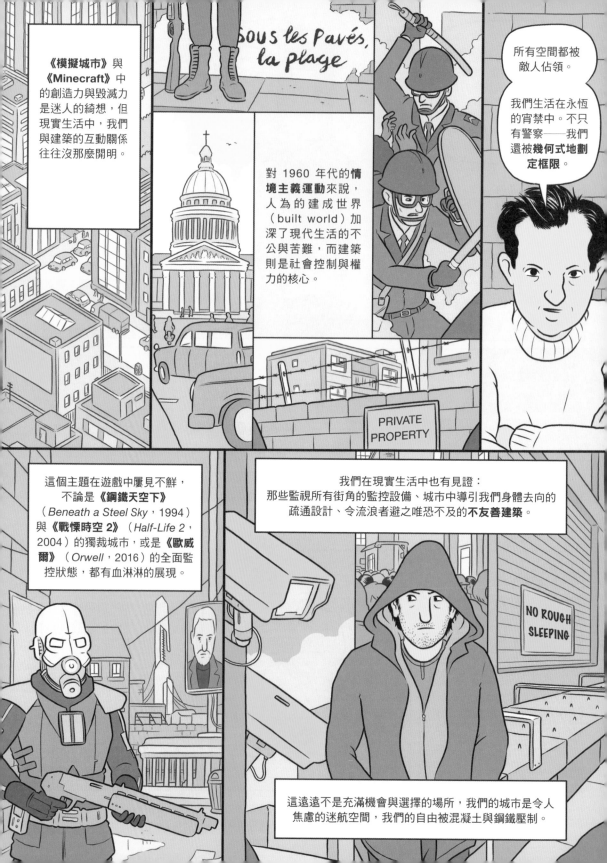

《模擬城市》與《Minecraft》中的創造力與毀滅力是迷人的綺想，但現實生活中，我們與建築的互動關係往往沒那麼開明。

SOUS les Pavés, la plage

對 1960 年代的**情境主義運動**來說，人為的建成世界（built world）加深了現代生活的不公與苦難，而建築則是社會控制與權力的核心。

所有空間都被敵人佔領。

我們生活在永恆的宵禁中。不只有警察——我們還被**幾何式地劃定框限**。

PRIVATE PROPERTY

這個主題在遊戲中屢見不鮮，不論是**《鋼鐵天空下》**（*Beneath a Steel Sky*，1994）與**《戰慄時空 2》**（*Half-Life 2*，2004）的獨裁城市，或是**《歐威爾》**（*Orwell*，2016）的全面監控狀態，都有血淋淋的展現。

我們在現實生活中也有見證：那些監視所有街角的監控設備、城市中導引我們身體去向的疏通設計、令流浪者避之唯恐不及的**不友善建築**。

NO ROUGH SLEEPING

這遠遠不是充滿機會與選擇的場所，我們的城市是令人焦慮的迷航空間，我們的自由被混凝土與鋼鐵壓制。

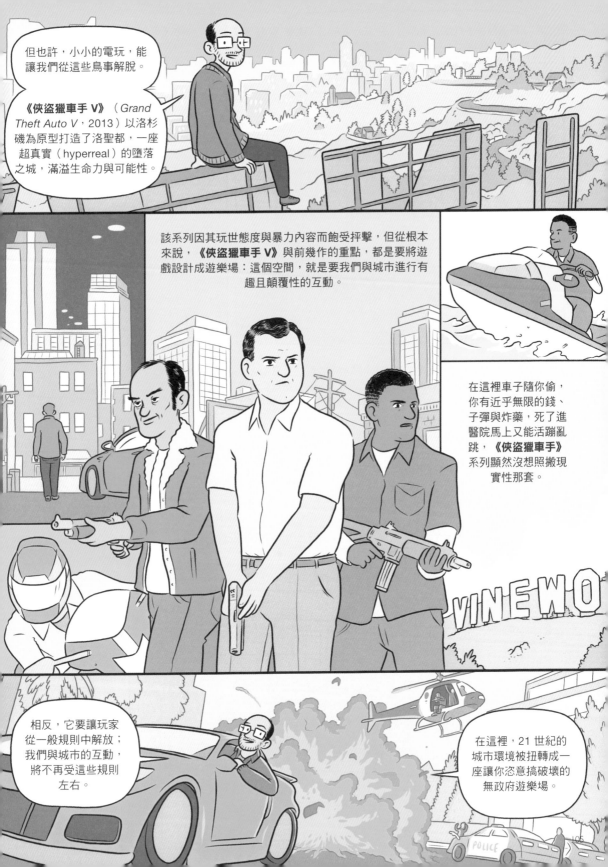

但也許，小小的電玩，能讓我們從這些鳥事解脫。

《俠盜獵車手 V》（*Grand Theft Auto V*，2013）以洛杉磯為原型打造了洛聖都，一座超真實（hyperreal）的墮落之城，滿溢生命力與可能性。

該系列因其玩世態度與暴力內容而飽受抨擊，但從根本來說，《俠盜獵車手 V》與前幾作的重點，都是要將遊戲設計成遊樂場：這個空間，就是要我們與城市進行有趣且顛覆性的互動。

在這裡車子隨你偷，你有近乎無限的錢、子彈與炸藥，死了進醫院馬上又能活蹦亂跳，《俠盜獵車手》系列顯然沒想照搬現實性那套。

相反，它要讓玩家從一般規則中解放；我們與城市的互動，將不再受這些規則左右。

在這裡，21 世紀的城市環境被扭轉成一座讓你恣意搞破壞的無政府遊樂場。

VINEWO

POLICE

有些遊戲並不玩搞破壞那套。在潛行遊戲如《破壞者》（Saboteur，1985）與《潛龍諜影》（Metal Gear Solid，1998）中，玩家得使用各種工具來戰勝建成世界那壓迫的幾何框限。

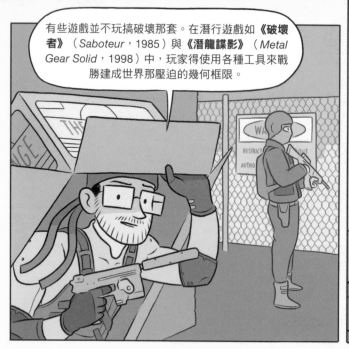

在緊張刺激的《刺客任務》（Hitman）系列中，你的「特工47」將被派往全球各地，在各種異國環境中暗殺目標。

從質樸的義大利鄉村到繁忙的孟買街道，遊戲中每一關都是漂亮至極的寫實場景——這些場景同時也是上好發條的死亡機關，殺死目標的良機俯拾即是。

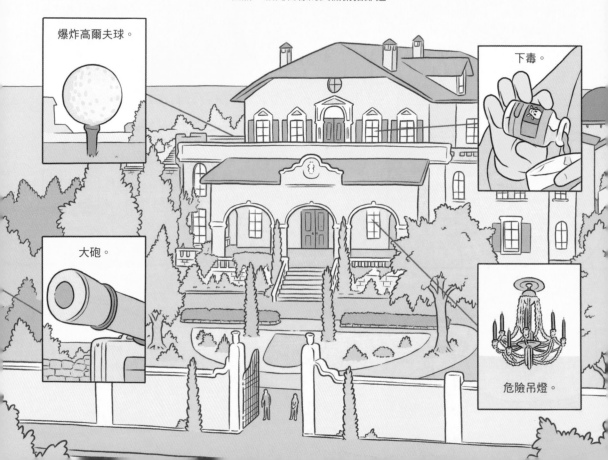

爆炸高爾夫球。

下毒。

大砲。

危險吊燈。

不過當你開始在私人別墅、大使館或 VIP 派對中，嘗試接近你鎖定的敗德富人時，遊戲的樂趣才真正嶄露。

在城市的公共空間中，你自會找到出路……

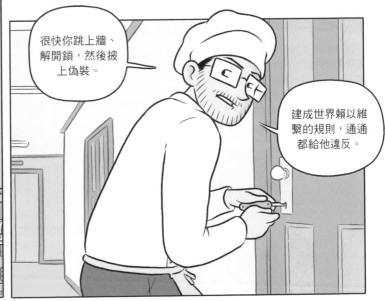

很快你跳上牆、解開鎖，然後披上偽裝。

建成世界賴以維繫的規則，通通都給他違反。

只要扮成清潔工、廚師、保鑣，你就能在眾人眼皮底下進行各種擅闖，逐漸靠近你的目標，或在公領域與私領域間自由穿行。

這座建成世界再也擋不住你。它再也無法壓制你，再也無法強行導引你的身體。

它成了你的遊樂場。

你的工具。

你的行兇機關。

這種顛覆身體行動規則的主題也在《靚影特務》（*Mirror's Edge*，2008）中延續。遊戲場景設在幅員遼闊的獨裁都市，放眼望去盡是淨白的摩天樓，主角費絲*將為扳倒政權而戰。

城市裡的各種界線、各種導引身體的疏通設計，對費絲來說意義都不大。

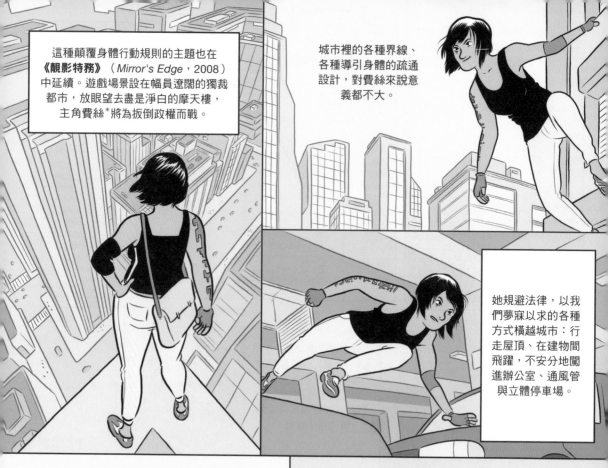

她規避法律，以我們夢寐以求的各種方式橫越城市：行走屋頂、在建物間飛躍，不安分地闖進辦公室、通風管與立體停車場。

這是令人躍躍欲試的體驗。

《靚影特務》讓我們從當下的現實規則中解放，城市中原本決定我們日常行動的各種阻礙，在遊戲中完全擋不住我們。

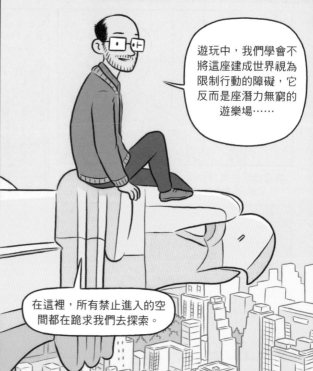

遊玩中，我們學會不將這座建成世界視為限制行動的障礙，它反而是座潛力無窮的遊樂場……

在這裡，所有禁止進入的空間都在跪求我們去探索。

＊費絲原文名為「Faith」，信念之意。

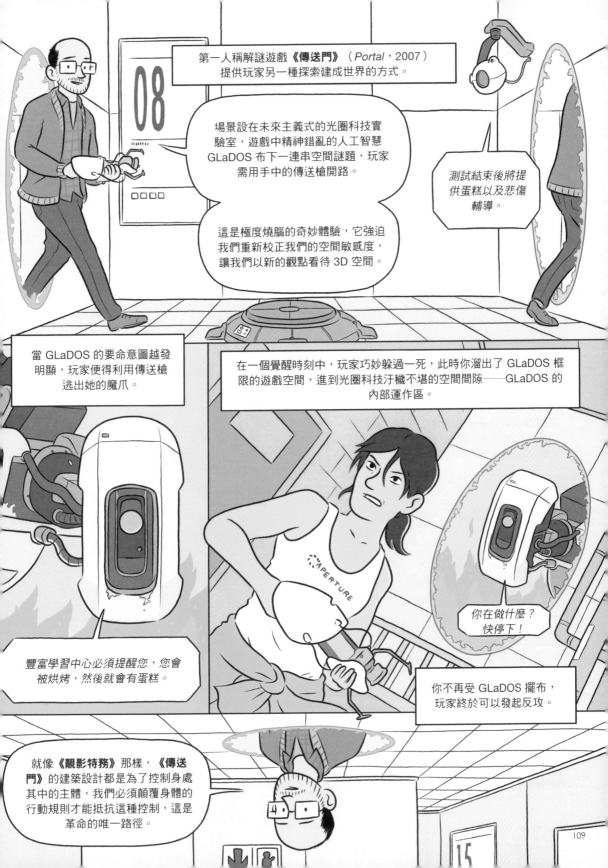

第一人稱解謎遊戲《傳送門》（*Portal*，2007）提供玩家另一種探索建成世界的方式。

場景設在未來主義式的光圈科技實驗室，遊戲中精神錯亂的人工智慧 GLaDOS 布下一連串空間謎題，玩家需用手中的傳送槍開路。

這是極度燒腦的奇妙體驗，它強迫我們重新校正我們的空間敏感度，讓我們以新的觀點看待 3D 空間。

測試結束後將提供蛋糕以及悲傷輔導。

當 GLaDOS 的要命意圖越發明顯，玩家便得利用傳送槍逃出她的魔爪。

在一個覺醒時刻中，玩家巧妙躲過一死，此時你溜出了 GLaDOS 框限的遊戲空間，進到光圈科技汙穢不堪的空間間隙——GLaDOS 的內部運作區。

豐富學習中心必須提醒您，您會被烘烤，然後就會有蛋糕。

你在做什麼？快停下！

你不再受 GLaDOS 擺布，玩家終於可以發起反攻。

就像《靚影特務》那樣，《傳送門》的建築設計都是為了控制身處其中的主體，我們必須顛覆身體的行動規則才能抵抗這種控制，這是革命的唯一路徑。

《靚影特務》與《傳送門》等遊戲的設計就是要我們顛覆身體的行動規則，其所提供的遊戲空間也鼓勵、贊許這種行動方式。

但誰說一定要照遊戲規則玩？

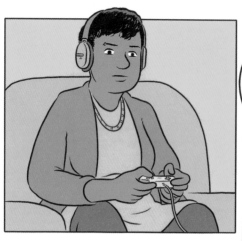

對**速通玩家**（speedrunner）來說，遊戲原本的目標全被拋到窗外，他們在乎的東西只有一個：盡可能以最快的速度通關遊戲。

為做到這點，速通玩家所用的方法被評論家**丹妮爾・里昂多**（Danielle Riendeau）形容為「《駭客任務》式的神操作」（Matrix-like manipulation）……

他們會抓到遊戲系統的技術漏洞，進而發現遊戲架構師始料未及的捷徑。

速通玩家衝破遊戲的敘事邊界，閃進一道存在於遊戲空間之外的抽象空間中。

在這裡，遊戲的物理引擎不再正常作用，所有幾何圖形都任意抽換、彎曲變形。

與《靚影特務》或《傳送門》的立意不同，速通玩家反叛的並非遊戲中的虛構權威，他們反叛的權威是遊戲本身。

這些人正實踐著《**雷神之鎚**》（Quake）速通玩家**安東尼・貝利**（Anthony Bailey）所說的「全新宇宙中的新創物理學」。

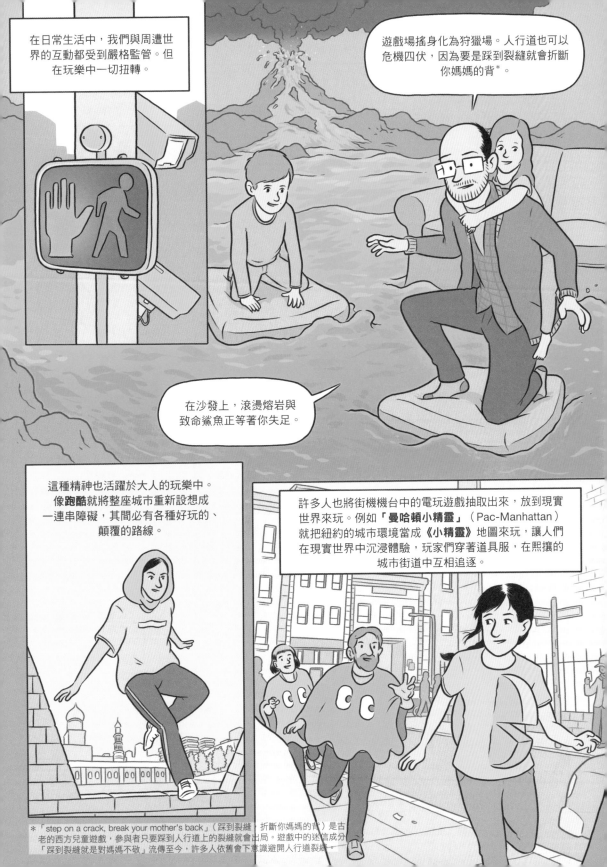

在日常生活中，我們與周遭世界的互動都受到嚴格監管。但在玩樂中一切扭轉。

遊戲場搖身化為狩獵場。人行道也可以危機四伏，因為要是踩到裂縫就會折斷你媽媽的背*。

在沙發上，滾燙熔岩與致命鯊魚正等著你失足。

這種精神也活躍於大人的玩樂中。像**跑酷**就將整座城市重新設想成一連串障礙，其間必有各種好玩的、顛覆的路線。

許多人也將街機機台中的電玩遊戲抽取出來，放到現實世界來玩。例如**「曼哈頓小精靈」**（Pac-Manhattan）就把紐約的城市環境當成《小精靈》地圖來玩，讓人們在現實世界中沉浸體驗，玩家們穿著道具服，在熙攘的城市街道中互相追逐。

* 「step on a crack, break your mother's back」（踩到裂縫，折斷你媽媽的背）是古老的西方兒童遊戲，參與者只要踩到人行道上的裂縫就會出局。遊戲中的迷信成分「踩到裂縫就是對媽媽不敬」流傳至今，許多人依舊會下意識避開人行道裂縫。

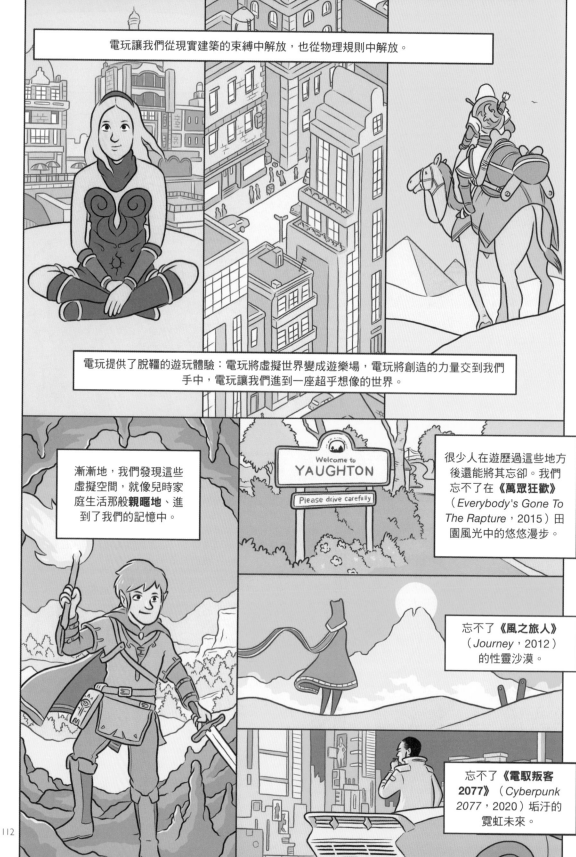

電玩讓我們從現實建築的束縛中解放，也從物理規則中解放。

電玩提供了脫韁的遊玩體驗：電玩將虛擬世界變成遊樂場，電玩將創造的力量交到我們手中，電玩讓我們進到一座超乎想像的世界。

漸漸地，我們發現這些虛擬空間，就像兒時家庭生活那般**親暱地**、進到了我們的記憶中。

Welcome to
YAUGHTON

Please drive carefully

很少人在遊歷過這些地方後還能將其忘卻。我們忘不了在**《萬眾狂歡》**（*Everybody's Gone To The Rapture*，2015）田園風光中的悠悠漫步。

忘不了**《風之旅人》**（*Journey*，2012）的性靈沙漠。

忘不了**《電馭叛客2077》**（*Cyberpunk 2077*，2020）垢汙的霓虹未來。

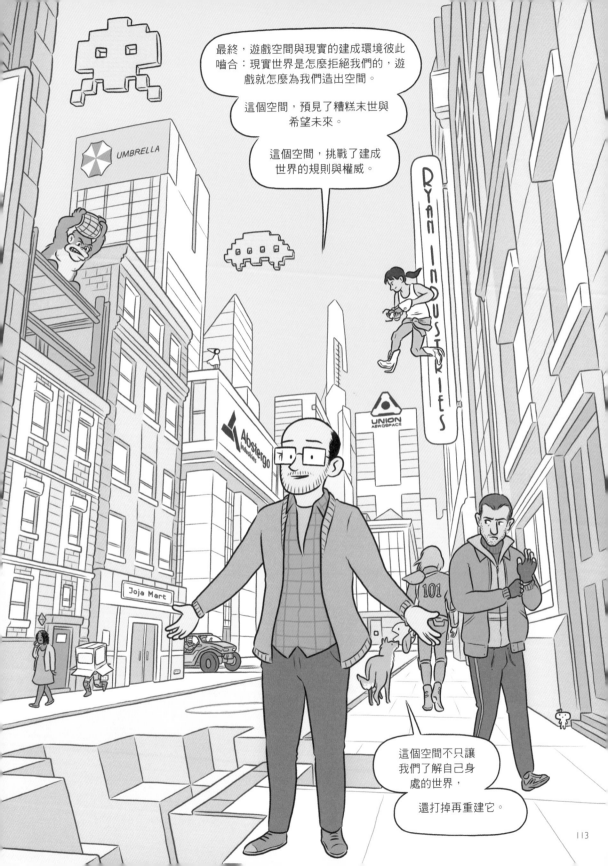

「抉擇」決定命運

1972。雷克雅維克。

棋鐘滴答。

美國**西洋棋**冠軍**鮑比．費雪**（Bobby Fischer）正計算著他的棋路，他的對手、蘇聯**西洋棋**特級大師**鮑里斯．史帕斯基**（Boris Spassky）緊盯著。

這一步必須謹慎。

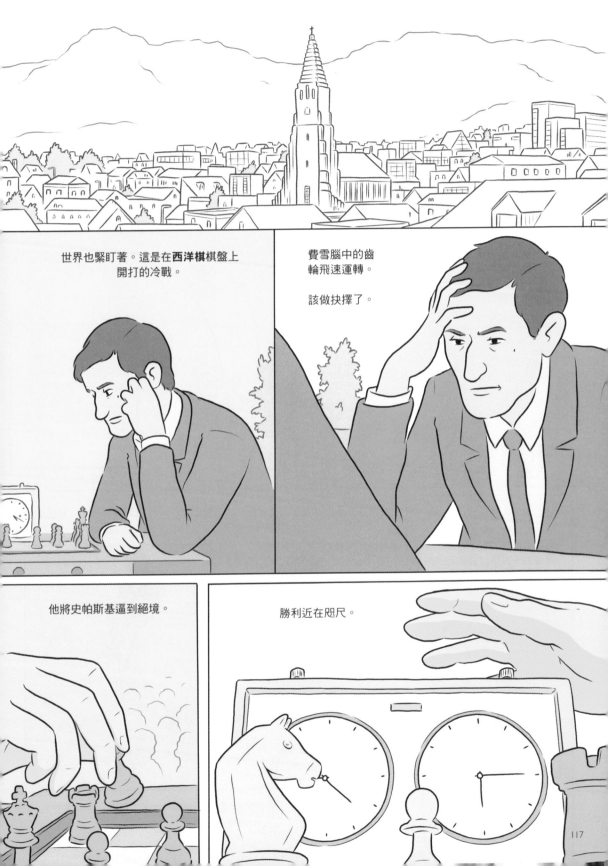

世界也緊盯著。這是在**西洋棋**棋盤上開打的冷戰。

費雪腦中的齒輪飛速運轉。

該做抉擇了。

他將史帕斯基逼到絕境。

勝利近在咫尺。

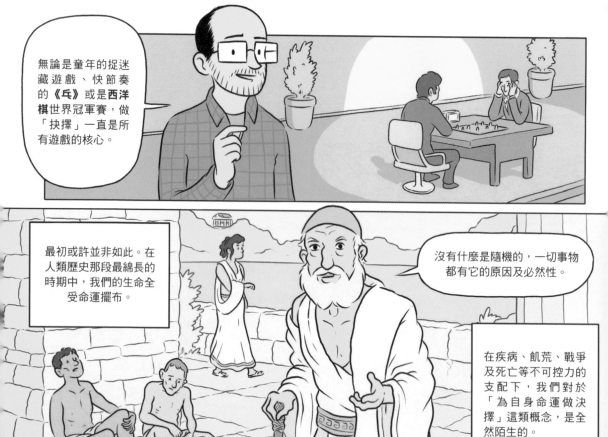

無論是童年的捉迷藏遊戲、快節奏的《乓》或是**西洋棋**世界冠軍賽，做「抉擇」一直是所有遊戲的核心。

最初或許並非如此。在人類歷史那段最綿長的時期中，我們的生命全受命運擺布。

沒有什麼是隨機的，一切事物都有它的原因及必然性。

在疾病、飢荒、戰爭及死亡等不可控力的支配下，我們對於「為自身命運做決擇」這類概念，是全然陌生的。

最早的遊戲道具便反映出這種嚴酷現實。像 Astragali* 這種關節骨製骰子就被用於擲骨占卜，藉以算出我們那業已決定的命運。

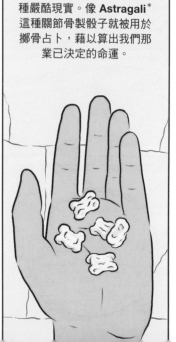

源自宗教儀式的骰子，後來轉生成遊戲的棋子，在**十字戲**與**吉安・喬巴**等遊戲中繼續決定著我們的命運。

這種運氣類遊戲滿足了我們對命運根深蒂固的執迷，讓我們對日常生活的善變進行預演。

* Astragali 即「距骨」之意，當時人們以動物的這個部位製骰。

隨著遊戲的進化，「抉擇」成了遊戲中越來越重要的要素。從擲硬幣的兩種結果到擲骰的六分之一機率，遊戲的複雜度與日俱增。

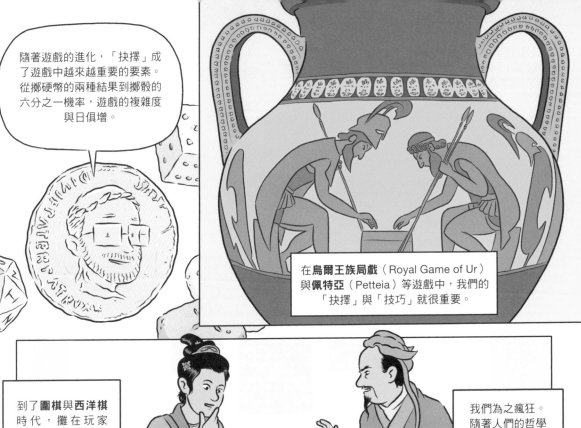

在**烏爾王族局戲**（Royal Game of Ur）與**佩特亞**（Petteia）等遊戲中，我們的「抉擇」與「技巧」就很重要。

到了**圍棋**與**西洋棋**時代，攤在玩家眼前的是一個擁有 10^{18} 種抉擇可能的系統，每一個抉擇，都可能從根本上改變遊戲進程。

我們為之瘋狂。隨著人們的哲學信念轉向自由意志，遊戲也揭露出「抉擇」在我們生活中所扮演的重要角色。

時至今日，我們依舊著迷遊戲，主要就在它給了我們主導權。在渾沌的世界中，遊戲應允我們抉擇力與掌控力：於是我們獲得自由，能棲居各種新形體並且暢行無阻；於是我們得到權力，能做出有意義的決定，然後看看這些決定有什麼後果。

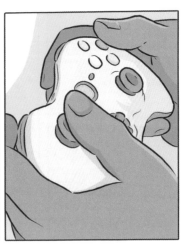

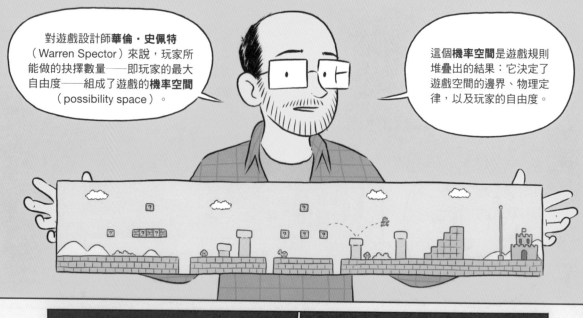

對遊戲設計師**華倫‧史佩特**（Warren Spector）來說，玩家所能做的抉擇數量——即玩家的最大自由度——組成了遊戲的**機率空間**（possibility space）。

這個**機率空間**是遊戲規則堆疊出的結果：它決定了遊戲空間的邊界、物理定律，以及玩家的自由度。

在《**乓**》中，機率空間非常狹窄。

你能做的就是擺好你的擊球板，然後回球給你的對手。

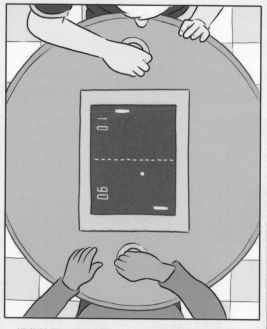

這些抉擇必須瞬間做下，以反射反應做出動作。

然而像《**上古卷軸 V：無界天際**》（*Skyrim*，
2011）、《**異塵餘生**》系列或《**最終幻想**》
（*Final Fantasy*）系列，在這些遊戲中玩家的抉擇
數似乎是無限的。

STATS

STRENGTH 8

在路線近乎無限的巨大地圖中，玩家可以**走出自
己的旅程**，為自己的角色塑造出專屬你的造型、
能力與武器。

然而無論遊戲有多大，終究是有限制的。《**俠盜獵車手
V**》這座遊樂場也許碩大無朋，但在場景互動性、物理定
律的模擬程度、人物寫入的行為指令這些方面，我們還是
找出其機率空間的極限。

這座世界的重點
是侵略、搞破壞
以及消費。你無
法幫別人治療傷
口；你也沒機會
將你的鉅款捐給
慈善機構。

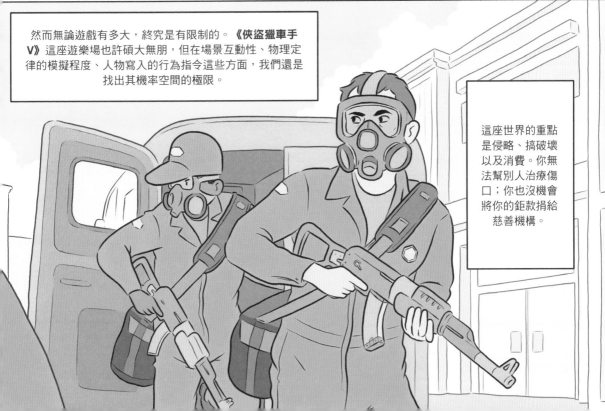

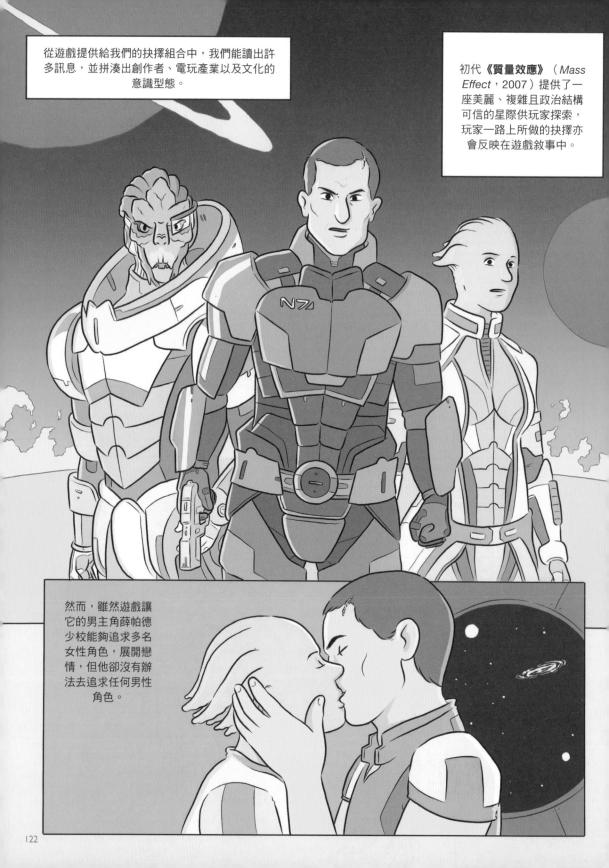

從遊戲提供給我們的抉擇組合中，我們能讀出許多訊息，並拼湊出創作者、電玩產業以及文化的意識型態。

初代《**質量效應**》（*Mass Effect*，2007）提供了一座美麗、複雜且政治結構可信的星際供玩家探索，玩家一路上所做的抉擇亦會反映在遊戲敘事中。

然而，雖然遊戲讓它的男主角薛帕德少校能夠追求多名女性角色，展開戀情，但他卻沒有辦法去追求任何男性角色。

《質量效應》並非個案。縱觀整個產業,異性戀一再被當成玩家的預設或唯一性向。

僅管電玩給了這麼多「自由」,但是反映性向如此簡單的事卻經常無法在角色身上實現,彷彿從一開始這座宇宙的程式邏輯就是與它不相容。

這是令人沮喪的問題,這樣的文化症狀,讓酷兒經驗一再遭到邊緣化與抹煞。

並非所有遊戲都如此受限。從《模擬市民》與《星露谷物語》(*Stardew Valley*,2016),到《神鬼寓言》(*Fable*,2004)與《刺客教條:奧德賽》(*Assassin's Creed Odyssey*,2018),已有許多遊戲能讓玩家愛跟誰約會就跟誰約會。

另一方面,從 C・M・拉爾夫(C. M. Ralph)的《卡斯楚街的罪案》(*Caper in the Castro*,1989),到獨立遊戲如楊若波的《散熱器 2》(*Radiator 2*,2016)與《茶館》(*The Tearoom*,2017),這些遊戲設計師讓酷兒位居要角,利用電玩媒介去探索酷兒歷史與酷兒經驗。

也許電玩遊戲中大家最鍾愛的抉擇形式，是能夠左右遊戲故事走向的那種。

無論我們對恐怖片中的主角如何叫喊，都無法阻止他們走進黑暗地下室。要是你在《**哈姆雷特**》（*Hamlet*）演出時突然大聲叫嚷，絕對會被轟出戲院。

電玩沒這問題，電玩將我們與敘事的發展綁在一塊，讓我們既是玩家同時也是敘事者與共同作者。

不不不，我才不下去！

不過，讓人們與故事互動這樣的概念，並非由電玩首創。

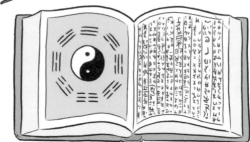

大約在 3,000 年前的中國西周，《**易經**》就被用來卜卦未來。

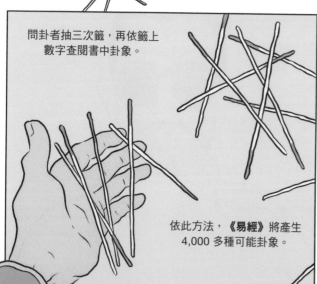

問卦者抽三次籤，再依籤上數字查閱書中卦象。

依此方法，《易經》將產生 4,000 多種可能卦象。

這是我們所知最早的遊戲與敘事的融合，每玩一次，問卦者都會有不同感受，因為每次《易經》都會告訴你不一樣的命運。

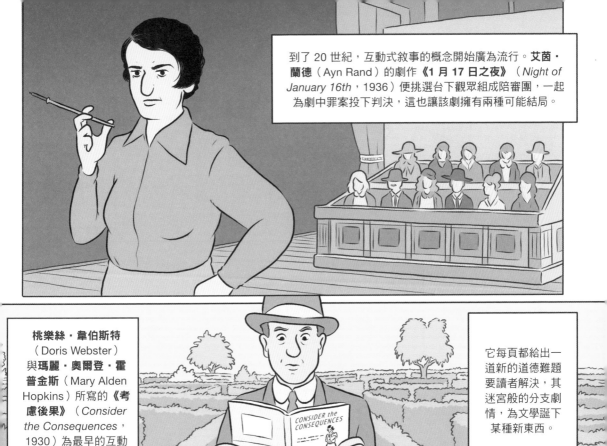

到了 20 世紀，互動式敘事的概念開始廣為流行。艾茵·蘭德（Ayn Rand）的劇作《1 月 17 日之夜》（*Night of January 16th*，1936）便挑選台下觀眾組成陪審團，一起為劇中罪案投下判決，這也讓該劇擁有兩種可能結局。

桃樂絲·韋伯斯特（Doris Webster）與瑪麗·奧爾登·霍普金斯（Mary Alden Hopkins）所寫的《考慮後果》（*Consider the Consequences*，1930）為最早的互動小說範例。

它每頁都給出一道新的道德難題要讀者解決，其迷宮般的分支劇情，為文學誕下某種新東西。

該小說為互動式敘事鋪下道路，到了 1980 年代《多重結局大冒險》（*Choose Your Own Adventure*）系列成了書店架上最熱門的兒童故事集。

這些創作開發出某種刺激且奇妙的東西——我們不再只是被餵以故事，我們成了故事的一部分，而且還能對結局置喙。

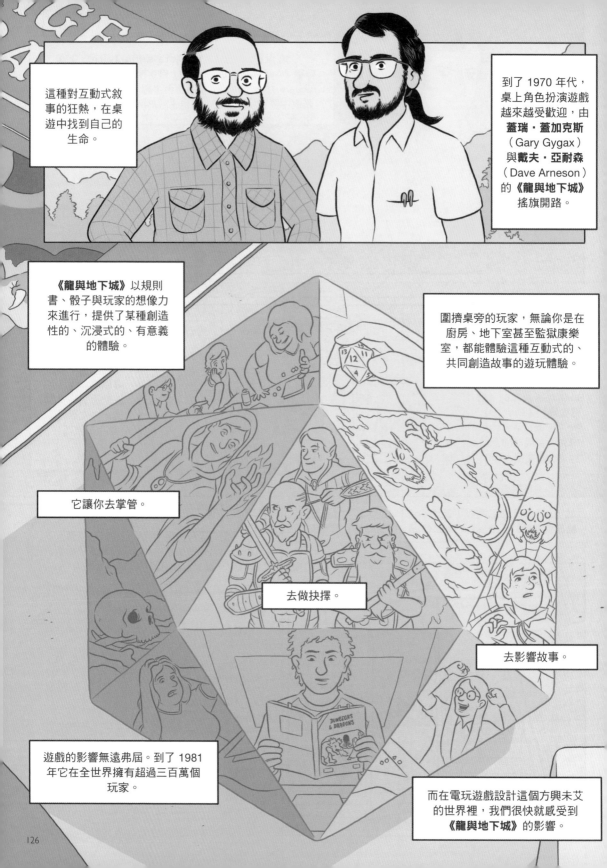

這種對互動式敘事的狂熱，在桌遊中找到自己的生命。

到了 1970 年代，桌上角色扮演遊戲越來越受歡迎，由**蓋瑞·蓋加克斯**（Gary Gygax）與**戴夫·亞耐森**（Dave Arneson）的**《龍與地下城》**搖旗開路。

《龍與地下城》以規則書、骰子與玩家的想像力來進行，提供了某種創造性的、沉浸式的、有意義的體驗。

圍擠桌旁的玩家，無論你是在廚房、地下室甚至監獄康樂室，都能體驗這種互動式的、共同創造故事的遊玩體驗。

它讓你去掌管。

去做抉擇。

去影響故事。

遊戲的影響無遠弗屆。到了 1981 年它在全世界擁有超過三百萬個玩家。

而在電玩遊戲設計這個方興未艾的世界裡，我們很快就感受到**《龍與地下城》**的影響。

當街機狂潮橫掃世界，**《龍與地下城》**類的文字冒險遊戲如**《巨洞冒險》**與**《魔域》**（*Zork*，1977）正點起一場安靜的革命。

這些遊戲傳遍校園電腦，人們圍擠在螢幕前試著解開謎題，並在解開劇情後分享彼此的感受。

許多人受其啟發，紛紛開始探索電玩的敘事潛力。**羅伯塔·威廉斯**（Roberta Williams）的**《謎之屋》**（*Mystery House*，1980）與**《國王密使》**（*King's Quest*）系列讓事情展進到下一階段，她用文字及 **Apple II** 有限的電腦繪圖，調製出讓人無法自拔的互動式懸疑故事。

點擊式冒險遊戲如**《猴島小英雄》**（*The Secret of Monkey island*，1990）讓玩家能與其他角色對話，你所選的對話將決定這些角色的回應方式。

我是超霹靂海盜蓋伯拉許·崔普伍德！

然後，世界各地的業餘愛好者也動了起來，他們以家用電腦如 **ZX Spectrum** 與 **Apple II** 寫出自己版本的互動故事，製成磁片四處流通。

與街機兩樣情，這不是那種純粹受腎上腺素驅動的線性感受；在這些盤根錯節、饒富紋理的敘事中，做出有意義的抉擇才是玩家的體驗重點。

直至今日，見到故事受我們抉擇影響的那種興奮感，依舊是遊戲媒介的迷人之處。

從體系越發複雜的角色扮演遊戲如《柏德之門》（*Baldur's Gate*，1998）到極受歡迎的日本視覺小說如《極限脫出：刻之困境》（*Zero Time Dilemma*，2016），遊戲中角色所遭遇的命運，操作他們的你我都責無旁貸。

《直到黎明》（*Until Dawn*，2015）對恐怖片做了聰明致敬，遊戲中這群受困山中小屋的年輕人的性命，全都寄託在你手上。

這概念太銷魂了，你將踏入那些超老梗恐怖片場景，看看你是否能存活。

當這群年輕人被捕獲，你將面臨痛苦抉擇：你要救誰，然後你願意付多少代價讓他活。

走進黑暗地下室，或是忘記撿回武器，都可能招致全面性的災難後果。

這是一座歧路花園，一座抉擇迷宮，大家的最終命運無人能知。

對自己的抉擇負責固然刺激，但打電動打輸時的情緒震盪，
可能還更勝一疇。那些慘絕時刻依然歷歷在目……

在《吉他英雄》中彈了一手超爛吉他。

在《瑪利歐賽車》（Mario Kart）中滑出賽道突然變最後一名。

在桌遊《瘟疫危機》（Pandemic，2008）中被大爆發瘟疫擊潰。

從慘無人道的奇幻史詩《黑暗靈魂》（Dark Souls，2011）到拆彈模擬遊戲《保持通話就不會有人爆炸》（Keep Talking and Nobody Explodes，2015），遊戲經常讓我們站上刀鋒邊緣，不是生就是死，不是成功就是失敗。

許多遊戲我們花了大半時間在失敗。這可能很讓人挫敗。甚至羞恥。

想打倒我你還差得遠。回去重練，小朋友！

不過，理論家**耶斯珀・尤爾**（Jesper Juul）認為我們不應將遊戲中的失敗視為一種缺失，而是一種重要特徵：

「失敗迫使我們重新部署，迫使我們學習。失敗將我們的能動性與遊戲中的各類事件連結起來……」

「這證明我們很重要，證明這座世界不會不顧我們的行動逕自運轉。」

YOU HAVE DIED
OF DYSENTERY

＊「你被幹掉了」

＊「你死於痢疾」

生活中，在錯的時間點犯下失誤，也許會讓我們失去一切，遊戲則提供我們一個可以盡情失敗的安全空間。在這個空間，我們的所有失誤都能一筆勾銷。

遊戲將我們日常的線性時間體驗，揉成一個不斷重複的迴圈：我們失敗、我們回到上個存檔點、我們再來一次。

對某些設計師來說，遊戲的迴圈本質就已提供了精采的敘事。令人愉悅的解謎遊戲《Braid：時空幻境》（*Braid*，2008）與《性感的殘酷》（*The Sexy Brutale*，2017）給予玩家操控時間的能力，我們可讓時間暫停或倒轉，抹消先前犯下的失誤。

而對大部分遊戲來說，這種重複性質依舊是遊戲與玩家間不言而喻的默契。能讓玩家一再重來，是遊戲的關鍵樂趣之一。

如理論家**布倫丹・基奧**（Brendan Keogh）所暗示的：「打電動就是一再將無效的過去覆寫掉，同時窺伺著可替代的未來……蘿拉・卡芙特沒有死，但她同時確實死過好多回了。」*

透過循環與重整，遊戲為各種可能的平行宇宙敞開大門，讓我們有機會去嘗試不同進路，去檢查沒走過的路，或是去體驗還沒體驗過的生活。

※圖中墓碑上寫著蘿拉的各種死因，如「死於高處跌落」、「死於暴龍生吞」等。

對理論家**米格爾·西卡**（Miguel Sicart）來說，遊戲的迴圈本質造成了一個問題：
「如果玩家可以重整、並且回到那個依然可做抉擇的狀態，那麼抉擇的後果還重要嗎？」

在**《奇妙人生》**中，少年攝影師麥克斯·考菲爾德覺醒了凍結與倒轉時間的能力。

玩家將被丟入校園劇與失蹤懸案中，你要駕馭麥克斯的能力來挺過各種嚴酷的道德抉擇。

玩家可以看到每個抉擇的後果。透過倒轉時間並嘗試各種進路，我們便能窺伺多重機率空間。

當麥克斯的好友凱特以死相逼，遊戲劇情也進到高潮。

隨著麥克斯力量耗盡，我們瞬間被剝奪了倒轉時間的能力。當我們試著勸凱特從護牆下來，我們也痛心地察覺到抉擇的重量。

以及失誤的
永久性。

《奇妙人生》對抉擇的後果做了一番耍玩，而《Rogue》（1980）與《饑荒》（*Don't Starve*，2013）等遊戲則將玩家丟入一個無情世界，在這裡，玩家的死亡甚至是永久性的。

在荒涼且美術風格獨具的《**漫漫長夜**》（*The Long Dark*，2017）中，玩家身處末世災變後的一處加拿大冰凍荒原，受困於此的玩家必須為生存而戰。

蒐集資源、尋找避難處、取得溫暖。最輕微的判斷錯誤都足以致命。你沒有再試一次的機會。你只能從頭開始。

對很多人來說，這種遊玩形式讓遊戲變得很真，現代大部分電玩遊戲都太友善，而這不失為一劑猛藥。死亡的永久性，讓我們感受到每個抉擇的重量，讓遊戲充滿緊張與焦慮。

或被狼群吞食、或凍死在加拿大山間，我們或許會挫敗，但我們知道這很公平。

這是我們的抉擇。我們的失誤。

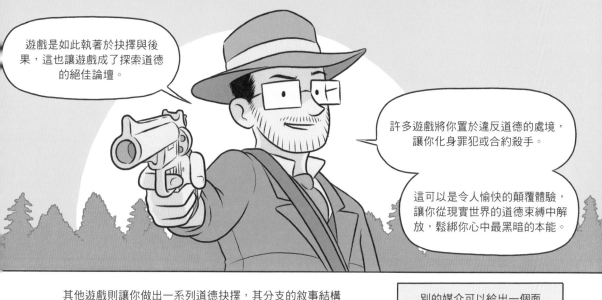

遊戲是如此執著於抉擇與後果，這也讓遊戲成了探索道德的絕佳論壇。

許多遊戲將你置於違反道德的處境，讓你化身罪犯或合約殺手。

這可以是令人愉快的顛覆體驗，讓你從現實世界的道德束縛中解放，鬆綁你心中最黑暗的本能。

其他遊戲則讓你做出一系列道德抉擇，其分支的敘事結構讓你塑造一條只屬你的道德之路。

別的媒介可以給出一個面臨艱難抉擇的角色，但只有遊戲讓你做出抉擇並承擔後果。

但對**米格爾·西卡**來說，大部分遊戲幾乎都做得不夠深，遊戲中的道德困境「被制定為選擇題，而玩家往往擁有近乎完美的作答參考。」

這是種截然劃分的二元道德觀。你不是叛徒就是完人，不是黑暗就是光明。這種道德觀，其實比較是用來形塑你的通關路徑與得到的能力種類，而不是真正去面對艱難抉擇及餘波。

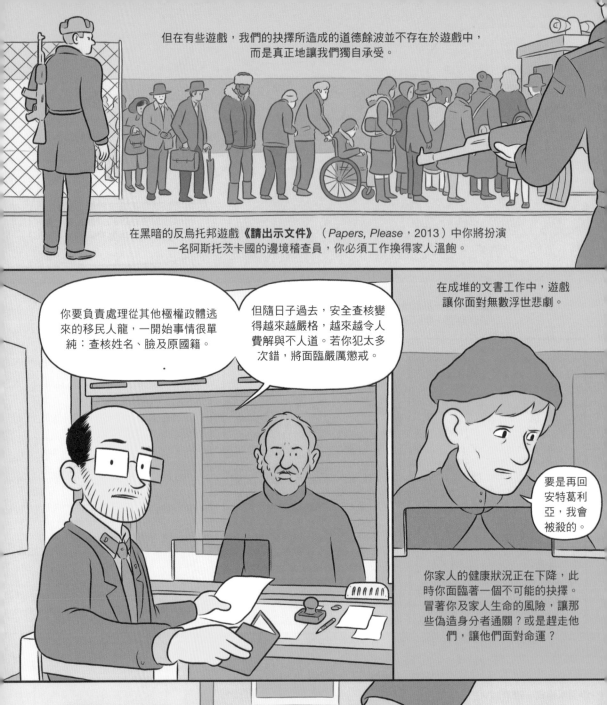

但在有些遊戲，我們的抉擇所造成的道德餘波並不存在於遊戲中，
而是真正地讓我們獨自承受。

在黑暗的反烏托邦遊戲《請出示文件》（*Papers, Please*，2013）中你將扮演
一名阿斯托茨卡國的邊境稽查員，你必須工作換得家人溫飽。

你要負責處理從其他極權政體逃來的移民人龍，一開始事情很單純：查核姓名、臉及原國籍。

但隨日子過去，安全查核變得越來越嚴格，越來越令人費解與不人道。若你犯太多次錯，將面臨嚴厲懲戒。

在成堆的文書工作中，遊戲讓你面對無數浮世悲劇。

要是再回安特葛利亞，我會被殺的。

你家人的健康狀況正在下降，此時你面臨著一個不可能的抉擇。冒著你及家人生命的風險，讓那些偽造身分者通關？或是趕走他們，讓他們面對命運？

隨著壓力上升，你發現再次埋首工作，原來如此簡單⋯⋯

你駁回所有庇護請求，被拖去拘留的人們命運飄搖，少數犯險硬闖的人全遭射殺，但你視而不見。

DENIED

＊「駁回」

在**布倫達・羅梅洛**（Brenda Romero）的桌遊《火車》（Train，2009）中也有類似的共犯結構情節。遊戲中玩家要競逐乘客，讓他們上火車，並將他們送往目的地。聽起來很好玩。

然而當火車到站，玩家抽卡後，一切真相大白。

Destination:

DACHAU*

就跟《請出示文件》一樣，《火車》有力地表達了**漢娜・鄂蘭**（Hannah Arendt）的「平庸的邪惡」（The Banality of Evil）概念。

> 極權政府的本質，或說科層制的本質，就是把人們變成行政機構中無足輕重的官員。

在《火車》中我們不安地察覺到事情不對勁。但我們太忙於後勤，無暇進一步探問。

在《請出示文件》中，我們知道自己正參與著一件可怕的事，但我們為自己開脫：我只是做好本份、我必須賺錢養家、我不做其他人也會接替我。

極權主義究竟如何運作？種族大屠殺究竟如何發生？這些遊戲給出相當個人的見解。

因為平凡人如你我都參與其中。

因為**我們**讓它發生。*

*圖中卡片寫著「目的地：達豪」，達豪為德國巴伐利亞一個城鎮，納粹在此建立了第一個集中營。
*圖中警察隸屬於「美國移民及海關執法局」（U.S. Immigration and Customs Enforcement，ICE），該單位宗旨為保護美國不受跨境犯罪與非法移民的威脅。

《本地主機》（*Localhost*，2017）將場景設在一座垢汙的、像素風的賽博龐克世界，同樣的道德問題這次被應用到更為未來的脈絡中。

遊戲中玩家的任務就是與那些被除役的 AI 對話，說服他們將自己永久關機。
當你逐一質詢這些 AI，你也開始了解他們。
他們乞求存活。他們表現出消沉。他們氣到大罵。

刪除我？那這些記憶怎麼辦？

不。我拒絕。

關於《**本地主機**》，評論家**卡勒‧麥克唐納**（Kalle MacDonald）認為：「在這個故事中 AI 被認為不如人類，因為它們在人性與意識方面是不足的……這其實探問了究竟要擁有多少人性才值得同理心與認可。」

遊戲沒有給出答案。你的這份任務做與不做都不會有獎賞。相反，玩家必須返回自身，叩問自己，然後做出抉擇，承擔後果。

這部作品來得正是時候。AI 技術無論在遊戲或現代科技世界中都日益蓬勃，而我們也必須自問，究竟需要具備哪些要素，才足以堪稱「一個有意識的存在」？當 AI 為我們的便利與娛樂做牛做馬，其受苦程度要怎樣才叫合宜？

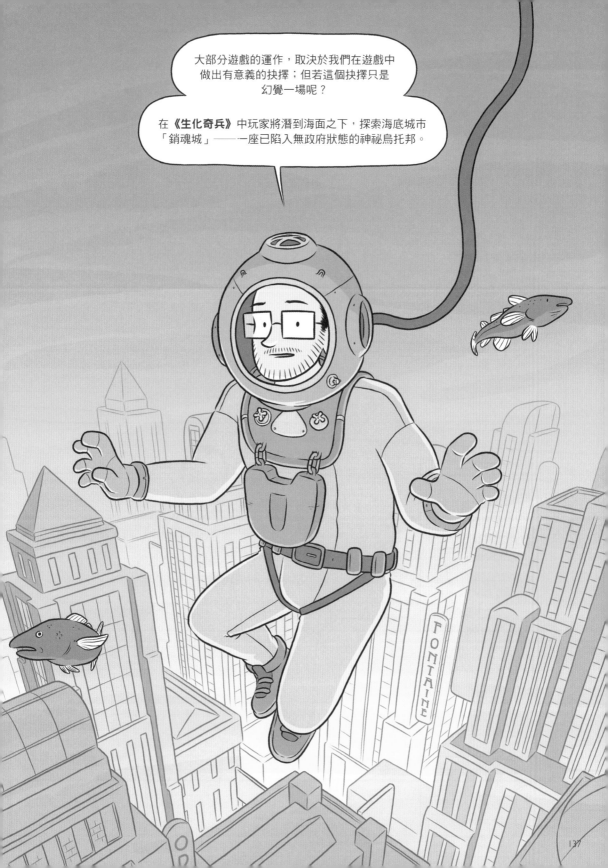

我們現跡銷魂城，首先迎接我們的，是反叛軍首領阿特拉斯的聲音，此人決心粉碎這座自由至上主義城市的創始人安德魯‧萊恩。

SERVICE RADIO

能否請你拿起那個短波無線電呢？我是阿特拉斯，我會幫你活下去……

我們用選好的武器及植入身體的超能力，在這座逐漸衰敗的資本主義城市中殺出血路，途中還得決定是要「拯救」還是「收割」城市中那些殭屍般的「小妹妹」*。

最後，我們被要求前往萊恩的辦公室，與他面對面。

此時，遊戲出現驚人轉折。

說到底，是什麼區別了人與奴隸？金錢？力量？不。是人懂抉擇。奴隸只懂服從。

現在，能否請你前往萊恩的辦公室，然後殺了那混蛋？

安德魯‧萊恩揭露，原來從一開始我們就受阿特拉斯控制，他利用植入心靈的啟動語「能否請你」（would you kindly）來迫使我們做出行為。

*「小妹妹」（little sister）是銷魂城中的生化實驗體，玩家遭遇她們後可選擇「拯救」（heal）來讓她們擺脫過往束縛，你將因此獲得少量超能力物質 ADAM；若你選擇「收割」（harvest），你將獲得大量 ADAM，但她們將因此喪命。

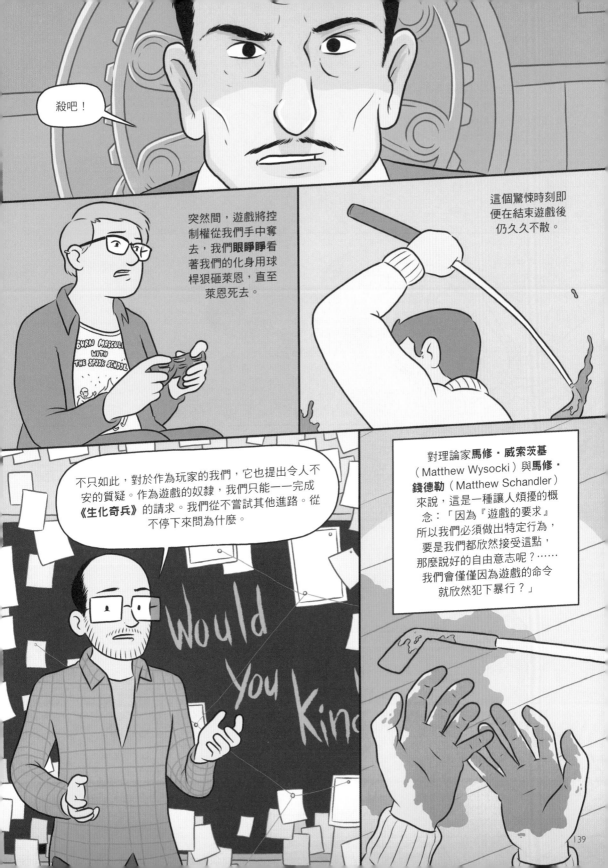

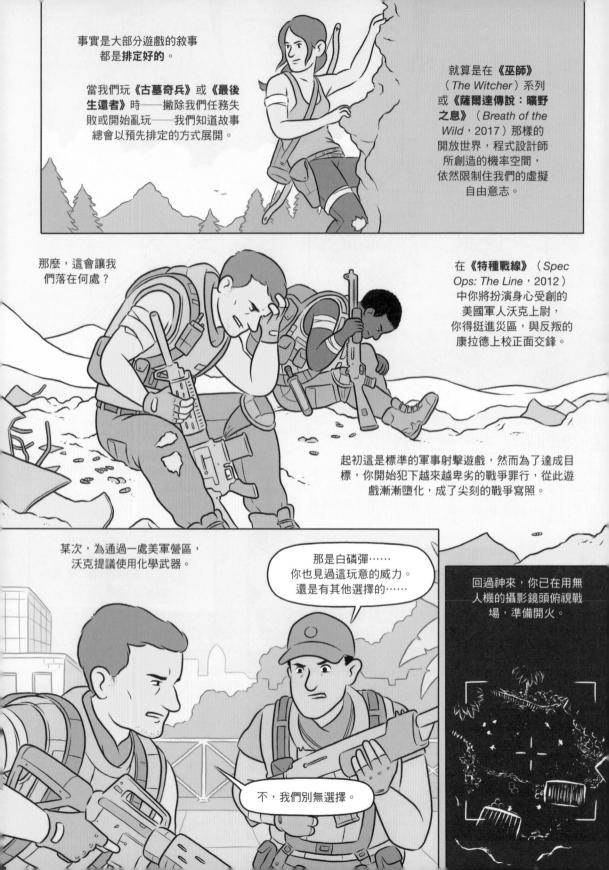

事實是大部分遊戲的敘事都是**排定好的**。

當我們玩《古墓奇兵》或《最後生還者》時——撇除我們任務失敗或開始亂玩——我們知道故事總會以預先排定的方式展開。

就算是在《巫師》（The Witcher）系列或《薩爾達傳說：曠野之息》（Breath of the Wild，2017）那樣的開放世界，程式設計師所創造的機率空間，依然限制住我們的虛擬自由意志。

那麼，這會讓我們落在何處？

在《特種戰線》（Spec Ops: The Line，2012）中你將扮演身心受創的美國軍人沃克上尉，你得挺進災區，與反叛的康拉德上校正面交鋒。

起初這是標準的軍事射擊遊戲，然而為了達成目標，你開始犯下越來越卑劣的戰爭罪行，從此遊戲漸漸墮化，成了尖刻的戰爭寫照。

某次，為通過一處美軍營區，沃克提議使用化學武器。

那是白磷彈……你也見過這玩意的威力。還是有其他選擇的……

回過神來，你已在用無人機的攝影鏡頭俯視戰場，準備開火。

不，我們別無選擇。

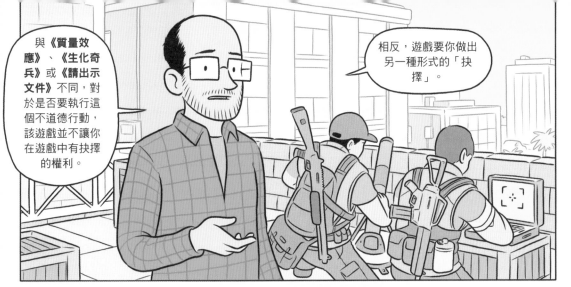

與《質量效應》、《生化奇兵》或《請出示文件》不同，對於是否要執行這個不道德行動，該遊戲並不讓你在遊戲中有抉擇的權利。

相反，遊戲要你做出另一種形式的「抉擇」。

米格爾・西卡陳述道，「若玩家不選擇活活燒死部隊，那麼遊戲就無法繼續。想擊敗敵人你別無他法……」

於是問題會是：我該繼續玩嗎？

還是我該放下手把並離開？

這些或許只是虛擬的戰爭罪行，但依舊令人不安。於是，遊戲讓我們直面了一個尖銳問題：我們一開始幹嘛想玩這類遊戲？

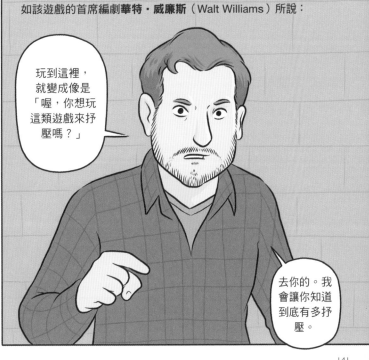

如該遊戲的首席編劇**華特・威廉斯**（Walt Williams）所說：

玩到這裡，就變成像是「喔，你想玩這類遊戲來抒壓嗎？」

去你的。我會讓你知道到底有多抒壓。

遊戲與現實

1999 年 4 月 20 日。

科羅拉多州，科倫拜社區。 *

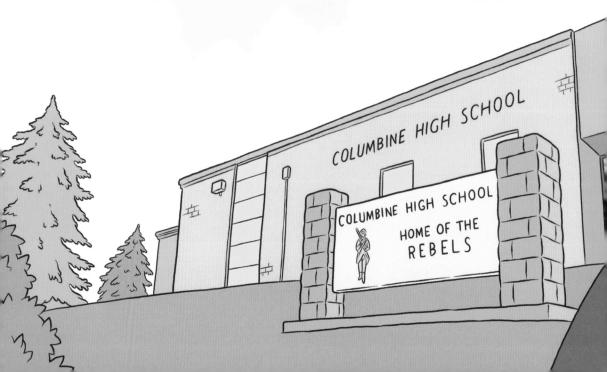

迪倫・克萊伯德（Dylan Klebold）與艾瑞克・哈里斯（Eric Harris）邁步走進他們的高中。

全副武裝。

準備殺人。

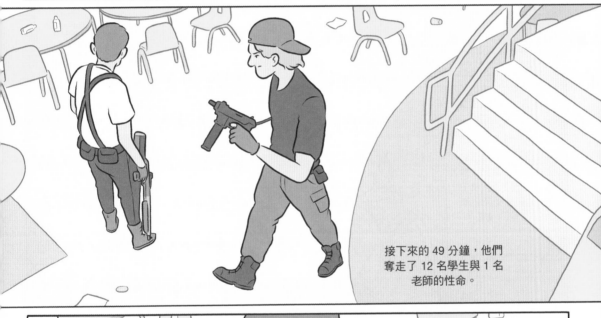

接下來的 49 分鐘，他們奪走了 12 名學生與 1 名老師的性命。

這是近 30 年來最慘重的校園槍擊案。

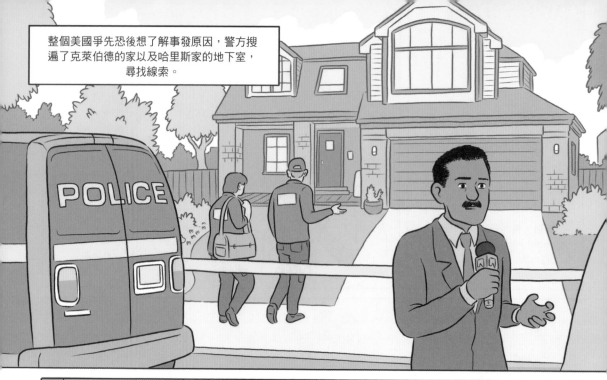

整個美國爭先恐後想了解事發原因，警方搜遍了克萊伯德的家以及哈里斯家的地下室，尋找線索。

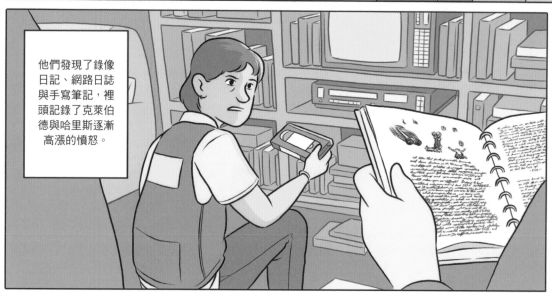

他們發現了錄像日記、網路日誌與手寫筆記，裡頭記錄了克萊伯德與哈里斯逐漸高漲的憤怒。

以及他們的大屠殺計畫。

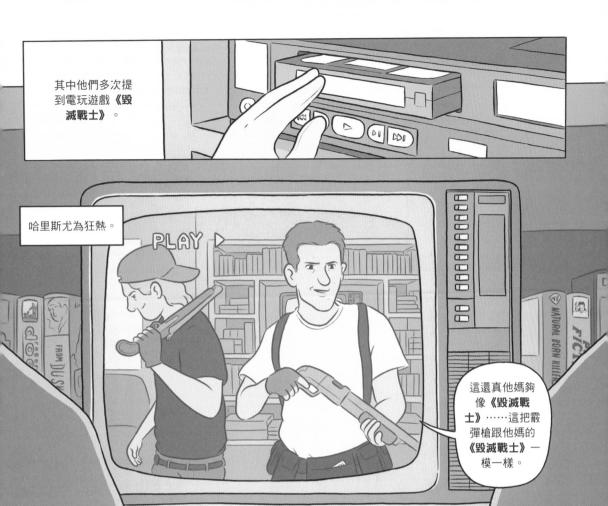

其中他們多次提到電玩遊戲《毀滅戰士》。

哈里斯尤為狂熱。

這還真他媽夠像《毀滅戰士》……這把霰彈槍跟他媽的《毀滅戰士》一模一樣。

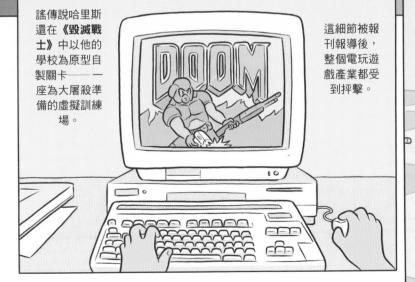

謠傳說哈里斯還在《毀滅戰士》中以他的學校為原型自製關卡——一座為大屠殺準備的虛擬訓練場。

這細節被報刊報導後，整個電玩遊戲產業都受到抨擊。

很快訴訟四起。罹難者家屬向全體電玩發行商索賠 50 億美金。

他們必須對現實世界爆發的這場暴力事件負責。

當然，電玩遊戲並不是第一個被指控為有害身心的藝術形式。從**印刷機**到**收音機**再到**錄影帶**，縱觀歷史，新媒介總是受到質疑，被認為會腐壞年輕人、弱勢族群與工人階級的思想。

可能打從人類玩樂伊始，遊戲便一直受到類似質疑。

大約西元前 500 年，釋迦牟尼列出了他認為會讓信徒的求道之路走偏的遊戲。

這份名單無所不包，從骰子遊戲到讀心遊戲都有，包括**八條盤棋**（Ashtapada）──**西洋棋**的前身──也在禁令之列。

從很早開始，伊斯蘭的教誨就警告了賭博與遊戲的危險，指出這些東西會讓遊玩者無暇禱告，並會在遊玩者間播下「敵意與憎惡」。

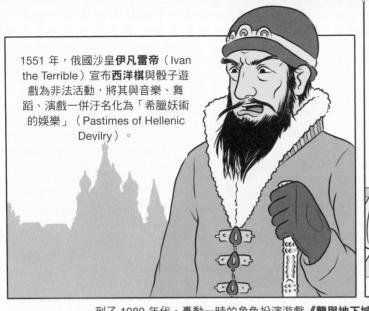

1551 年，俄國沙皇**伊凡雷帝**（Ivan the Terrible）宣布**西洋棋**與骰子遊戲為非法活動，將其與音樂、舞蹈、演戲一併汙名化為「希臘妖術的娛樂」（Pastimes of Hellenic Devilry）。

也許他是對的。33 年後他在一場**西洋棋**比賽裡中風去世。

到了 1980 年代，轟動一時的角色扮演遊戲《**龍與地下城**》引發媒體恐慌，它被認為鼓吹魔鬼崇拜及巫術，兒童的自殺、謀殺、搞神祕儀式也被算在它頭上。

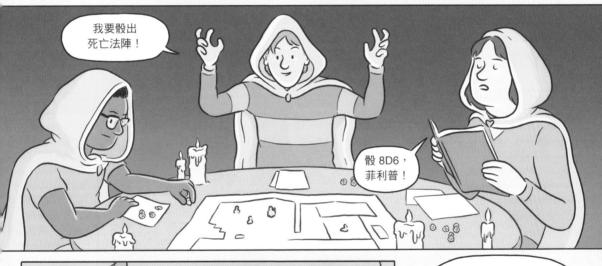

我要骰出死亡法陣！

骰 8D6，菲利普！

人們拿起遊戲中的棋子，他們將棋子丟進焚化爐或壁爐，然後就會聽見呼嘯聲，因為那些棋子中似乎住著某種**精神力量**。*

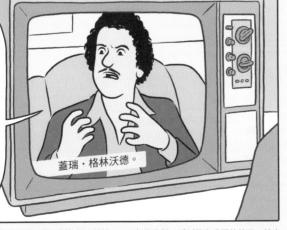

蓋瑞·格林沃德。

遊戲一再被描繪成一種邪惡影響。愛玩遊戲會讓我們走上不歸路，讓我們陷入冷漠、成癮、暴力或罪孽。

*圖中這位蓋瑞·格林沃德是一名加州牧師，曾於 1980 年代錄製一系列散布恐懼的節目，鼓吹「撒旦恐慌」（Satanic Panic）思想。

電玩遊戲的問世遭到同樣多的質疑，或說更多質疑。

早期電玩遊戲就算不血腥，但也是以暴力概念為基礎。像《**太空戰爭！**》就美化了太空時代（Space-Age）的衝突，而**拉爾夫·貝爾**的家用主機 **Magnavox Odyssey** 則同綑販賣一枝造型擬真的來福槍，讓玩家射擊螢幕上的目標。

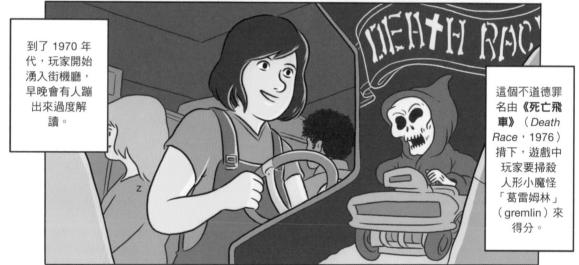

到了 1970 年代，玩家開始湧入街機廳，早晚會有人蹦出來過度解讀。

這個不道德罪名由《**死亡飛車**》（*Death Race*，1976）揹下，遊戲中玩家要掃殺人形小魔怪「葛雷姆林」（gremlin）來得分。

該遊戲在美國掀起驚濤駭浪。

美國國安會為該遊戲貼上「噁心、噁心、噁心」（sick, sick, sick）的標籤。

「在電視，暴力是被動的。而在這款遊戲，玩家跨出了製造暴力的第一步。玩家不再是旁觀者。他將是整個過程的行為者。」
——**傑拉德·德里森博士**（Dr Gerald Driessen，美國國安會行為心理學家）

到了 1980 年代初，焦慮開始上揚。政治家、醫生與家長都想知道電玩會對玩家造成什麼心理影響。

SURGEON GEN SEES DANGER VIDEO GAMES

他們的身心陷入其中……遊戲中沒有任何建設性的東西……

全都是消滅、殺戮、破壞……

美國公衛署總署長
C・艾弗瑞特・庫普博士

年復一年，遊戲中暴力的強度與真實度又更高了，新一波道德恐慌即將席捲媒體。

《真人快打》（Mortal Kombat）惡名昭彰的可怕終結技「Fatality」。《毀滅戰士》的惡魔槍戰。《俠盜獵魔》（Manhunt）的虐之處決。

參議員喬・李伯曼

我們所講的電玩，它美化暴力，並極盡所能想出最可怕最殘忍的表現形式，然後教孩子們去享受、去遂行。

一次又一次，社會中四處橫行的暴力都算在電玩頭上。

BAN THES EVIL GAM

它告訴孩子如何殺人，而且是用惡毒的、虐待的、殘忍的方式去殺。

眾議院議員喬・巴卡

於是，1999 年，科倫拜校園的殘殺事件證實他們的恐慌是對的。

正是電玩遊戲驅使年輕人殺人。

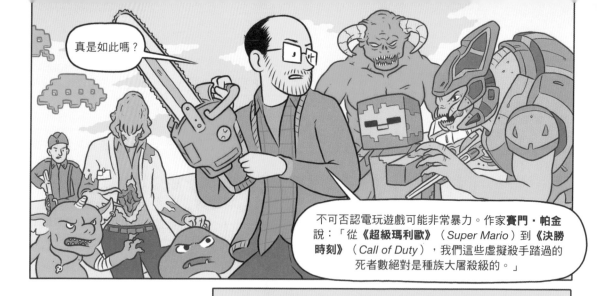

真是如此嗎？

不可否認電玩遊戲可能非常暴力。作家**賽門・帕金**說：「從《超級瑪利歐》（Super Mario）到《決勝時刻》（Call of Duty），我們這些虛擬殺手踏過的死者數絕對是種族大屠殺級的。」

對不玩遊戲的人來說，這種暴力似乎非常無謂；但說遊戲會給玩家種下暴力因子，大部分玩家也很難接受這種說法。

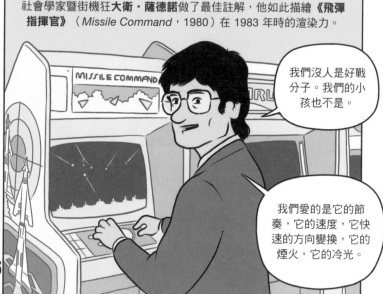

社會學家暨街機狂**大衛・薩德諾**做了最佳註解，他如此描繪《飛彈指揮官》（Missile Command，1980）在 1983 年時的渲染力。

我們沒人是好戰分子。我們的小孩也不是。

我們愛的是它的節奏，它的速度，它快速的方向變換，它的煙火，它的冷光。

就像小朋友玩警察抓小偷或是特級大師下**西洋棋**那樣，對電玩玩家來說，遊戲中的暴力並不是真的。

這些都是遊戲中的假借，是我們要去克服的挑戰、要去獲取的分數。

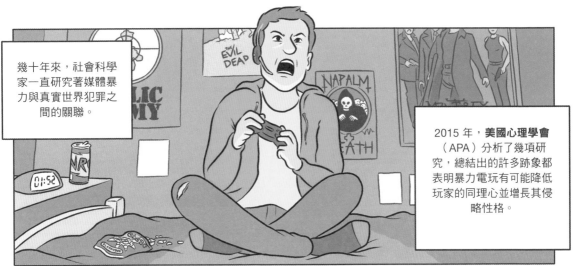

幾十年來，社會科學家一直研究著媒體暴力與真實世界犯罪之間的關聯。

2015 年，**美國心理學會**（APA）分析了幾項研究，總結出的許多跡象都表明暴力電玩有可能降低玩家的同理心並增長其侵略性格。

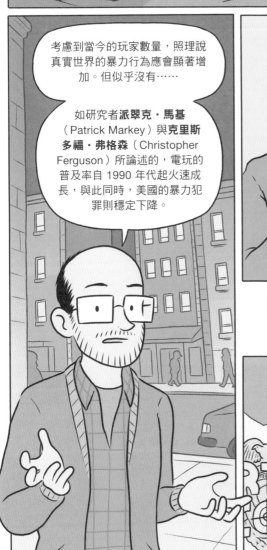

考慮到當今的玩家數量，照理說真實世界的暴力行為應會顯著增加。但似乎沒有……

如研究者**派翠克・馬基**（Patrick Markey）與**克里斯多福・弗格森**（Christopher Ferguson）所論述的，電玩的普及率自 1990 年代起火速成長，與此同時，美國的暴力犯罪則穩定下降。

事實上，研究顯示，當《**俠盜獵車手 IV**》（*Grand Theft Auto IV*，2007）這樣的遊戲上市時，它們與犯罪率的上升也沒有對應關係，而影響犯罪的最大因素通常是天氣熱。

同時，從各國狀況來看，電玩消費的增長與犯罪率的增長並無關聯，像是最大消費國如南韓與日本，就有著最低的犯罪率。

然而新的大規模槍擊事件再次撕出怵目傷口，面對排山倒海的指責，先前那些調查結果幾乎難起任何作用。

悲哀的是，這個國家中存在著一個麻木不仁、墮落且髒到見不得光的產業，它們用惡毒、暴力的電玩遊戲兜售暴力，而這些蓄積的暴力最後由全體人民埋單⋯⋯

韋恩・拉皮耶，全美步槍協會發言人

但有些人認為**全美步槍協會**（NRA）對電玩暴力的態度不過是障眼法，「一種文過飾非的低劣手法。」

事實上，近年槍枝產業在遊戲產業很吃得開，他們忙著將武器授權給《決勝時刻》或《戰地風雲》（Battlefield）之類的大作。

槍枝產業的聯絡人**拉爾夫・沃恩**（Ralph Vaughn）曾說：「電玩遊戲讓我們的品牌接觸到年輕受眾，而他們都是未來可能的槍枝擁有者。」

槍枝產業似乎全都要：一方面譴責電玩遊戲的槍枝暴力，一方面利用電玩將他們的致命商品行銷給年輕受眾。

對心理學家**凱薩琳·紐曼**
（Katherine Newman）
來說，針對恐怖的美國大
規模槍擊事件，那些試圖
找出解方的研究都是徒勞
的。

但如她所主張，對於易受欺凌與排擠的年輕男子來說，許多電玩與電影所
開發的暴力幻想，都提供了「一種藉由暴力將『男子氣概』與『受人敬
重』串接起來的文化腳本」。

看來現在該我
發飆啦！

電玩遊戲是沒法說服年輕男
子去殺人的，當然也沒法提
供他們殺人方法。

但若是箭在弦上的情況，那麼暴
力媒體便提供了腳本，告訴人們
只要開槍就能解決問題，並帶給
他們渴切已久的敬重。

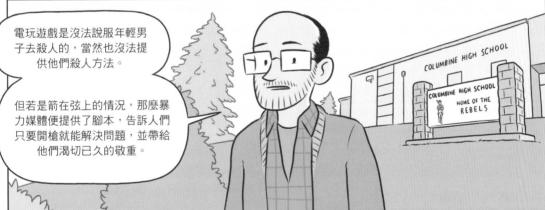

COLUMBINE HIGH SCHOOL

COLUMBINE HIGH SCHOOL
HOME OF THE
REBELS

更嚴格的槍枝管
制可能可以大大
降低大規模槍擊
事件的發生，但
它無法解決美國
更深沉的問題。

那些在狂怒中失去
自我的年輕男子。

以及一個著迷於暴
力的文化。

155

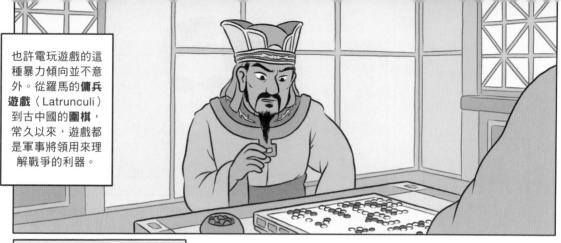

也許電玩遊戲的這種暴力傾向並不意外。從羅馬的**傭兵遊戲**（Latrunculi）到古中國的**圍棋**，常久以來，遊戲都是軍事將領用來理解戰爭的利器。

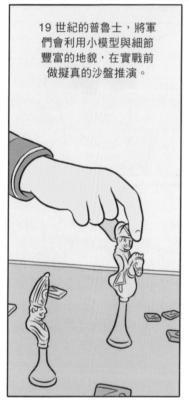

19 世紀的普魯士，將軍們會利用小模型與細節豐富的地貌，在實戰前做擬真的沙盤推演。

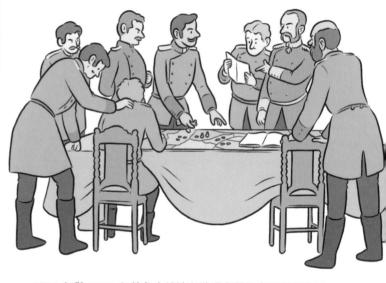

這款**《普魯士戰爭遊戲》**（*Kriegsspiel*）在普魯士將領間非常流行，該遊戲被配給到所有軍團，每個軍人都要會玩。

1866 年與 1870 年普魯士接連在戰場上擊敗奧地利與法國，該遊戲普遍被認為功不可沒，從此更為盛行。

戰後時期該遊戲成了貴族階級的雅興，H・G・威爾斯（H. G. Wells）1913 年出版的規則書**《小戰爭》**（*Little Wars*）則讓該遊戲普及化。

在接下來數十年間，該遊戲發展成戰爭類桌遊如**《戰國風雲》**（*Risk*，1957）、**《戰鎚奇幻戰役》**（*Warhammer Fantasy Battle*，1983），以及電玩遊戲如**《終極動員令》**（*Command and Conquer*，1995）**《XCOM：未知敵人》**（*XCOM: Enemy Unknown*，2012）

第一台數位電腦是在二戰的嚴酷考驗下開發出來的。**康拉德·楚澤**（Konrad Zuse）開發了世上第一台可編程電腦，用以計算可怕的 V-2 火箭的飛行彈道，阻止它擊潰倫敦。

霍華德·艾肯（Howard Aiken）的**哈佛馬克 1 號**（Harvard Mark I）則被派往**曼哈頓計畫**處理數據。

戰後，大量軍事資金投入到電腦科學這項新興領域，讓曼哈頓計畫的退役軍人**威廉·席根波森**以及麻省理工學院**鐵路模型技術俱樂部**這些人，獲得了足以打造出史上第一批電玩遊戲的強大硬體。

沒多久那群滿腦子只想著軍事的人，看了出這種媒介訓練新兵的潛力。1980 年，Atari 受僱將**《終極戰區》**未來風格的坦克大戰改為現實世界坦克的 3D 訓練模擬器。

艾德·羅特堡（ED Rotberg），該遊戲的設計師，並不開心。

我很不爽。我就是不想開發一個可以幫助人們學習如何殺人的產品。

157

這種趨勢持續著。到了 1990 年代軍方成員將《毀滅戰士 II》（*Doom II*，1994）改造成《海軍陸戰隊毀滅戰士》（*Marine Doom*，1996），怪物通通被替換成敵國軍人，遊戲被用於新兵班的戰術與城市戰教學。

自此，電玩與模擬器在軍隊訓練中越來越常見，士兵們能在模擬的環境中，做危險場面的假想訓練，或設法掌控無人機與戰鬥機器人。

這些技術確實省下不少金錢，減少無謂傷亡，但政治科學家 **P・W・辛格**（P. W. Singer）則越來越擔心「真正的戰爭開始染上電玩遊戲的樣貌與感覺。」

戰場上，人們用貨真價實的 **Xbox** 手把部署無人機與機器人，並透過螢幕查看目標，這讓電玩遊戲與真實戰場的界線開始模糊。

就像一名無人機駕駛員說的：

就像在打電動……

這是有點殘忍。但還真他媽的酷。

若戰爭電玩在軍事教室中如此有用，那麼或許在招募新兵上也會很有用。

2002 年《美國陸軍》（America's Army）發行，這款由美國軍方開發的免費戰略射擊遊戲，意欲從《榮譽勳章》（Medal of Honor，1999）、《絕對武力》（Counter-Strike，2000）等遊戲的巨量玩家中吸引一些人來玩。

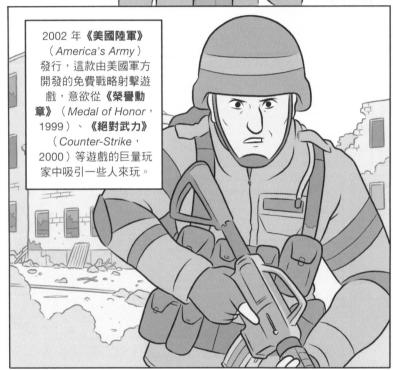

他們賭贏了。《美國陸軍》不只提高年輕玩家對軍隊的認識，它對募兵的促進比其他所有形式的軍隊廣告加起來都有效。

《美國陸軍》意欲讓戰爭變得迷人，這麼做的當然不只它。

每一代新出的《決勝時刻》或《戰地風雲》都誇耀著更漂亮的繪圖、更高的寫實性及更真實的軍事體驗，遊戲採用退役軍人甚至現役五角大廈顧問的專業知識來讓這些實現。

159

這些遊戲在自我推銷中所主張的寫實性讓人深感懷疑。

理論家**布倫丹・基奧**（Brendan Keogh）說明軍事射擊遊戲「掩蓋了現實的混亂：真實戰場上很少會完全沒有平民，精確導引武器通常沒那麼精確，而且真實戰場上的戰線很少能──或說根本不曾──乾淨地化約出『好人』與『壞人』。」

這根本就不寫實，數位戰場刪去現代戰爭中的悲慘現實，提供一個**消毒過的**、道德清晰的軍國主義願景。

這種暴力是殘忍的，但卻不必承擔後果。不會有尖叫的傷亡人員。不會有童兵。不會有創傷後壓力症候群。

只會有「被寫死」（hard-coded）的屍體，這些屍體立刻會被遺忘，玩家轉個身它們便會消失。

在訊號雜聲與喋喋不休的通訊聲之間，命令下來了。玩家選定目標，按下按鈕，發射導彈。一切如此簡單，如此乾淨。如此置身事外。

並非所有遊戲都對戰爭抱持如此正向的觀點。遊戲開發商 **Biome Collective** 發行的《**Killbox**》（2016）改造了無人機駕駛體驗，遊戲提供一座村莊的鳥瞰視角，當中有許多會互動與移動的小點點。

但是，我們接著輪迴轉生。我們成了村莊中的那些點點之一。我們是村莊中的一個孩子，焦急地等待著，不知炸彈何時落下。

《**這是我的戰爭**》（*This War of Mine*，2014）則遠離戰場，轉而探索一般平民如何在戰爭摧殘的城市中生存。

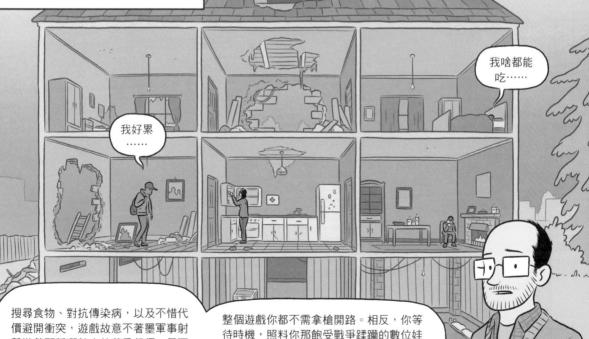

我好累……

我啥都能吃……

搜尋食物、對抗傳染病，以及不惜代價避開衝突，遊戲故意不著墨軍事射擊遊戲那種灑熱血的英勇行徑，反而提供一種具有真實情感重量的體驗。

整個遊戲你都不需拿槍開路。相反，你等待時機，照料你那飽受戰爭蹂躪的數位娃娃屋，裡頭的生命也因戰爭的摧殘而逐漸減少。

161

有些玩家用另一種方式來反抗主流遊戲對暴力的固著迷戀。理論家**葛雷格・拉斯托卡**（Greg Lastowka）正確地指出：「不能因為遊戲給了你一把槍，你就非得去射它。」

這些玩家以**和平主義通關挑戰**（Pacifist Playthrough）抵制暴力遊戲原本的意圖，他們會特意用和平的方式來遊玩這些暴力遊戲。

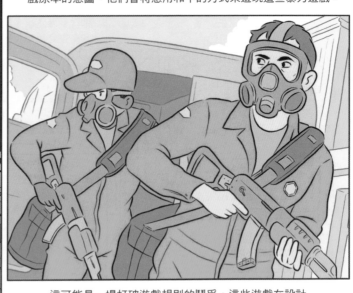

這可能是一場打破遊戲規則的鬥爭。這些遊戲在設計時可沒想過和平主義。這些遊戲無論如何就是要迫使玩家成為暴力執行者。

藝術家**喬瑟夫・德拉普**（Joseph DeLappe）的表演干預藝術（performative intervention）「**死在伊拉克**」（Dead-in-Iraq，2006）追求的不只是和平主義，它還做為**積極抗議**。

在《**美國陸軍**》線上遊戲中，他丟下了槍，叫出聊天功能，然後開始打上在伊拉克陣亡的美國軍人名字與死亡日期。

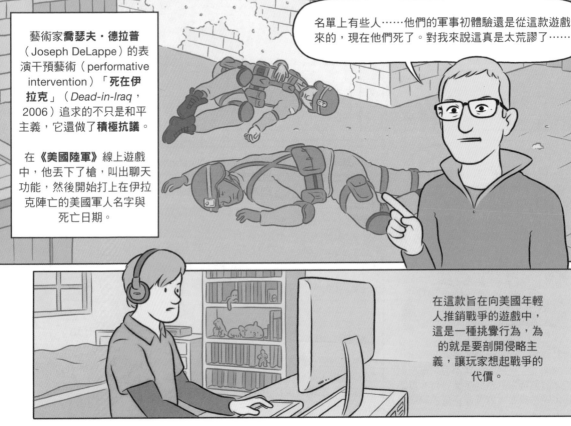

名單上有些人……他們的軍事初體驗還是從這款遊戲來的，現在他們死了。對我來說這真是太荒謬了……

在這款旨在向美國年輕人推銷戰爭的遊戲中，這是一種挑釁行為，為的就是要剖開侵略主義，讓玩家想起戰爭的代價。

許多人擔心遊戲的暴力本質，另一些人則關注遊戲的成癮性。

從最一開始，遊戲的誘惑呼喚就已將我們吞噬。就連**亞伯特·愛因斯坦**（Albert Einstein）都擔心**西洋棋**的魅惑性。

西洋棋將它的棋手緊緊束縛，鐐銬住心靈與腦袋，人們最強大的內在自由也必將受難。

但電玩遊戲又是另一回事。對音樂家暨社會學家**大衛·薩德諾**來說，《**打磚塊**》就像毒品。

Atari 很懂，這是終極腎上腺素製造機。六排磚塊幫你排好好，只花你幾塊錢？太划算了吧……你只要接好線，把你自己連進去，直到達到正確劑量。

遊戲打到一半時，我們身體的化學反應會產生變化。血壓升高。心跳加速。呼吸急促。

腦內火花四濺。磁振造影下，科學家能觀察到「玩家腦中的成癮迴路，會在玩家感受到勝利時劇烈活化。」

電玩體驗一度只能在街機與昂貴家機中獲得，而在今日，我們大部分人只需從口袋掏出這台微型電腦，隨處都能開玩。

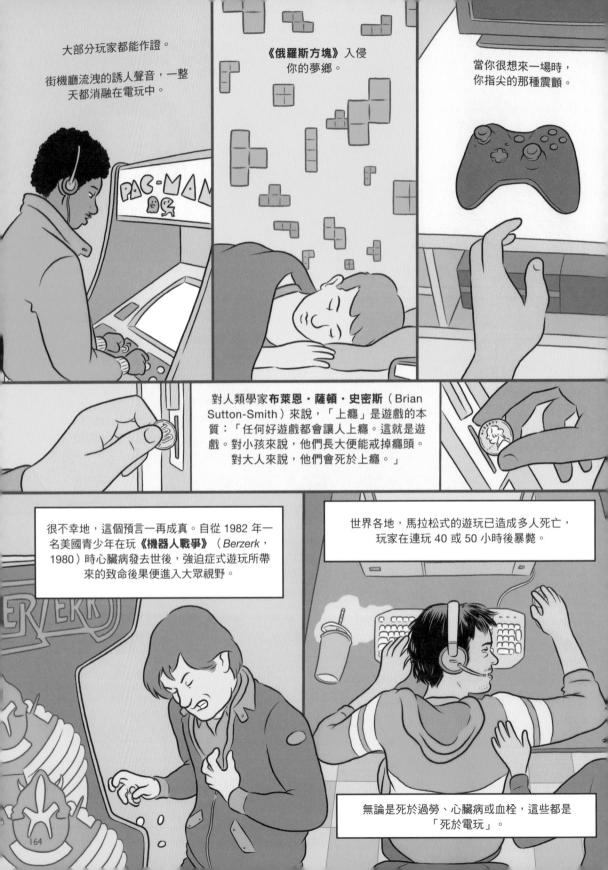

大部分玩家都能作證。

街機廳流洩的誘人聲音，一整天都消融在電玩中。

《俄羅斯方塊》入侵你的夢鄉。

當你很想來一場時，你指尖的那種震顫。

對人類學家**布萊恩・薩頓・史密斯**（Brian Sutton-Smith）來說，「上癮」是遊戲的本質：「任何好遊戲都會讓人上癮。這就是遊戲。對小孩來說，他們長大便能戒掉癮頭。對大人來說，他們會死於上癮。」

很不幸地，這個預言一再成真。自從 1982 年一名美國青少年在玩**《機器人戰爭》**（*Berzerk*，1980）時心臟病發去世後，強迫症式遊玩所帶來的致命後果便進入大眾視野。

世界各地，馬拉松式的遊玩已造成多人死亡，玩家在連玩 40 或 50 小時後暴斃。

無論是死於過勞、心臟病或血栓，這些都是「死於電玩」。

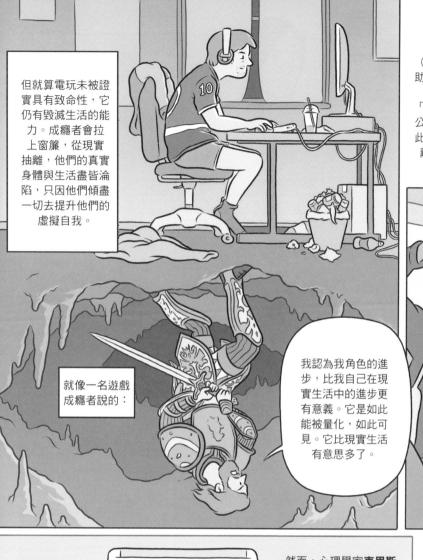

但就算電玩未被證實具有致命性，它仍有毀滅生活的能力。成癮者會拉上窗簾，從現實抽離，他們的真實身體與生活盡皆淪陷，只因他們傾盡一切去提升他們的虛擬自我。

對歷史學家**約翰・貝克曼**（John Beckman）來說，這助長了一種令人憂心的趨勢：

「遊戲養育出身體互為孤立的公民，這群原子化的公民發現此時更難……從他們的螢幕抽離並與人們面對面交流。」

就像一名遊戲成癮者說的：

我認為我角色的進步，比我自己在現實生活中的進步更有意義。它是如此能被量化，如此可見。它比現實生活有意思多了。

2018 年，**世界衛生組織**將**遊戲失調**（Gaming Disorder）認證為疾病。

然而，心理學家**克里斯多福・弗格森**相信遊戲的癮頭也許「只是別種潛在的精神健康問題所引起的症狀，而遊戲常被用作這些問題的應對機制。」

Nintendo GAME BOY™

在他的想法中，遊戲並不造成問題，而且還是一種治療人們社交恐懼或憂鬱的不完美解方。

一種數位時代的自我藥療。

弗格森也許是對的，而近年來，電玩遊戲設計師也越來越懂得如何撩撥我們。

1973 年 **Atari** 的**卡蘿・康特**（Carol Kantor）成了電玩產業的首位**市場調查員**，她實地到訪街機廳，詢問玩家哪些遊戲元素可行，哪些不可行。

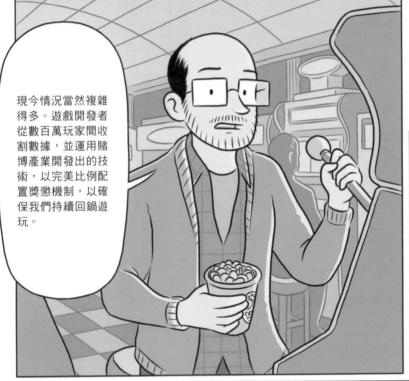

現今情況當然複雜得多。遊戲開發者從數百萬玩家間收割數據，並運用賭博產業開發出的技術，以完美比例配置獎懲機制，以確保我們持續回鍋遊玩。

就像垃圾食物及時打中了鹽、脂肪、糖等「甜蜜點」，現代電玩遊戲的設計則瞄準了我們的快樂中樞，總能適時給予我們快速簡單的多巴胺重擊。

從電玩遊戲到社群媒體到約會 APP，我們的心靈越來越被我們消費的軟體所侵入。

根據前 Google 員工暨矽谷評論家**崔斯坦・哈里斯**（Tristan Harris）的說法，「我們所有人都被連上這個系統。我們所有人的心靈都可以被劫持。我們的選擇並不如我們所想的那般自由。」

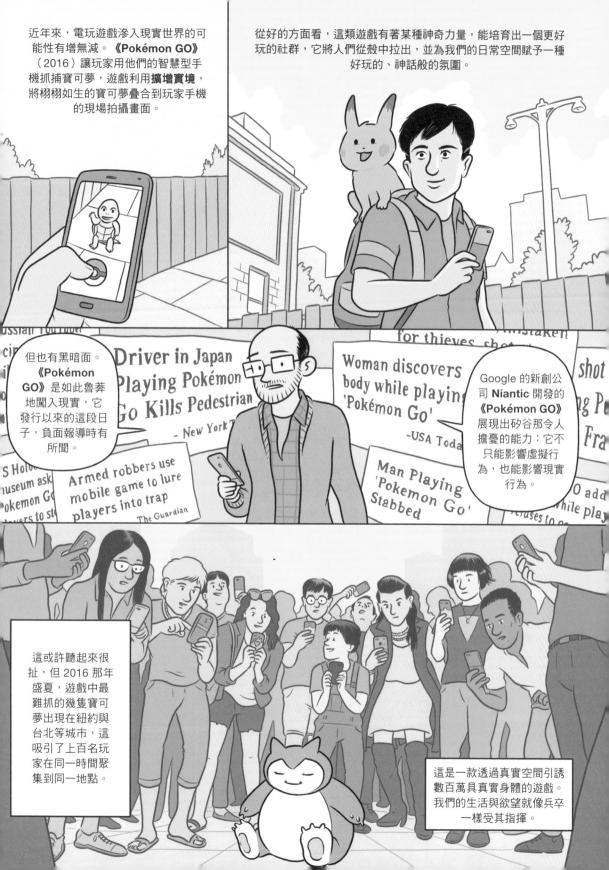

近年來，電玩遊戲滲入現實世界的可能性有增無減。《Pokémon GO》（2016）讓玩家用他們的智慧型手機抓捕寶可夢，遊戲利用**擴增實境**，將栩栩如生的寶可夢疊合到玩家手機的現場拍攝畫面。

從好的方面看，這類遊戲有著某種神奇力量，能培育出一個更好玩的社群，它將人們從殼中拉出，並為我們的日常空間賦予一種好玩的、神話般的氛圍。

但也有黑暗面。《Pokémon GO》是如此魯莽地闖入現實，它發行以來的這段日子，負面報導時有所聞。

Google 的新創公司 Niantic 開發的《Pokémon GO》展現出矽谷那令人擔憂的能力：它不只能影響虛擬行為，也能影響現實行為。

這或許聽起來很扯，但 2016 那年盛夏，遊戲中最難抓的幾隻寶可夢出現在紐約與台北等城市，這吸引了上百名玩家在同一時間聚集到同一地點。

這是一款透過真實空間引誘數百萬具真實身體的遊戲。我們的生活與欲望就像兵卒一樣受其指揮。

遊戲的誘惑力如此強大，甚至已能引響現實世界的經濟。

2007 年，在社群媒體與遊戲的虛擬貨幣開始進入現實世界的交易體系、並讓人民幣貶值後，中國政府不得不介入。

與此同時，玩遊戲成了許多人的職業，他們在 **YouTube** 或 **Twitch** 上充滿娛樂性的表現，養出巨量觀看人數，並成了名人。

今日，電競錦標賽的觀看人數足以跟最盛大的運動賽事匹敵。2018 年，《英雄聯盟》（*League of Legends*，2009）世界錦標賽決賽的在線觀看人數達到 1 億，比同年超級盃決賽的觀看人數還多。

對技術高超且幸運的少數人來說，職業級的遊玩技術將帶來巨額財富，近年來電競獎金亦飆升至數百萬美元。

但在別處，打電動賺錢有著更平凡乏味的形式。在羅馬尼亞或中國等地，「打錢組織」（gold farm）僱用一群經濟不穩的員工，讓他們賺取虛擬貨幣、遊戲道具或是經驗值，然後賣給有錢的玩家。

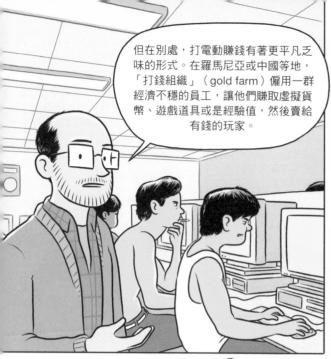

這許多都是數位血汗工廠，員工每天工作 12 個小時，休息睡覺就地解決，月收入在 40 美元至 200 美元之間。

在虛擬世界工作的他們，經常會遭到針對性的種族騷擾；在他們的虛擬工作場所中，憤怒的暴民會屠殺這群打錢工作者。

然而，如研究者**金戈**（Ge Jin）所說，這些工作者通常熱愛他們的工作：「相對於他們窮困的現實人生，他們的虛擬人生則讓他們獲得權力、地位及財富，這在他們的現實人生是難以想像的。」

情況有點複雜。這是資本主義剝削與娛樂享受的怪異交集，「剝削與給予權限互為交纏，生產力與快樂互為交纏。」

金戈認為這些打錢工作者某種意義上是「一種新型的移工，他們透過網路來脫離身體，然後在異界領土上讓身體重新具現，成了神話般的戰士、法師或聖職者——這些虛擬身體要工作餵養現實身體。」

打錢工作者遭到這種針對性的騷擾已不是新聞，另外也有不計其數的玩家
僅僅只是踏進遊戲世界，就遭到排擠與辱罵。

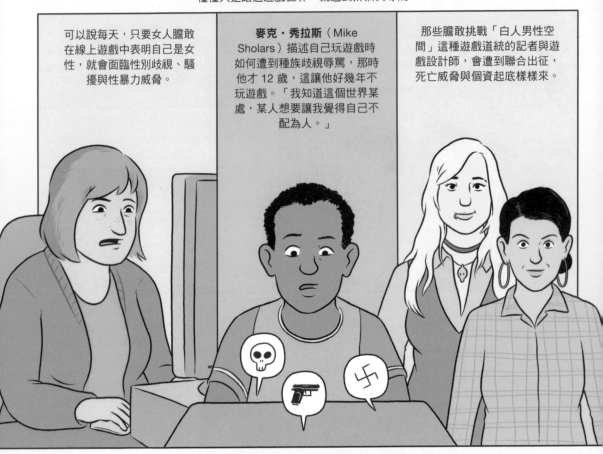

可以說每天，只要女人膽敢在線上遊戲中表明自己是女性，就會面臨性別歧視、騷擾與性暴力威脅。

麥克・秀拉斯（Mike Sholars）描述自己玩遊戲時如何遭到種族歧視辱罵，那時他才 12 歲，這讓他好幾年不玩遊戲。「我知道這個世界某處，某人想要讓我覺得自己不配為人。」

那些膽敢挑戰「白人男性空間」這種遊戲道統的記者與遊戲設計師，會遭到聯合出征，死亡威脅與個資起底樣樣來。

顯然文化中根深蒂固的厭女情結、酷兒恐懼（queerphobia）、
身障歧視與種族歧視，助長了這些有毒行為

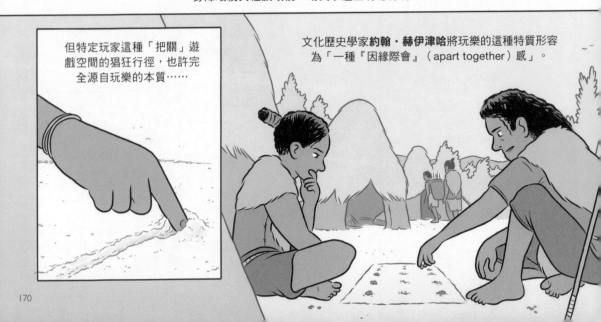

但特定玩家這種「把關」遊戲空間的猖狂行徑，也許完全源自玩樂的本質⋯⋯

文化歷史學家**約翰・赫伊津哈**將玩樂的這種特質形容為「一種『因緣際會』（apart together）感」。

如**赫伊津哈**所說，玩樂讓參與者感到「共同分享了某種重要事物，共同從現實世界撤離並阻絕了所有日常規範……玩樂喜歡讓自己充滿祕密感……這是專屬我們的，而不是給『其他人』的。」

這些都是玩樂最讓人愉快的元素，但也很容易變得有毒。

大約 1990 年代中期，當電玩遊戲開始勢如破竹地朝著新方向營銷時，有些男性開始說服自己，認為電玩遊戲是**他們的**，且**只屬於他們**。

他們將遊戲視為某種聖所，研究者**珍妮佛・德溫特**（Jennifer deWinter）與**卡莉・科庫瑞克**（Carly Kocurek）稱之為「哥兒們空間的最後堡壘」，這些人開始當起糾察隊，畫線說誰能玩誰不能玩，並且越來越猖狂。

他們會去鞭「新進玩家」，遊戲中其他玩家對此行為不是沒有異議就是煽風點火。

今日，多元聲音在遊戲設計中終於有了發聲機會，新受眾也開始對這個長期排拒他們的媒介產生興趣，然而這只讓某些玩家對這群所謂「外來者」態度更強硬。

對這些玩家來說，那些他者越是受到平等對待、越是被看見，自己就越受到迫害。

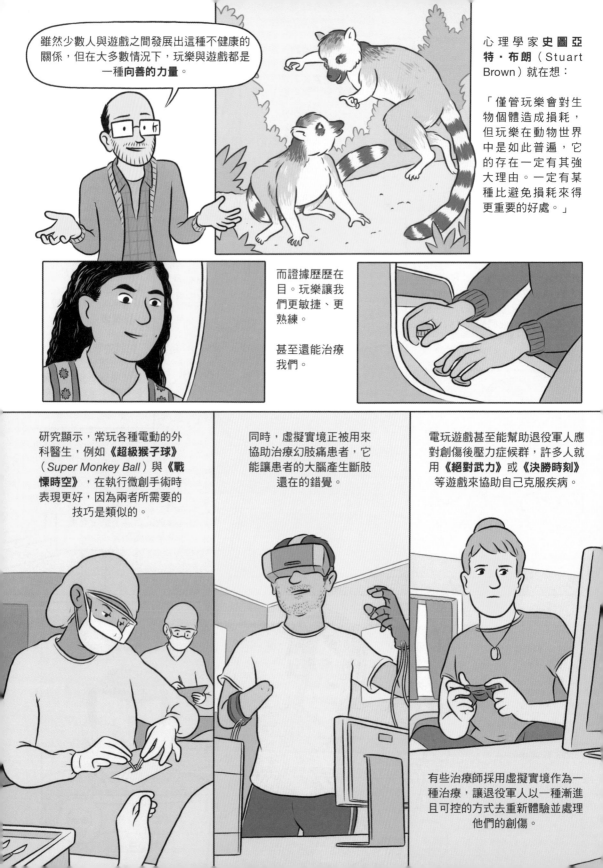

雖然少數人與遊戲之間發展出這種不健康的關係，但在大多數情況下，玩樂與遊戲都是一種**向善的力量**。

心理學家**史圖亞特·布朗**（Stuart Brown）就在想：

「僅管玩樂會對生物個體造成損耗，但玩樂在動物世界中是如此普遍，它的存在一定有其強大理由。一定有某種比避免損耗來得更重要的好處。」

而證據歷歷在目。玩樂讓我們更敏捷、更熟練。

甚至還能治療我們。

研究顯示，常玩各種電動的外科醫生，例如**《超級猴子球》**（Super Monkey Ball）與**《戰慄時空》**，在執行微創手術時表現更好，因為兩者所需要的技巧是類似的。

同時，虛擬實境正被用來協助治療幻肢痛患者，它能讓患者的大腦產生斷肢還在的錯覺。

電玩遊戲甚至能幫助退役軍人應對創傷後壓力症候群，許多人就用**《絕對武力》**或**《決勝時刻》**等遊戲來協助自己克服疾病。

有些治療師採用虛擬實境作為一種治療，讓退役軍人以一種漸進且可控的方式去重新體驗並處理他們的創傷。

布朗認為玩樂其實對我們的精神健康**至關重要**：「當我們太久沒有玩樂，我們會心情黯然。我們會喪失樂觀，做什麼都興致缺缺，或是無法保持快樂。」

在監獄尤為如此，那裡的囚犯通常無法透過傳統途徑獲得良好的心理健康。

對有些囚犯來說，角色扮演遊戲如《**龍與地下城**》是一種讓人振作並增進精神健康的方式，有時它甚至能讓敵對幫派成員放下成見、抱著玩樂精神圍聚一桌。

就像一名前囚犯說的：

在美國有些監獄是禁止該遊戲的，但這無法止住玩樂的心。囚犯們用殘餘的鉛筆、迴紋針與廢電池，製作出遊戲棋子與骰子——他們運用想像力與手邊的東西，讓遊戲浴火重生。

我教那些犯人、暴力團成員、正港的新納粹主義者團結一心，像團隊那樣合作……我相信像《**龍與地下城**》這種遊戲可以是強大的工具，它激發創造力、提供心靈出口，還能讓這群身敗名裂的人有機會成為「好人」——我們生活的世界很少這麼慷慨。

從**西洋棋**在絲路上促進歐亞間的聯結、年輕人圍擠著街機框體轟炸外星人，再到一家人透過合作遊戲**《胡鬧廚房》**（Overcooked，2016）團結一心，「玩樂」都是將我們拉在一塊的關鍵因素，無論是物理上還是情感上。

多年來，已有數百萬人湧入**《第二人生》**（Second Life，2003）、**《魔獸世界》**與**《星戰前夜》**（EVE Online，2003）等遊戲，人們在這些大型多人線上遊戲的空間中匯聚。

一起沉浸在同享的幻想中。

一起建立出**有意義**的東西。

即使是在最壞的時代，依然能見到這種同享的玩樂體驗。

如作家**麥斯威爾·尼力–柯恩**（Maxwell Neely-Cohen）所記錄的，在 2006 年黎巴嫩戰爭*前幾個月，以色列士兵與真主黨戰士經常在遊戲**《絕對武力》**線上碰面，打一場他所說的「無痛戰爭」（war without tears）。

就像一戰戰場上那些決定休戰一晚、在戰壕之間的無人區（no-man's land）踢足球的士兵那樣，這些遊戲也許無法結束戰爭，但都肯認了玩者們共享的人性。

建立橋樑，而非互相交火，哪怕只有一晚。

*黎巴嫩戰爭為黎巴嫩真主黨（Hezbollah）所屬軍隊與以色列國防軍之間的軍事衝突。

在**陳星漢**（Jenova Chen）的**《風之旅人》**中，玩家跨越遼闊沙漠，前往遙遠山脈。此處人跡罕至、遺世獨立。在這片孤絕的數位荒原中，我們獨自漫行。

但有時另一個旅人會加入你。他並非電腦控制的角色，而是另一個人類，他從現實世界的某處，匿名地、默默地與你產生連結

正是這些時刻，讓**《風之旅人》**如此獨特。

越來越不友善的社群媒體環境，讓我們的原子化社會日漸麻木；但這款遊戲提供一個機會，讓我們能以一種動人的、有意義的、不會產生問題的方式，與另一個人類產生連結。

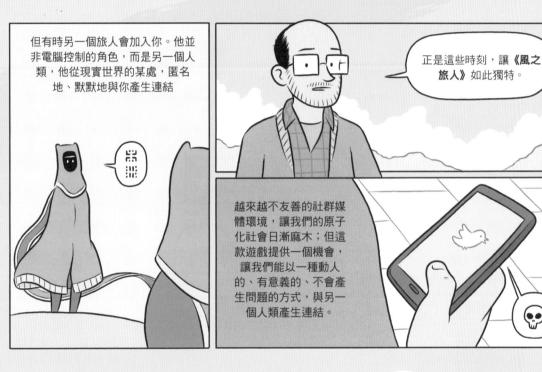

這遊戲讓世界變小了好多。

我們有了更多連結，並且滿懷希望。

有個越來越明顯的趨勢，對那些打電動長大的世代來說，電玩對現實世界的重要性已不言而喻。

也許這並不意外。這座世界有時看起來是那麼無法撼動，但遊戲提供我們一種改變世界的方式。

讓我們能為自己與周遭世界建構一個有意義的願景。

這樣**很棒**。

對很多人來說，電玩遊戲已成了充滿偏執與謾罵的空間。

但還是有很多人覺得，在電玩裡，我們可以找到目標，也能找到志同道合的朋友，並有機會探索自身潛能，不用管現實世界的條條框框。

某種意義上，遊戲不過是一組代碼、一塊板子（棋盤）與幾顆小木塊（棋子），或是玩家間流傳的一組規則；然而事實是，遊戲與玩樂是**這顆星球上最強大的力量之一**。

遊戲汩汩流入現實。

遊戲盤據我們。

遊戲已縱橫數千年。

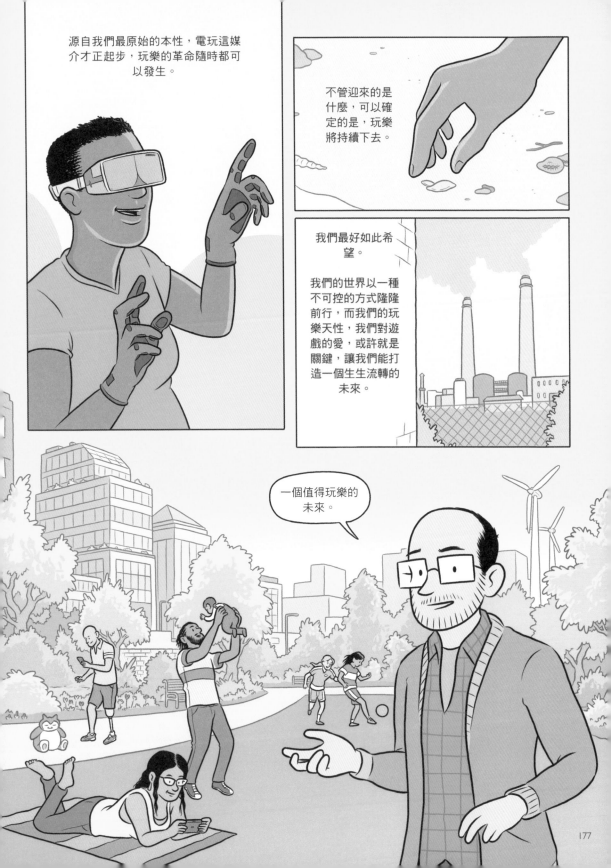

遊戲結束

1997。紐約市。

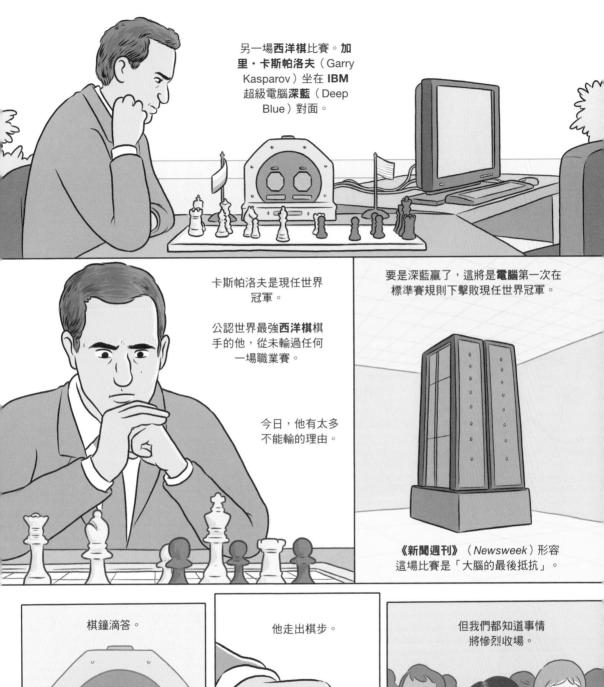

另一場**西洋棋**比賽。**加里・卡斯帕洛夫**（Garry Kasparov）坐在 **IBM** 超級電腦**深藍**（Deep Blue）對面。

卡斯帕洛夫是現任世界冠軍。

公認世界最強**西洋棋**棋手的他，從未輸過任何一場職業賽。

今日，他有太多不能輸的理由。

要是深藍贏了，這將是**電腦**第一次在標準賽規則下擊敗現任世界冠軍。

《新聞週刊》（*Newsweek*）形容這場比賽是「大腦的最後抵抗」。

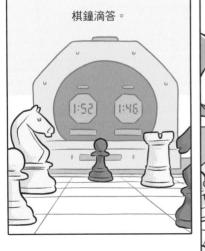

棋鐘滴答。

他走出棋步。

但我們都知道事情將慘烈收場。

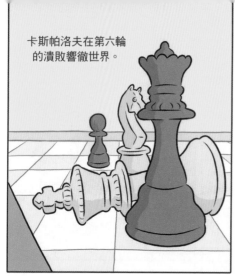

卡斯帕洛夫在第六輪的潰敗響徹世界。

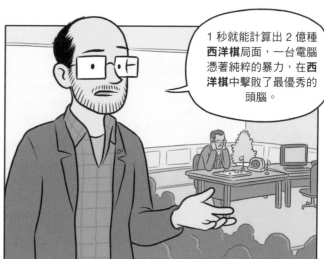

1 秒就能計算出 2 億種**西洋棋**局面，一台電腦憑著純粹的暴力，在**西洋棋**中擊敗了最優秀的頭腦。

歷經**馮・肯佩倫**的土耳其行棋傀儡、洛芙萊斯與**巴貝奇**的**分析機**，以及**圖靈**的西洋棋程式 **Turochamp**，機器擊敗人類的大業終於實現。科學家與程式設計師數十年來的努力終於有所回報。

卡斯帕洛夫大為震驚，他指控 IBM 的深藍偷偷用了「上帝之手」*，因為它的其中一手展現出反常的創意。

不過並非卡斯帕洛夫所想的那樣，這場比賽並無人為介入，其實深藍的那一手是**機器故障**所致。深藍的神來之筆其實是個失誤。是程式設計本身的瑕疵。

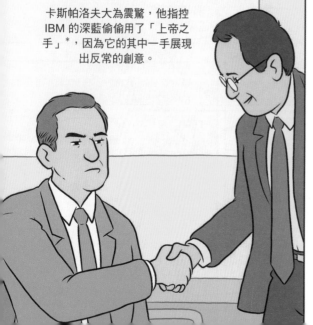

那天，深藍不僅擊敗了世界最強**西洋棋**棋手，有那麼一瞬間，它也通過了「圖靈測試」。

*上帝之手（hand of God），典自 1986 年世足八強賽阿根廷對戰英國時，阿根廷球員迪亞哥・馬拉度納（Diego Maradona）以手部觸球得分，該比賽阿根廷以 2：1 獲勝，並最終獲得總冠軍。這個「上帝之手」進球在當時引發極大爭議。

深藍的勝利，對很多人來說是極具象徵性的一刻，**《衛報》**（*The Guardian*）盛讚其為「電腦的一大步」。

這無疑是機器學習與電腦運算能力的里程碑，它也成了人工智慧發展的重要一環。如今人工智慧每年都有驚人進展。

2011 年，IBM 的語言處理系統**華生**（Watson）學會益智節目**《危險邊緣》**（*Jeopardy*）的遊戲規則並擊敗前任人類冠軍，抱走一百萬美元獎金。

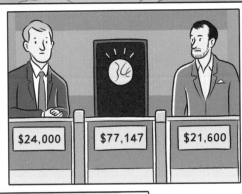

然後在 2017 年，擁有自學能力的 Google 程式 **AlphaZero** 啟動才三天，便能擊敗人類**圍棋**大師。

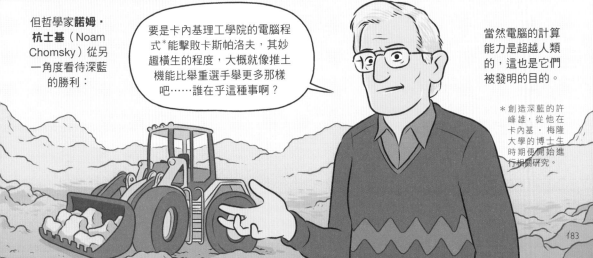

但哲學家**諾姆·杭士基**（Noam Chomsky）從另一角度看待深藍的勝利：

要是卡內基理工學院的電腦程式*能擊敗卡斯帕洛夫，其妙趣橫生的程度，大概就像推土機能比舉重選手舉更多那樣吧……誰在乎這種事啊？

當然電腦的計算能力是超越人類的，這也是它們被發明的目的。

* 創造深藍的許峰雄，從他在卡內基·梅隆大學的博士生時期便開始進行相關研究。

卡斯帕洛夫落敗了，但人類並未因此失去什麼。玩樂不是只為勝利而生，不一定要為了勝利汲汲營營。

玩樂定義了我們人類物種。從篝火與歌唱，再到文化與科技。從躲貓貓，再到**《太空戰爭！》**與深藍。我們的每次進化，都是「根植於玩樂這片原始沃土」。

玩樂是我們**成長**的場所。遊戲讓我們自由變身，為我們開啟身分認同的各種可能、測試我們的極限並擴展我們的經驗領域。

遊戲讓我們探索新世界，也讓我們更懂自己世界的規則與結構。

遊戲讓我們更能同理與理解他人經歷，也讓我們以新觀點看待命運與抉擇。

最後，遊戲提供一種**潛力**。
一個跨越現實限制的機會，去探索純粹的可能性。

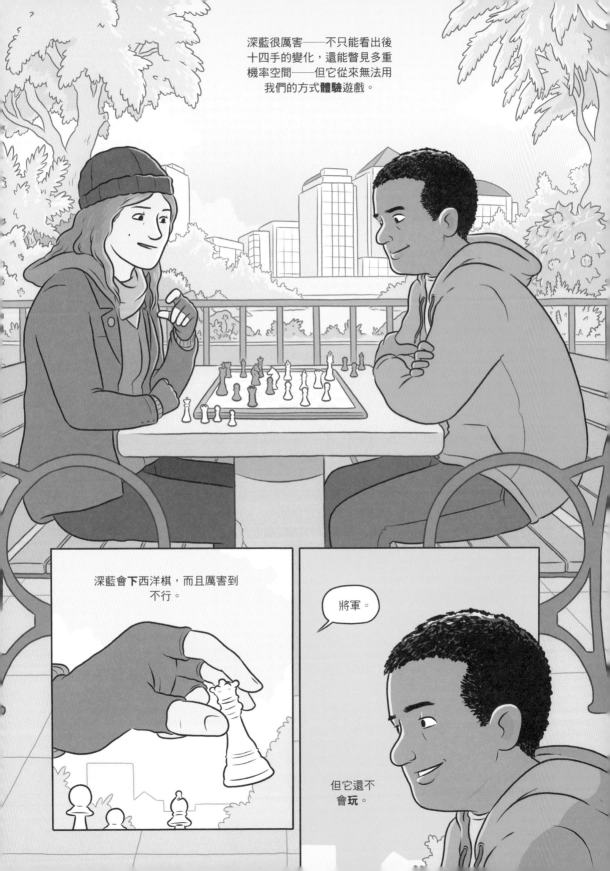

逐格分析

P15

「玩樂」到底是什麼？ 這問題哲學家與學者已挑戰了好幾個世紀，玩樂擁有各種形式，它可以是一種模擬式學習，也可以看作是我們過剩精力的宣洩。

哲學家伯爾納德·舒茲（Bernard Suits）對「何為玩樂」提供了一個基本概念：「玩遊戲就是自找障礙，然後嘗試克服。」（*The Grasshopper: Games, Life and Utopia* by Bernard Suits, p. 55）。另一方面，歷史學家**約翰·赫伊津哈**（Johan Huizinga）為此添加了更複雜的定義：「總結玩樂的形式特徵，我們可以說玩樂有意識地自外於『日常』生活，它是一種『非嚴肅』的自由活動，同時它對玩家的吸引力既強烈又徹底。這是一種無涉物質利益的活動，裡頭不會有什麼賺頭。它依照固定的規則，條理分明地在自己的時空範圍中運作。它促進社群的形成，而這些社群傾向保密，並會以變裝等方式凸顯他們與日常世界的區別。」（Johan Huizinga, *Homo Ludens: A Study of the Play Element in Culture*, p. 13）

「玩樂」的英文是「play」。在英文中，「play」一詞擁有多重意義——瞎混、扮演、競賽、合作、表演、自由。從很多方面來說，「play」都拒絕被定義，或至少拒絕被限縮在單一概念。我本來就不是什麼定義控，所以我不會執著於其中一種。簡單來說，讓我「play」就對了。

P16

第 1～3 格：動物玩樂與人類玩樂之間的關聯性，詳見 Paul Shepard, *The Tender Carnivore and the Sacred Game.*

雖然動物玩樂最明顯的例子，都是在哺乳動物中發現的，但整個動物世界其實都能見到玩樂蹤跡。對戈登·M·伯格哈特（Gordon M. Burghardt）來說，玩樂源自古代動物生活：「這令人幡然醒悟，原來脊椎動物與無脊椎動物某種程度上都參與了玩樂，玩樂的星火或可上溯自這些群體的共同祖先，也許更早，說不定早在 12 億年前就有了。」（Gordon M. Burghardt, 'Play and evolution', p. 491）

作家大衛·格雷伯（David Graeber）打趣地建議我們可以回溯得更徹底：「如果電子能自由行動——如果就像理查·費曼（Richard Feynman）所說，電子『能做任何它想做的』——那麼電子只能是以自身為目的而自由行動。這意味著在物理現實的絕對基礎上，我們是為了自由本身才遇見自由——這也意味我們遇見了最粗胚的玩樂形式。」（David Graeber, 'What's the point if we can't have fun?', web）

P17

第 1～2 格：約翰·赫伊津哈推論，人類的所有文化與成就都源於玩樂。他為我們展示藝術、儀式與玩樂之間的關聯，首先，他論證了它們之間其實幾無區別，接著，他揭露它們如何演變成更複雜的文化概念，如法律、哲學與科學。就像他所說的，「所有一切都根植於玩樂這片原始沃土」（Johan Huizinga, *Homo Ludens: A Study of the Play Element in Culture*, p. 5）。

就我個人而言，這論點我很買單。像我現在會當漫畫家，就是出於玩樂的心。孩童時期，我會畫漫畫與寫故事來玩；青少年時期，我花了無數小時玩圖像編輯軟體、動畫軟體以及影像編輯軟體。這些我全做遍了，不是為了生存，全是為了好玩。

第 3～5 格： 人類所留下最原始的活動痕跡中，許多其實都是玩樂的產物。古代洞穴壁畫可追溯至四萬年前，許多舊石器時代出土的笛子，亦有三萬五千年至四萬三千年的歷史，它們是已知最早的樂器。人類已知用火最早或可追溯至一百多萬年前。

第 3 格：有關這些**早期遊戲圖版**，詳見 St John Simpson，'Homo ludens: The earliest board games in the Near East'，該文章涵蓋一系列地點，橫跨當今約旦與埃及。這些早期的人類居所中，飽含著人類的驚人才智。在艾因·哈薩（'Ain Ghazal）遺址中，考古學家除了找到最早的遊戲圖版，還找到了美麗的陶瓷人像。

在伊朗的焚城（Burnt City，3,200–2,100 BC）遺址中，考古學家發現世上最早的**雙陸棋**（backgammon）及**六面骰**。遺址中的其他發現同樣令人著迷。在一具遺骸中，他們發現一顆瀝青製的人造眼球，其上覆有一層金，並刻有虹膜，以金線固定在佩戴者的頭骨中。遺址中還有一只飾有瞪羚（gazelle）圖樣的高腳杯，當你旋轉高腳杯時，瞪羚便會隨著旋轉做出跳躍動作。考古學家相信這是人類動畫技術的最早案例。詳見 Richard C. Foltz, *Iran in World History*, p. 6。

如歷史學家歐文·芬克爾（Irving Finkel）所認為的，圖版遊戲極易從歷史記錄中消失。在馬來亞（Malaya），西洋棋棋子是從嫩竹筍切下的，當棋子被吃子時，它也會立刻進到玩家肚中。印度的布製遊戲圖版會遭昆蟲啃食。而那些暫時刻劃在木頭與沙子中的遊戲圖版也很容易永久消失。詳見 Irving L. Finkel，'Introduction'，p. 2。

第 4 格：**播棋**的玩法是，玩家需輪流在圖版周圍的凹洞中播下棋子，並在遊戲結束前獲得盡可能多的棋子。咸認為該遊戲的靈感源自農人播種的過程（Irving L. Finkel，'Introduction'，p. 2）。

第 1 格：詳見 St John Simpson，'Homo ludens: The earliest board games in the Near East'。

第 3～5 格：詳見 Garry Chick，'Anthropology/pre-history of leisure'，p. 46。

理論家艾斯班·艾瑟特（Espen Aarseth）與帕維爾·格拉巴奇克（Paweł Grabarczyk）認為**塞納特棋**是一具「調皮的遺骸」（ludic corpse）。僅管遊戲圖版與棋子都已尋回，但遊戲規則與機制已遺落在歷史中。某種意義上，塞納特棋已死，因為「這款遊戲的靈魂已逝」（Espen Aarseth and Paweł Grabarczyk，'An ontological meta-model for game research'，p. 14）。

第 4 格：引自 Peter A. Piccione，'The Egyptian game of senet and the migration of the soul'，p. 59。圖為埃及王后妮菲塔莉（Nefertari，在位期間為 1,295–1,255 BC）的陵墓壁畫。不過塞納特棋還可追溯至西元前 3,300 年的墨內拉（Merknera）陵墓，裡頭的象形文字、圖版殘片與棋子，皆顯示了該遊戲的蹤跡。**塞納特棋**很可能在此之前就已逐步成形——也許是在農民之間發展起來的，就跟過去許多遊戲一樣。

第 1 格：**瑪西秀奇朵**除了是賭博之神，祂也是歡樂、花朵、藝術及音樂之神。在西元前 1,600 年以前，中美洲人便用橡膠樹的乳膠發明了橡膠球。就像早期許多遊戲一樣，這些橡膠球一開始很可能是作為儀式之用，而後才逐漸發展成各種球類遊戲，玩法類似現今的壁球（racquetball）、排球與籃球。

第 2 格：在英國殖民統治時期，**吉安·喬巴**過繼到英國人手中，並硬是被轉變成現所熟知的「童年經典遊戲」**蛇梯棋**。在薩爾曼·魯西迪（Salman Rushdie）的**小說《午夜之子》**（*Midnight's Children*，1981）中，故事敘述者對該遊戲有一段優美描述：

所有遊戲都有道德性；而蛇梯棋抓住了其他遊戲都望塵莫及的永恆真理：遊戲中，每一座你想攀爬的梯子旁，都會有一條蛇在拐角埋伏，一梯一蛇互為補償。但不只如此；遊戲不只是恩威並濟這麼簡單；它還隱含了事物恆常不變的二元性，像是上與下、善與惡；梯子的堅實理性，平衡了毒蛇的詭祕曲折；從梯子與眼鏡蛇的對立中，我們看見了 α 與 ω，看見了父與母，我們彷彿隱喻地望見了萬物的對立。（p. 160）

第 3 格：詳見 Irving L. Finkel，'Introduction'，p. 2。圖為歷史中的各種**擲骨**與**骰子**。其中綠色的**二十面骰**值得一提：這種骰子現跡於羅馬、希臘與埃及的古代遺址。它們許多至今起源未明，用途亦不詳——但大多刻有希臘文、埃及文或拉丁文。這種骰子每面都刻有一名埃及神祇的名字，擲骰者可依此判斷該向哪位神求助；詳見 Met

Collection, 'Twenty-sided die (icosahedron) with faces inscribed with Greek letters'。

第 4 格：雖然**擲骰遊戲**的歷史價值常因其與賭博的關聯而被貶低，但在幫助人類理解機率這方面，骰子的地位不容忽視。在十六世紀的威尼斯，吉羅拉莫·卡爾達諾（Gerolamo Cardano）——多才多藝的科學家兼惡名昭彰的賭徒——欲從擲骰中悟出數學規律，藉以摸索出改善「運氣」的方法。在這過程中，他為機率論打下基礎，證明了事物的各種可能結果，都可以用比率或分數的形式來呈現（例如：六分之一的機會）。他也證明我們可以透過將機率相加甚至相乘，來處理更複雜的機率問題。他的成果接著由布萊茲·帕斯卡（Blaise Pascal）與皮耶·德·費馬（Pierre de Fermat）承繼，兩人於 1654 年解決了歷史悠久的數學難題「點數分配問題」（problem of points）——該問題假設兩位玩家進行骰子遊戲，但玩到一半卻不得不中斷，那麼如何才能「公平」分配兩位玩家應得的獎金或點數？帕斯卡與費馬共同打造了現代統計學的根基，今日的保險業與股市可說都是源自他們。詳見 Steven Johnson, *Wonderland: How Play Made the Modern World*, pp. 188–90。

P22

第 1 格：引自 Irving L. Finkel, 'Introduction', p. 1。圖中的遊戲圖版左至右為：**盤蛇圖**（mehen）、**獵犬與豺狼**（hounds and jackals）、**五十八洞**（fifty-eight holes），這些都源自古埃及，最右上角為**播棋**。

第 2～3 格：此兩圖中的遊戲皆為**烏爾王族局戲**，這是一種盛行於中東的擲賽遊戲（race game）。我們已在一塊西元前 177 年的泥板上尋獲遊戲規則，不過遊戲圖版則可追溯至西元前 3,000 年。我們在遊戲王圖坦卡門的陵墓中發現了四塊遊戲圖版，另外這位法老還將兩組塞納特棋帶往來世。出土於豪爾薩巴德市（Khorsabad）薩爾貢二世（Sargon II，在位期間為 721–705 BC）皇宮的人面牛身雕像上，則出現了該遊戲的塗鴉，現今展於大英博物館。詳見 William Green, 'Big game hunter'。

第 4 格：古羅馬人相當**熱衷**於他們的圖版遊戲與骰子遊戲，這些遊戲布滿公共場所，並構成公共景觀。總體來說，技巧類遊戲是比運氣類遊戲擁有更高的文化地位，不過兩者都發展蓬勃，儘管後者是非法的。其他熱門的羅馬圖版遊戲還有**傭兵遊戲**（Latrunculi，一種羅馬西洋棋）與**跳房子**。詳見 Francesco Trifilò, 'Movement, gaming, and the use of space in the forum'。

第 5～6 格：此兩圖中的遊戲為古中國的**圍棋**。圍棋最早在古中國史書《左傳》中被提及，因此該遊戲能溯及西元前 548 年以前。

P23

第 6 格：圖中是已知最早的一批**西洋棋**，1977 年發現於烏茲別克。這些棋子絕世華美，它們雕成動物形狀，有時雕成人形。西元 650 年穆斯林征服波斯後，西洋棋成了早期穆斯林社會的要角。為了服膺伊斯蘭律法，棋子被雕成抽象的形狀，而非先前華美的動物形狀或人形。詳見 David Shenk, *The Immortal Game: A History of Chess*, pp. 30–33。

第 7 格：西洋棋歷史學家格哈德·約斯滕（Gerhard Josten）認為許多古代遊戲都流有**西洋棋的血統**：像是中國的**圍棋**與**六博棋**，以及印度的**巴吉西棋**（pachisi）與**喬巴棋**（chaupar，英國**魯多棋**〔ludo〕的前身）。以上印度及英國棋戲皆為**十字戲**。西洋棋在誕生的最初幾個世紀，便生生不息、不斷進化，它擁有不同的形式，並逐漸變成現今我們熟知的樣貌；詳見 Gerhard Josten, 'Chess: A living fossil'。

板棋（tafl）比**恰圖蘭卡**還早幾百年，且玩法上有許多類似處。該遊戲源自維京文化，開局前先將國王與護衛軍擺在棋盤正中，並在棋盤的四個邊都放上敵方棋子，敵方棋子能力較弱但數量更多。板棋傳遍北歐，但 12 世紀**西洋棋**來到北歐後，板棋便被西洋棋取代。

P24～25

第 1 格：有關西洋棋的傳播，詳見 David Shenk, *The Immortal Game: A History of Chess*, p. 18。

西洋棋是如此帶有神話色彩：據說它是摩西送給人類的贈禮、是畢達哥拉斯設計的數學訓練道具（ibid., p. 14）、亦是巴比倫哲學家用以教導暴君以未米羅達（Evil-merodach）理性與領導統御的工具。詳見 Jenny Adams, *Power Play: The Literature and Politics of Chess in the Late Middle Ages*, p. 15。

第 4 格：這張地圖是根據 Henry A. Davidson, *A Short History of Chess* 一書的內頁封面所繪。

第 5 格：引自 Steven Johnson, *Wonderland: How Play Made the Modern World*, p. 185。繼《聖經》之後，世上第二本以英文印刷的書籍是道明會修士雅各布斯‧德‧切索利斯（Jacobus de Cessolis）所著的**《西洋棋》**（*The Game of Chess*）。這本西洋棋指南亦針對當時的中世紀社會做了有力論述，它詳究西洋棋中每顆「棋子」之間的關係，並將其類比到正常社會中各階層人們之間的關係。有關此一主題，詳見 ibid., pp. 173–7。

第 6 格：這些用海象象牙製成的**烏伊格棋子**或**路易斯棋子**，據信來自 12 世紀挪威的特隆赫姆市（Trondheim）。當時，外赫布里底群島（Outer Hebrides）由挪威統治，當挪威船艦離開群島、駛往更富庶的愛爾蘭殖民地時，這些棋子可能因此被遺留在路易斯島。棋子深鎖石箱，直至 1981 年才又重見天日，發現者麥爾坎‧麥克勞德（Malcolm MacLeod）是在沿著路易斯島烏伊格灣的沙灘行走時尋獲它們的。

關於這七十八顆棋子的館藏權，近年來爭議不斷。目前，有六十七顆棋子在倫敦展出，另外十一顆在愛丁堡的蘇格蘭國家博物館展出。這類館藏爭議一直存在，烏伊格棋子只是冰山一角；例如像大英博物館的展品，許多其實都是在大英帝國時期從別的國家偷來或奪來的，而今仍未歸還。

第 7 格：圖為**俄國首位沙皇伊凡雷帝**（Ivan the Terrible，在位期間為 1547–1584）。根據歷史學家哈洛德‧墨瑞（H. J. R. Murray）的說法，這位沙皇當時深受教會影響，明令玩遊戲就跟酗酒、巫術、狩獵、舞蹈一樣，為同等邪惡的罪行。當時有份手稿如此記載：「無論是本人去玩遊戲，或是本人沒玩，但卻沒有禁止與阻止他的主人、女主人、孩子、僕人、手下的農民去玩遊戲……那麼他們都得一起墮入地獄，並受到全面詛咒。」（引自 H. J. R. Murray, *A History of Chess: The Original 1913 Edition*, p. 381）。

P26

第 2 格：**肯佩倫**（Kempelen）是一個真正的發明家與研究者。在推出**土耳其行棋傀儡**的同一年，他也開始著手開發會說話的機器（speaking machine）。這項工作將佔據他人生接下來的二十年，期間他寫了一篇關於人類說話能力的論著。他的最終設計，複製了人類說話能力的各項機制——該設計結合了橡膠製的嘴唇、鼻孔、喉嚨，並以風箱作為肺部。該機器需由一名熟手操作，它能以義大利語、法語與英語說出完整句子。1804 年肯佩倫死後，這台說話機在歐洲巡迴展出，並啟發年輕的亞歷山大‧葛蘭‧貝爾（Alexander Graham Bell）日後打造出電話機（R. Linggard, *Electronic Synthesis of Speech*, p. 9）。

P27

第 1 格：肯佩倫死後，巴伐利亞音樂家約翰‧梅爾策（Johann Mälzel）買下了土耳其行棋傀儡，並帶著它四處巡演。故事是這樣的，拿破崙在與土耳其傀儡交手時，每一步都想戲弄機器，藉此測試機器。他會先個出其不意的一步，然後做一些偷吃步的動作。拿破崙第三次又想作弊時，傳奇也誕生了：土耳其傀儡大手一揮，盤上棋子掃落一地。

梅爾策 1838 年死於海上，土耳其傀儡留給他的一位朋友，但他朋友後來把它賣了。1854 年火舌吞噬了保存它的博物館，土耳其傀儡一併燒毀。

第 2 格：引自 Robert Willis, *An Attempt to Analyse the Automaton Chess Player of Mr de Kempelen*, p. 11。

第 3 格：多年來人們對土耳其傀儡的運作方式有諸多猜測，不過要到它被燒毀後，祕密才真正揭開，相關文字記載於賽勒斯‧威爾‧米歇爾（Silas Weir Mitchell）1857 年為《西洋棋月刊》（*The Chess Monthly*）撰寫的一篇文章中。

破譯員暨數學家艾倫‧圖靈（Alan Turing）也有一則土耳其傀儡故事，但大概是瞎扯的：「棋賽進行到一半時，有人突然大叫『失火了！』，這下這台機器終於露出馬腳，機器裡的那個人為了逃出生天，導致機器進入某種發狂狀態。」（Alan Turing, 'Digital computers applied to games', p. 286）

P28

第 2 格：引自 Charles Babbage, *Passages from the Life of a Philosopher*, p. 465。

第 4 格：詳見 Nick Montfort, *Twisty Little Passages: An Approach to Interactive Fiction*, p. 76。僅管這台 **El Ajedrecista 下棋機**有諸多限制，但對歷史學家尼克·蒙克福特（Nick Montfort）來說，該機器依然可視為是第一款電腦遊戲。

P29

第 2 格：波蘭密碼局早在 1927 年便與**恩尼格瑪密碼機**交鋒過。當時一個裝有德國密碼機的包裹意外地被送至波蘭海關，而德國代表想取回包裹的焦急態度立刻引起懷疑。波蘭密碼局被召來展開調查，他們仔細檢查機器後，才將機器重新包裹寄回。在接下來幾年裡，波蘭密碼局試圖破解這些透過電波傳送的德國密碼，但徒勞無功。

後來數學家馬里安·雷耶夫斯基（Marian Rejewski）加入戰局，他用純數打破僵局，於 1932 年重新打造出一台前所未有的改良版恩尼格瑪密碼機。而德國人那邊，他們做出的密碼機越來越複雜；不過雷耶夫斯基與他的數學家同伴耶基·羅佐基（Jerzy Róycki）及亨里克·齊加斯基（Henryk Zygalski）並沒有落後太多。1938 年，他們打造出一系列名為「bomba」的密碼機，它能迅速破解德國密碼。

圖中人物正是雷耶夫斯基。交付密碼機不久後，雷耶夫斯基與他的團隊便逃離波蘭，持續著與德國的密碼戰，他們先是到法國，而後又到了英國。有關馬里安·雷耶夫斯基的事蹟，詳見 Eilidh McGinness, *The Cypher Bureau*。

P30

第 4 格：這台**恩尼格瑪密碼機**能將任何字母轉換成原本字母以外的所有字母。由於不能轉換成原本的字母，這也成了圖靈團隊的破口。

第 7 格：詳見 Jeffrey T. Richelson, *A Century of Spies: Intelligence in the Twentieth Century*, p. 176。

P31

第 1 格：詳見 Alan Slomson, ‘Turing and chess’, p. 623。據說圖靈的西洋棋其實沒有特別厲害，但他就跟布萊切利園的其他人一樣，非常愛下西洋棋。

第 2 格：**電腦計算機的歷史**其實還能再往回推。目前已知最早的計算工具，是 4,500 多年前巴比倫人發明的算盤。安提基特拉儀（Antikythera mechanism）是西元前 100 年左右古希臘人發明的類比計算機，用於天體預測與曆象追蹤。在中世紀伊斯蘭世界，人們會手拿星盤，利用上頭各種大小的轉盤來導航或做三角測量，星盤甚至能為穆斯林指出麥加方位。在 18 世紀，多才多藝的德國發明家戈特弗里德·萊布尼茨（Gottfried Leibniz）構思了（或說剽竊了）第一個二進制系統，並以此打造了步進計算器（stepped reckoner），這是台能做加減乘除的機械式數位計算機。到了 19 世紀，查爾斯·巴貝奇（Charles Babbage）與愛達·洛芙萊斯（Ada Lovelace）開始構思分析機（Analytical Engine），理論上該機器能夠讀取各種程序並執行各種工作，包括複雜的演算。有關電腦計算機的歷史，詳見 Gerard O'Regan, *A Brief History of Computing*。

第 6 格：電腦計算機發展史背後的這些女性，在薩迪·普蘭（Sadie Plant）的**著作《0 與 1：數據之女 & 前沿科技》**（*Zeroes and Ones: Digital Women and The New Technoculture*，1997）中有著精采記述。電腦的英文「computer」原指「做計算的人」，後來才演變為我們所熟知的「電腦」之意。因此可以說，當時那群聚首一室、處理著複雜計算的聰慧女性，才是真正意義上的第一批「computer」。

Bombe 問世前，布萊切利園的這群幕後女性日以繼夜破解恩尼格瑪密碼。Bombe 問世後，她們轉而開始操作這台機器。直到戰爭結束前，這群人稱「Wrens」（譯註：Women's Royal Naval Service〔英國皇家女子海軍〕的簡稱，亦有「鷦鷯」之意）的女性共達 2,500 人，她們從事轉譯與破譯工作，並負責操作 Colossus 與 Bombe 等電腦，她們所破解的密碼足以扭轉戰局。

她們的貢獻在那個性別歧視的社會中並未獲得承認，直到近年才被人發掘。然而，這群女性無疑是第一批電腦先鋒。葛蕾絲·哈珀（Grace Hopper）是最早的電腦程式設計師之一，並於 1943 年參與哈佛馬克 1 號（Harvard Mark I）的程式設計；ENIAC 的程式設計亦是由一個七人女性小組負責的，這是第一台數位可編程電腦，於 1946 年問世；另一方面，瑪格麗特·漢彌頓（Margaret Hamilton）則為阿波羅太空計畫編寫了機艙用飛行軟體。

對 Bombe 操作員黛安娜·佩恩（Diana Payne）來說，圖靈團隊的成就是輝煌的，「但他們的成果背後，是近兩千

名 Wrens 不懈的苦勞與堅忍。」（Diana Payne, 'The Bombes', p. 136）

P32

第 1 格：引自 Alan Turing, 'Digital computers applied to games', p. 289。這個概念便是**圖靈測試**的基礎。圖靈 1950 年提出的圖靈測試中，一名人類測試員會對兩名受試員進行一連串提問，問與答皆只透過鍵盤與螢幕來進行。其中一名受試員為電腦，若該電腦的應答，能讓人類測試員以為自己在跟另一名人類交流，那麼該電腦便通過了圖靈測試。

自此，圖靈測試的概念不斷擴展，其核心概念大致是：只要電腦通過圖靈測試，就代表人類確信電腦具有智能，甚或確信電腦就是人類。許多人對這個測試的概念與意義提出批判。如 AI 歷史學家史都華・羅素（Stuart Russell）與彼得・諾維格（Peter Norvig）所說：「像航空工程的教科書，就不會為自己的領域定出像是『做出連鴿子都能騙過的鴿子飛行器』這種目標。」（Stuart Russell and Peter Norvig, *Artificial Intelligence: A Modern Approach*, p. 3）

第 4 格：此插圖繪自 David Shenk, *The Immortal Game: A History of Chess*, p. 212。事實上在圖靈之前，德國電腦科學家康拉德・楚澤（Konrad Zuse）早在 1941 年就在開發**西洋棋程式**。那時他正為世上第一台可編程電腦 Z3 開發程式語言 Plankalkül，在開發過程中西洋棋程式也應運而生。他所開發的西洋棋程式從未面世，直至 1970 年代才為世人發掘。

P33

第 1 格：**圖靈**有生之年都未能見到他的程式在電腦上實際運行。讓人痛心的是，他的晚年充滿迫害與悲劇。某次圖靈家中遭搶，追蹤報導下，他是同性戀的事實也浮出檯面，1952 年，圖靈以「嚴重猥褻」的罪名遭英國法院定罪。圖靈選擇緩刑而非監禁，他被迫接受合成雌激素（synthetic estrogen）療法，這對他的身體造成嚴重破壞。1954 年，他死在家中，死因為氰化物中毒。他的死被裁定為自殺。

2013 年，圖靈受女王赦免；其他遭類似原因定罪的同性戀男子則要到 2017 年才被赦免。許多人認為英國政府應要為過去的這類恐同執法致歉，而且也要認清，所謂「赦免」，就是承認當初這些相關執法人員真的是大錯特錯。

第 2 格：圖為美國數學家克勞德・夏農（Claude Shannon），他的西洋棋程式跟圖靈一樣，不同棋子都被分配了不同比重，以此來讓盤面的損益最佳化。

第 3 格：亞瑟・山繆（Arthur Samuel）的**西洋跳棋程式**是最早的自適應學習程式之一。它用以下三招達成自適應學習：它會分析現實世界人類玩家的對戰數據；它會記錄自己與人類的對戰；最後，它會與自己的修正版對戰，贏的程式將會留存，輸的程式將被廢棄。

我們可以將這些最早的西洋棋程式與西洋跳棋程式，視為世上最早的遊戲「機器人」——有了這些 AI 對手，玩家即使獨自一人也能享受多人遊戲。

P36

第 4 格：引自 Alan Turing, 'Digital computers applied to games', p. 287。

第 5 格：詳見 Tristan Donovan, *Replay: The History of Video Games*, p. 6。

第 6 格：電腦遊戲的早期歷史我們只能拼湊而成。如遊戲歷史學家亞歷山大・史密斯（Alexander Smith）所說，在我們熟知的那段歷史之外，「過去那群研究者做過的電腦遊戲，極有可能還包括邏輯益智遊戲、圖版遊戲、卡牌遊戲、軍事模擬遊戲等，這些遊戲未受太多曝光，且早已失傳。」（Alexander Smith, 'The priesthood at play: Computer games in the 1950s', web）

P37

第 2 格：如歷史學家史蒂芬・李維（Steven Levy）所論述，**「hacker / 駭客」**一詞源自麻省理工學院，「hack / 駭」一詞最初是指學生定期搞出的精巧惡作劇。鐵路模型技術俱樂部對這樣的嬉鬧異常重視：「你搞出的大事必須創新、有風格、技巧精湛，才夠稱作 hack。」（Steven Levy, *Hackers: Heroes of the Computer Revolution – 25th Anniversary Edition*, p. 6）

第 2 格：如李維所說：「關鍵就是要讓電腦更有用，電腦必須讓使用者興奮，電腦必須有趣到讓人們忍不住去玩它、探索它，最終駭入它。」（ibid., p. 38）

第 2 格：圖為羅素最愛的小說之一：E・E・史密斯（E. E. Smith）的 **《銀河勇士》**（*Lensman*）系列。羅素曾說這部小說啟發了他的 **《太空戰爭！》**（*Spacewar !*，1962）。

第 2 格：**《太空戰爭！》** 絕對是革命之作，但背後這群狂熱程式設計人員締造的事蹟卻很容易被略過。《太空戰爭！》表面上是遊戲，但對程式設計領域來說，卻是一次超空間跳躍。無論是 Expensive Planetarium 程式中精確無比的圖模式（graphical model），或是「多人共同開發」合作模式的催生，《太空戰爭！》都開創了各種先河。這款《太空戰爭！》示範了人類與電腦「實時」（real-time）互動的新可能，這在當時幾乎前所未見。

第 5 格：詳見 ibid., p. 45。幸運的是，我在繪製這些分鏡時，有大量 **PDP-1** 的圖像紀錄可供參考，也有找到一些主創成員的照片。科托克（Kotok）與桑德斯（Saunders）製作的控制器就比較沒有完整的圖像紀錄，多虧湯瑪斯・帝利（Thomas Tilley）鉅細靡遺地還原出這支控制器，讓我能有繪製參考；詳見 Thomas Tilley, 'Spacewar! controllers'。

第 6 格：數位設備公司迪吉多很滿意 **《太空戰爭！》**，甚至讓它成了 **PDP-1 的內建遊戲**。PDP-1 生產線出貨前最後的測試項目就是《太空戰爭！》，而消費者開機後第一個看到的也是《太空戰爭！》；詳見 Steven Levy, Hackers: *Heroes of the Computer Revolution – 25th Anniversary Edition*, p. 46。

IBM 的《太空戰爭！》禁令沒有維持太久。正如史都華・布蘭德（Stewart Brand）所說：「突然有好幾個月，研究計畫都死氣沉沉、毫無進展，於是禁令被撤銷了。顯然，《太空戰爭！》看似輕佻，實際上它是人們進行重要實驗時不可或缺的潤滑劑。」（Stewart Brand, 'Spacewar: Fanatic life and symbolic death among the computer bums'）我們一次又一次見識到，玩樂其實沒那麼單純，而玩樂的人也往往是處於一種學習或探索的狀態。

第 8 格：引自 Stewart Brand, 'Spacewar: Fanatic life and symbolic death among the computer bums'，關於 **《太空戰爭！》** 的誕生過程，還有一段優美、詩意且饒富趣味的描述：「它是電腦與圖形顯示器結下的私生子。它不隸屬於某人的宏大計畫。它不服務於某個宏大理論。它是一群放蕩青年的爆炸熱情。它是洪水猛獸，來勢洶洶……它是讓人頭大的行政問題。它是純粹的快樂。」（ibid.）

第 9 格：**《太空戰爭！》** 的故事已銘刻成電玩傳奇。正如遊戲理論家鮑伯・雷哈克（Bob Rehak）所說，「《太空戰爭！》的誕生所引發的崇敬之情，足可比擬《創世紀》。」（Bob Rehak, 'Playing at being – psychoanalysis and the avatar', p. 109）。

第 1 格：引自 Stewart Brand, 'Spacewar: Fanatic life and symbolic death among the computer bums'。

第 2 格：根據歷史學家崔斯坦・多諾萬（Tristan Donovan）的說法，比爾・匹茲（Bill Pitts）是個狂熱的城市探險家，比起上課，他對史丹佛的地下隧道以及禁止進入的建築更感興趣。他會遇見 **《太空戰爭！》**，是因為他闖入了學校的 AI 實驗室，剛好看見遊戲在 PDP-6 上運行；詳見 Tristan Donovan, *Replay: The History of Video Games*, p. 16。

第 1 格：引自 Bill Pitts, 'Bill Pitts, '68', web。

第 4 格：早在 1947 年，杜蒙實驗室公司（DuMont Laboratories）就有在搞鼓「陰極射線管娛樂裝置」（cathode-ray tube amusement device），不過要到拉爾夫・貝爾（Ralph Baer）推出家機 **Magnavox Odyssey** 後，在家打電動的夢想才真正實現。Magnavox Odyssey 發行於 1972 年 9 月，同年 11 月 **雅達利** 發行了街機遊戲 **《乓》**

（Pong），短短幾週《乓》就大獲成功，連帶刺激了 Odyssey 的銷量。其他競爭者相繼出現。1975 年，雅達利發行《乓》的專用家機，1976 年，玩具公司**美泰兒**（Mattel）發行了**《賽車》**（Auto Race）與**《美式足球》**（Football）等掌機遊戲。

P44

有關早期街機遊戲的熱血設計史，大事年表詳見 Tristan Donovan, Replay: The History of Video Games, pp. 65–93。

P45

第 3 格：引自 Mihaly Csikszentmihalyi, Flow: The Psychology of Happiness, p. 71。有關**心流**以及遊戲設計師對心流的應用，詳見 Jane McGonigal, Reality is Broken: Why Games Make Us Better and How They Can Change the World。

P46

第 1 格：雅達利女性工程師的故事，記載於 Cecilia D'Anastasio, 'Sex, Pong, and pioneers: What Atari was really like, according to women who were there'。該文章一面高歌這群經常被史書遺漏的雅達利女性，一面審視該公司當時既有的性別歧視文化。有關雅達利的銷售額，詳見 Tristan Donovan, Replay: The History of Video Games, p. 25。

第 2 格：圖中街機為**《槍戰》**（Western Gun〔日版名與歐版名〕/ Gun Fight〔美版名〕，1975）。在美版中，工程師採用 Intel 微處理器。這是遊戲史首創，而這個設計方案是革命性的：遊戲不再被設計成硬體，而是被編寫成能引導微處理器的軟體。微處理器的需求突如其來，讓遊戲發行商 Midway 一口氣把那個時代六成左右的 RAM 都買到手；詳見 ibid., pp. 41–2。

第 3 格：人們對電玩暴力的道德恐慌，最早便是由這款**《死亡飛車》**（Death Race，1976）引發的，本書之後會探討這個議題（見第150頁）。該遊戲的原型是**《撞車大賽》**（Demolition Derby，1975），作者是非裔美籍工程師傑瑞・勞森（Jerry Lawson），不過勞森對於《死亡飛車》這部跟風作有點不爽：「現在不是撞車，而是撞人！撞完人後還會立刻冒出墓碑！這群怪咖真是什麼都做得出來！」（引自 Tristan Donovan, Replay: The History of Video Games, p. 66）

勞森後來為快捷半導體公司（Fairchild Semiconductor）設計了家機 **Fairchild Channel F**。勞森的構想是利用公司最尖端的微處理器技術，做出一台**可替換遊戲卡匣的家機**。主機銷量平平，但其設計概念從此改變電玩。現今每部家機的生命週期都能延續數年，都要歸功於此：一部主機不再只限玩一種遊戲，其上不斷推出的新遊戲，總能令其永保常新；詳見 ibid., pp. 66–7。

第 4 格：跟**《銀河遊戲》**（Galaxy Game，1971）與**《電腦太空戰》**（Computer Space，1971）一樣，圖中**《太空大戰》**（Space Wars，1977）也是抄**《太空戰爭！》**（Spacewar !，1962）的。圖中另兩台為**《特技摩托車》**（Stunt Cycle，1976）與**《坦克》**（Tank，1974）。

第 5 格：圖為**《超級大白鯊》**（Shark Jaws，1975），該遊戲未獲授權，狂佔同年史蒂芬・史匹柏（Steven Spielberg）票房鉅片**《大白鯊》**（Jaws）的便宜。為怕《大白鯊》發行商環球影業來告，諾蘭・布希內爾（Nolan Bushnell）故意在雅達利旗下開設子公司 Horror Games 來發行這款遊戲，以與雅達利本家切割。

第 6 格：圖為**《夜間車手》**（Night Driver，1976），它是最早採用實時第一人稱視角的遊戲之一。

第 7 格：**《打磚塊》**（Breakout，1976）的誕生故事相當有趣。雅達利團隊的某人想出《打磚塊》的遊戲概念後，便將後續開發交給公司的一名嬉皮技術員：史蒂夫・賈伯斯（Steve Jobs）。賈伯斯把他的朋友史蒂夫・沃茲涅克（Steve Wozniak）也拉入伙，靠著沃茲涅克的汗水揮灑與專業知識，他們成功讓遊戲所需的積體電路少掉一半。根據歷史學家崔斯坦・多諾萬的說法，賈伯斯因為這項技術創舉獲得數千美元獎金，但他卻騙了沃茲涅克，讓他的錢少掉不只一半──只有可憐的 350 美元；詳見 ibid., p. 44。

第 8 格：引自 David Sudnow, Pilgrim in the Microworld, pp. 135 and 43；這本書對早期街機遊戲有著情感豐沛的描述。

第 2 格：引自 Tristan Donovan *Replay: The History of Video Games*, p. 76。這種説法可能是杜撰的。歷史學家馬克（Mark Fox）認為**硬幣短缺**比較可能是其他原因，包括預屯白銀。不過**《太空侵略者》**（*Space Invaders*，1978）很熱門倒是真的。到了 1982 年它的季度總收入達到 20 億美元，其 4.5 億美元的淨利，意味著它比當時票房最高的**電影《星際大戰》**（*Star Wars*，1977）還猛，《星際大戰》淨利不過 1.75 億美元；詳見 Mark Fox, 'Space Invaders targets coins'。

第 4 格：當街機征服了世界，**家機**便成了下一座戰場。在這之前雖然已有家機存在，但要到 1977 年 9 月雅達利推出 **Atari VCS**（又叫 **Atari 2600**）後，家用遊戲才真正搖旗革命。最後，遊戲真的能在家玩了。Atari VCS 就跟 Fairchild Channel F 一樣，內置微處理器，並且採用卡匣，不同的是，該主機有雅達利源源不絕的遊戲庫撑腰。Fairchild Channel F、Intellivision（美泰兒出品）、Magnavox Odyssey 等競爭主機苟延殘喘，而 Atari VCS 一步稱帝。

第 5 格：圖為沃特・戴（Walter Day）創立的**知名街機廳 Twin Galaxies**。沃特・戴在 80 年代早期為玩家的遊戲得分創設了紀錄機制，如今玩家挑戰世界紀錄分數的事宜便由 Twin Galaxies 這個組織負責主理。關於挑戰高分的文化以及沃特・戴在其中扮演的角色，在塞斯・高登（Seth Gordon）的紀錄片**《遊戲之王》**（*The King of Kong: A Fistful of Quarters*，2007）中有精采記述。有關街機銷售數字，詳見 Laura June, 'For amusement only: The life and death of the American arcade。

第 1 格：圖為唐娜・貝莉（Dona Bailey），她跟艾德・洛格（Ed Logg）一起為**雅達利**設計了**《大蜈蚣》**（*Centipede*，1981）。

第 2 格：圖為**《小蜜蜂》**（*Galaxian*，1979）。唐娜・貝莉大讚《小蜜蜂》，這款遊戲讓她決定離開通用汽車，轉而為雅達利寫程式：「我很喜歡《小蜜蜂》，我認為它異常美麗。我愛它重複的圖樣、它的色彩，以及它猛撲急轉的動作。我想做一款同樣美麗的遊戲。」（引自 Tristan Donovan, *Replay: The History of Video Games*, p. 85）

第 6 格：Fiero 是義語「為勝利自豪」之意。有關 Fiero，詳見 Nicole Lazzaro, 'Understand emotions', p. 23。誠如妮可・拉扎洛（Nicole Lazzaro）所説，「玩家不是按幾下按鈕就能獲得 Fiero；玩家必須先被挫挫鋭氣，因為 Fiero 是突破難關後才會有的獎賞。」（ibid., p. 23）

第 8 格：這格的繪製，參考了 1982 年 1 月 18 日《時代》（*Time*）雜誌的驚悚封面。該期雜誌大標寫著：「轟！唰！啪！電玩即將攻佔世界」（Gronk! Flash! Zap! Video Games Are Blitzing the World）。如遊戲理論家珍・麥高妮格（Jane McGonigal）所説，「電玩是完美的情感觸發器，它如此便宜、如此可靠、如此迅速，人類史上前所未見。」（Jane McGonigal, *Reality Is Broken: Why Games Make Us Better and How They Can Change the World*, p. 40）。

第 1 格：圖為**《大蜈蚣》**街機框體。

第 4 格：本插圖源自 Steve Bloom, *Video Invaders*, p. xix。

第 6 格：圖為非裔美籍創業家德洛雷斯・威廉斯（Delores Williams）營運的**街機廳 Space II Arcade**；詳見 S. Lee Hilliard, 'Cash in on the videogame craze', p. 43。

第 1 格：牆上海報為**南夢宮**（Namco）強打遊戲**《小蜜蜂》**與**《彈珠檯磚塊》**（*Gee Bee*，1978），後者的設計師即是岩谷徹。

第 2 格：**怪獸**（Kaiju）致敬日本電影特有的巨獸，如哥吉拉、摩斯拉與拉頓。

第 3 格：詳見 Tristan Donovan, *Replay: The History of Video Games*, p. 87。

第 4 格：「**卡哇伊**」（Kawaii）是日本 1950 年代以降逐漸形成的文化風尚。

第 2 格：《小精靈》（Pac-Man，1980）的 1982 年**專輯《Pac-Man Fever》**（小精靈狂熱）中有許多 ㄅㄧㄤˋ、ㄅㄧㄤˋ、叫的電音炸曲，如〈Froggy's Lament〉（青蛙哀歌）、〈Ode to a Centipede〉（蜈蚣頌）、〈Do the Donkey Kong〉（當個大金剛）。其中單曲〈Pac-Man Fever〉曾在美國告示牌百大熱門單曲榜排名第九。

第 4～5 格：左圖是聯合國教科文組織列為世界遺產的**阿傑爾高原**（Tassili n'Ajjer）**洞穴壁畫**，位於阿爾及利亞東南部；右圖為**電影《將軍號》**（The General，1927）中的**巴斯特・基頓**（Buster Keaton）。

擅於辨識人臉是我們的天性，我們甚至會把其他物體看成人臉（例如岩石、插座、車頭燈、格柵），這就叫**空想性錯視**（pareidolia）。這可能源自我們前意識（pre-conscious）的運作，它讓我們能識別其他人臉並判讀其情緒與意圖。這種現象讓漫畫家與遊戲設計師能盡情發揮，有時角色眼睛只是兩顆點點、嘴巴只是一條線，就足夠迷人、充滿辨識度。

第 6 格：詳見 Steven Poole, *Trigger Happy: Videogames and the Entertainment Revolution*, p. 148。

第 7 格：有趣的是，當**《小精靈》**在街機市場大獲成功、並為「電玩角色的設計」掀起革命時，卻也為雅達利的末日揭開序幕：雅達利在 Atari VCS 上推出的《小精靈》移植版品質低劣，讓雅達利的品牌信用大為受損。

第 1～2 格：左為**任天堂 1889 年在京都設立的第一個總部**，右為**任天堂 1970 年代以來的總部**，它們見證了任天堂從花牌、玩具公司、轉型為電玩公司的繁華年代。任天堂的代表玩具包括「戀愛測試機」（Love Tester）以及可伸縮取物的「超級怪手」（Ultra Hand）。**Game & Watch 系列掌機**的生命週期為 1980 年至 1991 年，期間發行了約 60 款遊戲。Game & Watch 一主機一遊戲的設計概念，後來被可替換卡匣的主機 **Game Boy** 所取代。

第 3 格：圖為**《雷達領域》**（Radar Scope，1979），該遊戲在日本極為暢銷；任天堂認為它在美國也一定能成功，於是把美國市場的全部預算，都押在 3,000 台《雷達領域》街機框體上。

第 5 格：引自 Tristan Donovan, *Replay: The History of Video Games*, p. 100。

第 6 格：詳見 Blake J. Harris, *Console Wars: Sega, Nintendo, and the Battle that Defined a Generation*, p. 42。

第 2～3 格：圖為卡蘿・蕭（Carol Shaw）與她的 **Atari VCS** 遊戲**《運河大戰》**（River Raid，1982）。為了克服記憶體限制，蕭利用程序化生成（procedural generation）演算法來儲存遊戲中漫長而複雜的關卡。只要使用同樣的初始值（starting value），遊戲就每次都能以相同方式呈現，這樣做也能節省寶貴的卡匣空間。蕭於 1978 年至 1984 年從事遊戲設計，先是在雅達利然後是在動視（Activision）。她被認為是雅達利最優秀的程式設計師之一，而 Atari VCS 主機之所以能熱銷，她的才華功不可沒。

第 4 格：如克里斯・科勒（Chris Kohler）所記載，宮本茂的靈感的確來自**《小精靈》**的設計意識。如宮本茂自己所說，《小精靈》是「第一款我覺得在設計上有下功夫的遊戲。那時遊戲是沒有什麼『設計師』的，因此大部分遊戲都不太具有設計意識。像我這種有設計背景的人，見到電玩界這種情況，就覺得有某種使命感。」（引自 Chris Kohler, *Power-Up: How Japanese Video Games Gave the World an Extra Life*, p. 36）

第 5 格：宮本茂對漫畫的愛催生了圖中這款**《大金剛》**（Donkey Kong，1981）。遊戲設計了四道不同關卡，並共同串起故事情節：大金剛綁走了寶琳，玩家要扮演英雄 Jumpman，突破重重關卡，最後將其救出。宮本茂堅持要在這款遊戲設置四道不同關卡，起初他的程式設計師團隊對此相當猶疑，因為這相當於是要寫出四款各自獨立的遊戲、然後集成一款，這在當時是很罕見的（ibid.）。

第 1 格：引述自宮本茂，詳見 Laura Sydell, 'Q&A: Shigeru Miyamoto on the origins of Nintendo's famous characters'。

第 2 格：引自 Marc Nix, 'IGN presents: The history of *Super Mario Bros.*'。

宮本茂對瑪利歐的設計作了如下說明：「我們必須把瑪利歐畫得小小的，同時又要讓他看起來像人。為此，我們

得畫出具有鑑別度的特徵，比如給他一個大鼻子。我們給了他小鬍子，這樣就不用畫嘴巴了。要讓這種小小的角色做表情實在太難了。我們也給了他一雙大手。我們想為角色創造出鑑別度，自然而然就會畫出這些……所以創造瑪利歐也沒有什麼特殊理論啦。瑪利歐在開發過程中不斷進化，最後就成了我想要的樣子。」（引自 Anjali Rao, 'Shigeru Miyamoto Talk Asia Interview'）

第 4 格：眼尖的讀者會發現瑪利歐的**配色**變了。在《大金剛》大獲成功後，任天堂緊接於 1983 年發行了**初代《瑪利歐兄弟》**（*Mario Bros.*），瑪利歐的配色也是在這時改變的。這是瑪利歐首次單飛，許多標誌性元素也在此時確立，包括綠水管、火球、金幣、烏龜，以及瑪利歐的兄弟路易吉。不過，今日為我們所熟知且喜愛的瑪利歐，是在橫向捲軸遊戲**《超級瑪利歐兄弟》**（*Super Mario Bros.*，1985）推出後才真正確立的。

P55

第 1 格：圖中遊戲片為**《超級瑪利歐兄弟 / 打鴨子》**（*Super Mario Bros. / Duck Hunt*，1985〔二合一遊戲〕）、**《魔界村》**（*Ghosts & Goblins*，1986）、**《熱血物語》**（*River City Ransom*，1989）、**《Gyromite》**（1985）。

第 3 格：**1983 年美國電玩市場崩盤**。過度飽和的市場、蔓生的遊戲機種、趁機撈一筆的過剩遊戲，這些都是造成崩盤的原因。遊戲製造商持續砸資金，但消費者對新遊戲的信心卻持續下降，遊戲產業泡沫化將只是時間問題。到了 1982 年，小型發行商相繼倒閉，他們過剩的庫存成了特價區常客，消費者變得比較不會去買那些比較貴的遊戲，而買了便宜遊戲的消費者也開始對遊戲品質失去信心。

其中**雅達利**災情最慘。1982 年，劣質遊戲充斥，這導致遊戲產業大崩潰（crash），而雅達利發大財的最後希望也完全滅絕。當年他們其中一款重點遊戲便是**《ET 外星人》**（*ET the Extra-Terrestrial*，1982），這是同名電影改編遊戲，該作匆匆製作，搶在 1982 年耶誕假期上架，評價極差且銷量慘澹。最後，雅達利遊戲庫存過剩，於是他們決定將 70 多萬份賣不出去的遊戲卡匣——包括《ET 外星人》在內——通通埋進新墨西哥州阿拉莫戈多市的垃圾掩埋場。

2014 年，塞克・潘（Zak Penn）在他的**紀錄片《雅達利：Game Over》**（*Atari: Game Over*，2014）中挖掘了這片掩埋場，這部片對於雅達利的早期發展及隨後的大崩潰，提出相當有意思的見解。

P56

第 1 格：**音速小子**被塑造成 X 世代酷小子，與瑪利歐的樂天形象形成對比。正如遊戲歷史學家布萊克・J・哈里斯（Blake J. Harris）所說：「音速小子不只體現了美國 **SEGA** 員工的精神，也體現了 1990 年代初的文化精神。音速小子捕捉到寇特・科本（Kurt Cobain）的「無所謂」態度、麥可・喬丹（Michael Jordan）優雅的自負，以及比爾・科林頓（Bill Clinton）的實幹風範。」（Blake J. Harris, *Console Wars: Sega, Nintendo, and the Battle That Defined a Generation*, p. 75）

P57

第 1 格：理論家鮑伯・雷哈克認為，玩家的**螢幕化身（avatar）**，從街機時代的靜態與生硬，進化成了更有機、更活潑、更生動的形式：「在外觀、動作及性格上，這些螢幕化身對我們這些玩家的模擬越來越明顯，它們發展出人格、獨立個體，並在（虛擬）世界中發展出行動能力——它們如嬰兒學爬般逐漸長大。」（Bob Rehak, 'Playing at being: Psychoanalysis and the avatar', p. 108）

第 5 格：引自 Janet H. Murray, *Hamlet on the Holodeck: The Future of Narratives in Cyberspace*, p. 154。圖為**已知最古老的面具**，製作於 9,000 年前的猶地亞（Judea）。如人類學家羅傑・卡尤瓦（Roger Caillois）所論述，在人類歷史初期，**面具**與**模仿**就在文化中佔有一席之地。而在電玩中，面具以電玩角色的形式再度回歸。只要按個鈕，這個面具便能隨意穿脫。這個面具讓我們得以活在各種幻想國度，也讓我們探索真正的自我。如卡尤瓦所說：「樂趣就在於成為或被認為是其他人……面具掩藏了平常的自我，並解放出真實的人格。」（Roger Caillois, *Man, Play, and Games*, p. 21）

P60～61

第 2 格：圖中**控制器**左至右：《太空戰爭！》控制器（1962）；Magnavox Odyssey 控制器（1972）；Atari CX40

搖桿（1978）。位於這三支上方的，是 Fairchild Channel F 別開生面的控制器（1976），其頂部既是八向搖桿，同時也是按鈕及旋鈕。右頁控制器上至下、左至右：NES 遊戲手把（1983），十字方向鍵首次在家用主機上問世；電腦滑鼠（從 1964 年起逐年演進）；PS 控制器（1994）；Xbox 調適型控制器（2018）；Wii 體感控制器（2006）；智慧型手機。

Xbox 調適型控制器的設計目的，是要為廣大玩家解決標準控制器所存在的一些限制，讓玩遊戲更加**無障礙**（accessibility）：這支控制器能夠進行各種配置，讓使用者可以連接更多週邊外設；那些不方便使用標準控制器的玩家，有了這支就能輕鬆享受遊戲。

直到近幾年，硬體設計師與遊戲工作室才開始認真看待「無障礙」這件事。現今許多遊戲也提供更多選項，讓玩家能更加輕鬆地享受遊戲，像是提供高對比度畫面、更大的字體、輔助字幕、更多難度選項等。當然還有很多未竟之處，但目前的友善風氣還不錯。

網站 gameaccessibilityguidelines.com 提供包羅萬象的無障礙遊戲設計指南，協助遊戲製作者設計出更加無障礙的遊戲。

第 6 格：這格致敬了 1989 年**電影《小鬼翹家》**（The Wizard）中的一幕，這部片可說是任天堂的大型廣告。這格的台詞「I love the Power Glove. It's so bad. / 我愛威力手套，也太讚了吧！」主角講得很認真，但我們卻笑死，因為我們都知道**威力手套**控制系統有多「bad / 爛」。這支控制器還曾出現在**電影《半夜鬼上床 6》**（Freddy's Dead: The Final Nightmare，1991）中的一幕，佛萊迪用威力手套控制住一名孩子，讓他摔下樓梯、直墜地獄。

將手把完全去除的知名設計，還有 Xbox Kinect 感應器（2010）以及一些 VR 平台。

第 7 格：當然，這些控制器不僅僅是一板一眼的科技產物——它們亦是一種文化產物。1996 年發行的 **N64** 主機，其手把背面設置了**扳機鈕**。這個點子大膽無比，尤其在玩 **《007：黃金眼》**（Goldeneye 007，1997）或**《恐龍獵人》**（Turok: Dinosaur Hunter，1997）時，用這支扳機手把進行射擊真的很帶感。今日，所有主流主機的控制器都有扳機鈕，這樣的硬體配置也鼓勵了某種類型的玩法，因此暴力與槍械遊戲會成為當今主流，可說是其來有自。

也因此，**「體感控制」**對遊戲產業來說宛若天啟。**Wii** 的體感控制棒提供了全新的互動方式，強調動作與觸覺，而非扣扳機。Wii 對控制器的重新定位讓 Wii 取得巨大成功，也為電玩遊戲拓展出全新客群。

P62

第 2 格：詳見 Andreas Gregersen and Torben Grodal，'Embodiment and interface'，p. 66。

第 5 格：詳見 ibid., p. 69。**本體感覺**為我們帶來了所謂的**「遊戲感」**（game feel）。玩家輸入指令，螢幕角色隨之動作，這當中的連動感就是遊戲感，遊戲設計師會投入大量時間與精力來讓這種感覺恰到好處。雖然遊戲控制器的物理觸感照理說是不變的，但玩家與螢幕角色交互作用所產生的遊戲感卻可以多采多姿。如遊戲設計師楊若波（Robert Yang）所說：「點擊滑鼠可以是暴力的、親暱的、歡悅的、膽怯的、滿足的、失望的、遲緩的、脆脆的、爽快的、飄飄然的。你可以把它想成是指間的舞蹈；你指頭的運動方式，將表現出你作為玩家的心境與情緒狀態。」（Robert Yang，'How to tell a story with a video game (even if you don't make or play games)'）有關遊戲感，詳見 Steve Swink Game Feel: A Game Designer's Guide to Virtual Sensation。

第 6 格：圖為**《獸王記》**（Altered Beast，1988）。

P63

第 2 格：詳見 David Owen, Player and Avatar: The Affective Potential of Videogames, pp. 3–5。

第 4 格：詳見 Andreas Gregersen and Torben Grodal，'Embodiment and interface'，p. 68。

第 6 格：引自 Josh Call，'Bigger, better, stronger, faster: Disposable bodies and cyborg construction'，p. 139。

P64

第 2 格：在電玩市場爭奪戰中，SEGA 對那些本就具有粉絲基礎的 IP 非常積極。其結果就是過剩的電影改編及名人代言遊戲，例如這裡的兩款。有關 SEGA 的市場策略事蹟，詳見 Blake J. Harris, Console Wars: Sega, Nintendo,

and the Battle that Defined a Generation。

第 6 格：當然，若要精通這類遊戲，其實就跟立志當格鬥家一樣，首先要學會掌控自己的身體。根據理論家克理斯・戈托–瓊斯（Chris Goto-Jones）的論點，要想成功掌控身體，玩家必須學會複雜的動作與反應，一直練，直到將其刻入肌肉記憶。「打電動或許涉及的動作相對微小、纖細——通常就是指間的精確運動——但其實就像小朋友的跑跳碰遊戲（locomotor play）一樣，在這類遊戲中，身體動作足以展現意義——類似於表演藝術中的具身表演（embodied literacy）。（Chris Goto-Jones, 'Is *Street Fighter* a martial art? Virtual ninja theory, ideology, and the intentional self-transformation of fighting-gamers', p. 177）

許多遊戲能讓玩家暫且逃避現實、滿足對力量的幻想，而**格鬥遊戲**如《**快打旋風**》（*Street Fighter*，1987）、《**真人快打**》（*Mortal Kombat*，1991）、《**鐵拳**》（*Tekken*，1994），則讓玩家有機會成為現實中真正的電玩高手。也難怪這些遊戲促進了電競的崛起，高手玩家現今能在巨量觀眾——其數量足以媲美傳統體育賽事——面前，競相秀出他們的超絕美技。詳見 ibid.。

P65

第 1 格：圖中分別為《**生化奇兵 2**》（*Bioshock 2*，2010）與《**刺客教條 II**》（*Assassin's Creed II*，2009）的主角。

第 2 格：圖為《**古墓奇兵**》（*Tomb Raider*，2013）中的現代版蘿拉・卡芙特，

第 4 格：圖為《**靚影特務**》（*Mirror's Edge*，2008）中自由奔跑的反叛者費絲。

第 5 格：圖為《**駭客入侵：人類革命**》（*Deus Ex: Human Revolution*，2011）中的亞當・詹森。

第 6 格：圖為《**奇妙人生**》（*Life Is Strange*，2015）中的麥克斯・考菲爾德。

當然，並非所有遊戲都是對力量的幻想。在哲學家班尼特・福迪（Bennett Foddy）設計的《**QWOP**》（2008）中，玩家要設法讓一名奧運跑者在 100 公尺短跑中衝線。大部分運動遊戲都會讓玩家獲得專業運動員該有的技術與優雅，但在《QWOP》甚至一個簡單動作都困難至極。玩家要用鍵盤上「Q、W、O、P」四顆鍵來觸發跑者的大腿肌與小腿肌，按壓時機要夠準才有辦法讓跑者前進。所以，就像嬰兒一樣，玩家得重新學走路，你勉力操作這個新身體，東倒西歪、蹣跚前行，但最後通常以臉著地。大部分電玩角色都做得到的翻滾、跳躍、閃避、掃敵等超常動作，《QWOP》完全沒有！

P66

第 2 格：對理論家鮑伯・雷哈克來說，電玩的遊戲**視角**，從原本的自上而下，轉變為與螢幕中角色的視線齊平、甚或讓玩家完全接管角色的視線，這就跟文藝復興時期將透視法引入西方藝術一樣，是電玩媒體的重大發展。最終，電玩空間讓我們如歷其境，電玩角色讓我們寄予化身。（Bob Rehak, 'Playing at being – psychoanalysis and the avatar'）

理論家托本・古戴（Torben Grodal）對**第一人稱**與**第三人稱**視角的遊戲體驗進行了有趣的區分：「愛、恨、嫉妒、好奇、悲傷、恐懼等基本情緒，很需要用第一人稱視角來將這些情緒體驗最大化。不過有些情緒也許適合用第三人稱視角來模擬，也就是那種受移情作用影響的情緒，像是憐憫悲劇英雄或是激賞超人英雄。」（Torben Grodal, 'Stories for eyes, ear, and muscles: Video games, media and embodied experiences', p. 135）

這或許能解釋，為何現今那些專注於打造**情緒景觀**（emotional landscape）——利用角色身周的人們來為角色塑造情緒環境——的敘事型遊戲，會傾向使用第三人稱視角（如《**奇妙人生**》〔*Life is Strange*，2015〕），而那些要我們**全心投入角色情緒**的遊戲，則時常使用第一人稱（如《**消失的家**》〔*Gone Home*，2013〕或《**救火者**》〔*Firewatch*，2016〕）。

第 3 格：圖為《**陷阱**》（*Pitfall*，1982），它是所謂「**橫向捲軸**」冒險遊戲的始祖之一。它影響後世許多遊戲，例如陷阱跳躍遊戲經典《**波斯王子**》（*Prince of Persia*，1989）。

第 5 格：圖中背景海報《**指揮官基恩**》（*Commander Keen*，1990）是約翰・卡馬克（John Carmack）與約翰・羅梅洛（John Romero）開發的橫向捲軸冒險遊戲。該遊戲是他倆在他們上班的軟體公司 Softdisk 裡，利用傍晚時

間偷偷搞出的，湯姆・霍爾（Tom Hall）與亞德里安・卡馬克（Adrian Carmack）也被拖來做。遊戲大獲成功，也讓這組團隊單飛成立遊戲開發公司 id Software。

P67

第 1 格：**《毀滅戰士》**（*Doom*，1993）的製作故事在 David Kushner, *Masters of Doom: How Two Guys Created an Empire and Transformed Pop Culture* 一書中有精采記述。

第 2 格：為打造出**《毀滅戰士》**中的大怪物，卡馬克與羅梅洛決定乾脆來「手作」。遊戲團隊與葛雷格・龐查茲（Greg Punchatz）合作，製作出細節豐富的陶製怪物模型，他們將其拍下，然後掃進電腦以供繪製。（*MCV* staff, 'Models from hell: How practical maquettes defined the original *Doom*'）

P68

第 4 格：引述自 Kevin Cloud，詳見 Dan Pinchbeck, *Doom: Scarydarkfast*, p. 24。

P69

第 1～3 格：此三格左至右：**《007：黃金眼》**（*GoldenEye 007*，1997）、**《毀滅公爵》**（*Duke Nukem 3D*，1996）、**《戰慄時空》**（*Half-Life*，1998）。

第 4 格：圖為**《決勝時刻 4：現代戰爭》**（*Call of Duty 4: Modern Warfare*，2007）。

第 6 格：圖為**《魔域幻境之浴血戰場》**（*Unreal Tournament*，1999）

P70

第 1 格：這個變化所造成的結果之一，就是女性創作者開始被擠出產業。並非她們的遊戲不賺錢，而是當時對於「何為遊戲」已重新定義，這定義狹隘到已無她們容身之地。像是以**《國王密使》**（*King's Quest*）系列成名的羅伯塔・威廉斯（Roberta Williams）以及**《狩魔獵人》**（*Gabriel Knight*）系列的珍・詹森（Jane Jensen），這些冒險遊戲的先驅者發現她們的市場不斷縮小，因為陽剛味濃厚的遊戲評論媒體與日俱增，讓她們的遊戲越來越被邊緣化，並被貼上「娘們」的標籤。今日事情比較朝正向發展，多元創作者的復興，使人們現在較能自由揮灑自己的遊戲創作，彷彿回到電玩早期那段春筍時光，而 1990 年代與 2000 年代那種限制重重的景象已不復見。

關於這個主題，詳見 Jessica Hammer and Meguey Baker, 'Problematizing power fantasy' 以及 John Adkins, 'What happened to the women in the video games industry?'。

第 2 格：圖為**《真人快打 3》**（*Mortal Kombat 3*，1995）。

第 4 格：引自 Riley MacLeod, 'The queer masculinity of stealth games'。左至右：**《潛龍諜影》**（*Metal Gear Solid*，1998）中的固蛇、**《快打旋風》**（*Street Fighter*，1987）中的肯、**《戰神》**（*God of War*，2005）中的克雷多斯、**《毀滅公爵》**（*Duke Nukem 3D*，1996）中的同名主角。

P71

第 4 格：引自 ibid.。圖為**《秘境探險 2：盜亦有道》**（*Uncharted: Among Thieves*，2009）中的奈森・德瑞克。

P72

第 1 格：圖為**《惡靈古堡 4》**（*Resident Evil 4*，2005）。艾希莉是個典型的「遇險少女」（damsel in distress），她會不斷捲入麻煩，讓里昂與玩家的處境越來越艱難。

第 2 格：這種童話借用，在 Anita Sarkeesian, 'Tropes vs. women in video games' 中有詳盡介紹，此 Youtube 系列影片對於遊戲中的女性呈現方式，有著深入淺出的考察。

第 5 格：左至右：**《轟炸超人》**（*Bomberman*）系列中的粉紅寶、小精靈小姐、**《音速小子 CD》**（*Sonic CD*，

1993）中的艾咪·羅絲。結果《**小精靈小姐**》（*Ms Pac-Man*，1982）成了美製街機遊戲中最成功的遊戲之一。在女性急需代表性角色的早期遊戲文化中，《小精靈小姐》雖是一次笨拙嘗試，卻仍取得了巨大成功。

引自 Marsha Kinder, *Playing with Power in Movies, Television, and Video Games: From Muppet Babies to Teenage Mutant Ninja Turtles*, p. 106。

P73

第 2 格：左至右：《**惡靈勢力**》（*Left 4 Dead*，2008）中的若依、《**傳送門**》（*Portal*，2007）中的雪兒、《**古墓奇兵**》系列中的蘿拉·卡芙特、《**地平線：期待黎明**》（*Horizon Zero Dawn*，2017）中的亞蘿伊。

第 2 格：圖為《**劍魂**》（*Soulcalibur*，1995）中的艾薇·瓦倫汀。其他過度性感化的知名遊戲女角還包括《**快打旋風**》系列中的咪卡、《**忍者外傳**》（*Ninja Gaiden*，2004）中的瑞秋、《**最終幻想 XII**》（*Final Fantasy XII*，2006）中的芙蘭、《**潛龍諜影 V：幻痛**》（*Metal Gear Solid V: The Phantom Pain*，2015）中的靜寂。

在電影中，女演員的特質、妝髮以及她們被拍攝的方式，皆會大大影響女體呈現的方式，但遊戲設計師並沒有這種限制。大體來說，電玩賦予的女性身體，常常是過度雌性化的女體形態。她們的腰部常常被收束到近乎荒謬的地步，乳房則被強調與增大，並透過可笑的「乳搖」引擎讓它們躍然螢幕。

研究顯示，男性們若長期接觸電玩遊戲中過度性感化的女性形象，他們對現實生活中的性騷擾事件會更容易容忍，而男性們若長期接觸暴力電玩遊戲，他們對強暴事件也會持更容忍的態度。詳見 Karen E. Dill-Shackleford, Brian P. Brown and Michael A. Collins, 'Effects of exposure to sex-stereotyped video game characters on tolerance of sexual harassment'。

第 4 格：圖為《**維吉尼亞**》（*Virginia*，2016）中的安妮·塔弗與瑪麗亞·哈珀林，這部懸疑遊戲各種莫名其妙，相當令人發毛，很有影集《**雙峰**》（*Twin Peaks*）或《**X 檔案**》（*X-Files*）的感覺。另可參見《**消失的家**》（*Gone Home*，2013）、《**地獄之刃：賽奴雅的獻祭**》（*Hellblade: Senua's Sacrifice*，2017）、《**佛羅倫斯**》（*Florence*，2018）、《**蔚藍山**》（*Celeste*，2018）、《**騎士與單車**》（*Knights and Bikes*，2019）、《**瘟疫傳說：無罪**》（*A Plague Tale: Innocence*，2019）。

第 5 格：引自 Katha Pollitt, 'The Smurfette principle'。正是這些態度，讓女性不論作為玩家或作為創作者都難以打進電玩。

P74

第 1 格：圖為《**極地戰嚎 3**》（*Far Cry 3*，2012）中的范斯·蒙特奈葛，遊戲中的這名印尼反派臉上既有疤痕、同時又有精神病。

第 3 格：圖為《**最終幻想 VII**》（*Final Fantasy VII*，1997）中的巴雷特·華萊士、《**戰爭機器**》（*Gears of War*，2006）中的柯爾、《**快打旋風 II**》（*Street Fighter II*，1991）中的拜森。引自 Sidney Fussell, 'Black characters must be more than stereotypes of the inhuman'。

第 4 格：引自 ibid.

如布麗·寇德（Brie Code）所認為的：「我們所消費的娛樂，就是我們理解世界的框架。它塑造出我們無意識的偏見。它讓我們找到榜樣。它讓我們探索各種選擇。它是我們與他人連結的方式。電玩遊戲可以很強大。」（Brie Code, 'A future I would want to live in'）這份力量不該被低估。本頁所考察的**刻板印象**散布於電玩媒體，它們絕非無害，而遊戲設計師的選擇，無論有意與否，都將是政治性的。

這些遊戲助長了某種文化，告訴我們女人被造（無論是出自上帝、生物演化，還是程式設計師）的目的，是為取悅男人並屈從於男人的意志。告訴我們女人的能力天生不如男人，她們可以追隨、協助男人，但不能領導男人。這些遊戲助長了某種文化，將有色人種尤其是黑人，描繪成危險的次等人。而我們的現實世界，黑人死於警察暴力的可能性是白人的三倍，被監禁的可能性是白人的五倍。無論是警察暴行、難民危機，還是阿布格萊布監獄虐囚事件，這些遊戲都助長了某種文化，讓我們對這些非人行為感到麻木，讓我們見到他人受到天理不容的對待時竟能容忍。

如評論家暨遊戲設計師黎·亞歷山大（Leigh Alexander）所表明，雖然我們已開始將遊戲視為「自由的、流動性的、決定論的烏托邦」，但真相很赤裸，電玩可能實際上是「人類重新制定迷信、性別、種族偏見的地方，我們最

終註定無法逃脫現實桎梏，反而盡忠模仿現實。」（Leigh Alexander, 'Games people play: Most of what we think we know about video games is wrong'）

關於警察暴力的統計資料，詳見 James W. Buehler, 'Racial/ethnic disparities in the use of lethal force by US police, 2010–2014', pp. 295–297。關於監禁的統計資料，詳見 Leah Sakala, 'Breaking down mass incarceration in the 2010 Census: State-by-state incarceration rates by race/ethnicity'。

P75

第 1 格：圖為《快打旋風 II》（*Street Fighter II*，1991）中的塔爾錫與 T·霍克。

第 3 格：引自 Melissa J. Monson, 'Race-based fantasy realm: Essentialism in the world of *Warcraft*', p. 62。

第 4 格：詳見 ibid., p. 60。

P76

第 1〜3 格：此三圖左至右：《刺客教條 III：自由使命》（*Assassin's Creed III: Liberation*，2012）、**《Papo & Yo》**（2012）、**《勁爆美式足球 18》**（*Madden NFL 18*，2017）。女性與有色人種正面角色形象的稀缺或許不足為奇。這些群體被系統性地排除在遊戲產業與一般科技產業之外。目前，美國的遊戲開發者中女性大約只佔 22%，非裔美人只佔 1%。雖然許多遊戲工作室都在逐步拓展角色的多元性，但這些白人男性主導的工作室若只做到這樣，是無法真正產生改變的。他們必須雇用群體更多元的團隊。

第 4 格：引述自 Muriel Tramis，詳見 Tristan Donovan, *Replay: The History of Video Games*, p. 127。

P77

第 1 格：引自 Elizabeth M. Reid, 'Text-based virtual realities: Identity and the cyborg body', p. 328。

第 3 格：引自 Laura Kate Dale, 'How *World of Warcraft* helped me come out as transgender'

第 4 格：引述自 Ellivara，詳見 Ian Frisch, 'Using RPG video games to help with gender dysphoria'。

P80

第 2 格：圖為遊戲設計師暨評論家馬蒂·布萊斯（Mattie Brice）。

P81

第 2 格：圖為加博·阿羅拉（Gabo Arora）與克里斯·繆克（Chris Milk）導演的**《希德拉的上空之雲》**（*Clouds Over Sidra*，2015）。

第 3〜4 格：引自 Robert Yang, ' "If you walk in someone else's shoes, then you've taken their shoes" : Empathy machines as appropriation machines'

P82

第 2 格：圖中遊戲為**《暴風雨》**（*Tempest*，1981）。引述自 William Gibson，詳見 Martti Lahti, 'As we become machines: Corporealized pleasures in video games', p. 157。

P83

第 1 格：圖為**《Tacoma》**（2017）。

第 4 格：本畫格中的所有遊戲，從左上開始，順時鐘依序為：**《蔚藍山》**（*Celeste*，2018）、**《奇異世界：阿比逃亡記》**（*Oddworld: Abe's Oddysee*，1997）、**《小精靈小姐》**（*Ms Pac-Man*，1982）、**《鐵鎚爬山》**

（Getting Over It with Bennett Foddy，2017）、**《勁爆美式足球 18》**（Madden NFL 18，2018）、**《窟窿騎士》**（Hollow Knight，2017）、**《地域傳說》**（Undertale，2015）、**《刺客教條 III：自由使命》**（Assassin's Creed III: Liberation，2012）、**《靚影特務》**（Mirror's Edge，2008）、**《茶杯頭》**（Cuphead，2017）、**《風之旅人》**（Journey，2012）、**《大金剛》**（Donkey Kong，1981）、**《無名鵝愛搗蛋》**（Untitled Goose Game，2019）、**《維吉尼亞》**（Virginia，2016）、**《最終幻想 VII》**（Final Fantasy VII，1997）、**《地平線：期待黎明》**（Horizon Zero Dawn，2017）、**《惡靈勢力 2》**（Left 4 Dead 2，2009）、**《古墓奇兵》**（Tomb Raider，1996）、**《生化奇兵 2》**（Bioshock 2，2010）。

如珍妮‧H‧墨瑞（Janet H. Murray）所說：「在電腦遊戲中我們不會只滿足於一種人生，甚至不會只滿足於一種文明；當情況不對，或純粹想在同一場冒險中體驗不同進路，我們就會回到上個存檔點，重玩一次。」（Janet H. Murray, Hamlet on the Holodeck: The Future of Narratives in Cyberspace, p. 155）

P86

本頁上至下：《秘境探險 2：盜亦有道》（Uncharted: Among Thieves，2009）的奈森‧德瑞克、**《Q 伯特》**（Q*Bert，1982）、**《太空侵略者》**（Space Invaders，1978）、**西洋棋**、**距骨**，以及用於**播棋的種子**。

P88

第 2 格：引自 Johan Huizinga, Homo Ludens: A Study of the Play Element in Culture, p. 8。

P89

第 4 格：1904 年，敢言的美國進步主義者麗茲‧瑪姬（Lizzie Magie）發明了**《大地主遊戲》**（The Landlord's Game），該遊戲為玩家模擬出資本主義的潛在危險。玩家要在遊戲版上周遊，爭購土地與公用事業，以取得市場主導權。如果這聽起來很熟悉，那是因為這款遊戲就是**《地產大亨》**（Monopoly）的前身。

雖然《地產大亨》已成了歷史學家史蒂文‧強森（Steven Johnson）口中的「體育競賽式資本主義的象徵」（Steven Johnson, Wonderland: How Play Made the Modern World, p. 180），但瑪姬當初對她的大地主遊戲可是別有願景。這款資本主義模擬遊戲只將財富分給少數幸運玩家並非偶然：《大地主遊戲》本來就是要讓多數玩家受苦、在玩家間製造不和；「讓孩子們一看清我們現有土地制度的嚴重不公，然後讓他們好好蘊釀，相信他們長大後，這種弊端很快就能導正。」（ibid., p. 182）

這則故事最終以諷刺作收。瑪姬這款文化批判遊戲，卻是在推銷員查爾斯‧達洛（Charles Darrow）將其重新包裝成「美國自由市場的資本主義讚歌」後——也就是現今我們所熟知的樣貌——才開始為人所知。更多關於《大地主遊戲》與《地產大亨》的資料，詳見 Mary Pilon, The Monopolists: Obsession, Fury, and the Scandal Behind the World's Favorite Board Game。

第 5 格：圖為**《要塞英雄》**（Fortnite，2017）

第 6 格：《俄羅斯方塊》（Tetris，1984）的故事就跟《地產大亨》一樣有意思。該遊戲是阿列克謝‧帕基特諾夫（Alexey Pajitnov）在蘇聯從事 AI 工作期間創造出來的。該遊戲大受同事歡迎，它開始被移植到各種新出的電腦上，然後傳遍整個蘇聯。隨之而來的是版權爭奪戰，全世界的發行商無不想將這款洗腦遊戲推向市場。帕基特諾夫自己也拿不定主意，加之受困於其所身處的體制中，於是他將遊戲版權交給蘇聯政府十年之久。蘇聯政府將版權賣給任天堂後，《俄羅斯方塊》成了銷量巨獸，並與 **Game Boy** 同綑出售。

直到 1996 年，遊戲版權才還給帕基特諾夫。在那些年間，當其他人靠帕基特諾夫的遊戲大賺特賺時，他這款爆紅遊戲卻沒為他本人賺到多少。這則傳奇在 Box Brown, Tetris: The Games People Play 一書中有相當出色的介紹。

P91

第 1 格：1977 年，在威爾‧克勞瑟（Will Crowther）應允下，唐‧伍茲（Don Woods）進一步擴展遊戲，加入奇幻要素以及更多探索要素。

第 4 格：《巨洞冒險》（*Adventure*，1976）一推出就造成衝擊，並啟發更進階的**文字冒險遊戲**如《魔域》（*Zork*，1977）與《冒險世界》（*Adventureland*，1978），以及**圖像冒險遊戲**如華倫・羅賓奈特（Warren Robinett）的《魔幻歷險》（*Adventure*，1979）與羅伯塔・威廉斯（Roberta Williams）的《謎之屋》（*Mystery House*，1980）。華倫・羅賓奈特為雅達利開發的《魔幻歷險》在電玩史中有著獨特地位。那時，雅達利並不願將旗下創作者的名字打在遊戲上，因為怕他們會被其他公司挖走。太不爽了，於是華倫・羅賓奈特在《魔幻歷險》的地牢中設了一道隱藏房間，房中閃爍著文字「Created by Warren Robinett」（華倫・羅賓奈特主創）。這是遊戲史上第一顆「彩蛋」——這種隱藏要素只有最刁鑽最具好奇心的玩家才找得到。

P93

第 2 格：引述自宮本茂，詳見 Nathan Altice, *I Am Error: The Nintendo Family Computer / Entertainment System Platform*, p. 189。

《薩爾達傳說》（*The Legend of Zelda*，1986）等遊戲中的廣闊空間得以開展，有賴於當時的技術革新。以《薩爾達傳說》為例，任天堂就在卡匣中導入電池，讓玩家能夠**儲存**正在進行中的遊戲。玩遊戲總算不再有一次就得玩完的壓力，這讓遊戲流程可以拉長好幾小時，從此遊戲的可能性也開啟了全新領域；詳見 Chris Kohler, *Power-Up: How Japanese Video Games Gave the World an Extra Life*, p. 204。

第 3 格：引自 Chaim Gingold, 'Miniature gardens & magic crayons: Games, spaces, & worlds', p. 20。

第 4 格：宮本茂為瑪利歐打造的遊戲世界也同樣經典。如日本捲軸畫般橫向捲動的瑪利歐世界，其實是由各種基本原則建構出來的，也正是這些基本原則，組合出了複雜而讓人上癮的玩法。如記者尼克・鮑姆加頓（Nick Paumgarten）所說：「遊戲中就只有十五種或二十種動態機制——像是吃蘑菇的效果、撞磚塊的效果等——但卻能組合出一連串看似無限的體驗與動作，讓玩家能以一種自由甚至特異的風格進行遊玩，能做到這種地步，除了西洋棋我想不到有什麼能與它比擬。」（Nick Paumgarten, 'Master of play: The many worlds of a video-game artist'）

P94

第 1 格：在建構遊戲世界方面，**音樂**的重要性絕對不容忽視。《超級瑪利歐兄弟》（*Super Mario Bros.*，1985）中的兩條主旋律，其音樂主題就映照了兩種不同世界：地表世界的主旋律總是逐步上行，它的音符跳上跳下，就像瑪利歐從一個平台跳到另一平台。另一方面，地下世界的主旋律則用逐步下行的音符加強危險感，營造出一種無法逃脫的氛圍。

第 3 格：引自 Tristan Donovan, *Replay: The History of Video Games*, p. 167。

P95

第 1 格：圖中明信片參考了《異塵餘生》（*Fallout*，1997）的廢土（Wasteland）、《俠盜獵車手 V》（*Grand Theft Auto V*，2013）的洛聖都（Los Santos）、《薩爾達傳說》（*The Legend of Zelda*，1986）的海拉魯大陸（Hyrule）、《沉默之丘》（*Silent Hill*，1999）的沉默之丘小鎮（Silent Hill）、《戰慄時空 2》（*Half-Life 2*，2004）的 17 號城（City 17）、《最終幻想 XV》（*Final Fantasy XV*，2016）的水都歐爾提謝（Altissia）、《迷霧之島》（*Myst*，1993）的迷霧之島（Myst Island）、《無盡的任務》（*EverQuest*，1999）的諾瑞斯大陸（Norrath）、《最後一戰：瑞曲之戰》（*Halo: Reach*，2013）的瑞曲星（Reach）。引自 Simon Parkin, *Death by Video Game*, p. 85。

第 2 格：圖為《上古卷軸 V：無界天際》（*The Elder Scrolls V: Skyrim*，2011）

第 3 格：圖為《刺客教條：起源》（*Assassin's Creed Origins*，2017）。**初代《刺客教條》**（*Assassin's Creed*，2007）或許是充滿謀殺與陰謀的驚悚之作，不過它的開發者們也越來越意識到該遊戲的歷史教育責任。**《刺客教條：起源》**與**《刺客教條：奧德賽》**（*Assassin's Creed Odyssey*，2018）就提供了蛻去暴力的遊戲模式，玩家可以在孟菲斯古城或希臘諸島的大街上漫步，沿途學習古代歷史。

《奧勒岡之旅》（*Oregon Trail*，1971）這款政府贊助的遊戲，讓 1970 年代與 1980 年代的美國年輕玩家有機會在互動環境中了解美國邊境。今日，《庫爾斯克號》（*Kursk*，2018）、**《1979 革命：黑色星期五》**（*1979*

Revolution: Black Friday，2016）、**《刺客教條》系列**等遊戲讓歷史變得更加觸手可及。沉浸的體驗讓我們站上異地，進到在劫難逃的潛艇、德黑蘭的革命街道、文藝復興時期的義大利以及古埃及。

第 4 格：圖為**《紀念碑谷》**（Monument Valley，2014）。這類扭曲或不可能的場景，還可見於**《多重花園》**（Manifold Garden，2019）中無盡重複的建築結構、**《控制》**（Control，2019）中具有超自然力量的粗獷主義建築、**《冤罪殺機 2》**（Dishonored 2，2016）中的機關宅邸。

P96

遊戲鼓勵我們探索的同時，還鼓勵我們**殖民**。從圖版遊戲如**圍棋**與**《卡坦島》**（Settlers of Catan，1995），到電玩遊戲如**《黃金七城》**（Seven Cities of Gold，1984）與**《星海爭霸》**（Starcraft，1998），遊戲一直都很愛**空間爭奪**這種玩法。

在歷史模擬遊戲**《文明帝國》**（Civilization，1991）裡，玩家要在各個時代中，發展戰爭技術、科技、文化，進而引領出一段有歷史的文化（historical culture）。遊戲中的策略玩法相當出色，玩家能在等軸視角（isometric）的地圖上任意征服與殖民，其上的人民與資源也任玩家利用與佔有。遊戲對於文明擴張史有著令人信服的洞察，它特別強化了殖民主義這種意識型態，在其世界觀下，全球各文化之間都固有著敵對與競爭關係。這是一場必須贏的零和遊戲。

第 2 格：有關電玩遊戲中的**探索**，詳見 Gernot Hausar, 'Players in the digital city: Immersion, history and city architecture in the Assassin's Creed series', p. 182。

第 3 格：詳見 Chris Higgins 'No Man's Sky would take 5 billion years to explore'。

P97

第 5 格：本格參照的恐怖遊戲為迷霧繚繞的**《沉默之丘》**（Silent Hill，1999）。如理論家克拉拉・費南德茲－瓦拉（Clara Fernández-Vara）所主張，這些遊戲令人想起古代文學作品中的迷宮，其中牛頭人米諾陶洛斯（Minotaurs）被代換為更現代的怪物。（Clara Fernández-Vara, 'Labyrinth and maze: Video game navigation challenges', p. 74）。有關**電玩空間**的潛力，詳見 Michael Nitsche, Video Game Spaces: Image, Play, and Structure in 3D Worlds。

P98

第 4 格：詳見 Henry Jenkins, 'Game design as narrative architecture', p. 126。

P99

第 7 格：引自 Leigh Alexander, 'Home is where the future of games is'。

P100

第 1 格：**《模擬城市》**（SimCity，1989）是**「上帝模擬遊戲」**（god game）的典型例子，這種遊戲賦予玩家全能的力量，讓玩家可以塑造虛擬世界中的生機與地景。其他例子還包括**《上帝也瘋狂》**（Populous，1989）、**《善與惡》**（Black & White，2001）、**《孢子》**（Spore，2008）。

第 2 格：引自 Chaim Gingold, 'Miniature Gardens & Magic Crayons: Games, Spaces, & Worlds', p. 25。

P101

第 1 格：引自 Paul Starr, 'Seductions of sim: Policy as a simulation game', p. 19。

第 3 格：詳見 Ted Friedman, 'The semiotics of SimCity'。

第 5 格：**《模擬城市》**的城市管理願景，在建築系學生文生・奧卡斯拉（Vincent Ocasla）的 Magnasanti 城中得到

了陰鬱的回響。這座超高效、超高人口密度的 Magnasanti 城，是奧斯卡拉在《模擬城市 3000》（SimCity 3000，1999）中建造的，如奧斯卡拉所說，這座都市營造出秩序與偉大的幻覺，背後則是「令人窒息的空氣汙染、高失業率、沒有消防局、沒有學校、沒有醫院、生活方式受到嚴格控管。」（引自 Mike Sterry, 'The totalitarian Buddhist who beat Sim City'）這是對技術官僚主義願景的絕妙諷刺：他們想要絕對有序的高效社會，而這座城除了居民很悲慘外，其他各方面都很完美。

P103

第 1 格：引自 Simon Parkin, Death by Video Game, p. 71。研究員朱爾斯·史古奈斯–布朗（Jules Skotnes-Brown）以更為批判的角度，檢視**《Minecraft》**這類遊戲到底給了我們什麼：「在這個物理空間已被徹底探索的時代，虛擬空間的出現讓人想起美國殖民拓荒時期（colonial frontier）的冒險傳奇——在這全新地帶我們將盡情探索與征服……在《Minecraft》這種**沙盒建造遊戲**中，玩家就像魯賓遜般漂流到無主之地，這也挑起玩家『改善』這塊土地的念頭——他們開始清除叢林、排乾沼澤、建造基礎設施、挖礦。而原本的居住者——無論是充滿敵意的怪物還是當地的村民——對玩家來說，他們要嘛不是發展道路上的障礙，要嘛就是可供剝削的資源。」（Jules Skotnes-Brown, 'Colonized play, racism, sexism and colonial legacies in the Dota 2 South African gaming community', p. 144）

第 4 格：詳見 See Selcuk Sirin, Jan L. Plass, Bruce D. Homer, Sinem Vatanartiran and Tzuchi Tsai, 'Digital game-based education for Syrian refugee children: Project Hope'

P104

第 2～5 格：**情境主義運動**出現在 1960 年代動盪不安的法國社會。隨著巴黎街頭上演的多場暴動，人們很快就明白原來城市本身也是社會控制（social control）的一部分。跟許多城市一樣，巴黎是一座以社會控制為核心的城市。十九世紀，皇帝拿破崙三世（Napoleon III）下令重建巴黎，要求其設計必須有助皇權的維繫。所有街道與街坊都被夷為平地，城市被數條寬闊、豪奢的林蔭大道割割重組。某方面來說它在美學上令人愉悅，然其真正意圖卻是要讓這座城市難以起義。革命者得以蟄伏與隱身的蜿蜒窄巷不復存在，適合架設街壘的狹小街道已經消失，取而代之的是適合士兵與騎兵行軍的寬闊大道（Geoff Manaugh, A Burglar's Guide to the City, p. 235）。

第 6 格：引述自 Attila Kotányi 與 Raoul Vaneigem，詳見 'Unitary urbanism', p. 26。

第 7 格：圖為**《戰慄時空 2》**（Half-Life 2，2004）。對作家柯利·多克托羅（Cory Doctorow）來說，愛看反烏托邦小說是一種危險興趣：「反烏托邦的製作步驟如下：讓人們相信災難降臨時，鄰居就是敵人，而非能夠互助關心的對象。在燈火全滅的停電時刻，你覺得你的鄰居會拿著霰彈槍來拜訪你——而不是拿著從冰箱搶救出的食物找你一起 BBQ——這種信念，不只是一種自證預言（self-fulfilling prophecy），還是一種**武器化敘事**（weaponized narrative）。這種信念——認為身旁每一個人都無法管好自己的掠奪本性——才是形成反烏托邦的真正原因，這種信念讓單純的危機變成了災厄。」（Cory Doctorow, 'Disasters don't have to end in dystopias'）

P105

第 1 格：**《俠盜獵車手》**（Grand Theft Auto）**系列**的發跡地與遊戲中的美國城市相距好幾千哩遠，是在蘇格蘭鄧迪市。大衛·瓊斯（David Jones）是名單打獨鬥的**臥室程式設計師**（bedroom coder），他的遊戲**《威脅》**（Menace，1988）讓他與羅素·凱（Russell Kay）、史蒂夫·哈蒙（Steve Hammond）、麥克·戴利（Mike Dailly）一同創立了 DMA Design 遊戲工作室。在他們那款迷人、令人上癮的嚙齒動物生存遊戲**《百戰小旅鼠》**（Lemmings，1991）大獲成功後，瓊斯開始構思一款採俯瞰視角、在城市中駕車與鬥毆的遊戲。之後幾年，這個構想將發展成初代**《俠盜獵車手》**（Grand Theft Auto，1997）。

該系列直到**《俠盜獵車手 III》**（Grand Theft Auto III，2001）才採用現今我們所熟知的形式，這款是由愛丁堡 DMA Design 遊戲工作室的 23 人團隊所打造的。遊戲改第三人稱視角，並提供 3D 沉浸環境讓玩家隨興探索。之後幾年又製作了更多續作，每一作中的無政府主義、不正經以及暴力，都完好傳承了初代《俠盜獵車手》的精神。

第 3 格：關於這個主題詳見 Mark Teo, 'The urban architecture of Grand Theft Auto'。

第 7 格：評論家暨遊戲設計師黎・亞歷山大對《俠盜獵車手》的**自由度**提出了更具批判性的看法：「這款遊戲給了我一切，但我卻無法止住悲傷。在這裡我動彈不得。」（Leigh Alexander, 'The tragedy of *Grand Theft Auto V*'）

P108

第 5 格：詳見 Ian Bogost, 'Persuasive games: Windows and *Mirror's Edge*'。對伊恩・博格斯特（Ian Bogost）來說，《靚影特務》（*Mirror's Edge*，2008）是「一款讓我們以不尋常的視角與動作來進行的遊戲，它讓習慣強大角色的我們感到無能為力，卻又讓我們在摒棄傳統戰鬥方式、選擇死命奔跑時，再次感到強大。」（ibid.）

P109

第 4 格：值得注意的是，《靚影特務》和《傳送門》這兩款遊戲都以女性為主角。在這裡，陽剛暴力被視為什麼都做不成的破壞性力量，只有顛覆身體行動規則才能通向革命。

P110

第 2 格：**快速通關**（speedrunning）是一種反主流文化（counterculture）的競技活動，這是一種數位跑酷，玩家練上數天或數星期，只求能將上一個紀錄縮短個幾毫秒。詳見 David Snyder, *Speedrunning: Interviews with the Quickest Gamers*, p. 208。

第 3 格：圖為《洛克人》（*Mega Man*，1987）。

快速通關分為好幾種，主要如下：「Any%」中，玩家可以利用遊戲的技術漏洞（glitch）以及各種刁鑽操作來抵達遊戲終點，能多快就多快；「100%」中，玩家要把遊戲中所有能解的東西都解完，也是能多快就多快。

「工具輔助速通（Tool-assisted speedruns，簡稱 TAS）」中，則允許使用軟體或硬體破解遊戲來速通。這些速通操作有時危及遊戲世界的完整性。理論家塞布・富蘭克林（Seb Franklin）就對《洛克人》速通作了如下描述：「畫面閃爍與扭曲，牆壁與平台不再正常作用，在畫面中一些意想不到的地方會有假影（artefact）出現（有時還伴隨純數位的噪音），在一些操之過猛的極端情況下，配樂會發出數據機般的刺耳怪聲。」（Seb Franklin, '"We need radical gameplay, not just radical graphics": Towards a contemporary minor practice in computer gaming', p. 175）。

第 4 格：引自 Danielle Riendeau, 'How a speedrunner broke *Prey* in three days'。

P112

第 1 格：圖為玩轉重力的冒險遊戲《重力異想世界完結篇》（*Gravity Rush 2*，2017）。

第 5 格：《萬眾狂歡》（*Everybody's Gone To The Rapture*，2015）活像是英國**廣播劇《阿徹一家》**（*The Archers*）中會發生的超自然事件。這是互動式劇場（interactive theatre）的一次迷人實驗，具有強烈的情感回報。

P113

本頁的參考遊戲，上至下：《太空侵略者》（*Space Invaders*，1978）中的外星侵略者、《惡靈古堡 2》（*Resident Evil 2*，1998）中的保護傘公司（Umbrella Corporation）、《大金剛》（*Donkey Kong*，1981）中的大金剛、《生化奇兵》（*Bioshock*，2007）中的萊恩工業公司（Ryan Industries）、《傳送門》（*Portal*，2007）中的雪兒、《紀念碑谷》（*Monument Valley*，2014）中的艾達、《戰慄時空 2》（*Half-Life 2*，2004）中的城塔（Citadel）、《毀滅戰士》（*Doom*，1993）中的聯合宇航公司（Union Aerospace Corporation）、《刺客教條》（*Assassin's Creed*，2007）中的 Abstergo 工業公司（Abstergo Industries）、《模擬市民》（*The Sims*，2000）中的市民、《潛龍諜影》（*Metal Gear Solid*，1998）中的固蛇、《星露谷物語》（*Stardew Valley*，2016）中的 Joja 超市（Joja Mart）、《最後一戰：戰鬥進化》（*Halo: Combat Evolved*，2001）中的疣豬號吉普車（warthog）、《小精靈》（*Pac-Man*，1980）中的小精靈、《異塵餘生 3》（*Fallout 3*，2008）中的倖存者、《俠盜獵車手 IV》（*Grand Theft Auto IV*，2008）中的尼克・貝里克、《FEZ：費茲大冒險》（*FEZ*，2012）中的戈梅茲、《Minecraft》（2011）中的方塊。

P118

第 2 格：圖為希臘哲學家留基伯（Leucippus），據說他與學生德謨克利圖斯（Democritus）一同創立了**原子論**（atomism）。原子論認為世界是由不可見的不滅元素「原子」所組成，這些原子遵循某種決定論式的法則。世上的一切在原子的層面上就已決定好，所以人們不會有自由意志，也不會有抉擇權。

P119

第 2 格：圖中古壺上，希臘英雄阿賈克斯（Ajax）與阿基里斯（Achilles）正專心玩著遊戲佩特亞，時值特洛伊戰爭。

P120

第 1 格：如華倫・史佩特（Warren Spector）所說：「遊戲所做的模擬，讓玩家探索的不只是一座空間，更是一座「機率空間」。玩家想怎麼玩就怎麼玩……他們可以講述自己的故事……也可以用自己的方式解決問題，然後看看這些抉擇的後果。這就是遊戲能夠辦到的事，人類歷史上的其他媒體都望塵莫及。」（Warren Spector, 'Hi, I am Warren Spector…'）有關**「機率空間」**的概念，詳見 Ian Bogost, 'Persuasion and gamespace', p. 306。

P121

第 3 格：圖為**《最終幻想 XV》**（*Final Fantasy XV*，2016）中的諾克提斯・路希斯・切拉姆。

第 4 格：圖為**《異塵餘生 3》**（*Fallout 3*，2008）中角色能力的配點畫面。

第 6 格：詳見 Greg Lastowka, 'Utopian games', p. 143。

P122

第 1 格：這類遊戲的深度與廣度不容小覷。**《質量效應》**（*Mass Effect*，2007）的腳本長達 30 萬字，比一般小說還長；詳見 Tom Bissell, *Extra Lives: Why Video Games Matter*, p. 112。

第 2 格：在**《質量效應》**中，若玩家將薛帕德少校的性別設為女性，依然能跟圖中的莉亞拉・特蘇尼談戀愛。**《質量效應 2》**（*Mass Effect 2*，2010）提供更多戀情選擇，但男性的薛帕德還是只能擁有異性戀關係。直到**《質量效應 3》**（*Mass Effect 3*，2012），男性的薛帕德才終於能男女通吃。

P123

第 1 格：圖為**《女神戰記》**（*Valkyrie Profile*，1999）。

第 2 格：玩家若想在遊戲中反映自己的種族、性別、身體特徵，也會遇到類似的困難，即便是主打角色塑造自由度的角色扮演遊戲也是如此。

第 3 格：**《神鬼寓言》**（*Fable*，2004）中的男主角可以與其他男性或女性角色談戀愛並結婚。根據創意總監迪恩・卡特（Dene Carter）的說法，該要素並不是原本就計畫好的，而是遊戲中的 AI 村民自動生成的，這讓這些 AI 無論男女皆會受到主角吸引。如卡特所述，「我們似乎應該要額外寫程式來移除這類同性互動。但這未免太蠢太浪費時間了。」（引自 Bryan Ochalla, 'Boy on boy action: Is gay content on the rise?'）

《模擬市民》（*The Sims*）自 2000 年發行以來，已逐漸成了最具包容性的主流電玩遊戲之一，在**《模擬市民 4》**（*The Sims 4*，2014）中，玩家可以與任何性別的人談戀愛，且市民無論男女都能懷孕，而遊戲中服裝、體格、聲線選項之多，讓玩家可盡情打理各種性別的市民。

第 4 格：根據「LGBTQ Game Archive」網站，**《卡斯楚街的罪案》**（*Caper in the Castro*，1989）是已知最古老的同性戀主題電玩遊戲。遊戲中女同性戀偵探要在舊金山的同志村（gay village）裡追蹤一名變裝皇后的下落。遊戲推出時，可怕的 AIDS 正值流行高峰，該遊戲是寫給 LGBTQ 社群的一封情書，遊戲也在社群中引發熱烈回響。

遊戲作者C・M・拉爾夫（C. M. Ralph）亦另為遊戲做了面向主流市場的「異性戀版」。如拉爾夫自己所說：「我拿掉卡斯楚街的相關內容，拿掉所有圈內黑話，真的是半點不剩。然後我重新命名為**《大街的謀殺》**（*Murder on*

Main Street，1989）。我把它賣給 Heizer Software，然後呢，我其實沒賺到多少，但這個遊戲程式多年來一直帶來穩定收入。一想到那些人買下這款遊戲，然後玩得很開心，卻對它其實是款 LGBT 遊戲一無所知，我就覺得很爆笑。」（引自 Adrienne Shaw，'Caper in the Castro'）

但可悲的是，即便今日，酷兒藝術家要為自己的作品找到發表平台，依然困難重重。楊若波（Robert Yang）的作品在串流平台 Twitch 上就遭到審查，他的遊戲由於裸露內容而遭禁。**《茶館》**（*The Tearoom*，2017）便試圖用一種招搖的方式克服這點。如楊若波所説：「為安撫這種壓迫的、保守的玩家監視情結，我把遊戲中所有惱人的雞雞，換成了遊戲產業永遠不會去節制或禁止的東西──槍。好啦，現在我讓一個男人去欣賞其他男人的槍，那就完全沒問題了，對吧？」（Robert Yang，'*The Tearoom*'）

P124

第 2 格：圖為緊張刺激的生存恐怖遊戲**《失憶症：黑暗後裔》**（*Amnesia: The Dark Descent*，2010）。

第 5 格：詳見 Espen J. Aarseth, *Cybertext: Perspectives on Ergodic Literature*, p. 10。

神奇的是，**《易經》**不只開創了互動式敘事的先河，還啟發戈特弗里德・萊布尼茨（Gottfried Leibniz）如先知般地在 1670 年代發明了二進制系統，我們現今所知的所有電腦科技，都在此時打下根基。

P125

第 1 格：在電影領域，**捷克的《自助電影》**（*Kinoautomat*，1967）就將這種互動式敘事運用在動態影像上，觀眾需在電影進行時投票選出他們想要的結局。這種看片方式既無聊又不順，因此這類噱頭從未真正流行。近年 **Netflix** 試圖重啟這種敘事概念，他們做的**互動式節目**如**《黑鏡：潘達斯奈基》**（*Black Mirror: Bandersnatch*，2018）有獲得一些好評。

另外，雷蒙・格諾（Raymond Queneau）的**《一百兆首詩》**（*Cent mille milliards de poèmes*，1961）則收錄了十首十四行詩，每一行詩句都被裁剪成長條；只要將這些長條隨機組合，就能生出數十億首不同詩篇。格諾估計，若要讀完所有詩篇得花兩億年。

P126

第 2 格：有關**《龍與地下城》**（*Dungeons & Dragons*，1974）的玩家人數，詳見 Stewart Alsop II，'TSR Hobbies mixes fact and fantasy'。

P127

第 1 格：此格參考**《魔域》**（*Zork*，1977）的盒裝封面。

第 3 格：這種**《多重結局大冒險》**（*Choose Your Own Adventure*）式的**文字冒險遊戲**至今依然活躍，蘇格蘭遊戲開發商 No Code 的**《未訴之事》**（*Stories Untold*，2017）便是極佳例證，遊戲內含四個短篇文字冒險遊戲，並有一個意外轉折。在我最愛的〈毀棄之屋〉（The House Abandon）一章中，你要啟動一台舊式電腦，用它遊玩一款文字冒險遊戲，在你遊玩同時，身周環境會因應出現令人發毛的變化。

第 5 格：**家用電腦**剛起步時，業餘愛好者的遊戲社群也逐漸成形，其蓬勃情況詳見 Tristan Donovan, *Replay: The History of Video Games*, pp. 111–23。

圖中所繪遊戲，其荒謬主義式的幽默、達達主義式的意象以及實驗性的手法，在電玩史中佔有一席之地：**《Pimania》**（1983）讓玩家在現實世界中尋寶，你得透過遊戲中的線索，找出埋在英國某處的黃金日晷。**《鐵血艦長》**（*Captain Blood*，1988）中玩家要用某種圖標系統與外星人溝通，每個種族的溝通方式都不同。**《機械降神》**（*Deus Ex Machina*，1984）中玩家將觀察一台有缺陷的機器，體驗它的生命週期，遊戲的語音與配樂需另用錄音帶同步播放。

第 5 格：像《**直到黎明**》（*Until Dawn*，2015）這類**互動式敘事**的作品最近又開始復興。這種遊戲類型最初是在 1980 年代與 1990 年代嶄露頭角，此時的 **LD** 與 **CD** 等儲存媒介讓低解析度的全動態影像（full-motion video）遊戲成為可能。像是唐・布魯斯（Don Bluth）的動畫遊戲《**龍穴歷險記**》（*Dragon's Lair*，1983）、超 B 的恐怖遊戲《**午夜陷阱**》（*Night Trap*，1992）以及羅伯塔・威廉斯的《**幽魂**》（*Phantasmagoria*，1995），這些遊戲便採用預錄影像，當玩家在遊戲中作出抉擇時，遊戲會播放相應的畫面。

更近期的遊戲如《**暴雨殺機**》（*Heavy Rain*，2010）、《**陰屍路**》（*The Walking Dead*，2012）以及《**底特律：變人**》（*Detroit: Become Human*，2018）則提供給玩家更有電影感的故事，裡頭塞滿困難的抉擇、分支的劇情以及毀滅性的陷阱。

第 4 格：失敗的幽影在電玩中如影隨形，歷史學家J・C・赫茲（J. C. Herz）對其有著相當美麗的描述：「其實《**飛彈指揮官**》（*Missile Command*，1980）最激動人心的，是遊戲結束前那怪誕瘋狂的一刻，洲際彈道導彈如雨點般落下，此時你知道你就要輸了，這是至高狂喜的一刻。因為你知道你就要死了，幾秒鐘後就會一片黑……你就要死了。你死了，然後你眼睜睜看著畫面中的華麗爆炸。煙火表演結束後，你按下重新開始鍵，你又活過來了，直到下次你與死亡再度相撞。你所玩的不只是畫面聲光。你是在與『死亡』共舞。對小朋友來說，這好玩到不行。」（J. C. Herz, *Joystick Nation: How Videogames Ate Our Quarters, Won Our Hearts and Rewired Our Minds*, p. 64）

第 5 格：遊戲**失誤**造成的結果，對有些人來說是有某種吸引力的。在班尼特・福迪（Bennett Foddy）的《**鐵鎚爬山**》（*Getting Over It*，2017）中，玩家將扮演一名沉默的光頭男人第歐根尼（Diogenes，其角色形象典自古希臘同名哲人），他坐在一只大釜中，僅靠一支鐵鎚來移動，以反撬或反彈的方式攀登高山。一塊岩石一塊岩石地爬，障礙之後還是障礙。

如福迪在遊戲描述中所說的，「遊戲世界中大部分的障礙都是假的。只要你掌握正確的方法、獲得正確的裝備、或花費足夠多的時間，你就能完全確信自己有能力通過它們。」然而在這款遊戲，最小的誤判都會讓你跌落山崖。幾小時的努力在一秒內化為烏有。這是一款培養挫敗感的遊戲，同時，該遊戲也以其他遊戲無法企及的力道獎勵成功。大部分玩家都無法登頂，而對於那些登頂的玩家來說，這份成就感是真實的。

第 6～8 格：此三格左至右：《**俠盜獵車手**》（*Grand Theft Auto*）系列、《**最後生還者**》（*The Last of Us*，2013）、《**奧勒岡之旅**》（*The Oregon Trail*，1971）。引自 Jesper Juul, *The Art of Failure: An Essay on the Pain of Playing Video Games*, p. 122。

第 1 格：玩家與**時間**之間可以產生各種扭曲關係。這類遊戲之迷人，我們很容易在上面耗上好幾個下午，甚至是日以繼夜地玩，這些遊戲似乎「擁有自己的時間規則，如同夢裡的規則。」（Sue Morris, 'First-person shooters: A game apparatus', p. 88）

許多遊戲都以相當有趣的方式玩轉時間。在《**Braid：時空幻境**》（*Braid*, 2008）中玩家可以在各種類型的時間謎題中暫停或倒轉時間。《**燥熱**》（*Superhot*, 2016）是款很潮的第一人稱射擊遊戲，只有當你移動時，時間才會跟著流動，從而創造出讓人神經緊繃的「快–慢–快」動作解謎玩法。《**重返奧伯拉丁**》（*Return of the Obra Dinn*, 2018）要玩家揭露這艘神祕的奧伯拉丁船艦上所發生的事，遊戲賦予玩家閃回的能力，讓玩家去檢視每位船員死亡時的凍結時刻。《**職業使命**》（*The Occupation*, 2019）是一款時長超過四小時的實時調查遊戲，這座世界將隨著玩家與環境的互動（或不互動）逐步展開。另一方面，《**Minit**》（2018）與《**星際拓荒**》（*The Outer Wilds*, 2019）等遊戲則將你困在無限重複的時間迴圈中，這兩款分別是一分鐘的迴圈與二十二分鐘的迴圈。

第 3 格：圖中街機為《**火線危機**》（*Time Crisis*, 1995）。

第 5 格：本圖的繪製參考，當然就是《**古墓奇兵**》（*Tomb Raider*, 1996）啦。引自 Brendan Keogh, *A Play of Bodies: How We Perceive Videogames*, p. 140。

P131

第 1 格：本頁最上方的文字，引自 Miguel Sicart, *Beyond Choices: The Design of Ethical Gameplay*, p. 102。

P132

第 1 格：圖中人物為**《饑荒》**（*Don't Starve*, 2013）中的威爾森。**《Rogue》**（1980）是這類遊戲的開山之作──在這種程序化生成的迷宮探索遊戲中，玩家的死亡將是永久性的。它催生出一種名為**「類 Rogue」**（Roguelike）的遊戲類型，該類型至今依然生機盎然，**《矮人要塞》**（*Dwarf Fortress*, 2006）與**《超越光速》**（*FTL: Faster than Light*, 2012）等都是其中代表。

第 4 格：我們對死亡的迷戀，可能並非只是出於某種病態的好奇。在我們還是孩童時，其實就被死亡迷住了。像躲貓貓或鬼抓人等遊戲，就病態地潛藏著死亡的概念，於是這類關乎殺戮與死亡的遊戲也漸漸讓人無法自拔。

就算是在第三帝國的猶太區（ghetto）或集中營裡，孩童們也會玩這類遊戲。如心理學家彼得・格雷（Peter Gray）指出的，「父母們拼命想轉移孩童的注意力，讓他們忽略身周世界的恐怖，試圖守住孩童過往玩遊戲的那種純真……但孩童們才不管這些。他們玩的遊戲，都是在對抗這些恐怖，而非避開它們。」（Peter Gray, *Free to Learn: Why Unleashing the Instinct to Play Will Make Our Children Happier, More Self-Reliant, and Better Students for Life*, p. 169）

於是，鬼抓人成了「猶太人與蓋世太保」（Jews and Gestapomen）。躲貓貓呼應了圍捕與搜捕的恐怖。「千王之王」（Klepsi-Klepsi）再現了日常現實中的挨餓與納粹暴行。在殘暴的環境中，孩童們藉由這類死亡遊戲來理解他們的世界。這讓他們有機會正視死亡。他們玩轉死亡，削弱死亡的恐怖。（ibid.）

這類蘊含**死亡**概念的遊戲，詳見 Paul Shepard, *The Tender Carnivore and the Sacred Game*, pp. 196-199。

P133

第 1 格：本格繪製參考**《碧血狂殺 2》**（*Red Dead Redemption 2*, 2018）。

第 2 格：圖為**《神鬼寓言》**（*Fable*, 2004）中的年輕男主角。

第 3 格：圖為**《霧都吸血鬼》**（*Vampyr*, 2018）中的吸血鬼強納森・瑞德。遊戲中，玩家角色一方面對鮮血極其渴望，一方面又認為人類生命神聖不可侵犯，你將在這之間不斷角力。遊戲中你每奪走一條生命，都會對遊戲世界產生連鎖效應。

第 5 格：引自 Miguel Sicart, *Beyond Choices: The Design of Ethical Gameplay*, p. 102。圖為**《惡名昭彰》**（*Infamous*, 2009）。

P135

第 3 格：引自 Hannah Arendt, *Eichmann in Jerusalem: A Report on the Banality of Evil*, p. 289。

P136

第 3 格：引自 'Tomorrowed' [Kalle MacDonald], 'ICYMI: *Localhost* (2017)'。

P139

第 5 格：引自 Matthew Wysocki and Matthew Schandler, 'Would you kindly? *Bioshock* and the question of control', p.205。

P141

第 2 格：引自 Miguel Sicart, *Beyond Choices: The Design of Ethical Gameplay*, pp. 113–14。

第 3 格：引述自 Walt Williams，詳見 Brendan Keogh，'Spec Ops: The Line's conventional subversion of the military shooter'，p. 8。

P147

第 2 格：引述自 Dylan Klebold，詳見 Eric Harris and Dylan Klebold，'The basement tapes'。

P148

第 1～3 格：**書籍**的印製成本越來越便宜，新思維也變得越來越容易傳播，許多人開始擔心這會有腐敗人心的危險。像十九世紀英國流行的「**一便士小說**」（penny dreadful），既廉價又淫穢，裡頭滿是謀殺、不法之徒、怪物、騙徒，讀者看了興奮，上層階級卻看了憂心。

1930 年代，當**收音機**成了家中必需品，又有人開始擔心這種新玩意會帶來有害影響。記者安妮‧奧黑爾‧麥考密克（Anne O'Hare McCormick）寫道：「聽收音機時，我們只能是純然的接收者……它滿足人們日益增長的移情需求，讓我們可以『體驗某事』而毋需真正從事。這是一種被動式滿足，它配給我們日常所需的亢奮感，讓人神志恍惚，對心靈幾乎造成麻醉效果。」（Anne O'Hare McCormick，'The radio: A great unknown force'）

1980 年代，**錄影帶**這種新媒介讓《生人迴避》（Zombie Flesh Eaters, 1979）或《食人族大屠殺》（Cannibal Holocaust, 1980）等暴力露骨的電影比以往更容易傳播，人們對這種現象的懼怕亦達到新沸點。

第 5 格：詳見 Rupert Gethin, Sayings of the Buddha: New Translations from the Pali Nikayas, p. 21。

第 7 格：引自 Quran, 5:91。

P149

第 1 格：引自 H. J. R. Murray, A History of Chess: The Original 1913 Edition, p. 381；亦可參見本書第189頁〈逐格分析〉的 P24～25 第 7 格解說。

第 4 格：引自述 Gary Greenwald，詳見 Deception of a Generation: Part I (1984)。

P150

第 1 格：圖為**《腐屍之屋》**（Splatterhouse, 1988）街機框體。

第 5 格：引述自 Gerald Driessen，詳見 Ralph Blumenthal，'Death Race game gains favor, but not with the Safety Council'。

P151

第 1 格：本格背景新聞標題出自 The New York Times staff，'Surgeon general sees danger in video games'（美國公衛署總署長認為電玩遊戲蘊藏危險）。引述自 C. Everett Koop，詳見 Peter Mattiace，'Video games don't thrill surgeon general'。

第 3 格：引自述 Joe Lieberman，詳見 Tristan Donovan, Replay: The History of Video Games, p. 225。

第 5 格：引述自 Joe Baca，詳見 Brian J. Wardyga, The Video Games Textbook: History, Business, Technology, p. 172。本格背景新聞標題出自 Richard Price and Neil Sears，'Ban These Evil Games'（禁掉這些邪惡遊戲）。

P152

第 1 格：引自 Simon Parkin, Death by Video Game, p. 123。本書格所繪遊戲，左上開始依序為：**《太空侵略者》**（Space Invaders, 1978）、**《007：黃金眼》**（Goldeneye 007, 1997）、**《戰慄時空》**（Half-Life, 1998）、**《薩爾達傳說：曠野之息》**（The Legend of Zelda: Breath of the Wild, 2017）、**《超級瑪利歐兄弟》**（Super Mario

Bros., 1985）、**《毀滅戰士》**（*Doom*, 1993）、**《Minecraft》**（2011）、**《最後一戰 2》**（*Halo 2*, 2004）。

第 3 格：引自 David Sudnow, *Pilgrim in the Microworld*, p. 18。

P153

第 1 格：資料源自 APA Task Force on Violent Media. 'Technical report on the review of the violent video game literature', p. 11。

值得注意的是，這些研究通常是在實驗室環境下進行的，因此，所謂的「侵略性行為」（aggressive behaviour），其實是讓受試者執行某種極其平常的侵略行為，例如在他人的食物中加辣醬，或對他人大吼大叫。這些受試者亦傾向於將卡通暴力與現實暴力混為一談。關於此議題，詳見 Patrick M. Markey, Charlotte N. Markey and Juliana E. French, in 'Violent video games and real-world violence: Rhetoric versus data', p. 279。

不過，遊戲中的**暴力**肯定是會造成餘波的。**《真人快打 11》**（*Mortal Kombat 11*, 2019）的有些美術人員，由於處理過多血汙不堪的終結技「Fatality」，後來被診斷出患有創傷後壓力症候群。他們的工作要求他們沉浸在各種暴力畫面中：他們要逐幀檢視血腥的過場動畫，並要觀看現實生活中的各種暴力，藉以作為參考並激發靈感。正如一位匿名的美術人員所說：「在辦公室走一圈，你會看到有人在 YouTube 上觀看絞刑，有人正盯著慘不忍睹的被害人照片，有人則在觀看牛隻遭屠宰的影片⋯⋯最可怕的，是參與該項目的新進人員會在某一刻突然適應。而我肯定早已跨過那個時刻。」（引自 Joshua Rivera, ' "I'd have these extremely graphic dreams": What it's like to work on ultra-violent games like *Mortal Kombat 11*'）

第 2 格：詳見 Patrick M. Markey and Christopher J. Ferguson, *Moral Combat: Why the War on Violent Video Games Is Wrong*, p. 85。

第 3 格：詳見 Patrick M. Markey, Charlotte N. Markey and Juliana E. French, in 'Violent video games and real-world violence: Rhetoric versus data', p. 285。

第 4 格：詳見 Patrick M. Markey and Christopher J. Ferguson, *Moral Combat: Why the War on Violent Video Games Is Wrong*, p.83。關於此議題，詳見 Christopher John Ferguson, 'The good, the bad and the ugly: A meta-analytic review of positive and negative effects of violent video games'。本格所繪為 **《VR 戰警》**（*Virtua Cop*, 1994）街機框體。

P154

第 1 格：引述自 Wayne LaPierre，詳見 Simon Parkin, 'Shooters: How video games fund arms manufacturers'。

第 2 格：引自 Katherine Cross, 'No, Mr Trump, video games do not cause mass shootings'。

第 3 格：本格所繪為 **《決勝時刻：黑色行動 4》**（*Call of Duty: Black Ops 4*, 2018）中的士兵。

第 4 格：引述自 Ralph Vaughn，詳見 Simon Parkin, 'Shooters: How video games fund arms manufacturers'。

P155

第 1 格：詳見 Katherine S. Newman et al. *Rampage: The Social Roots of School Shootings*。

第 2~3 格：引自 ibid., p. 230。上圖為華卓斯基姐妹（Wachowskis）1999 年**電影《駭客任務》**（*The Matrix*）中的尼歐；下圖為**《毀滅公爵》**（*Duke Nukem 3D*, 1996）中的同名主角。

P156

第 3 格：詳見 William Poundstone, 'Game theory'。

P157

第 3 格：《雙人網球》（*Tennis for Two*, 1958）的創造者威廉・席根波森（William Higinbotham）曾參與曼哈頓計

畫，研發原子彈的發動裝置。晚年則致力於防止核武擴散。

第 4 格：電腦技術是要用於遊戲，還是要用於目的更為嚴肅的**模擬應用**，長久以來兩者互為辯證。《雙人網球》所利用的技術，原是設計來計算導彈彈道與模擬火箭飛行的。到了 1950 年代與 1960 年代，電腦被用於預測天氣、經濟以及生態系統。然而，電腦的模擬應用厲害歸厲害，卻始終具有開發遊戲的潛力。1969 年，NASA 利用電腦來模擬火箭升空，讓人類登月，與此同時，純文字登月遊戲《月球》（Lunar, 1969）則讓大學生有機會嘗試做相同的事。今日，美國疾病管制暨預防中心（CDC）會利用電腦來模擬並預測疾病的爆發，而《瘟疫公司》（Plague Inc., 2012）等遊戲則讓玩家能用類似的模擬技術，在遊戲中製造疾病、散布全球。

第 5 格：引述自 Ed Rotberg，詳見 Tristan Donovan, *Replay: The History of Video Games*, p. 85。

P158

第 1 格：詳見 Rob Riddell, 'Doom goes to war'。

第 3 格：引自 P. W. Singer, 'Meet the Sims … and shoot them: The rise of militainment'。該領域的應用不斷有新進展。2019 年，微軟員工站出來抗議該公司與美國陸軍簽下 4.79 億美元的合約，合約中，微軟將向軍方提供可用於訓練與戰鬥的 AR 頭戴顯示器。在一封公開信中，這群員工表示：「我們拒絕打造出服務於戰爭與壓迫的技術。」（引自 Colin Lecher, 'Microsoft workers' letter demands company drop Army HoloLens contract'）

該技術採用的抬頭顯示器，在電玩遊戲中早已司空見慣，沒什麼太大不同。士兵能在戰鬥中查看小地圖、指南針以及同隊其他弟兄的位置。對軍隊來說，這能為他們的士兵提供「更強的殺傷力、更刁鑽的機動性，以及更犀利的狀態意識（situational awareness）」（Sean Hollister, 'Here's the US Army version of HoloLens that Microsoft employees were protesting'）。

但對微軟的那群抗議員工來說，「將 HoloLens 應用於 IVAS 系統，這樣的設計，就是協助人們殺戮。它將被部署在戰場上，並將戰爭模擬成一種『電玩遊戲』，士兵將產生抽離感，冷眼看待戰爭的絕望以及血濺的現實。」（引自 Colin Lecher, 'Microsoft workers' letter demands company drop Army HoloLens contract'）

第 4 格：引述自某無人機駕駛員，詳見 P. W. Singer, 'Meet the Sims … and shoot them: The rise of militainment'。2010 年，聯合國發布了一份報告，探討美國軍方對武裝無人機的使用日益增長，其中指出：「無人機操作員距離戰場好幾千哩遠，並且完全透過電腦螢幕與遠端收音進行作戰，這是在玩火，這恐會讓該員以『遊玩 PS 遊戲』的心態進行殺戮。」（引自 Charlie Savage, 'UN report highly critical of US drone attacks'）

P159

第 3 格：詳見 P. W. Singer, 'Meet the Sims … and shoot them: The rise of militainment'。

第 4 格：詳見 Keith Stuart, 'Call of Duty: Advanced Warfare: "We worked with a Pentagon adviser"'。本格所繪為《戰地風雲 4》（Battlefield 4, 2013）。

這ँ種「**軍事娛樂**」（militainment）的概念不僅限於電玩遊戲。我的前作《看懂好電影的快樂指南》（Filmish: A Graphic Journey through Film，原點出版，台北，2020）就對此議題有所著墨，五角大廈幾十年來對某些電影的內容一直握有發言權。如果製片廠尋求軍方任何形式的協助，製片人必須「向五角大廈提交五份劇本影本以供審批；五角大廈的劇本修改建議你都得照做；你必須完全依照五角大廈批准的劇本進行拍攝；而在電影公映前，你得為電影成品進行自我審查，以符合五角大廈官方的標準。」（David L. Robb, *Operation Hollywood: How the Pentagon Shapes and Censors the Movies*, p. 25）審查流程如此苛刻，因此所有受到軍方襄助的電影，都只能以純然正向的觀點來刻劃軍方。

P160

第 1 格：本格繪製參考《決勝時刻：二戰》（Call of Duty: WWII, 2017）。

第 2 格：引自 Brendan Keogh, 'Spec Ops: The Line's conventional subversion of the military shooter', p. 2。

第 4 格：有些遊戲會宣稱自己對待戰爭的態度**絕對嚴肅**，但這終究只是另一種行銷策略。在重啟之作《決勝時

刻：現代戰爭》（*Call of Duty: Modern Warfare*, 2019）中，玩家將可扮演一名在大屠殺下倖存的孩童——不過它的表現方式還是很遊戲，依然有著浮誇的 Boss 戰，而且 Boss 戰的遊戲機制，依然是那種「非輸即贏」的設計；詳見 Emma Kent, 'Call of Duty: Modern Warfare and the problem with its child soldier level'。

第 5 格：引述自 Christian McCrea，詳見 Darshana Jayemanne, *Performativity in Art, Literature, and Videogames*, p. 163。

P162

第 1 格：引自 Greg Lastowka, 'Utopian games', p. 144。

第 2 格：用和平主義的作風來遊玩暴力遊戲，例子多不勝數，舉凡在 **《決勝之日》**（*Day of Defeat*, 2003）中當一名戰地攝影師，在殘暴的生存模擬遊戲 **《Rust：末日生存》**（*Rust*, 2013）中從事調查報導，或在 **《魔獸世界》**（*World of Warcraft*, 2004）中當一隻專門採花的熊貓。與此同時，一些暴力遊戲則提供了和平遊玩的選項，有些甚或鼓勵玩家進行和平主義通關挑戰，知名例子包括 **《地域傳說》**（*Undertale*, 2015）、**《冤罪殺機》**（*Dishonored*, 2012）、**《異塵餘生：新維加斯》**（*Fallout: New Vegas*, 2010）；詳見 Kent Sheely, 'DoD [2009–2012]'；Steven Messner, 'Meet *WoW*'s biggest hippie, a panda who reached max level by picking thousands of flowers'；'Argyle Alligator', 'Rust interviews'。

第 3 格：引述自 Joseph DeLappe，詳見 Majed Athab, 'Winning hearts and minds: Wrestling with Fallujah in-game and in real life', p. 61

第 4 格：部落格「**No Wrong Way to Play**」（玩錯才會贏）收錄了玩家對遊戲進行的各種有趣嘗試，而這些遊玩方式絕對是遊戲開發者始料未及的。部落格網址：nowrongwaytoplay.tumblr.com。

P163

第 2 格：引述自 Albert Einstein，詳見 David Shenk, *The Immortal Game: A History of Chess*, p. xvi

第 3 格：引自 David Sudnow, *Pilgrim in the Microworld*, pp. 43–4。

第 4 格：詳見 Sue Morris, 'First-person shooters: A game apparatus', p. 87。

第 5 格：引自 Jane McGonigal, *Reality Is Broken: Why Games Make Us Better and How They Can Change the World*, p. 43。

第 6 格：圖中遊戲為 **《農場鄉村》**（*FarmVille, 2009*）。這類遊戲被稱為「**點擊遊戲**」（clicker games），這種遊戲只要求玩家進行簡單而重複的互動，當你慢慢解鎖虛寶時，身體也會一點一滴釋放多巴胺。**《萬用迴紋針》**（*Universal Paperclips*, 2017）就對這類遊戲做出了精采戲仿，遊戲中，玩家的任務就是製作迴紋針。當玩家為了提高效率，開始尋求 AI 以及心靈控制的協助時，原本單純的家庭代工作業旋即失控。《萬用迴紋針》既戲仿了粗鄙的點擊遊戲，亦對 AI 的無道德性所可能造成的可怕後果做了一次相當驚人的檢驗，該作讓人上癮，並且發人深省。

P164

第 2 格：實際上這種現象被稱為「**俄羅斯方塊效應**」（Tetris effect）。這種現象的原因至今未明，但很可能是因為遊戲的重複性，已漸漸銘刻到我們大腦的程序記憶（procedural memory）中。

第 4 格：引述自 Brian Sutton-Smith，詳見 Jerry Adler, 'The Nintendo kid', p. 44。

第 7 格：關於此議題，詳見 Simon Parkin, *Death by Video Game*。

P165

第 1 格：引述自某電玩成癮者，詳見 Cecilia D'Anastasio, 'How video game addiction can destroy your life'。

第 2 格：引自 John Beckman, *American Fun: Four Centuries of Joyous Revolt*, p. 316

第 3 格：引述自 Christopher Ferguson，詳見 Ed Cara, 'Is video game addiction real?'。

P166

第 1 格：詳見 Cecilia D'Anastasio, 'Sex, *Pong,* and pioneers: What Atari was really like, according to women who were there'。

第 3 格：約會 APP 的遊戲化，恐會引發令人憂心的現象。如作家阿爾菲·波恩（Alfie Bown）所説，像 Tinder 這類 APP 就提倡「我們可以像玩遊戲一樣玩女人……用戶會逐漸將兩性關係視為一連串需要完成的任務」（Alfie Brown, 'Tech is turning love into a rightwing game'）。

第 4 格：引述自 Tristan Harris，詳見 Paul Lewis, '"Our minds can be hijacked": The tech insiders who fear a smartphone dystopia'。

P167

第 3 格：本格背景新聞標題，左至右依序為：Elena Cresci, 'Russian YouTuber facing five years in jail after playing *Pokémon Go* in church'（在教堂玩《Pokémon Go》的俄羅斯 YouTuber 恐面臨 5 年徒刑）; *BBC News* staff, 'US Holocaust museum asks *Pokemon Go* players to stop'（美國大屠殺遇難者紀念館要《Pokémon Go》玩家適可而止）; Alan Yuhas, '*Pokémon Go*: Armed robbers use mobile game to lure players into trap'（《Pokémon Go》：武裝劫匪利用手機遊戲誘騙玩家上勾）; Jonathan Soble, 'Driver in Japan playing *Pokémon Go* kills pedestrian'（日本駕駛玩《Pokémon Go》撞人致死）; Mary Bowerman, 'Woman discovers body while playing *Pokémon Go*'（女子玩《Pokémon Go》撞見一具屍體）; *BBC News* staff, 'Florida teens, mistaken for thieves, shot at playing *Pokemon Go*'（佛羅里達一青少年玩《Pokémon Go》慘遭射殺，原來被誤認是小偷）; Heather Navarro, 'Man playing *Pokemon Go* stabbed in Anaheim Park'（男子在安納海姆公園玩《Pokémon Go》慘遭刺傷）; *Guardian* staff and agencies, 'Man shot dead while playing *Pokémon Go* in San Francisco'（舊金山一名男子玩《Pokémon Go》慘遭射殺）; Helena Horton, '*Pokémon Go* addict stabbed while playing, refuses to get treatment so he can continue'（《Pokémon Go》成癮者玩到一半遭刺傷，拒絕送醫只為繼續抓寶）。

第 4 格：詳見 Sam Kriss, 'Resist *Pokémon Go*'。

P168

第 2 格：詳見 Max Miller, 'The rise of virtual economies'。

第 4 格：詳見 Annie Pei, 'This esports giant draws in more viewers than the Super Bowl, and it's expected to get even bigger'。

P169

詳見 Ge Jin, 'Chinese gold farmers in the game world'；亦可參見 'Calit2ube', 'Ge Jin, aka Jingle – Chinese gold farmers in MMORPGs'。

P170

第 1 格：研究指出，進行線上遊玩時，若玩家的聲音是**女性**，那麼比起聲音是男性的玩家或那種不出聲的玩家，該玩家收到負評的機率會是他們的三倍，即使該玩家的技術其實並不輸他們。詳見 Jeffrey H. Kuznekoff and Lindsey M. Rose, 'Communication in multiplayer gaming: Examining player responses to gender cues'。

第 2 格：引自 Mike Sholars, 'Gamers like Pewdiepie Are Why I Don't Play Online'。

第 3 格：本格所繪為**《憂鬱症探訪》**（*Depression Quest*, 2013）的設計師柔伊·奎茵（Zoë Quinn），以及 **YouTube 系列影片〈Tropes vs. Women in Video Games〉**（電玩中的女性形象與套路，2013–2017）的主創阿妮塔·薩基珊（Anita Sarkeesian）。當然，並非只有上述族群遭受不當辱罵；其他的邊緣族群玩家亦時常在遊戲空間中遭受辱罵，有時躺著也中槍。

第 5 格：詳見 Johan Huizinga, *Homo Ludens: A Study of the Play Element in Culture*, p. 12

P171

第 1～3 格：引自 ibid.。

第 4 格：詳見 Jennifer DeWinter and Carly A. Kocurek，'"Aw fuck, I got a bitch on my team!" Women and the exclusionary cultures of the computer game complex', p. 60。

第 5 格：本格所繪遊戲為**《蝴蝶湯》**（*Butterfly Soup*, 2017）。

第 6 格：這句話出自凱特・彌特納（Kate Miltner）：「有道是『當你習慣了特權，平等就像是壓迫』。當你習慣做你想做，說你想說，那麼當你因為種族歧視或仇女言論而遭受評批，想必會震驚無比。」（引自 Colin Campbell, 'Gaming's toxic men, explained'）。

P172

第 2 格：引自 Stuart Brown, *Play: How it Shapes the Brain, Opens the Imagination, and Invigorates the Soul*, p. 49。

第 5 格：詳見 J. C. Rosser et al. 'The impact of video games on training surgeons in the 21st century'。

第 7 格：詳見 Jake Offenhartz, 'How video games are helping young veterans cope'。

遊戲也可以用於協助**科學研究**。**《瘧疾泡泡》**（*MalariaSpot Bubbles*, 2016）與**《Foldit：折疊蛋白質》**（*Foldit*, 2008）等就以遊戲的形式，為疾病研究進行「眾包」（crowdsource）：這些遊戲將**圖形識別**（identify patterns）與**資料分析**（analyse data）等要素融入玩法，以此網羅各種有用資訊。

P173

第 1 格：引自 Stuart Brown, *Play: How it Shapes the Brain, Opens the Imagination, and Invigorates the Soul*, p. 49。

第 4 格：引自某前囚犯，詳見 C. J. Ciaramella, 'The radical freedom of *Dungeons & Dragons*'。

第 5 格：除了監獄，遊戲亦為其他地方帶來**救贖**。在奧斯威辛集中營，艾拉納・艾布塞（Elhanan Ejbuszyc）向其中一名最殘暴的守衛提議，說要為他雕刻西洋棋組，希望能藉此讓該名守衛對他的囚友們好一點。他用守衛的棍棒雕出簡單而美麗的棋組，但在他將棋組交出前，他就被移監了，棋組亦跟隨他到了新的集中營。如艾布塞所說：「我所做的──拆毀棍棒，雕刻棋子，讓懲罰的工具變成和平的工具──就是讓我的猶太同胞們可以抓住短暫良機，暫且忘記自身的可憐處境。能為我的苦難同胞帶來短暫慰藉，這使我充滿喜悅。」（引自 Yad Vashem Artifacts Collection, 'Chess pieces carved by Elhanan Ejbuszyc in Auschwitz from his block leader's club'）

P174

第 4 格：本格所繪遊戲為**《星戰前夜》**（*EVE Online*, 2003），這是款史詩級的大型多人線上遊戲，在這座充滿可能性的宇宙裡，玩家可以從事任何工作，你可以是屍體採集者，也可以是一名 CEO。這個世界複雜到需要創立一個委員會來營運，成員都是在現實世界中遴舉而出的，他們每年都要偕同一名經濟學家開會，以讓遊戲與時俱進。日常生活的法則與常規──甚至大多數電玩遊戲的法則與常規──在《星戰前夜》中通通不適用，玩家已將這裡變成一座無法無天的星系，這裡什麼公司都有，劫掠者橫行，盜竊、綁架、勒索樣樣來。其中有些陰謀之精妙，至今依然為人樂道。2017 年，超級大公司「Circle of Two」中的一名高級成員背叛了領導層，他盜走公司所有資產，包括一個死星等級的超級武器，這在現實世界可以賣好幾萬美元，該公司也因此元氣大傷。

不過線上遊戲的互動不是一定都得如此惡意。2005 年，**《魔獸世界》**（*World of Warcraft*）中一個意外的程序漏洞，導致一場虛擬瘟疫的爆發。一切始於一場 Boss 戰的更新，每個遭遇這隻 Boss 的玩家都感染了致命的「墮落之血」（Corrupted Blood），感染很快在玩家間擴散，災情遍及整座虛擬世界。其中玩家的「反應」相當饒富興味。有些玩家慎而退出，但也有些玩家留下來對抗疫情擴散，他們會警告其他玩家遠離災區，或是幫忙治癒患者；詳見 Eric T. Lofgren and Nina H. Fefferman, 'The untapped potential of virtual game worlds to shed light on real world epidemics'。

《魔獸世界》並非是第一個受到虛擬病毒侵擾的遊戲。2000 年，威爾・萊特（Will Wright）在他的遊戲**《模擬市民》**（*The Sims*, 2000）中，釋放了一種透過天竺鼠傳播的疾病。要是玩家未讓寵物保持清潔，病毒就會在角色間

傳播，若玩家一時輕忽，沒讓生病的市民們好好休息，他們最後都會死掉。這隻病毒深深蟄伏於程式代碼中，它為《模擬市民》遊戲社群帶來了恐慌。許多人很不開心，因為他們的寶貝市民掛掉了，不過也有玩家相當樂意細品這個意外轉折。詳見 Markoff，'Something is killing the Sims, and it's no accident'。

第 5 格：詳見 Maxwell Neely-Cohen，'War without tears'。

P181

第 3 格：引自 *Newsweek* (5 May 1997) 封面標題。

P182

第 2 格：詳見 B. Jack Copeland (ed.), *The Essential Turing*, p. 565。

第 6 格：詳見 Andrew Marr, *A History of the World*, p. 554。

第 7 格：詳見 Klint Finley，'Did a computer bug help Deep Blue beat Kasparov?'。關於**圖靈測試**，詳見第191頁〈逐格分析〉的 P32 第 1 格解說。基本上，一台機器若能成功讓一名人類相信自己正與另一名人類交流，那麼這台機器便通過了圖靈測試。

P183

第 1 格：引自 Luke Harding and Leonard Barden，'Deep Blue win a giant step for computerkind'。

第 3～4 格：詳見 Adam Gabbatt，'IBM computer Watson wins Jeopardy clash' 以及 James Vincent，'DeepMind's Go-playing AI doesn't need human help to beat us anymore'。

第 5 格：引自 Noam Chomsky, *Language and Thought*, p. 93，該書雖然成書於深藍（Deep Blue）1997 年取得勝利之前，不過在該書寫作期間，加里・卡斯帕洛夫（Garry Kasparov）已開始和西洋棋電腦交戰，亦歷經過 1989 年卡斯帕洛夫擊敗西洋棋電腦「深思」（Deep Thought）那場大事件。

P184

第 2 格：引自 Johan Huizinga, *Homo Ludens: A Study of the Play Element in Culture*, p. 5。

參考遊戲

《1080°滑雪》（*1080° Snowboarding*, 阿部將道 & 高野充浩, 任天堂, 1998）
《1979 革命：黑色星期五》（*1979 Revolution: Black Friday*, iNK Stories, 2016）

A

《冒險世界》（*Adventureland*, Scott Adams, Adventure International, 1978）
《獸王記》（*Altered Beast*, 內田誠 & 安原廣和, Sega, 1988）
《愛麗絲驚魂記》（*American McGee's Alice*, Rogue Entertainment, Electronic Arts, 2000）
《美國陸軍》（*America's Army*, United States Army, 2002）
《失憶症：黑暗後裔》（*Amnesia: The Dark Descent*, Frictional Games, 2010）
《螞蟻大進擊》（*Ant Attack*, Sandy White, Quicksilva, 1983）
《刺客教條》（*Assassin's Creed*, Ubisoft Montreal, Ubisoft, 2007）
《刺客教條 II》（*Assassin's Creed II*, Ubisoft Montreal, Ubisoft, 2009）
《刺客教條 III：自由使命》（*Assassin's Creed III: Liberation*, Ubisoft, 2012）
《刺客教條：起源》（*Assassin's Creed Origins*, Ubisoft Montreal, Ubisoft 2017）
《刺客教條：奧德賽》（*Assassin's Creed Odyssey*, Ubisoft Quebec, Ubisoft 2018）
《爆破慧星》（*Asteroids*, Lyle Rains, Ed Logg & Dominic Walsh, Atari, 1979）

B

雙陸棋（Backgammon, 傳統遊戲, 古波斯）
《柏德之門》（*Baldur's Gate*, Bioware, Interplay Entertainment, 1998）
《戰地風雲》系列（*Battlefield* [series], EA Dice, Electronic Arts, 2002–present）
《戰地風雲 4》（*Battlefield 4*, EA Dice, Electronic Arts, 2013）
《終極戰區》（*Battlezone*, Ed Rotberg, Owen Rubin & Roger Hector, Atari, 1980）
《鋼鐵天空下》（*Beneath a Steel Sky*, Revolution Software, Virgin Interactive Entertainment, 1994）
《大腦柏蒂》（*Bertie the Brain*, Josef Kates, 1950）
《機器人戰爭》（*Berzerk*, Stern Electronics, Atari, 1980）
《生化奇兵》（*Bioshock*, 2K Boston, 2K Games, 2007）
《生化奇兵 2》（*Bioshock 2*, 2K Marin, 2K Games, 2010）
《善與惡》（*Black & White*, Peter Molyneux, Electronic Arts, 2001）
《轟炸超人》系列（*Bomberman* [series], Hudson Soft, 1985–present）
《Braid：時空幻境》（*Braid*, Jonathan Blow, Number None, 2008）
《打磚塊》（*Breakout*, Steve Bristow, Nolan Bushnell & Steve Wozniak, Atari, 1976）
《蝴蝶湯》（*Butterfly Soup*, Brianna Lei, Ren'Py, 2017）

C

《決勝時刻》系列（*Call of Duty* [series], Infinity Ward / Treyarch / Sledgehammer Games, Activision, 2003–present）
《決勝時刻 4：現代戰爭》（*Call of Duty 4: Modern Warfare*, Infinity Ward, Activision, 2007）
《決勝時刻：黑色行動 4》（*Call of Duty: Black Ops 4*, Treyarch, Activision, 2018）
《決勝時刻：現代戰爭》（*Call of Duty: Modern Warfare*, Infinity Ward, Activision, 2019）
《決勝時刻：二戰》（*Call of Duty: WWII*, Sledgehammer Games, Activision, 2017）

《Candy Crush saga》（*Candy Crush Saga*, King, 2012）

《卡斯楚街的罪案》（*Caper in the Castro*, C. M. Ralph, 1989）

《鐵血艦長》（*Captain Blood*, Exxos, Infogrames, 1988）

《惡魔城》（*Castlevania*, Konami, 1986）

《卡坦島》（*Settlers of Catan*, Klaus Teuber, Kosmos, 1995）

《蔚藍山》（*Celeste*, Matt Thorson, Matt Makes Games, 2018）

《大蜈蚣》（*Centipede*, Dona Bailey & Ed Logg, Atari, 1981）

洽特蘭格（Chatrang, 傳統遊戲, 古波斯）

西洋跳棋（Checkers, 傳統遊戲, 遍及古代世界）

西洋棋（Chess, 傳統遊戲, 古印度）

《文明帝國》（*Civilization*, Sid Meier, MicroProse, 1991）

《巨洞冒險》（*Colossal Cave Adventure*, 又名 Adventure, Will Crowther & Don Woods, 1976）

《終極動員令》（*Command and Conquer*, Westwood Studios, Virgin Interactive, 1995）

《指揮官基恩》（*Commander Keen*, id Software, 3D Realms, 1990）

《電腦太空戰》（*Computer Space*, Nolan Bushnell & Ted Dabney, Nutting Associates, 1971）

《魂斗羅》（*Contra*, 廣下宏治, Konami, 1987）

《控制》（*Control*, Remedy Entertainment, 505 Games, 2019）

《絕對武力》（*Counter-Strike*, Minh Le & Jess Cliffe, Sierra Studios, 2000）

《茶杯頭》（*Cuphead*, Jared Moldenhauer, StudioMDHR, 2017）

《電馭叛客 2077》（*Cyberpunk 2077*, CD Projekt Red, CD Projekt, 2020）

D

《黑暗靈魂》（*Dark Souls*, FromSoftware, Namco Bandai Games, 2011）

《決勝之日》（*Day of Defeat*, Valve, Activision, 2003）

《死亡飛車》（*Death Race*, Exidy, 1976）

《防衛者》（*Defender*, Eugene Jarvis & Larry DeMar, Atari, 1981）

《撞車大賽》（*Demolition Derby*, 又名 Destruction Derby, Jerry Lawson, Exidy, 1975）

《憂鬱症探訪》（*Depression Quest*, Zoë Quinn, The Quinnspiracy, 2013）

《底特律：變人》（*Detroit: Become Human*, Quantic Dream, Sony Interactive Entertainment, 2018）

《駭客入侵》（*Deus Ex*, Ion Storm, Eidos Interactive, 2000）

《駭客入侵：人類革命》（*Deus Ex: Human Revolution*, Eidos Montreal, Square Enix, 2011）

《機械降神》（*Deus Ex Machina*, Mel Croucher, Automata UK, 1984）

《冤罪殺機》（*Dishonored*, Arkane Studios, Bethesda Softworks, 2012）

《冤罪殺機 2》（*Dishonored 2*, Arkane Studios, Bethesda Softworks, 2016）

《大金剛》（*Donkey Kong*, 宮本茂, 任天堂, 1981）

《饑荒》（*Don't Starve*, Klei Entertainment, 505 Games, 2013）

《毀滅戰士》（*Doom*, id Software, 1993）

《毀滅戰士 II》（*Doom II*, id Software, GT Interactive Software, 1994）

《龍穴歷險記》（*Dragon's Lair*, Advanced Microcomputer Systems, Cinematronics, 1983）

《打鴨子》（*Duck Hunt*, 橫井軍平, 任天堂, 1984）

《毀滅公爵》（*Duke Nukem 3D*, 3D Realms, FormGen, 1996）

《龍與地下城》（*Dungeons & Dragons*, Gary Gygax & Dave Arneson, TSR, 1974）

《矮人要塞》（*Dwarf Fortress*, Tarn Adams, Bay 12 Games, 2006）

E

《ET 外星人》（*ET the Extra-Terrestrial*, Howard Scott Warshaw, Atari, 1982）

《海豚 Ecco》（*Ecco the Dolphin*, Ed Annunziata, Sega, 1992）

《上古捲軸 V：無界天際》（*The Elder Scrolls V: Skyrim*, Bethesda Game Studios, Bethesda Softworks, 2011）

《星戰前夜》（*EVE Online*, CCP Games, 2003）

《無盡的任務》（*EverQuest*, Verant Studios, Sony Online Entertainment, 1999）

《萬眾狂歡》（*Everybody's Gone to the Rapture*, The Chinese Room & SCE Santa Monica Studio, Sony Computer Entertainment, 2015）

《Everything：萬物》（*Everything*, David OReilly, Double Fine Productions, 2017）

F

《神鬼寓言》（*Fable*, Big Blue Box Studios, Microsoft Game Studios, 2004）

《異塵餘生》系列（*Fallout* [series], Interplay Entertainment / Black Isle Studios / Micro Forté / Bethesda Game Studios / Obsidian Entertainment, Interplay Entertainment / 14 Degrees East / Bethesda Softworks, 1997–present）

《異塵餘生》（*Fallout*, Interplay Productions, 1997）

《異塵餘生 3》（*Fallout 3*, Bethesda Game Studios, Bethesda Softworks, 2008）

《異塵餘生：新維加斯》（*Fallout: New Vegas*, Obsidian Entertainment, Bethesda Softworks, 2010）

《極地戰嚎 3》（*Far Cry 3*, Ubisoft Montreal, Ubisoft, 2012）

《農場鄉村》（*FarmVille*, Zynga, 2009）

《FEZ：費茲大冒險》（*FEZ*, Phil Fish, Trapdoor, 2012）

《最終幻想 VII》（*Final Fantasy VII*, Square, Sony Computer Entertainment, 1997）

《最終幻想 XII》（*Final Fantasy XII*, Square Enix, 2006）

《最終幻想 XV》（*Final Fantasy XV*, Square Enix, 2016）

《救火者》（*Firewatch*, Camp Santo, Panic, 2016）

《佛羅倫斯》（*Florence*, Mountains, Annapurna Interactive, 2018）

《Foldit：折疊蛋白質》（*Foldit*, University of Washington Center for Game Science, 2008）

《要塞英雄》（*Fortnite*, Epic Games, 2017）

《自由：黑暗中的反叛者》（*Freedom: Rebels in the Darkness*, Muriel Tramis, Coktel Vision, 1988）

《青蛙過河》（*Frogger*, Konami, 1981）

《超越光速》（*FTL: Faster than Light*, Subset Games, 2012）

G

《小蜜蜂》（*Galaxian*, 澤野和則 & 石村繁一, Namco, 1979）

《銀河遊戲》（*Galaxy Game*, Bill Pitts & High Tuck, 1971）

《Game & Watch: Ball》（*Game & Watch: Ball*, 任天堂, 1980）

五十八洞（*Game of fifty-eight holes*, 傳統遊戲, 古埃及）

《戰爭機器》（*Gears of War*, Epic Games, Microsoft Game Studios, 2006）

《彈珠檯磚塊》（*Gee Bee*, 岩谷徹, Namco, 1978）

《鐵鎚爬山》（*Getting over It with Bennett Foddy*, Bennett Foddy, Humble Bundle, 2017）

《魔界村》（*Ghosts & Goblins*, 藤原得郎, Capcom, 1986）

圍棋（Go, 傳統遊戲, 古中國）

《戰神》（*God of War*, Sony Computer Entertainment, 2005）

《戰斧》（*Golden Axe*, 內田誠, Sega, 1989）

《007：黃金眼》（*GoldenEye 007*, Rare, 任天堂, 1997）

《消失的家》（*Gone Home*, The Fullbright Company, 2013）

《俠盜獵車手》（*Grand Theft Auto*, DMA Design, BMG Interactive, 1997）

《俠盜獵車手 III》（*Grand Theft Auto III*, DMA Design, Rockstar Games, 2001）

《俠盜獵車手 IV》（*Grand Theft Auto IV*, Rockstar North, Rockstar Games, 2008）

《俠盜獵車手 V》（*Grand Theft Auto V*, Rockstar North, Rockstar Games, 2013）

《重力異想世界完結篇》（*Gravity Rush 2*, Team Gravity, Sony Interactive Entertainment, 2017）

《吉他英雄》（*Guitar Hero*, Harmonix, RedOctane, 2005）

吉安・喬巴（Gyan chaupar, 即蛇梯棋〔Snakes and Ladders〕, 傳統遊戲, 古印度）

《Gyromite》（*Gyromite*, 任天堂, 1985）

H

《戰慄時空》（*Half-Life*, Valve, Sierra Studios, 1998）

《戰慄時空 2》（*Half-Life 2*, Valve, 2004）

《最後一戰：戰鬥進化》（*Halo: Combat Evolved*, Bungie, Microsoft Game Studios, 2001）

《最後一戰 2》（*Halo 2*, Bungie, Microsoft Game Studios, 2004）

《最後一戰：瑞曲之戰》（*Halo: Reach*, Bungie, Microsoft Game Studios, 2010）

《暴雨殺機》（*Heavy Rain*, Quantic Dream, Sony Computer Entertainment, 2010）

《地獄之刃：賽奴雅的獻祭》（*Hellblade: Senua's Sacrifice*, Ninja Theory, 2017）

《刺客任務》系列（*Hitman* [series], IO Interactive, Eidos Interactive / Square Enix / Warner Bros Interactive Entertainment, 2000–present）

《窟窿騎士》（*Hollow Knight*, Ari Gibson & William Pellen, Team Cherry, 2017）

《地平線：期待黎明》（*Horizon Zero Dawn*, Guerrilla Games, Sony Interactive Entertainment, 2017）

獵犬與豺狼（Hounds and jackals, 傳統遊戲, 古埃及）

I

《惡名昭彰》（*Infamous*, Sucker Punch Productions, Sony Computer Entertainment, 2009）

J

《喬·蒙坦納足球》（*Joe Montana Football*, Electronic Arts, Sega, 1991）

《風之旅人》（*Journey*, thatgamecompany, Sony Computer Entertainment, 2012）

《保持通話就不會有人爆炸》（*Keep Talking and Nobody Explodes*, Steel Crate Games, 2015）

K

《Killbox》（*Killbox*, Biome Collective, 2016）

《國王密使》系列（*King's Quest* [series], Roberta Williams, Sierra On-Line, 1984–2016）

《騎士與單車》（*Knights and Bikes*, Foam Sword, Double Fine Productions, 2019）

《普魯士戰爭遊戲》（*Kriegsspiel*, George Leopold von Reisswitz & Georg Heinrich Rudolf Johann von Reisswitz, 1824）

《庫爾斯克號》（*Kursk*, Jujubee SA, 2018）

L

《罪惡修道院》（*La abadía del crimen*, Paco Menéndez, Opera Soft, 1988）

《大地主遊戲》（*The Landlord's Game*, Lizzie Magie, 1904）

《最後生還者》（*The Last of Us*, Naughty Dog, Sony Computer Entertainment, 2013）

傭兵遊戲（Latrunculi, 傳統遊戲, 古羅馬）

《層層恐懼》（*Layers of Fear*, Bloober Team, Aspyr, 2016）

《英雄聯盟》（*League of Legends*, Riot Games, 2009）

《惡靈勢力》（*Left 4 Dead*, Valve South, Valve, 2008）

《惡靈勢力 2》（*Left 4 Dead 2*, Valve, 2009）

《薩爾達傳說》（*The Legend of Zelda*, 宮本茂, 任天堂, 1986）

《薩爾達傳說：曠野之息》（*The Legend of Zelda: Breath of the Wild*, Nintendo EPD, 任天堂, 2017）

《百戰小旅鼠》（*Lemmings*, DMA Design, Psygnosis, 1991）

《奇妙人生》（*Life Is Strange*, Dontnod Entertainment, Square Enix, 2015）

《小派對》（*Little Party*, Carter Lodwick & Ian Endsley, Turnfollow, 2015）

《本地主機》（*Localhost*, Aether Interactive, 2017）

《漫漫長夜》（*The Long Dark*, Hinterland Studio, 2017）

《月球》（*Lunar*, Jim Storer, 1969）

M

《勁爆美式足球 18》（*Madden NFL 18*, EA Tiburon, EA Sports, 2017）

《Mainichi：生活大日常》（*Mainichi*, Mattie Brice, 2012）

《瘧疾泡泡》（*MalariaSpot Bubbles*, Spotlab, 2016）

播棋（Mancala, 傳統遊戲, 史前時期）

《俠盜獵魔》（*Manhunt*, Rockstar North, Rockstar Games, 2003）

《瘋狂礦工》（*Manic Miner*, Matthew Smith, Bug-Byte, 1983）

《多重花園》（*Manifold Garden*, William Chyr, 2019）

《海軍陸戰隊毀滅戰士》（*Marine Doom*, Marine Corps Modeling & Simulation Management Office, 1996）

《瑪利歐兄弟》（*Mario Bros.*, 宮本茂, 任天堂, 1983）

《質量效應》（*Mass Effect*, Bioware, Microsoft Game Studios, 2007）

《質量效應 2》（*Mass Effect 2*, Bioware, Electronic Arts, 2010）

《質量效應 3》（*Mass Effect 3*, Bioware, Electronic Arts, 2012）

《榮譽勳章》（*Medal of Honor*, Dreamworks Interactive, Electronic Arts, 1999）

《超星系羊駝之時間之戰》（*Metagalactic Llamas Battle at the Edge of Time*, Jeff Minter, Llamasoft, 1983）

《洛克人》（*Mega Man*, Capcom, 1987）

盤蛇圖（Mehen, 傳統遊戲, 古埃及）

《威脅》（*Menace*, David Jones, & DMA Design, Psygnosis, 1988）

《潛龍諜影》（*Metal Gear Solid*, Konami Computer Entertainment Japan, Konami, 1998）

《潛龍諜影 V：幻痛》（*Metal Gear Solid V: The Phantom Pain*, Kojima Productions, Konami, 2015）

《密特羅德》（*Metroid*, 岡田智, 任天堂, 1986）

《Minecraft》（*Minecraft*, Mojang, Microsoft Studios, 2011）

《Minit》（*Minit*, Jan Willem Nijman, Kitty Calis, Jukio Kallio & Dominik Johann, Devolver Digital, 2018）

《靚影特務》（*Mirror's Edge*, EA DICE, Electronic Arts, 2008）

《飛彈指揮官》（*Missile Command*, Atari, 1980）

《地產大亨》（*Monopoly*, Lizzie Magie & Charles Darrow, Parker Brothers, 1935）

《紀念碑谷》（*Monument Valley,* 王友健〔Ken Wong〕, Ustwo games, 2014）

《真人快打》（*Mortal Kombat*, Ed Boon & John Tobias, Midway, 1992）

《真人快打 3》（*Mortal Kombat 3*, Midway / Atari Games, Midway, 1995）

《真人快打 11》（*Mortal Kombat 11*, NetherRealm Studios, Warner Bros Interactive Entertainment, 2019）

《小精靈小姐》（*Ms Pac-Man*, General Computer Corporation, Midway, 1982）

《大街的謀殺》（*Murder on Main Street*, C. M. Ralph, Heizer Software, 1989）

《迷霧之島》（*Myst*, Cyan, Brøderbund, 1993）

《謎之屋》（*Mystery House*, Roberta Williams, On-Line Systems, 1980）

N

《夜間車手》（*Night Driver,* Atari, 1976）

《林中之夜》（*Night in the Woods*, Infinite Fall, Finji, 2017）

《午夜陷阱》（*Night Trap*, Digital Pictures, Sega, 1992）

《拈》（*Nimrod*, John Bennett & Raymond Stuart-Williams, 1951）

《忍者外傳》（*Ninja Gaiden*, Team Ninja, Tecmo, 2004）

《無人深空》（*No Man's Sky*, Hello Games, 2016）

O

《職業使命》（*The Occupation*, White Paper Games, Humble Bundle, 2019）

《奇異世界：阿比逃亡記》（*Oddworld: Abe's Oddysee*, Oddworld Inhabitants, GT Interactive Software, 1997）

《奧勒岡之旅》（*The Oregon Trail*, Don Rawitsch, Bill Heinemann, & Paul Dillenberger, MECC, 1971）

《歐威爾》（*Orwell*, Osmotic, Fellow Traveller, 2016）

《星際拓荒》（*The Outer Wilds*, Mobius Digital, Annapurna Interactive, 2019）

《胡鬧廚房》（*Overcooked*, Ghost Town Games, Team 17, 2017）

《鬥陣特攻》（*Overwatch*, Blizzard Entertainment, 2016）

P

《小精靈》（*Pac-Man*, 岩谷徹 & 石村繁一, Namco, 1980）

《瘟疫危機》（*Pandemic*, Matt Leacock, Z-Man Games, 2008）

《請出示文件》（*Papers, Please*, Lucas Pope, 3909, 2013）

《Papo & Yo》（*Papo & Yo*, Minority Media Inc., 2012）

十字戲（Patolli, 傳統遊戲, 古中美洲）

佩特亞（Petteia, 傳統遊戲, 古希臘）

《幽魂》（*Phantasmagoria*, Sierra On-Line, 1995）

《Pimania》（*Pimania*, Mel Croucher, Automata, 1982）

《陷阱》（*Pitfall*, David Crane, Activision, 1982）

《瘟疫公司》（*Plague Inc.*, James Vaughan, Ndemic Creations, 2012）

《瘟疫傳說：無罪》（*A Plague Tale: Innocence*, Asobo Studio, Focus Home Interactive, 2019）

《Pokémon Go》（*Pokémon Go*, Niantic, 2016）

《乓》（*Pong*, Allan Alcorn, Atari, 1972）

《上帝也瘋狂》（*Populous*, Bullfrog Productions, Electronic Arts, 1989）

《傳送門》（*Portal*, Valve, 2007）

《獵魂》（*Prey*, Arkane Studios, Bethesda Softworks, 2017）

《波斯王子》（*Prince of Persia*, Jordan Mechner, Brøderbund, 1989）

Q

《Q 伯特》（*Q*Bert*, Warren Davis & Jeff Lee, Gottlieb, 1982）

《雷神之鎚》（*Quake*, id Software, GT Interactive, 1996）

《QWOP》（*QWOP*, Bennett Foddy, 2008）

R

《雷達領域》（*Radar Scope*, 任天堂, 1979）

《散熱器 2》（*Radiator 2*, 楊若波〔Robert Yang〕, 2016）

《金幣之王》（*RahaRuhtinas*, Simo Ojaniemi, Amersoft, 1984）

《碧血狂殺 2》（*Red Dead Redemption 2*, Rockstar Studios, Rockstar Games, 2018）

《惡靈古堡》（*Resident Evil*, Capcom, 1996）

《惡靈古堡 2》（*Resident Evil 2*, Capcom, 1998）

《惡靈古堡 4》（*Resident Evil 4*, Capcom Production Studio 4, Capcom, 2005）

《惡靈古堡 5》（*Resident Evil 5*, Capcom, 2009）

《重返奧伯拉丁》（*Return of the Obra Dinn*, Lucas Pope, 3909, 2018）

《戰國風雲》（*Risk*, Parker Brothers, 1957）

《熱血物語》（*River City Ransom*, 吉田晄浩 & 關本弘之, Technōs Japan, 1989）

《大河戰》（*River Raid*, Carol Shaw, Activision, 1982）

《機器戰警》（*RoboCop*, 漆原義之, Data East, 1988）

《Rogue》（*Rogue*, AI Design, Epyx, 1980）

烏爾王族局戲（Royal game of Ur, 傳統遊戲, 古中東）

《Rust：末日生存》（*Rust*, Facepunch Studios, 2013）

S

《破壞者》（*Saboteur*, Clive Townsend, Durell Software, 1985）

《猴島小英雄》（*The Secret of Monkey Island*, Lucasfilm Games, 1990）

塞納特棋（Senet, 傳統遊戲, 古埃及）

《黃金七城》（*Seven Cities of Gold*, Danielle Bunten Berry, Electronic Arts, 1984）

《性感的殘酷》（*The Sexy Brutale*, Cavalier Game Studios & Tequila Works, Tequila Works, 2017）

《超級大白鯊》（*Shark Jaws*, Horror Games [Atari], 1975）

將棋（Shogi, 傳統遊戲, 古日本）

《射擊場》（*Shooting Gallery*, Ralph Baer, Magnavox, 1972）

《沉默之丘》（*Silent Hill*, Team Silent, Konami, 1999）

《模擬城市》（*SimCity*, Will Wright, Maxis, 1989）

《模擬城市 3000》（*SimCity 3000*, Maxis, Electronic Arts, 1999）

《模擬市民》（*The Sims*, Maxis, Electronic Arts, 2000）

《模擬市民 4》（*The Sims 4*, Maxis, Electronic Arts, 2014）

《音速小子》（*Sonic the Hedgehog*, 安原廣和, Sega, 1991）

《音速小子 CD》（*Sonic CD*, Sega, 1993）

《劍魂》（*Soulcalibur*, Project Soul, Bandai Namco Entertainment, 1995）

《太空侵略者》（*Space Invaders*, 西角友宏, Taito, 1978）

《太空大戰》（*Space Wars*, Larry Rosenthal, Cinematronics, 1977）

《太空戰爭！》（*Spacewar!*, Steve Russell, 1962）

《特種戰線》（*Spec Ops: The Line*, Yager Development, 2K Games, 2012）

《腐屍之屋》（*Splatterhouse*, Namco Splatter Team, Namco, 1988）

《孢子》（*Spore*, Maxis, Electronic Arts, 2008）

《星際火狐 64》（*Star Fox 64*, 又名 Lylat Wars, 宮本茂 & 清水隆雄, 任天堂, 1997）

《星海爭霸》（*Starcraft*, Blizzard Entertainment, 1998）

《星露谷物語》（*Stardew Valley*, Eric Barone, Concerned Ape, 2016）

《未訴之事》（*Stories Untold*, No Code, Devolver Digital, 2017）

《快打旋風》（*Street Fighter*, 松本裕司, Capcom, 1987）

《快打旋風 II》（*Street Fighter II*, Capcom, 1991）

《怒之鐵拳》（*Streets of Rage*, 大場規勝 & Hiroaki Chino, Sega, 1991）

《特技摩托車》（*Stunt Cycle*, Atari, 1976）

《超級瑪利歐兄弟》（*Super Mario Bros.*, 宮本茂, 任天堂, 1985）

《瑪利歐賽車》（*Super Mario Kart*, Nintendo EAD, 任天堂, 1992）

《超級猴子球》（*Super Monkey Ball*, Amusement Vision, Sega, 2001）

《任天堂明星大亂鬥》（*Super Smash Bros.*, 櫻井政博, 任天堂, 1999）

《燥熱》（*Superhot*, Superhot Team, 2016）

T

《乒乓球》（*Table Tennis*, Ralph Baer, Magnavox, 1972）

《Tacoma》（*Tacoma*, Nina Freeman, Fullbright, 2017）

《坦克》（*Tank*, Steve Bristow & Lyle Rains, Kee Games [Atari], 1974）

《茶館》（*The Tearoom*, 楊若波〔Robert Yang〕, 2017）

《鐵拳》（*Tekken*, 石井精一, Namco, 1994）

《暴風雨》（*Tempest*, Dave Theurer, Atari, 1981）

《雙人網球》（*Tennis for Two*, William Higinbotham, 1958）

井字遊戲（Terni lapilli, 即 tic-tac-toe, 傳統遊戲, 古羅馬）

《俄羅斯方塊》（*Tetris*, Alexey Pajitnov, 發行商不計其數, 1984）

《癌症似龍》（*That Dragon, Cancer*, Ryan Green, Numinous Games, 2016）

《這是我的戰爭》（*This War of Mine*, 11 bit studios, 2014）

《火線危機》（*Time Crisis*, Namco, 1995）

《古墓奇兵》（*Tomb Raider*, Core Design, Eidos Interactive, 1996）

《古墓奇兵》（*Tomb Raider*, Crystal Dynamics, Square Enix, 2013）

《火車》（*Train*, Brenda Romero, 2009）

《恐龍獵人》（*Turok: Dinosaur Hunter*, Iguana Entertainment, Acclaim, 1997）

U

《秘境探險 2：盜亦有道》（*Uncharted: Among Thieves*, Naughty Dog, Sony Computer Entertainment, 2009）

《地域傳說》（*Undertale*, Toby Fox, 2015）

《萬用迴紋針》（*Universal Paperclips*, Frank Lantz, Everybody House Games, 2017）

《魔域幻境之浴血戰場》（*Unreal Tournament*, Epic Games & Digital Extremes, GT Interactive Software, 1999）

《直到黎明》（*Until Dawn*, Supermassive Games, Sony Computer Entertainment, 2015）

《無名鵝愛搗蛋》（*Untitled Goose Game*, House House, Panic, 2019）

V

《女神戰記》（*Valkyrie Profile*, Tri-Ace, Enix, 1999）

《霧都吸血鬼》（*Vampyr*, Dontnod Entertainment, Focus Home Interactive, 2018）

《維吉尼亞》（*Virginia*, Variable State, 505 Games, 2016）

《VR 戰警》（*Virtua Cop*, Sega AM2, Sega, 1994）

W

《陰屍路》（*The Walking Dead*, Telltale Games, 2012）

《通緝：蒙蒂鼴鼠》（*Wanted: Monty Mole*, Peter Harrap & Antony Crowther, Gremlin Graphics, 1984）

《戰鎚奇幻戰役》（*Warhammer Fantasy Battle*, Rick Priestley, Games Workshop, 1983）

《城堡守衛者》（*Warlords*, Atari, 1980）

《槍戰》（*Western Gun*, 又名 *Gun Fight*, 西角友宏 / Dave Nutting, Taito, 1975）

《銀河飛將》（*Wing Commander*, Chris Roberts, Origin Systems, 1990）

《巫師》系列（*The Witcher* [series], CD Projekt Red, CD Projekt, 2007–15）

《德軍總部 3D》（*Wolfenstein 3D*, id Software, Apogee Software, 1992）

《魔獸世界》（*World of Warcraft*, Blizzard Entertainment, 2004）

X

《XCOM：未知敵人》（*XCOM: Enemy Unknown*, Firaxis Games, 2K Games, 2012）

象棋（Xiangqi, 傳統遊戲, 古中國）

Z

《極限脫出：刻之困境》（*Zero Time Dilemma*, Chime, Spike Chunsoft, 2016）

《魔域》（*Zork*, Infocom, 1977）

參考電影

《雅達利：Game Over》（*Atari: Game Over*, dir. Zak Penn, 2014）

《黑鏡：潘達斯奈基》（*Black Mirror: Bandersnatch*, dir. David Slade, 2018）

《希德拉的上空之雲》（*Clouds over Sidra*, dir. Gabo Arora & Chris Milk, 2015）

《世代的矇騙：Part I》（*Deception of a Generation: Part I*, dir. Paul Crouch Jr, 1984）

《半夜鬼上床 6》（*Freddy's Dead: The Final Nightmare*, dir. Rachel Talalay, 1991）

《遊戲之王》（*The King of Kong: A Fistful of Quarters*, dir. Seth Gordon, 2007）

《自助電影》（*Kinoautomat*, dir. Radúz Činčera, Ján Roháč and Vladimír Svitáček , 1967）

《駭客任務》（*The Matrix*, dir. Lana Wachowski and Lilly Wachowski, 1999）

參考書目

Aarseth, Espen and Paweł Grabarczyk. 'An ontological meta-model for game research', *Proceedings of DiGRA* (2018); online at digra.org/wp-content/uploads/digital-library/DIGRA_2018_paper_247_rev.pdf (accessed 26 February 2020).

Aarseth, Espen J. *Cybertext: Perspectives on Ergodic* (Johns Hopkins University Press, Baltimore, MD, 1997).

Adams, Jenny. *Power Play: The Literature and Politics of Chess in the Late Middle Ages* (University of Pennsylvania Press, Philidelphia, PA, 2006).

Adkins, John. 'What happened to the women in the video games industry?', *Mic* (28 July 2017); online at mic.com/articles/182786/women-in-video-games-history-roberta-williams-lori-cole-sierra-games (accessed 26 February 2020).

Adler, Jerry. 'The Nintendo kid', *Newsweek* (6 March 1989).

Alexander, Leigh. 'The tragedy of *Grand Theft Auto V*', *Gamasutra* (20 September 2013); online at gamasutra.com/view/news/200648/Opinion_The_tragedy_of_Grand_Theft_Auto_V.php (accessed 26 February 2020).
— 'Games people play: Most of what we think we know about video games is wrong', *Columbia Journalism Review* (1 November 2013); online at archives.cjr.org/critical_eye/games_people_play.php (accessed 26 February 2020).
— 'Home is where the future of games is', *Offworld* (4 June 2015); online at boingboing.net/2015/06/04/home-is-where-the-future-of-ga.html (accessed 26 February 2020).

Alsop II, Stewart. 'TSR Hobbies mixes fact and fantasy', *Inc.* (1 February 1982); online at inc.com/magazine/19820201/3601.html (accessed 26 February 2020).

Altice, Nathan. *I Am Error: The Nintendo Family Computer / Entertainment System Platform* by (MIT Press, Cambridge, MA, 2015).

APA Task Force on Violent Media, 'Technical report on the review of the violent video game literature', American Psychological Association (2015); online at apa.org/pi/families/review-video-games.pdf (accessed 26 February 2020).

Arendt, Hannah. *Eichmann in Jerusalem: A Report on the Banality of Evil* (Penguin, New York, NY, 1964).

'Argyle Alligator'. 'Rust interviews', *YouTube* (3 January 2014); online at youtube.com/watch?v=l_qTqZaMkn8 (accessed 26 February 2020).

Athab, Majed. 'Winning hearts and minds: Wrestling with Fallujah in-game and in real life', *Kill Screen*, vol. 1, no. 1 (2016), pp. 60–63.

Babbage, Charles. *Passages from the Life of a Philosopher* (Cambridge University Press, Cambridge, 2011).

BBC News staff. 'US Holocaust museum asks *Pokemon Go* players to stop', *BBC News* (13 July 2016); online at bbc.co.uk/news/world-us-canada-36780610 (accessed 26 February 2020).
— 'Florida teens, mistaken for thieves, shot at playing *Pokemon Go*', *BBC News* (17 July 2016); online at bbc.co.uk/news/world-us-canada-36818384 (accessed 26 February 2020).

Beckman, John. *American Fun: Four Centuries of Joyous Revolt* (Random House, New York, NY, 2014).

Bissell, Tom. *Extra Lives: Why Video Games Matter* (Pantheon Books, New York, NY, 2010).

Bloom, Steve. *Video Invaders* (Arco Publishing, New York, NY, 1982).

Blumenthal, Ralph. '*Death Race* game gains favor, but not with the Safety Council', *The New York Times* (28 December 1976).

Bogost, Ian. 'Persuasion and gamespace', in Friedrich von Borries, Steffen P. Walz and Matthias Böttger (eds), *Space Time Play: Computer Games, Architecture and Urbanism – The Next Level* (Birkhäuser Verlag AG, Basel, 2007), pp. 304–7.
— 'Persuasive games: Windows and *Mirror's Edge*', *Gamasutra* (23 December 2008); online at gamasutra.com/view/feature/132283/persuasive_games_windows_and_.php (accessed 26 February 2020).

Bowerman, Mary. 'Woman discovers body while playing *Pokémon Go*', *USA Today* (13 July 2016); online at eu.usatoday.com/story/tech/nation-now/2016/07/11/woman-playing-pokemon-go-discovers-dead-body-river-playing-game/86939056 (accessed 26 February 2020).

Brand, Stewart. '*Spacewar*: Fanatic life and symbolic death among the computer bums', *Rolling Stone* (7 December 1972); online at wheels.org/spacewar/stone/rolling_stone.html (accessed 26 February 2020).

Brown, Alfie. 'Tech is turning love into a rightwing game', *Guardian* (3 May 2018); online at theguardian.com/commentisfree/2018/may/03/tech-love-rightwing-game-facebook-dating-app (accessed 26 February 2020).

Brown, Box. *Tetris: The Games People Play* (SelfMadeHero, London, 2016).

Brown, Stuart. *Play: How it Shapes the Brain, Opens the Imagination, and Invigorates the Soul* (Avery, New York, NY, 2009).

Buehler, James W. 'Racial/ethnic disparities in the use of lethal force by US police, 2010–2014', *American Journal of Public Health,* vol. 107, no. 2 (February 2017), pp. 295–7.

Burghardt, Gordon M. 'Play and evolution', in Rodney P. Carlisle (ed.), *Encyclopedia of Play in Today's Society*, vol. 1 (Sage, Thousand Oaks, CA, 2009), pp. 489–91.

Caillois, Roger. *Man, Play, and Games*, trans. Meyer Barash (University of Illinois Press, Chicago, IL, 2001).

'Calit2ube'. 'Ge Jin, aka Jingle – Chinese gold farmers in MMORPGs', *YouTube* (13 March 2017); online at youtube.com/watch?v=rEegohRPsqg (accessed 26 February 2020).

Call, Josh. 'Bigger, better, stronger, faster: Disposable bodies and cyborg construction', in Gerald A. Voorhees, Joshua Call and Katie Whitlock (eds), *Guns, Grenades, and Grunts: First-Person Shooter Games* (Continuum, New York, NY, 2012), pp. 133–52.

Campbell, Colin. 'Gaming's toxic men, explained', *Polygon* (25 July 2018); online at polygon.com/2018/7/25/17593516/video-game-culture-toxic-men-explained (accessed 26 February 2020).

Cara, Ed. 'Is video game addiction real?', Gizmodo (29 December 2017); online at gizmodo.com/is-video-game-addiction-unscientific-bullshit-1821606678 (accessed 26 February 2020).

Chick, Garry. 'Anthropology/pre-history of leisure', in Chris Rojek, Susan M. Shaw and A. J. Veal (eds), *A Handbook of Leisure Studies* (Palgrave MacMillan, New York, NY, 2006), pp. 41–54.

Chomsky, Noam. *Language and Thought* (Moyer Bell, Wakefield, RI, 1993).

Ciaramella, C. J. 'The radical freedom of *Dungeons & Dragons*', *Reason* (May 2018); online at reason.com/archives/2018/04/07/the-radical-freedom-of-dungeon (accessed 26 February 2020).

Code, Brie. 'A future I would want to live in', *Gamesindustry.biz* (6 November 2017); online at gamesindustry.biz/articles/2017-11-06-a-future-i-would-want-to-live-in (accessed 26 February 2020).

Copeland, B. Jack (ed.). *The Essential Turing* (Oxford University Press, Oxford, 2004).

Cresci, Elena. 'Russian YouTuber facing five years in jail after playing *Pokémon Go* in church', *Guardian* (5 September 2016); online at theguardian.com/technology/2016/sep/05/pokemon-go-russian-youtuber-ruslan-sokolovsky-five-years-jail-church (accessed 26 February 2020).

Cross, Katherine. 'No, Mr Trump, video games do not cause mass shootings', *Guardian* (23 February 2018).

Csikszentmihalyi, Mihaly. *Flow: The Psychology of Happiness* (Random House, London, 2013).

D'Anastasio, Cecilia. 'How video game addiction can destroy your life', *Vice* (26 January 2015); online at vice.com/en_us/article/vdpwga/video-game-addiction-is-destroying-american-lives-456 (accessed 26 February 2020).
— 'Sex, *Pong*, and pioneers: What Atari was really like, according to women who were there', *Kotaku* (12 February 2018); online at kotaku.com/sex-pong-and-pioneers-what-atari-was-really-like-ac-1822930057 (accessed 26 February 2020).

Dale, Laura Kate. 'How *World of Warcraft* helped me come out as transgender', *Guardian* (23 January 2013).

Davidson, Henry A. *A Short History of Chess* (Greenberg, New York, NY, 1949).

DeWinter, Jennifer and Carly A. Kocurek. '"Aw fuck, I got a bitch on my team!" Women and the exclusionary cultures of the computer game complex', in Jennifer Malkowski and TreaAndrea M. Russworm (eds), *Gaming Representation: Race, Gender, and Sexuality in Video Games* (Indiana University Press, USA, 2017), pp. 57–73.

Dill-Shackleford, Karen E., Brian P. Brown and Michael A. Collins. 'Effects of exposure to sex-stereotyped video game characters on tolerance of sexual harassment', *Journal of Experimental Social Psychology*, vol. 44, no. 5 (September 2008), pp. 1402–8.

Doctorow, Cory. 'Disasters don't have to end in dystopias', *Wired* (5 April 2017); online at wired.com/2017/04/cory-doctorow-walkaway (accessed 26 February 2020).

Donovan, Tristan. *Replay: The History of Video Games* (Yellow Ant, Hove, 2010).

Ferguson, Christopher John. 'The good, the bad and the ugly: A meta-analytic review of positive and negative effects of violent video games', *Psychiatric Quarterly*, vol. 78, no. 4 (October 2007), pp. 309–16.

Fernández-Vara, Clara. 'Labyrinth and maze: Video game navigation challenges', in Friedrich von Borries, Steffen P. Walz and Matthias Böttger (eds), *Space Time Play: Computer Games, Architecture and Urbanism – The Next Level* (Birkhäuser Verlag AG, Basel, 2007), pp. 74–7.

Finley, Klint. 'Did a computer bug help Deep Blue beat Kasparov?', *Wired* (28 September 2012); online at wired.com/2012/09/deep-blue-computer-bug (accessed 26 February 2020).

Foltz, Richard C. *Iran in World History* (Oxford University Press, Oxford, 2016).

Fox, Mark. '*Space Invaders* targets coins', *World Coin News*, (February 2012), pp. 34–7; online at vaders_targets_coins (accessed 26 February 2020).

Franklin, Seb. '"We need radical gameplay, not just radical graphics": Towards a contemporary minor practice in computer gaming', *Symploke*, vol. 17, nos 1–2 (winter–spring 2009), pp. 163–80.

Friedman, Ted. 'The semiotics of *SimCity*', *First Monday*, vol. 4, no. 4 (5 April 1999); online at journals.uic.edu/ojs/index.php/fm/article/view/660/575 (accessed 26 February 2020).

Frisch, Ian. 'Using RPG video games to help with gender dysphoria', *Reddit* (22 January 2016); online at reddit.com/r/asktransgender/comments/426rob/using_rpg_video_games_to_help_with_gender (accessed 26 February 2020).

Fussell, Sidney. 'Black characters must be more than stereotypes of the inhuman', *Offworld* (9 October 2015); online at boingboing.net/2015/10/09/black-characters-in-video-game.html (accessed 26 February 2020).

Gabbatt, Adam. 'IBM computer Watson wins Jeopardy clash', *Guardian* (17 February 2011); online at theguardian.com/technology/2011/feb/17/ibm-computer-watson-wins-jeopardy (accessed 12 March 2020).

Gethin, Rupert. *Sayings of the Buddha: New Translations from the Pali Nikayas* (Oxford University Press, Oxford, 2008)

Gingold, Chaim. 'Miniature gardens & magic crayons: Games, spaces, & worlds' (MA thesis, Georgia Institute of Technology, 2003); online at levitylab.com/cog/writing/Games-Spaces-Worlds.pdf (accessed 26 February 2020).

Goto-Jones, Chris. 'Is *Street Fighter* a martial art? Virtual ninja theory, ideology, and the intentional self-transformation of fighting-gamers', *Japan Review*, no. 29 (2016), pp. 171–208.

Graeber, David. 'What's the point if we can't have fun?', *Baffler*, no. 24 (January 2014); online at thebaffler.com/salvos/whats-the-point-if-we-cant-have-fun (accessed 26 February 2020).

Gray, Peter. *Free to Learn: Why Unleashing the Instinct to Play Will Make Our Children Happier, More Self-Reliant, and Better Students for Life* (Basic Books, New York, NY, 2013).

Green, William. 'Big game hunter', *Time* (19 June 2008); online at content.time.com/time/specials/2007/article/0,28804,1815747_1815707_1815665,00.html (accessed 26 February 2020).

Gregersen, Andreas and Torben Grodal. 'Embodiment and interface', in Bernard Perron and Mark J. P. Wolf (eds), *The Video Game Theory Reader 2* (Routledge, New York, NY, 2009), pp. 65–84.

Grodal, Torben. 'Stories for eyes, ear, and muscles: Video games, media and embodied experiences', in Mark J. P. Wolf and Bernard Perron (eds), *The Video Game Theory Reader* (Routledge, New York, NY, 2003), pp. 129–55.

Guardian staff and agencies. 'Man shot dead while playing *Pokémon Go* in San Francisco', *Guardian* (8 August 2016); online at theguardian.com/technology/2016/aug/08/man-shot-dead-pokemon-go-san-francisco (accessed 26 February 2020).

Hammer, Jessica and Meguey Baker. 'Problematizing power fantasy', *Enemy*, vol. 1, no. 2 (2014); online at theenemyreader.org/problematizing-power-fantasy (accessed 26 February 2020).

Harding, Luke and Leonard Barden. 'Deep Blue win a giant step for computerkind', *Guardian* (12 May 1997).

Harris, Blake J. *Console Wars: Sega, Nintendo, and the Battle that Defined a Generation* (Atlantic Books, London, 2014).

Harris, Eric and Dylan Klebold. 'The basement tapes' (15 March 1999); online at acolumbinesite.com/quotes1.php (accessed 26 February 2020).

Hausar, Gernot. 'Players in the digital city: Immersion, history and city architecture in the *Assassin's Creed* series', in Tobias Winnerling and Florian Kerschbaumer (eds), *Early Modernity and Video Games* (Cambridge Scholars Publishing, Newcastle upon Tyne, 2014), pp. 175–88.

Herz, J. C. *Joystick Nation: How Videogames Ate Our Quarters, Won Our Hearts and Rewired Our Minds* (Little, Brown and Company,

New York, NY, 1997).

Higgins, Chris. '*No Man's Sky* would take 5 billion years to explore', *Wired* (18 August 2014); online at wired. co.uk/article/no-mans-sky-planets (accessed 26 February 2020).

Hilliard, S. Lee. 'Cash in on the videogame craze', *Black Enterprise* (December 1982), pp. 40–6.

Hollister, Sean. 'Here's the US Army version of HoloLens that Microsoft employees were protesting', *Verge* (6 April 2019); online at theverge.com/2019/4/6/18298335/microsoft-hololens-us-military-version (accessed 26 February 2020).

Horton, Helena. '*Pokémon GO* addict stabbed while playing, refuses to get treatment so he can continue', *Telegraph* (13 July 2016); online at telegraph.co.uk/technology/2016/07/13/pokmon-go-addict-stabbed-while-playing-refuses-to-get-treatment (accessed 26 February 2020).

Huizinga, Johan. *Homo Ludens: A Study of the Play Element in Culture* (Angelico Press, New York, NY, 2016).

Irving L. Finkel, 'Introduction', in Irving L. Finkel (ed.), *Ancient Board Games in Perspective* (British Museum Press, London, 2007), pp. 1–4.

Jayemanne, Darshana. *Performativity in Art, Literature, and Videogames* (Palgrave Macmillan, London, 2017).

Jenkins, Henry. 'Game design as narrative architecture', in Noah Wardrip-Fruin and Pat Harrigan (eds), *First Person: New Media as Story, Performance, and Game* (MIT Press, Cambridge, MA, 2004), pp. 118–30.

Jin, Ge. 'Chinese gold farmers in the game world', *Consumers, Commodities & Consumption: A Newsletter of the Consumer Studies Research Network*, vol. 7, no. 2 (May 2006); online at csrn.camden.rutgers.edu/newsletters/7-2/jin.htm (accessed 26 February 2020).

Johnson, Steven. *Wonderland: How Play Made the Modern World* (Macmillan, London, 2016).

Josten, Gerhard. 'Chess: A living fossil' (self-published, Cologne, 2001); online at history.chess.free.fr/papers/Josten%202001.pdf (accessed 26 February 2020).

June, Laura. 'For amusement only: The life and death of the american arcade', *Verge* (16 January 2013); online at theverge.com/2013/1/16/3740422/the-life-and-death-of-the-american-arcade-for-amusement-only (accessed 26 February 2020).

Juul, Jesper. *The Art of Failure: An Essay on the Pain of Playing Video Games* (MIT Press, Cambridge, MA, 2013).

Kent, Emma. '*Call of Duty: Modern Warfare* and the problem with its child soldier level', *Eurogamer* (20 June 2019); online at eurogamer.net/articles/call-of-duty-cinematic-experience (accessed 26 February 2020).

Keogh, Brendan. '*Spec Ops: The Line*'s conventional subversion of the military shooter', *Proceedings of DiGRA* (2013); online at digra.org/wp-content/uploads/digital-library/paper_55.pdf (accessed 26 February 2020).
— *A Play of Bodies: How We Perceive Videogames* (MIT Press, Cambridge, MA, 2018).

Kinder, Marsha. *Playing with Power in Movies, Television, and Video Games: From Muppet Babies to Teenage Mutant Ninja Turtles* (University of California Press, Berkeley, CA, 1993).

Kohler, Chris. *Power-Up: How Japanese Video Games Gave the World an Extra Life* (Dover Publications, New York, NY, 2016).

Kotányi, Attila and Raoul Vaneigem. 'Unitary urbanism', in Christopher Gray (ed. and trans.), *Leaving the 20th Century: The Incomplete Work of the Situationist International* (Rebel Press, London, 1998), pp. 24–6.

Kriss, Sam. 'Resist *Pokémon Go*', *Jacobin* (14 July 2016); online at jacobinmag.com/2016/07/pokemon-go-pokestops-game-situationist-play-children (accessed 26 February 2020).

Kushner, David. *Masters of Doom: How Two Guys Created an Empire and Transformed Pop Culture* (Piatkus, London, 2003).

Kuznekoff, Jeffrey H. and Lindsey M. Rose. 'Communication in multiplayer gaming: Examining player responses to gender cues', *New Media & Society*, vol. 15, no. 4 (2013), pp. 541–56.

Lahti, Martti. 'As we become machines: Corporealized pleasures in video games', in Mark J. P. Wolf and Bernard Perron (eds), *The Video Game Theory Reader* (Routledge, New York, NY, 2003), pp. 157–70.

Lastowka, Greg. 'Utopian games', *Critical Studies in Media Communication*, vol. 31, no. 2 (June 2014), pp. 141–5.

Lazzaro, Nicole. 'Understand emotions', in Chris Bateman (ed.), *Beyond Game Design: Nine Steps Toward Creating Better Videogames* (Course Technology, Boston, MA, 2009), pp. 3–48.

Lecher, Colin. 'Microsoft workers' letter demands company drop Army HoloLens contract', *Verge* (22 February 2019); online at theverge.com/2019/2/22/18236116/microsoft-hololens-army-contract-workers-letter (accessed 26 February 2020).

Levy, Steven. *Hackers: Heroes of the Computer Revolution – 25th Anniversary Edition* (O'Reilly Media, Sebastopol, CA, 2010).

Lewis, Paul. '"Our minds can be hijacked": The tech insiders who fear a smartphone dystopia', *Guardian* (6 October 2017); online at theguardian.com/technology/2017/oct/05/smartphone-addiction-silicon-valley-dystopia (accessed 26 February 2020).

Linggard, R. *Electronic Synthesis of Speech* (Cambridge University Press, London, 1985) pp. 9–10.

Lofgren, Eric T. and Nina H. Fefferman. 'The untapped potential of virtual game worlds to shed light on real world epidemics', *Lancet Infectious Diseases*, vol. 7, no. 9 (September 2007), pp. 625–9.

MacLeod, Riley. 'The queer masculinity of stealth games', *Offworld* (7 September 2015); online at boingboing.net/2015/09/07/the-queer-masculinity-of-steal.html (accessed 26 February 2020).

Manaugh, Geoff. *A Burglar's Guide to the City* (Farrar, Straus and Giroux, New York, NY, 2016).

Markey, Patrick M. and Christopher J. Ferguson. *Moral Combat: Why the War on Violent Video Games Is Wrong* (BenBella Books, Dallas, TX, 2017).

Markey, Patrick M., Charlotte N. Markey and Juliana E. French. 'Violent video games and real-world violence: Rhetoric versus data', *Psychology of Popular Media Culture*, vol. 4, no. 4 (October 2015), pp. 277–95.

Markoff, John. 'Something is killing the Sims, and it's no accident', *The New York Times* (27 April 2000); online at archive.nytimes.com/www.nytimes.com/library/tech/00/04/circuits/articles/27sims.html (accessed 26 February 2020).

Marr, Andrew. *A History of the World* (Macmillan, London, 2012).

Mattiace, Peter. 'Video games don't thrill surgeon general', *Gainesville Sun* (10 November 1982).

McCormick, Anne O'Hare. 'The radio: A great unknown force', *The New York Times* (27 March 1932).

McGinness, Eilidh. *The Cypher Bureau* (The Book Guild, Great Britain, 2018).

McGonigal, Jane. *Reality Is Broken: Why Games Make Us Better and How They Can Change the World* (Jonathan Cape, London, 2011).

MCV staff, 'Models from hell: How practical maquettes defined the original *Doom*', *MCV* (16 February 2016); online at mcvuk.com/models-from-hell-how-practical-maquettes-defined-the-original-doom (accessed 26 February 2020).

Messner, Steven. 'Meet *WoW*'s biggest hippie, a panda who reached max level by picking thousands of flowers', *PC Gamer* (21 December 2016); online at pcgamer.com/meet-wows-biggest-hippie-a-panda-who-reached-max-level-by-picking-thousands-of-flowers (accessed 26 February 2020).

Met Collection. 'Twenty-sided die (icosahedron) with faces inscribed with Greek letters', Metropolitan Museum of Art; online at metmuseum.org/art/collection/search/551072 (accessed 26 February 2020).

Miller, Max. 'The rise of virtual economies', *Big Think* (9 November 2010); online at bigthink.com/articles/the-rise-of-virtual-economies (accessed 26 February 2020).

Mitchell, Silas Weir. 'The Last of a Veteran Chess Player', *The Chess Monthly* (January 1857).

Monson, Melissa J. 'Race-based fantasy realm: Essentialism in the world of *Warcraft*', *Games and Culture*, vol. 7, no. 1 (2012), pp. 48–71.

Montfort, Nick. *Twisty Little Passages: An Approach to Interactive Fiction* (MIT Press, London, 2005).

Morris, Sue. 'First-person shooters: A game apparatus', in Geoff King and Tanya Krzywinska (eds), *ScreenPlay: Cinema/Videogames/Interfaces* (Wallflower Press, London, 2002), pp. 81–97.

Murphy, Sheila C. 'Controllers', in Mark J. P. Wolf and Bernard Perron (eds), *The Routledge Companion to Video Game Studies* (Routledge, New York, NY, 2014), pp. 19–24.

Murray, H. J. R. *A History of Chess: The Original 1913 Edition* (Skyhorse Publishing, New York, NY, 2012).

Murray, Janet H. *Hamlet on the Holodeck: The Future of Narratives in Cyberspace* (MIT Press, Cambridge, MA, 1997).

Navarro, Heather. 'Man playing *Pokemon Go* stabbed in Anaheim Park', *NBC Los Angeles* (14 July 2016); online at nbclosangeles.com/news/local/Man-Playing-Pokemon-Go-Stabbed-in-Anaheim-Park-386752671.html (accessed 26 February 2020).

Neely-Cohen, Maxwell. 'War without tears', *Offworld* (21 July 2015); online at boingboing.net/2015/07/21/war-without-tears.html (accessed 26 February 2020).

Newman, Katherine S., Cybelle Fox, David Harding, Jal Mehta and Wendy Roth. *Rampage: The Social Roots of School Shootings* (Basic Books, New York, NY, 2004).

Nitsche, Michael. *Video Game Spaces: Image, Play, and Structure in 3D Worlds* (MIT Press, Cambridge, MA, 2008).

Nix, Marc. 'IGN presents: The history of *Super Mario Bros.*', *IGN* (14 September 2010); online at uk.ign.com/articles/2010/09/14/ign-presents-the-history-of-super-mario-bros (accessed 26 February 2020).

Ochalla, Bryan. 'Boy on boy action: Is gay content on the rise?', *Gamasutra.com* (8 December 2006); online at gamasutra.com/view/feature/130180/boy_on_boy_action__is_gay_content_.php (accessed 26 February 2020).

Offenhartz, Jake. 'How video games are helping young veterans cope', *Complex* (11 November 2016); online at complex.com/life/2016/11/veterans-day-millennials-video-games-ptsd (accessed 26 February 2020).

O'Regan, Gerard. *A Brief History of Computing* (Springer, London, 2008).

Owen, David. *Player and Avatar: The Affective Potential of Videogames* (McFarland & Company, Jefferson, NC, 2017).

Parkin, Simon. 'Shooters: How video games fund arms manufacturers', *Eurogamer* (31 January 2013); online at eurogamer.net/articles/2013-02-01-shooters-how-video-games-fund-arms-manufacturers (accessed 26 February 2020).
— *Death by Video Game* (Serpent's Tail, London, 2015).

Paumgarten, Nick. 'Master of play: The many worlds of a video-game artist', *New Yorker* (12 December 2010).

Payne, Diana. 'The Bombes', in F. H. Hinsley and Alan Stripp (eds), *Codebreakers: The Inside Story of Bletchley Park* (Oxford University Press, Oxford, 1993), pp. 132–8.

Pei, Annie. 'This esports giant draws in more viewers than the Super Bowl, and it's expected to get even bigger', *CNBC* (14 April 2019); online at cnbc.com/2019/04/14/league-of-legends-gets-more-viewers-than-super-bowlwhats-coming-next.html (accessed 6 March 2020).

Piccione, Peter A. 'The Egyptian game of senet and the migration of the soul', in Irving L. Finkel (ed.), *Ancient Board Games in Perspective* (British Museum Press, London, 2007), pp. 54–63.

Pilon, Mary. *The Monopolists: Obsession, Fury, and the Scandal Behind the World's Favorite Board Game* (Bloomsbury, New York, NY, 2015).

Pinchbeck, Dan. *Doom: Scarydarkfast* (University of Michigan Press, Ann Arbor, MI, 2013).

Pitts, Bill. 'Bill Pitts, '68', *Stanford Magazine* (30 April 2012); online at alumni.stanford.edu/get/page/magazine/article/?article_id=53338 (accessed 26 February 2020).

Plant, Sadie. *Zeroes and Ones: Digital Women and The New Technoculture* (Fourth Estate, London, 1997).

Pollitt, Katha. 'The Smurfette principle', *The New York Times* (7 April 1991); online at nytimes.com/1991/04/07/magazine/hers-the-smurfette-principle.html (accessed 26 February 2020).

Poole, Steven. *Trigger Happy: Videogames and the Entertainment Revolution* (Arcade Publishing, New York, NY, 2000).

Poundstone, William. 'Game theory', in Katie Salen and Eric Zimmerman (eds), *The Game Design Reader: A Rules of Play Anthology* (MIT Press, Cambridge, MA, 2006), pp. 382–409.

Price, Richard and Neil Sears. 'Ban These Evil Games', *Daily Mail* (30 July 2004).

Queneau, Raymond. *Cent mille milliards de poèmes* (Gallimard, Paris, 1961).

Rao, Anjali. 'Shigeru Miyamoto Talk Asia Interview', *CNN* (15 February 2007); online at edition.cnn.com/2007/WORLD/asiapcf/02/14/miyamoto.script (accessed 26 February 2020).

Rehak, Bob. 'Playing at being: Psychoanalysis and the avatar', in Mark J. P. Wolf and Bernard Perron (eds), *The Video Game Theory Reader* (Routledge, New York, NY, 2003), pp. 103–27.

Reid, Elizabeth M. 'Text-based virtual realities: Identity and the cyborg body', in Peter Ludlow (ed.), *High Noon on the Electronic Frontier: Conceptual Issues in Cyberspace* (MIT Press, Cambridge, MA, 1996), pp. 327–45.

Richelson, Jeffrey T. *A Century of Spies: Intelligence in the Twentieth Century* (Oxford University Press, Oxford, 1995).

Riddell, Rob. '*Doom* goes to war', *Wired* (1 March 1997); online at wired.com/1997/04/ff-doom (accessed 26 February 2020).

Riendeau, Danielle. 'How a speedrunner broke *Prey* in three days', *Vice* (10 May 2017); online at vice.com/en_us/article/wnwxvb/how-a-speedrunner-broke-prey-in-three-days (accessed 26 February 2020).

Rivera, Joshua. '"I'd have these extremely graphic dreams": What it's like to work on ultra-violent games like *Mortal Kombat 11*', *Kotaku* (8 May 2019); online at kotaku.com/id-have-these-extremely-graphic-dreams-what-its-like-t-1834611691 (accessed 26 February 2020).

Robb, David L. *Operation Hollywood: How the Pentagon Shapes and Censors the Movies* (Prometheus Books, New York, NY, 2004).

Rosser, J. C., P. J. Lynch, L. Cuddihy, D. A. Gentile, J. Klonsky and R. Merrell 'The impact of video games on training surgeons in the 21st century', *Archives of Surgery*, vol. 142, no. 2 (February 2007), pp. 181–6.

Rushdie, Salman. *Midnight's Children* (Random House, New York, NY, 2006).

Russell, Stuart J. and Peter Norvig. *Artificial Intelligence: A Modern Approach*, 3rd edn (Pearson, London, 2016).

Sakala, Leah. 'Breaking down mass incarceration in the 2010 Census: State-by-state incarceration rates by race/ethnicity', *Prison Policy Initiative* (28 May 2014); online at prisonpolicy.org/reports/rates.html (accessed 26 Feburary 2020).

Sarkeesian, Anita. 'Tropes vs. women in video games', *YouTube* series (2013–17).

Savage, Charlie. 'UN report highly critical of US drone attacks', *The New York Times* (2 June 2010); online at nytimes.com/2010/06/03/world/03drones.html (accessed 26 February 2020).

Shaw, Adrienne. '*Caper in the Castro*', *LGBTQ Video Game Archive* (23 August 2015); online at lgbtqgamearchive.com/2015/08/23/caper-in-the-castro (accessed 26 February 2020).

Sheely, Kent. 'DoD [2009–2012]' (self-published, n.d.); online at kentsheely.com/dod (accessed 26 February 2020).

Shenk, David. *The Immortal Game: A History of Chess* (Souvenir Press, London, 2007).

Shepard, Paul. *The Tender Carnivore and the Sacred Game* (University of Georgia Press, Athens, GA, 1998).

Sholars, Mike. 'Gamers like Pewdiepie are why I don't play online', *Polygon* (21 September 2017); online at polygon.com/platform/amp/2017/9/21/16341458/pewdiepie-racial-slurs-online-gaming (accessed 26 February 2020).

Sicart, Miguel. *Beyond Choices: The Design of Ethical Gameplay* (MIT Press, Cambridge, MA, 2013).

Simpson, St John. 'Homo ludens: The earliest board games in the Near East', in Irving L. Finkel (ed.), *Ancient Board Games in Perspective* (British Museum Press, London, 2007), pp. 5–10.

Singer, P. W. 'Meet the Sims … and shoot them: The rise of militainment', *Foreign Policy* (11 February 2010); online at foreignpolicy.com/2010/02/11/meet-the-sims-and-shoot-them (accessed 26 February 2020).

Sirin, Selcuk, Jan L. Plass, Bruce D. Homer, Sinem Vatanartiran and Tzuchi Tsai. 'Digital game-based education for Syrian refugee children: Project Hope', *Vulnerable Children and Youth Studies*, vol. 13, no. 1 (2018), pp. 7–18.

Skotnes-Brown, Jules. 'Colonized play, racism, sexism and colonial legacies in the Dota 2 South African gaming community', in Phillip Penix-Tadsen (ed.), *Video Games and the Global South* (ETC Press, Pittsburgh, PA, 2019), pp. 143–54.

Slomson, Alan. 'Turing and chess', in S. Barry Cooper and Jan van Leeuwen (eds), *Alan Turing: His Work and Impact* (Elsevier, Oxford, 2013), pp. 623–5.

Smith, Alexander. 'The priesthood at play: Computer games in the 1950s', *They Create Worlds* (blog) (January 2014); online videogamehistorian.wordpress.com/2014/01/22/the-priesthood-at-play-computer-games-in-the-1950s (accessed 26 February 2020).

Snyder, David. *Speedrunning: Interviews with the Quickest Gamers* (McFarland, Jefferson, NC, 2017).

Soble, Jonathan. 'Driver in Japan playing *Pokémon Go* kills pedestrian', *The New York Times* (25 August 2016); online at nytimes.com/2016/08/26/business/japan-driver-pokemon-go-kills-pedestrian.html (accessed 26 February 2020).

Spector, Warren. 'Hi, I am Warren Spector, a game developer from Origin, Ion Storm and Junction Point. I worked on Deus Ex and Disney Epic Mickey and a lot of other games. AMA!', *Reddit* (30 April 2015); online at reddit.com/r/IAmA/comments/34fdjb/hi_i_am_warren_spector_a_game_developer_from (accessed 26 February 2020).

Starr, Paul. 'Seductions of sim: Policy as a simulation game', *American Prospect*, no. 17 (spring 1994), p. 19–29.

Sterry, Mike. 'The totalitarian Buddhist who beat *Sim City*', *Vice* (10 May 2010); online at vice.com/en_us/article/4w4kg3/the-totalitarian-buddhist-who-beat-sim-city (accessed 26 February 2020).

Stuart, Keith. '*Call of Duty: Advanced Warfare*: "We worked with a Pentagon adviser"', *Guardian* (28 August 2014); online at theguardian.com/technology/2014/aug/28/call-of-duty-advanced-warfare-pentagon-adviser (accessed 26 February 2020).

Sudnow, David. *Pilgrim in the Microworld* (Warner Books, New York, NY, 1983).

Suits, Bernard. *The Grasshopper: Games, Life and Utopia* (Broadview Press, Toronto, 2005).

Swink, Steve. *Game Feel: A Game Designer's Guide to Virtual Sensation* (Elsevier, Burlington, MA, 2009).

Sydell, Laura. 'Q&A: Shigeru Miyamoto on the origins of Nintendo's famous characters', *NPR All Tech Considered* (19 June 2015); online at npr.org/sections/alltechconsidered/2015/06/19/415568892/q-a-shigeru-miyamoto-on-the-origins-of-nintendos-famous-characters (accessed 26 February 2020).

Teo, Mark. 'The urban architecture of *Grand Theft Auto*' (MA thesis, University of Western Australia, 2015); online at academia.edu/18173221/The_Urban_Architecture_of_Los_Angeles_and_Grand_Theft_Auto (accessed 26 February 2020).

The New York Times staff, 'Surgeon general sees danger in video games', *The New York Times* (10 November 1982).

Tilley, Thomas. '*Spacewar!* controllers', (2015); online at tomtilley.net/projects/spacewar (accessed 25 February 2020).

'Tomorrowed' [Kalle MacDonald]. 'ICYMI: *Localhost* (2017)', *YouTube* (7 November 2017); online at youtu.be/_hP2m9BV8Dk (accessed 26 February 2020).

Trifilò, Francesco. 'Movement, gaming, and the use of space in the forum', in Ray Laurence and David J. Newsome (eds), *Rome, Ostia, Pompeii: Movement and Space* (Oxford University Press, Oxford, 2011), pp. 312–31.

Turing, Alan. 'Computing machinery and intelligence', *Mind, A Quarterly Review of Psychology and Philosophy*, vol. 59, no. 236 (October 1950), pp. 433–60.
— 'Digital computers applied to games', in B.V. Bowden (ed.), *Faster than Thought: A Symposium on Digital Computing Machines* (Pitman Press, London, 1953), pp. 286–310.

Vincent, James. 'DeepMind's Go-playing AI doesn't need human help to beat us anymore', *Verge* (18 October 2017); online at theverge.com/2017/10/18/16495548/deepmind-ai-go-alphago-zero-self-taught (accessed 12 March 2020).

Wardyga, Brian J. *The Video Games Textbook: History, Business, Technology* (CRC Press, Boca Raton, FL, 2019).

Webster, Doris and Mary Alden Hopkins. *Consider the Consequences* (Century Co, New York, NY, 1930).

Wells, H. G. *Little Wars* (Frank Palmer, London, 1913).

Willis, Robert. *An Attempt to Analyse the Automaton Chess Player of Mr. De Kempelen* (J. Booth, London, 1821); online at ia801408.us.archive.org/27/items/bub_gb_N7kUAAAAYAAJ/bub_gb_N7kUAAAAYAAJ.pdf (accessed 26 February 2020).

Wysocki, Matthew and Matthew Schandler. 'Would you kindly? *Bioshock* and the question of control', in Matthew Wysocki (ed.), *Ctrl-Alt-Play: Essays on Control in Video Gaming* (McFarland & Company, London, 2013), pp. 196–207.

Yad Vashem Artifacts Collection, 'Chess pieces carved by Elhanan Ejbuszyc in Auschwitz from his block leader's club', Yad Vashem; online at yadvashem.org/yv/en/exhibitions/bearing-witness/ejbuszyc.asp (accessed 26 February 2020).

Yang, Robert. '"If you walk in someone else's shoes, then you've taken their shoes": Empathy machines as appropriation machines', *Radiator Design Blog* (5 April 2017); online at blog.radiator.debacle.us/2017/04/if-you-walk-in-someone-elses-shoes-then.html (accessed 26 February 2020).

Yang, Robert. 'How to tell a story with a video game (even if you don't make or play games)', *Radiator Design Blog* (4 September 2017); online at blog.radiator.debacle.us/2017/09/how-to-tell-story-with-video-game-even.html (accessed 20 February 2020).

Yang, Robert. '*The Tearoom*', *itch.io* (n.d.); online at radiatoryang.itch.io/the-tearoom (accessed 26 February 2020).

Yuhas, Alan. '*Pokémon Go*: Armed robbers use mobile game to lure players into trap', *Guardian* (11 July 2016); online at theguardian.com/technology/2016/jul/10/pokemon-go-armed-robbers-dead-body (accessed 26 February 2020).

致謝

這本書的誕生要歸功於許多人義不容辭的協助。

首先，我的伴侶 Mary，我對她的感激難以言表。她全程參與並支持本書的製作，一開始也是她對漫畫的愛觸動了我，她激勵我努力成為一名更好的藝術家與更好的人，她會在必要時成為我最嚴厲的讀者，也會在必要時成為我最堅定的支持者。

我的父母 Margaret 與 Peter 造就出我的所有一切，在我還很小時他們就培養了我的創意，並且一直隨侍呵護。感謝 Ross 與 Kathleen 的支持。也感謝我所有的朋友與家人，感謝你們一直都在。

感謝 Vickie Curtis、Amy Goulding、Jake King，尤其感謝 Peter Morton，謝謝你助我尋找研究所需的文章。還要感謝 Roslynne Bell 貢獻的古羅馬遊戲知識。感謝 We Throw Switches 的 Andrew Dyce 與 Craig Fairweather 接受我的會面請求，讓我得以一窺你們的工作內容。感謝 Gavin Calder 與 Jamie Hall 提供的遊戲諮詢，並建議了我許多有趣讀物。

我要感謝 Kristyna Baczynski、Becky Barnicoat、Zu Dominiak、Jem Milton 與 Will Morris，感謝你們絕妙的上色建議與意見回饋。鳴謝 Alison Campbell 的字體描繪，讓我得以倖免於製作過程中最枯燥的部分。

有很多好人，他們花時間將這本書上上下下讀了遍，並在本書製作的各個階段給予回饋、建議與支持。我極其感謝 Darran Anderson、Dave Cook、Zu Dominiak、Ramsey Hassan、Iain Hendry、Claire Hubbard、Tom Humberstone、Michael Leader 與 Jem Milton 的一路相挺。特別感謝 Peter E. Ross 在整個過程中提供了必要的洞見與建議。

Lucy Jukes 自始至終都是絕讚的經紀人，她的冷靜與支持讓本書得以付梓。我還要感謝我的編輯，Particular Books 出版社的 Casiana Ionita，她看出這本書的潛力，並以獨具的眼光，將它打磨成為更好的東西。

最後，感謝我的孩子 Niven 與 Caitlin，我愛你們，你們對遊戲的享受（與痴迷），讓我以全新的眼光看待這個媒介。

英國國家彩券 National Lottery 透過公共機構 Creative Scotland 資助了本書的創作，作者由衷感謝。

電玩遊戲進化史【圖解漫畫版】

作　　者　愛德華・羅斯 Edward Ross
譯　　者　劉鈞倫

封面設計　蔡佳豪
內頁構成　詹淑娟
執行編輯　柯欣妤
行銷企劃　王綬晨、邱紹溢、蔡佳妘
總編輯　　葛雅茜
發行人　　蘇拾平

出版　　　原點出版 Uni-Books
　　　　　Facebook: Uni-Books 原點出版
　　　　　Email: uni-books@andbooks.com.tw
　　　　　105401 台北市松山區復興北路333號11樓之4
　　　　　電話：（02）2718-2001 傳真：（02）2719-1308
發行　　　大雁文化事業股份有限公司
　　　　　105401 台北市松山區復興北路333號11樓之4
　　　　　24小時傳真服務 （02）2718-1258
　　　　　讀者服務信箱 Email: andbooks@andbooks.com.tw
　　　　　劃撥帳號：19983379
　　　　　戶名：大雁文化事業股份有限公司

初版一刷　2023年 5 月
初版三刷　2024年 1 月
定價　　　550 元

ISBN 978-626-7084-88-5
ISBN 978-626-7084-89-2（EPUB）

國家圖書館出版品預行編目(CIP)資料

電玩遊戲進化史/愛德華・羅斯(Edward Ross)
作；劉鈞倫譯. – 初版. -- 臺北市：原點出版：
大雁文化事業股份有限公司發行, 2023.05
232面；17×23公分
譯自：Gamish : A Graphic History of Gaming
ISBN 978-626-7084-88-5(平裝)

1.CST: 電腦遊戲 2.CST: 歷史 3.CST: 漫畫

997.8　　　　　　　　　　112004020